KB066502

100001

1x

이케아
DESIGN BY IKEA

2015년 7월 10일 초판 발행 ✪ 2017년 6월 30일 2쇄 발행 ✪ **지은이** 사라 크리스토페르손 ✪ **옮긴이** 윤제원
펴낸이 김옥철 ✪ **주간** 문지숙 ✪ **편집** 최은영 강지은 ✪ **디자인** 안마노 ✪ **마케팅** 김헌준 이지은 강소현
인쇄 스크린그래픽 ✪ **펴낸곳** (주)안그라픽스 우 10881 경기도 파주시 회동길 125-15 ✪ **전화** 031.955.7766 (편집)
031.955.7755 (마케팅) ✪ **팩스** 031.955.7744 ✪ **이메일** agdesign@ag.co.kr
홈페이지 www.agbook.co.kr ✪ **등록번호** 제2-236(1975.7.7)

이 책의 국립중앙도서관 출판예정도서목록(CIP)은 서지정보유통지원시스템 홈페이지
(seoji.nl.go.kr)와 국가자료공동목록시스템(www.nl.go.kr/kolisnet)에서 이용하실 수 있습니다.
CIP제어번호: CIP2015017030

ISBN 978.89.7059.811.6(03600)

IKEA

스웨덴이 사랑한 이케아
그 얼굴 속 비밀을 풀다

사라 크리스토페르손 지음

윤제원 옮김

안그라픽스

일러두기

본문에 실린 모든 사진의 저작권은 스톡홀름국립미술관(National
Museum in Stockholm), 스톡홀름디자인연구소(Stockholm Design Lab),
인터이케아시스템 B.V.(Inter IKEA Systems B.V.)에 있다.

이 책 『이케아』는 「스웨덴 디자인? 1980년대와 1990년대에 나타난 이케아 미학-'스웨덴 디자인'과 스웨덴 신화 수출에 관하여Svensk design? Om Ikeas estetik på 1980-och 90-talet-Export av 'svensk design' och nationella myter」라는 제목으로 진행한 연구 프로젝트의 일환으로 썼다. 프로젝트 자금은 스웨덴인문사회과학재단Swedish Foundation for Humanities and Social Sciences이 지원했다. 그 외에도 재정적으로 프로젝트를 지원해준 토르스텐 쇠데르베리스 스티프텔세Torsten Söderbergs Stiftelse와 에스트리드 에릭손 스티프텔세Estrid Ericson Stiftelse, 오케 비베리스 스티프텔세Åke Wibergs Stiftelse, 스티프텔센 산 미셸레Stiftelsen San Michele에게 감사를 전한다. 원고를 세심하게 검토하고 아낌없이 의견을 준 킴 살로몬Kim Salomon에게도 감사한다.

차례

1 이케아의 구성

1x

001943

"어째서 이케아가 스웨덴 대표팀을 후원할까?" 2012년 여름, 유럽축구선수권대회 유로 2012를 관람하던 스페인 신사는 문득 궁금해졌다.[1] 파란색과 노란색이 섞인 스웨덴 대표팀 유니폼을 보면서 스웨덴 국기가 아닌 이케아를 떠올린 것이다. 이 사례에서처럼 이케아가 스웨덴이라는 국가보다 대중의 의식 속에 더 크게 자리 잡고 있는 것은 아닌지 의문이 생길 수도 있다.

이케아는 단순히 디자인을 파는 곳이 아니다. 스웨덴, 더 정확히 말하자면 스칸디나비아를 파는 곳이다. 세계적인 브랜드 가운데 이케아만큼 한 나라의 특성을 확실하게 보여주는 브랜드는 거의 없다. 이케아는 '스웨덴스러움'을 미덕으로 삼고 브랜드의 중요한 요소로 다루었다. 파란색과 노란색이 섞인 이케아 로고는 스웨덴 국기를 연상시키고 제품 이름은 스웨덴 혹은 스칸디나비아식이다. 또한 이케아 음식점에서는 '스웨덴의 맛'이라는 주제 아래 스웨덴 요리를 판매한다. 이케아는 구체적이고 미적인 요소뿐 아니라 스웨덴 사회와 스웨덴 디자인이라는 다소 추상적인 요소들까지 활용한다.

스웨덴 디자인의 전통적인 특징들을 지닌 데다 사회적, 경제적으로 평등하다는 스웨덴의 이미지도 계속해서 등장한다. 이케아는 스웨덴이 지닌 가치들과 스웨덴인들의 사회 의식과 정치 의식을 반영해 기업철학을 형성해나간 걸까, 아니면 스웨덴 문화와 스웨덴 사회에 깔려 있는 가치를 필요에 따라 이용한 걸까. 대중은 이케아의 목표가 평등한 사회 건설이라는 인상을 받기 쉽지만, 실제 이케아의

비즈니스 전략은 당연하게도 경제적 이익을 주된 목표로 삼고 있다.

그렇다고 위의 두 가지 목표가 서로 상충하지는 않는다. 사회적 책임을 저버려야만 매출을 증대할 수 있는 것은 아니기 때문이다. 국가 이미지를 마케팅 수단으로 활용하는 방식이 새롭거나 특별하지는 않다. 하지만 이 방법이 가져올 결과는 깊이 생각해보면 알 수 있다. 상업적인 의도가 깔린 내러티브들에 부정적인 측면이 전혀 없다고 쉽게 단정할 수는 없다. 상업적 목적을 추구하더라도 기업의 국가 이미지 마케팅이 전달하는 메시지는 대중에게 영향을 미치기 때문에 그 내용과 배경을 간과해서는 안 된다. 이케아가 마케팅 전략으로 활용하는 내러티브들은 대중이 과거를 바라보고 현재를 이해하는 관점을 형성하는 데 영향을 미치기까지 한다. 내러티브를 만드는 사람들에게 정치적, 문화적, 이념적 의도가 없다 해도 내러티브는 상업적인 차원을 넘어 다른 영역에까지 영향을 미친다. 우리가 알고 믿고 있는 내용들은 다양한 마케팅 전략에 의해 형성된 것이다. 대중매체에서 매일 흘러나오는 뉴스도 생각에 영향을 미치지만 광고와 영화, 컴퓨터게임 등이 미치는 영향이 더 클 수도 있다. 정계에서 실제로 일어나는 일보다 〈웨스트 윙The West Wing〉 같은 텔레비전 드라마가 미국 정치에 대한 이미지 형성에 더 큰 영향을 미치는 것도 그 예이다. 개인의 생각과 의견에 영향을 줄 의도 없이 세운 전략이 실제로 많은 영향을 미치는 경우도 있다.

대중문화는 독립적인 분야이지만 대중이 사회를 바라보는

전반적인 시각에 영향을 미친다. 2000년대 들어 정치적 영향력을
설명할 때 '소프트 파워soft power'라는 용어가 자주 등장한다.
조지프 나이Joseph Nye 교수가 처음으로 사용한 용어인 소프트 파워는
군대와 경제력 같은 전통적인 개념과 다르다. 소프트 파워는 멋진
내러티브, 문화 등으로 대중에게 호소하고 공감을 유도하는 힘을
의미한다. 나이 교수는 효과적인 내러티브를 찾아내야 하며
기존 방식으로 정치 활동을 하는 것보다 가끔 상징적인 행위를
하는 편이 더 의미 있다고 주장했다.[2]

　　이 책은 세계적인 브랜드 이케아가 스웨덴과 스웨덴 디자인에
대한 외국인들의 이미지 형성과, 스웨덴인이 조국을 바라보는 관점에
어떤 영향을 미쳤는지를 다루고 있다. 세계화가 빠르게 진행된
현대사회에서 기업의 국적을 판단하는 일은 쉽지 않다. 이케아의
상표권과 체인점 사업권은 네덜란드에 본사를 둔 인터이케아시스템
B.V. Inter IKEA Systems B.V.(이하 인터이케아시스템)가 소유하고 있으며
제품 대부분은 스웨덴과 멀리 떨어진 저임금 노동력이 풍부한
국가들에서 제조한다. 회사가 의도한 바는 아니지만 전 세계 사람들은
이케아를 스웨덴의 상징이자 간판 기업이라고 생각한다. 스웨덴
사람들은 이케아가 스웨덴의 상징이 된 것을 자랑스럽게 생각한다.
이케아의 기업 구조를 보면 스웨덴 기업이라고 하기 어렵지만 그래도
스웨덴 정부는 이케아를 여러 측면에서 돕고 있다.

　　지난 10년 동안 이케아는 민주적이고 평등한 복지국가라는

스웨덴의 이미지 덕에 혜택을 누렸다. 이케아가 스웨덴을 대표한다는 내러티브는 어느 정도 정설로 인정받고 있다. 실제로 이케아는 종종 스웨덴을 대표하는 기업, 스웨덴 사회와 스웨덴 디자인의 특징을 잘 반영한 조직으로 선정되기도 한다. 그런 이유에서 이케아가 어떤 내러티브를 홍보하는지, 한 국가의 문화·이념·정치와 관련된 이미지를 알리는 데 상업 브랜드도 중요한 역할을 할 수 있다는 사실을 보여주는 내러티브가 무엇인지 확인하는 일은 중요하다. 어떻게 한 기업의 문화가 스웨덴이라는 국가와 스웨덴 디자인이라는 개념을 형성하고 재구성하는지 질문해볼 필요가 있다.

이 책은 이케아가 어떻게 큰 잡음 없이 '기업의 역사'를 써내려왔는지에 대해서도 질문을 던진다. 대중매체와 디자인사학자들은 이케아가 만들어낸 역사 내러티브를 그대로 수용한다. 이케아는 기업과 관련된 책이나 전시에 일부 자금을 지원하는 방식으로 역사 내러티브를 만드는 데 영향을 미쳤고, 이 내러티브들은 다른 분야 사람들의 손을 거쳐 재생산되었다.[3]

이케아의 역사와 정통성

이 책에서 다루고 있는 이케아는 거대한 조직이다. 조직 자체도 거대하지만 조직 관련 자료도 방대하다. 1943년, 당시 열일곱 살이던

잉바르 캄프라드Ingvar Kamprad가 창립한 이케아는 몇십 년 사이에
세계적인 가구 제조업체로 성장했다. 창립 초기에는 성냥과 펜을
비롯한 수많은 제품을 판매했지만 얼마 지나지 않아 캄프라드는
가정용 가구 생산에 집중하기로 했다. 캄프라드는 자신의
이름과 자신이 어린 시절을 보낸 농장 엘름타뤼드Elmtaryd, 고향
아군나뤼드Agunnaryd의 머리글자를 따서 회사 이름을 이케아로 지었다.

　이케아는 1956년부터 통신판매로 일명 '조립식 가구'를 판매했다.
주문한 가구 부품들이 도착하면 소비자가 직접 조립하는 형태였다.
2년 뒤에는 스웨덴 남부 소도시 엘름홀트에 첫 번째 이케아 매장을
열었고 1965년에는 스톡홀름 남쪽 도시 쿵엔스 쿠르바에 커다란 전시
매장을 신설했다. 1973년에는 스위스에 매장을 열어 스칸디나비아
반도 밖으로 진출하면서 1970년대에 걸쳐 유럽 여러 지역에 신규
매장을 열었다. 해외 진출은 1980년대에도 이어졌고 이와 함께
기업 구조는 점점 복잡해졌다. 이케아 상표권과 체인점 사업권은
인터이케아시스템이 소유하고 있다. 인터이케아시스템은 철저하게
매장 설립 계획을 세우고 매장관리팀과 직원 교육을 책임질 뿐 아니라,
각 매장이 수많은 매장 운영 규정과 지침에 따라 브랜드 콘셉트를
잘 유지하는지도 확인한다. 2013년 기준 전 세계 38개국 이상에서
298개 매장이 영업 중이고 기업 회계 자료에 따르면 연 매출은
277억 유로에 달한다고 한다.[1]

　여러 학자들, 그 가운데서도 경영학 전문가들이 이케아의 놀라운

성장에 주목했고 이케아 내부 조직과 캄프라드의 독특한 경영 방식에 대한 연구가 줄을 이었다.[2] 특히 많은 이들이 주목한 이케아의 성장 요인에 대한 연구에서는 뛰어난 물류 시스템과 특유의 비즈니스모델이 주목받는 경우가 많다. 하지만 단단히 뿌리내린 기업문화도 이케아의 주요한 성장 요인으로 볼 수 있다.

1990년에 이케아에 깊숙이 자리 잡은 가치와 전망을 분석하는 연구가 시행되었다. 그 결과 이케아에서는 캄프라드의 생각을 반영해 만든 지침을 직원들이 따르게 하고 리더가 직원들이 화합하도록 돕는 중심축 역할을 하는 것으로 밝혀졌다. 캄프라드만의 혁신적이고 자유로운 리더십이 이케아 기업문화에 반영되고 있다는 사실을 고려하면 캄프라드가 없어도 이케아가 계속 성장할 수 있을지 의문이 든다.[3]

이케아의 기업문화와 캄프라드가 기업이 성장하는 데 중요한 역할을 했지만 이케아의 내러티브와 브랜드가 더 큰 역할을 했다고 볼 수도 있다.[4] 「국경을 넘나드는 정체성: '이케아 월드'에 관한 연구Identity Across Borders: A Study in the 'IKEA-Wolrd'」라는 제목으로 진행한 연구에서 이케아를 날카롭게 분석해 큰 반향을 일으킨 미리엄 샐저Miriam Salzer는 이케아를, 직원들이 만들어낸 내러티브들로 인해 뿌리내린 규범과 생각들로 구성된 하나의 문화로 보았다. 샐저는 여러 상징과 문화, 정체성은 조직 내에서 끊임없이 발전한다고 주장했다.[5]

다양한 내러티브는 조직 내에서도 중요하지만 외부와 소통할

때도 핵심적인 요소로 사용되었다. 내러티브들은 조직 내외에서
언어의 형태로 브랜드를 표현하고 이케아가 어떤 존재이며 지향하는
바가 무엇인지 설명하는 데 이용되어왔다. 성공 이야기는 이케아
탄생 배경과 그 과정을 특히 강조한다. 여러 자료를 종합해보면
성공 이야기에 등장한 이케아 역사가 항상 일관적이지는 않았다는
사실을 알 수 있다. 오히려 계속해서 내용이 바뀌고 수정되었다.
이케아는 물론 고객들과 대중매체도 새로운 이야기를 만들어내고,
이 새로운 내용들은 내러티브를 재생산해 이케아 브랜드에 대한
신화를 계속해서 유지해나간다. 오래전부터 역사 내러티브는
조직의 통일성이나 정체성을 확립하기 위해 이용되어왔다. 베네딕트
앤더슨Benedict Anderson은 이런 조직을 '상상의 공동체an imagined
community'라고 불렀다. 상상의 공동체는 서로 알지 못하는, 그리고
앞으로도 알게 될 가능성이 없는 구성원 간의 유대감을 기반으로
만들어진다. 구성원들이 느끼는 유대감은 자신이 공동체의 일부라는
믿음에서 나온다.[6]

　　이케아도 예외는 아니며 사실 여부와 관계없이 소비자의 흥미를
유발하고 공동체 의식과 정체성을 만들어내며 직원에게 동기를
부여하기 위해 역사 내러티브들을 사용한다. 일반적으로 사용하는
'스토리텔링'과 달리 '기업 스토리텔링'이라는 개념은 조직 내부와
기업 안팎으로 유통되는 이야기를 주로 다룬다.[7] 간단히 말해
직원끼리 지켜야 할 규범과 추구할 가치, 목표와 비전을 결정하기

위해서, 그리고 소비자들과 소통하기 위한 전략적 수단으로
내러티브를 사용한다는 것이다.

여러 지점을 보유한 이케아가 승승장구하는 원인을 뛰어난
물류 시스템과 튼튼한 기업문화, 캄프라드의 독특한 리더십에서
찾는 사람이 많다. 조립식 가구이고 가격이 저렴한 덕이라고 말하는
이도 많다. 하지만 앞서 언급했듯이 나는 여러 내러티브가 이케아의
성공에 중요한 역할을 했다고 생각한다. 브랜드 입지를 다지기 위해
조직 내외에서 내러티브를 사용한 기업은 이케아 외에도 많다.
그래서 이 책은 이케아의 내러티브가 특히 효과적인 이유를 다룬다.

내 목표는 이케아의 성공 요인을 알아내는 데 있지 않다. 그보다는
이케아가 사용하는 내러티브를 해체하고 분석하는 과정을 통해
그것들이 특히 효과적인 이유가 무엇인지 알아낼 생각이다. 그러려면
다음 질문들에 답해야만 한다. 내러티브에 대한 지침이나 반복적으로
등장하는 원형 내러티브가 이케아에 있는가. 내러티브가 강조하는
내용과 함구하는 내용은 무엇인가. 어떤 과정을 거쳐 내러티브를
만들고 사용하고 유통하는가.

스웨덴과 스웨덴 디자인으로 대표되는 이케아의 이미지는 근거
없는 환상이 아니라 실존하는 개념에 토대를 두고 있다. 자연 그대로의
모습을 보존하고 있는 스웨덴의 시골 풍경을 담은 사진들은 이케아
상품안내서와 홈페이지에 게재되어 보는 이의 감성을 자극한다. 도로
가운데 서서 우리를 바라보는 무스 떼 사진도 있다. 스웨덴은 푸른

눈과 금발을 가진 민족이 살고 정치 토론에서 사회문제들을 중요하게 다루는 나라라는 이미지도 있다.

이 책에서는 이케아가 '스웨덴스럽다'는 이미지를 얻은 1970년대 후반부터 2000년대까지를 다루고 있으며 특히 1980년대와 1990년대에 집중했다. 이케아가 창립 초기부터 스웨덴과 동일시된 것은 아니다. 1950년대에는 기업명에 프랑스식 철자를 사용해 Ikéa로 표기하기도 했다. 그러던 이케아는 해외시장에 진출하는 과정에서 독특하면서 일관적인 이미지를 구축하기 위해 스웨덴 정체성을 강화했다. 기업이 성장하자 이케아는 기업의 탄생과 역사, 정체성을 체계적으로 정리하기 시작했고 직원들에게 기업의 가치와 스웨덴 시골 문화의 중요성을 가르치는 교육 과정들을 만들었다. 특히 캄프라드가 이케아를 창립한 배경과 그 과정을 담은 이야기에서는 이케아가 단순한 자본주의 기업이 아니라 사회적 사명을 지닌 기업이라는 사실을 강조했다.[8]

현실은 항상 내러티브나 역사 속에서 편집되고 각색된다. 진실한 내러티브도 많겠지만 현실이 놀라울 정도로 달라지는 경우도 있다. 좋은 이야기를 만들기 위해 사실과 상황을 다듬기도 한다. 그러므로 이케아가 판매하는 제품 종류와 가구, 디자인 소품보다는 브랜드와 판매 제품을 다룬 내러티브에 집중해야 한다. 내러티브 중심으로 접근하면 디자인의 역사가 제품이나 제조 방식, 소재와 디자인에 근거해 물질적으로 고찰할 때와 달라진다.[9] 더 정확히 말해 내러티브

중심으로 접근하면 스웨덴 디자인에 대한 내용뿐 아니라 이케아
제품과 관련된 이야기, 담론에도 관심을 갖게 된다. 그래서 나는 제품
자체보다는 이케아 디자인에 스며든 관념과 역사, 허구에 집중했다.

　이 책에서는 광범위한 담론 분석 가운데 내러티브 이론을 주로
다룬다. 이케아는, 디자인을 제품이라는 형태로 구현할 뿐 아니라
여러 내러티브에서 본질을 끌어내는 내러티브들을 '만들어낸다'.
내러티브는 다양한 기업 활동 가운데 일부에 불과하지만 이케아라는
브랜드와 성공 요인을 이해하는 데 중요한 역할을 한다. 이케아를
이해하려면 정치나 역사 등 다양한 주제를 살펴보는 과정도 필요하다.
이 책에 등장하는 문제들을 분석하려면 여러 학문 분야의 이론을
다양한 영역에 적용해봐야 한다. 패션의 역사를 연구한 엘리자베스
윌슨Elizabeth Wilson의 말대로 연구 대상을 단독으로 보고 연구하면
그 대상이 정치, 경제 문제와 어떤 관련이 있으며 얼마나 복잡한
존재인지 이해하기 어렵다.[10] 겉으로 드러난 부분을 연구하는 것을
넘어 연구 대상의 본질을 파악하려면 그 맥락까지 고려해야 한다.

사실과 허구

정부나 기업들은 오래전부터 국가의 상징을 이용해 포지셔닝을
해왔다. 남들보다 눈에 띄기 위해 매력적인 특성을 강조하는 것이다.

그런데 디자인이 정말로 국가의 특성을 함축할 수 있을까. 나는
스웨덴 디자인을 이해하려면 디자인이 지닌 속성보다는 스웨덴
디자인이라는 관념과 역사, 이것에 대해 만들어진 이야기들에
더 집중해야 한다고 생각한다.

'스웨덴식 모던Swedish Modern'이라는 개념을 예로 들어보자.
모더니즘 디자인을 한결 부드럽게 해석해 금속관 대신 나무를
사용하고, 딱딱하고 모난 디자인 대신 유기적인 형태를 추구하는
양식을 설명하기 위해 1930년대에 스웨덴식 모던이라는 용어가
만들어졌다. 스웨덴의 주류 정치와 함께 발전해간 스웨덴식 모던은
국제적으로 성공한 스웨덴 디자이너들을 거론할 때 종종 언급된다.
하지만 미술사학자 예프 베르네르Jeff Werner는 스웨덴식 모던이라는
용어가 미국 디자이너들이 디자인하고 미국에서 제작한 가구를
설명할 때 가장 많이 쓰인다고 지적했다. 다시 말해 해당 양식이
스웨덴 스타일이 된 원인은 디자인 자체가 아니라 스웨덴식 디자인과
스웨덴이라는 국가에 대한 내러티브들에 있다는 것이다.[1]

대중이 현실을 이해하는 데 언어가 필수적이라는 사실은
포스트모던 담론의 가설을 입증해준다. 사람마다 세상을 인식하는
방식이 다르긴 하지만, 매우 복잡하고 단편적인 세상을 이해하기 쉽게
설명해주는 여러 이야기, 이미지, 상징들이 과거와 현재에 대한 인식에
영향을 미친다는 점에 집중해야 한다. 내러티브는 현실을 재생산하는
대신 대중의 인식을 단순화하고 재구성한다. 그렇기 때문에

내러티브를 생산하는 사람이 누구이며 그 사람의 목적이 무엇인지가 중요하다.

기업은 아무 목적 없이 제품을 만들거나 서비스를 제공하지 않으며, 브랜드를 확립하는 과정에서 로고와 제품만을 활용하는 기업이 없다는 사실은 누구나 잘 알고 있다. 제조업자들은 제품의 가격과 품질만이 아니라 기업 내러티브로도 경쟁한다. 현실에 존재하는 상품에만 초점을 맞추던 시대는 갔고 실체가 없는 요소들이 중요해졌다. 기업은 브랜드 작업 과정에서 감정과 아이디어, 이미지, 이야기도 고려한다.[2] 영원히 변하지 않는 콘텐츠는 없다. 시대와 상황에 따라 모든 것은 변화한다.

브랜드가 발전을 거듭해 단순한 상표를 넘어서면 브랜드와 브랜드화 과정이 지니는 중요성은 매우 높아진다. 심리학 분야에서는 오랫동안 정체성을 일관적인 자아라고 해석했지만 요즘은 정체성도 정체된 상태에 머물러 있지 않고 점점 발전해나간다는 시각이 지배적이다. 그리고 자아 또한 만들어낼 수 있는 존재로 본다. 브랜드 정체성 역시 비슷한 맥락에서 이해할 수 있다. 기업은 정체성을 구축하고 보존하는 데 자원을 대거 투입한다. 기업이 지닌 특성과 추구하는 가치를 담은 내러티브들을 이용하고 그래픽 디자인 같은 요소들에 각별히 관심을 쏟으면 남들과 다르고 독특한 '개성' 있는 정체성을 만들 수 있다.

간단히 말해 브랜드 작업이란 시장에서 남들과 구분하기 위해

자신이 어떤 존재인지 정의하는 과정이다. 기업은 제공하는 제품과 서비스뿐 아니라 이야기와 이미지를 통해 대중에게 기업이 지닌 가치와 의미를 전달한다. 브랜드에 대한 대중의 인식은 브랜드가 의도한 바와 다를 수 있다. 기업이 만들어낸 정체성과 대중이 받아들인 정체성이 크게 모순될 수도 있기 때문이다. 기업이 이미지와 내러티브를 만들어 전달하고자 한 내용이 대중의 인식 속에 그대로 자리 잡을 가능성은 크지 않다.

1990년대에 기업은 연출 기법에 높은 관심을 보였고, 일명 기업 스토리텔링이 큰 인기를 끌었다. 좋은 이야기가 지닌 경제적 효과가 강조되었고 경영 컨설턴트들은 브랜드를 론칭하거나 기업을 소개할 때 내러티브를 활용해야 한다고 목소리를 높였다. 기업은 대외적으로는 내러티브를 마케팅 도구로 사용하는 한편, 사내에서는 기업문화를 강화하고 직원들 사이의 결속력을 높이는 데 사용했다. 미국에서 출간된 마케팅 서적 가운데 『셰익스피어 매니지먼트Shakespeare on Management』와 『서양 고전에서 배우는 리더십 The Classic Touch: Lessons in Leadership from Homer to Hemingway』은 문학에서 영감을 얻어야 한다고 주장한다.[3] 찬성파는 내러티브를 사용하면 기존 방식보다 정보 전달 효과가 더 높아진다고 믿는다. 내러티브 전략이 성공하려면 좋은 이야기만 있으면 된다. 롤프 옌센Rolf Jensen은 자신의 저서 『드림 소사이어티The Dream Society』에서 "최고의 이야기를 잘 전달하는 사람이 승리한다."고 말한다.[4] 어떤 유형의 이야기가

우월한지 설명한 옌센은 성공적인 기업 활동의 중심에는 항상 확신이
자리하며 상대를 설득하려면 이야기를 풀어나가는 방법을 알아야
한다고 주장했다.5

현실에서 내러티브를 제공하려면 기업의 역사와 전략을
재구성하고 체계화해야 한다. 대중의 감정을 움직이고 경쟁사보다
눈에 띄기 위해서는 대중의 관심을 사로잡겠다는 목표를 가지고
제품과 기업의 전통을 이야기 안에 녹여내야 한다. 대중은 내러티브를
맥락과 연결해 이해하기 때문에 내러티브 안에 들어 있는 사실을
더 쉽게 기억하고 공감하며 의미를 부여한다. 상품과 생활 방식,
꿈까지 소비의 대상이 된 현대사회에서 스토리텔링은 '스토리셀링
storyselling'에 가까워졌다.6

기업 내러티브는 일반적으로 창립 이유, 창립 과정, 현재 지지하는
가치와 앞으로의 전망은 무엇인지를 담고 있다. 내러티브가 만들어낸
양식이라는 점에는 대다수가 동의하지만 실제 사실이 내러티브에서
어떤 역할을 맡아야 하는지에 대한 의견은 분분하다. 실제 사실을
내러티브 중심에 놓아야 한다고 생각하는 사람이 있는가 하면
내러티브를 사실처럼 느끼게 만들어 대중이 진정성을 느낄 수만
있으면 된다고 생각하는 사람도 있다.7

『스토리텔링: 이야기를 만들어 정신을 포맷하는 장치Storytelling:
Bewitching the Modern Mind』에서 크리스티앙 살몽Christian Salmon은 상업적인
목적을 추구하는 데 사용되는 스토리텔링이 정치권에도 영향을

미쳐왔다고 주장한다. 그는 미국과 프랑스 정치권이 스토리텔링을
마케팅에 어떻게 이용해왔는지 설명한다. 살몽에 따르면 성공
지향적인 이야기에는 문학과 신화보다 더한 냉소와 철학이 깔려
있다고 한다. 그렇기 때문에 의도적으로 내러티브 접근 방식을
이용하면 상대에게 영향력을 행사할 수 있다.[8]

국가와 지역, 도시의 마케팅은 과거부터 존재했지만 최근에
와서야 브랜드 작업에 대해 이해하는 것이 중요해졌다. 전반적으로
경쟁이 치열해진 국제 무대에서 기업 부문에 속하지 않는 조직들도
정체성을 확립하고자 노력하고 있다. 국가 차원에서도 국가 정체성을
창조하거나 강화하기 위해 거액을 투자한다.[9]

기업 스토리텔링에 대한 관심이 높아짐에 따라 내러티브를
사용하는 빈도도 증가했다는 연구 결과가 있다. 내러티브 사용에 관한
연구는 기업의 역사를 실제와 다르게 재구성하고 창조하며 다양한
목적으로 이용할 수 있다는 점에서 내러티브도 상품과 다를 바 없다는
사실에서 출발한다. 19세기에 활동한 철학자 프리드리히 니체Friedrich
Nietzsche는 역사적 사실을 어디에 활용할 수 있는지 연구했다.[10] 대중이
어떻게 역사를 지배하고 역사에 지배당하는지에 대한 분류와
독일 철학에서 영감을 받은 클라스예란 카를손Klas-Göran Karlsson은
역사를 이용하는 방식에 따라 과학적, 실존적, 윤리적, 사상적, 정치
교육적, 상업적, 비사용적 방식 일곱 가지로 분류했다.[11] 이 책에서는
역사를 상업적으로 이용하는 방식에 가장 관심을 둔다.

영화와 소설, 잡지, 광고가 대표적이며 수많은 대중이 이를 접한다.
그렇기 때문에 상업적으로 이용된 역사는 우리가 과거를 보는
관점에 확실히 영향을 끼친다고 볼 수 있다. 카를손은 '역사는
대중문화 안에서 어떻게 바뀌는가.'라는 수사적 질문을 던지기도
했다. 홀로코스트도 할리우드로 오는 과정에서 미국화되고 때로는
상상조차 할 수 없는 미국적 가치와 상업적 가치에 물들어 해피엔드로
바뀐 것이 아닐까.[12]

과거가 중요한 역할을 하는 경우도 많지만 기업 스토리텔링에서
꼭 과거를 돌아볼 필요는 없다. '역사 마케팅'에 찬성하는 사람들은
기업문화를 강화하려면 기업의 역사를 보존하고 전달하는 일이
중요하다고 강조한다. 역사는 기업의 마케팅 전략에서 매우 중요한
요소이다. 기업마다 고유하기 때문에 경쟁사가 모방할 수 없기
때문이다.[13] 기업 역사와 연계해 책을 쓰거나 기념 행사를 하고
박물관에서 전시회를 개최하는 기업도 있다. 미국 컨설팅업체
'히스토리 팩토리The History Factory'는 스스로를 이렇게 소개한다.
"우리는 효과가 입증된 호머나 셰익스피어, 최신 할리우드 블록버스터
기법을 활용해 조직의 이야기를 전달한다. 우리는 스토리ARC™이라는
방법론을 이용해 재미있게 정보를 전달하는 내러티브를
만들어낸다."[14]

소책자에 드러난 자아상

이케아는 특별한 사업 아이디어와 콘셉트를 성공 요인으로 꼽는다.
"이케아 사업 콘셉트만 유지하면 절대로 망하지 않는다."고 할
정도로 콘셉트를 신성하게 여긴다.[1] 하지만 판도라의 상자 이야기가
시사하듯이 세상에 비밀은 없다. 이케아 매장을 방문하는 사람은
누구나 이케아의 콘셉트를 아주 가까이에서 연구할 수 있다. 이케아는
전 세계 매장에서 똑같은 판매 원칙을 적용하기 때문에 이케아가
신성시하는 콘셉트는 가맹비만 내면 빌려 쓸 수 있는 사업 모델이라고
볼 수도 있다.

회사 인트라넷에 들어가면 '이케아 소책자 모음The IKEA Manual
Landscape'이라는 항목이 있다. 이 항목 안에는 로고 사용 방법부터
매장을 효율적으로 운영하려면 어떻게 꾸며야 하는지에 이르기까지
모든 사안에 대한 지침이 들어 있다. 브랜드 정체성을 설명하고 이를
활용하고 홍보하는 방법을 다룬 책자도 있다. 기밀까지는 아니지만
기업 내부에서 사용할 목적으로 만든 것이다. 이케아가 대중에게
어떤 이미지로 각인되고자 하는지와 같은 주제들을 다룬 책자도 있다.
이는 이케아의 자아상이 대중에게 유통하는 내러티브에 담긴 이미지와
다르다는 뜻이다.

전 세계 매장에서 외관과 이름이 똑같은 제품을 판매한다고
해서 전 세계 사람들이 이케아 제품에 같은 의미를 부여하고 똑같이

받아들인다고 볼 수는 없다. 제품에 대한 해석과 이해 방식은 해당 국가의 문화와 경제, 사회적 요소에 따라 달라진다. 국가에 따라 브랜드가 갖는 의미가 달라지는 기업은 이케아뿐만이 아니다. 가난한 국가에서 코카콜라는 사치품이지만 서구권에서는 일상에서 흔히 볼 수 있는 제품이다. 제품이 지닌 의미는 상대에 따라 달라지며 기업은 최대한 많은 사람에게 제품의 존재를 알리는 것을 목표로 삼는다.

이케아는 일관된 내러티브와 명확한 정체성을 구축해 전 세계 사람들이 이케아 제품을 이해할 수 있게 만들겠다는 목표를 갖고 있다. 인터이케아시스템은 이케아의 콘셉트를 각 매장으로 전달한다. 이케아는 전 세계 매장에서 동일한 이미지와 상징물, 이야기를 사용하지만 소비자는 해당 국가의 환경과 계급적, 문화적 배경에 따라 이를 다르게 받아들인다. 대부분의 나라에서 이케아 매장은 저렴한 제품을 판매한다는 이미지를 갖고 있지만 러시아 사람은 스웨덴 사람보다 이케아 제품이 비싸다고 느낀다.[2] 그래서 러시아에서 이케아는 스웨덴에서보다 고급 브랜드로 인식된다. 스웨덴에서 이케아 대표 메뉴인 미트볼은 일상적으로 먹는 전통 음식이지만 다른 나라 고객들은 이국적인 음식으로 느낀다.

세계화 또한 지역에 따라 해석이 달라지는 데 부채질을 한다. 사회학자 앤서니 기든스Anthony Giddens가 말했듯이 관습과 의미, 상징은 다른 국가로 이동할 때 기존 맥락에서 떨어져 나와 새로운 국가에

자리 잡고 그 나라 방식으로 해석된다.[3] 독일의 경우 스웨덴에 대한
고정관념이 대중에게 깊이 뿌리내리고 있는 데다 스웨덴이 추구하는
이상을 흠모한다. 그 결과 스웨덴을 상투적인 고정관념에 따라
묘사해왔다. 스웨덴의 다도해 지역에서 촬영한 독일 텔레비전
프로그램 〈잉가 린드스트룀Inga Lindström〉에 등장하는 인물은 전부
금발이며 볼보 자동차를 몰고 하얀 깃대에 파란색과 노란색으로 된
스웨덴 국기를 건 붉은 집에 산다. 스웨덴 사람들은 스웨덴에 대한
고정관념이 과하게 드러난다고 느꼈지만 독일 대중의 눈에는 낭만적인
스웨덴의 모습을 보여주는 대표적인 프로그램으로 비쳐졌다.[4]

　스웨덴의 전통과 평등에 대한 북유럽의 시각, 진보적인 스웨덴
복지정책을 암시하는 독일 내 이케아 텔레비전 광고도 스웨덴에
대한 고정관념을 반영한다.[5] 파란색과 노란색이 넘쳐나는 이케아의
모습과 스웨덴식 복지, 전원 풍경을 보며 독일인이 느끼는 감정은
중국 소비자가 느끼는 감정과 매우 다르다. 이케아는 전 세계에서
획일적인 마케팅 전략을 펼치지는 않는다. 지면과 텔레비전 광고에
대한 지침과 브랜드 정체성에 대한 정의가 전 세계적으로 동일하기는
하다. 하지만 나라마다 광고를 대행하는 업체가 다르기 때문에
마케팅 전략도 다르고 해당 국가의 특징이나 색채를 띠기도 한다.[6]

　이케아 광고는 종종 관습에 도전한다.[7] 스티브라는 남성이 동성
파트너와 새 식탁을 구매하러 다니는 내용을 담은 광고는 가족에
대한 미국인들의 관념에 이의를 제기했다. 이 광고를 본 보수주의자는

분개했지만 진보주의자는 두 팔 벌려 환영했다.[8] 만약 이 광고를
사우디아라비아나 러시아에서 방영했다면 완전히 다른 결과를
불러왔을 것이다.

　이 책에서는 이케아가 대중에게 각인시키고자 하는 기업의
자아상과 이를 전달하는 방식에 대한 지침을 주로 다루면서
세계 각국에서 이케아를 어떻게 인식하고 있는지도 살펴본다. 이케아
광고가 국가별로 어떻게 다른지 비교해보고 세계 여러 나라에서
이케아를 어떻게 받아들이는지 살펴보면 마케팅 전략에서 국가라는
요소가 지닌 의미를 이해하는 폭이 넓어질 수 있다. 국가나
소비자 집단에 따라 이해도에 어떤 차이가 있는지와 그 이유를
연구해보는 일도 흥미롭겠지만, 이번에는 그렇게 대대적으로
연구를 진행하지는 못했다.

　앞서 말했듯이 이 책에서는 이케아의 경제적, 구조적 측면을
중심으로 하면서 기업 내부 활동에 대한 내용도 조금씩 다루었다.[9]
여기서 다룬 것보다 더 중요한 내용도 많으며 그 가운데는 경제적
측면과 전혀 관련 없는 내용들도 있다. 이케아가 세계 곳곳에 진출해
있음에도 문화적 측면에 대한 연구에는 한계가 있다. 이케아가 관련
정보를 밝히는 데 소극적이었고 초기 정보가 전부 스웨덴 매장이어서
언어 장벽이 있었다는 점도 연구가 부진한 이유 가운데 하나일
것이다. 그렇다고 해서 문화적 측면을 주로 다룬 연구가 전무하지는
않다. 이케아에 대한 미국과 프랑스의 인식에 대한 연구는 존재한다.[10]

이케아 관련 연구는 보통 특정 주제에 초점을 맞춘다. 영국인들이 이케아를 어떻게 인식하는지, 그보다 영국 소비자들이 어떤 가구를 품질이 좋다고 생각하는지 조사한 연구도 있다.[11] 스톡홀름 소비자와 더블린 소비자가 이케아 쇼핑에 대해 어떤 태도를 보이는지 비교하기도 했다.[12] 시대에 따른 상품안내서 변천사를 연구한 경우도 있다.[13] 이케아에 대한 일반적인 내용을 담고 있는 책들도 있다. 이케아 디자인과 제품에 대한 정보를 주로 다룬 책도 있고 비판적 시각을 제시하지 않고 두서없이 쓴 책도 있다. 하지만 상당수는 경제적 관점에서 경영에 초점을 둔 책이다.[14] 이케아에서 의뢰받아 쓴 책이 있는 반면, 이케아에 정면으로 도전하거나 의문을 제기하는 책도 있다. 캄프라드에게 의뢰를 받고 베르틸 토레쿨Bertil Torekull이 쓴 『디자인으로 리드하라: 이케아 스토리Leading by Design: The IKEA Story』에는 이케아를 숭상하는 내용이 많다.[15] 한편 토마스 셰베리Thomas Sjöberg 기자는 캄프라드가 나치를 지지했다는 사실을 토대로 캄프라드와 나치의 관계를 다룬 비판적인 책을 썼다.[16] 이케아 직원이었던 요한 스테네보Johan Stenebo는 조직의 실상을 담은 『이케아의 진실The Truth About IKEA』에서 캄프라드를 비난했다.[17]

이 책에서는 이케아가 제작한 직원용 소책자들을 매우 중요하게 다룬다. 관련 정보들은 제품 판매 방법과 브랜딩 전략, 기업의 목표와 전망을 다룬 저작물과 이케아의 문화와 전통, 역사를 담은 문서를 통해 수집했다. 자료는 이케아 자료실과 스톡홀름에 있는

왕립도서관에서 찾았다. 과거 자료는 스웨덴어로 기록된 인쇄 자료밖에 없었지만 이케아 직원이라면 누구나 접속할 수 있는 인트라넷에서 영어로 된 최근 자료들도 찾을 수 있었다. 나는 두 방법 모두 사용해 정보를 수집했다.

이케아가 마케팅의 일환으로 발간해 누구나 접근할 수 있는 정보들도 활용했다. 다양한 기념일에 맞춰 출간한 서적들과 특정 컬렉션이나 제품에 대한 정보를 담은 상품안내서들도 중요한 자료가 됐다. 한스 브린드포르스Hans Brindfors의 개인 자료실에서도 자료를 얻었다. 브린드포르스는 이케아 해외시장 진출 초기에 광고를 담당한 업체 대표였다.

자료 원본이 스웨덴어인 경우에도 책에는 영어로 번역해 실었다. 이케아에서 영어로 작성한 자료가 있는 경우에는 이를 활용했다. 이케아 영어 자료는 어법이 독특하다는 사실을 독자들에게 미리 일러둔다. 독특한 어법 사용은 이케아가 꾸밈없고 자연스럽다는 점을 부각시키기 위한 의도적인 전략이라고 볼 수도 있다.

스웨덴 외무부 도서관과 자료실에서도 국제사회에서 이케아와 스웨덴이 어떤 관계를 유지하고 있는지 분석하는 데 필요한 자료들을 제공해주었다. 수많은 인터뷰 작업은 두 가지 측면에서 중요했다. 인터뷰 덕분에 새로운 정보들을 얻을 수 있었고 이는 균형 잡힌 관점과 통찰력을 갖는 데 도움을 주었다. 인터뷰 대상은 모두 이케아에서 브랜딩 작업과 기업문화 확립을 담당하고 있거나

관련 업무를 담당한 적이 있는 사람이었다.

이 책은 주제에 따라 시대순으로 내용을 전개한다. 2장에서는 스토리텔링 조직으로서 이케아가 수행하는 놀라운 역할에 초점을 맞춘다. 무엇보다 이케아의 중심을 이루는 근본적인 내러티브에 집중한다. 이케아 내부에서 이야기가 구전되는 전통도 중요하지만 대외적인 마케팅 역시 이케아 신화를 만드는 데 일조했다. 특히 스웨덴과 관련한 내러티브가 두드러지기 때문에 3장에서는 이케아 내러티브가 스웨덴의 어떤 특징들을 반영하고 있는지 분석해본다. 스웨덴스러움을 홍보하기 위해 제품군을 어떻게 활용했는지도 밝힌다.

4장에서는 이케아 매장이 스웨덴이라는 브랜드에 얼마나 중요한 존재인지 알아본다. 이케아는 기업 브랜드가 스웨덴의 국가 브랜딩 작업에 중요한 역할을 한다고 설명한다. 이케아 이야기와 스웨덴식 디자인은 사실 여부에 관계없이 대중의 지지를 받는다. 5장에서는 이케아가 제시하는 자아상과 그에 대한 비판들을 분석하고, 6장에서는 이케아 역시 현대 소비문화의 일부라는 사실을 지적하며 책을 마무리한다.

2 이케아의 시작

1x

"오래전 스몰란드라는 가난한 나라에서 한 소년이 태어났습니다."[1]
마치 전래동화 같은 이케아의 탄생 이야기는 기업문화 깊숙이
스며들어 있다. 또한 이와 비슷한 이케아 관련 이야기 여럿이
조직 내부뿐만 아니라 전 세계에 퍼져 있다. 그 가운데 판매
전략과 제품, 특히 창업자의 검소한 생활 방식에 대한 이야기는
더 유명하다. 전 세계가 기업 스토리텔링의 선구자로 인정하는
이케아의 이야기를 살펴보자.

「가구 판매상의 유언The Testament of a Furniture Dealer」(유언 내러티브
-옮긴이)과 「가능성으로 가득한 미래The Future is Filled with Possibilities」
(가능성 내러티브-옮긴이)는 이케아에서 가장 기본적인 내러티브이다.[2]
이들은 이케아가 어떻게 시작되었으며 어떤 가치를 지지하는지를
다룬다(사진 1). 조직 내외에서 회자되는 여러 일화와 신화, 이야기들은
전부 여기에 바탕을 두고 있거나 내용을 보태 만든 것이기 때문에
이 두 개의 내러티브를 원형 텍스트로 볼 수 있다.

기업 스토리텔링의 선구자인 이케아는 다양한 질문을 받는다.
이케아가 전하는 메시지는 무엇인가. 이케아는 어떤 방식으로
메시지를 전달하는가. 어떤 유형의 내러티브를 만드는가.
기업문화에서 내러티브는 어떤 의미인가. 이케아는 비즈니스
아이디어, 기업문화, 매장과 상품안내서를 기업 운영에서 중요한
3대 요소로 꼽는다.[3]

엘름홀트에 위치한 이케아문화센터IKEA Culture Center(사진 2)에

사진 1

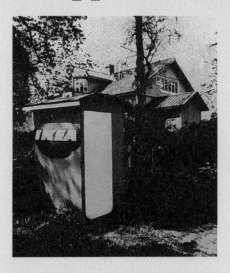

The future is filled with opportunities.

Or the philosophical story about IKEA.

For internal training – a part of The IKEA Way.

「가능성으로 가득한 미래」 표지, 1984년, 스웨덴 홍보회사 브린드포르스 소속 레온 노르딘(Leon Nordin)이 쓴 이야기로 이케아의 역사가 담겨 있다.

사진 2

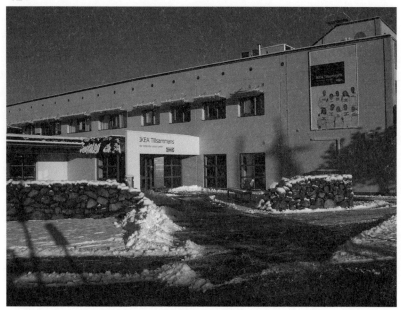

이케아 틸사만스(IKEA Tillsammans), 이케아문화센터, 엘름훌트.

가보면 어떤 내러티브들이 중요한 역할을 하는지 알 수 있다. 세계
곳곳에서 모여든 직원들은 문화센터에서 이케아의 문화와 브랜드에
완전히 동화되도록 교육받는다.[4] 입구 바로 앞에는 근면과 성실,
인내를 상징하는 돌벽이 있다. 최근에 개장한 엘름훌트 매장 주위도
돌벽이 둘러싸고 있다.[5] 문화센터 정문에 달린 커다란 손잡이는
'마법의 열쇠, 모두를 평등하게 하는 중요한 도구, 이케아 가구 조립
필수품'인 육각렌치, 즉 앨런 키Allen key와 매우 닮았다.[6]

문화센터 안에서는 여러 강연장과 지금까지 발행한 상품안내서

전체, 전 세계 매장이 표시된 지도들, 여러 시대를 대표하는
실내장식들을 찾아볼 수 있다. 이케아 직원들을 위해 설치한
인터랙티브 디스플레이Interactive Display에서는 이케아가 진행하는
사업 일부와 사업 진행 방식, 해당 방식을 채택한 이유가
끊임없이 재생된다. 외국에서 온 방문객들은 커피머신 근처에서
'커피를 마시기 위한 휴식시간'이라는 의미를 넘어 하나의 의식처럼
자리 잡은 스웨덴식 휴식 피카FIKA'를 접한다.[7]

방문객들은 스웨덴의 일상을 배우는 데 그치지 않고 '스몰란드
체험'이라는 명목으로 직접 돌담을 만들거나 가재를 잡고 지역 농장을
방문하며 스몰란드 문화를 체험하기도 한다. 이런 활동을 제공하는
목적은 참여자들이 스몰란드의 사고방식과 전통이 이케아 기업문화에
미치는 영향을 체험을 통해 이해하도록 돕기 위해서이다.[8]

무엇보다도 방문객들은 이케아 기업문화에서 가장 중요한
산물인 「가구 판매상의 유언」을 직접 볼 수 있다. 이케아가 해외
진출을 구상 중일 때 캄프라드가 직접 쓴 이 글은 여러 상황에 반복해
등장하는 이케아의 이념적, 정신적 보호막이라고 할 수 있다.
사내에서 '신성한 기록'으로 취급되는 캄프라드의 글은 대중에게도
잘 알려진 이케아의 종합적인 전망, "많은 사람에게 더 나은 일상을
제공하기 위하여"라는 말로 시작한다.[9] 캄프라드가 추구하는 가치와
전망, 정신은 아홉 가지로 정리할 수 있다.

- 제품은 우리의 정체성이다.

- 이케아 정신. 강인함과 현실성.

- 이윤은 목적 달성에 필요한 자원이 된다.

- 적은 자원으로 좋은 결과를 낸다.

- 단순함은 미덕이다.

- 우리만의 방식으로 한다.

- 집중은 중요한 성공 요인이다.

- 책임을 진다는 것은 특권이다.

- 아직 해야 할 일이 많이 남아 있다. 우리의 미래는 밝다!

유언에 담긴 중심 메시지는 회사와 직원이 맡은 사명이다.
캄프라드는 회사가 살아남아 발전해나가려면 수익 창출이 중요하다고
강조했지만, 단지 경제적 보상만 앞세워 직원들을 이끌거나 그들에게
동기를 부여하지는 않았다. 캄프라드는 직원이 대중의 일상생활을
향상시키겠다는 목표에서 동기를 얻어 열심히 일해야 한다고
끊임없이 강조했다. "우리가 자산을 키우려고 노력하는 이유는
장기적으로 만족스러운 결과를 내기 위해서다."라는 말에서
그의 생각을 엿볼 수 있다.[10]

 되돌아보면 캄프라드가 자신의 신조를 글로 작성한 뒤에 이케아는
효율성 높은 대규모 다국적 기업으로 발전했다는 사실을 알 수 있다.
규모가 커지면서 조직은 복잡해지고 지켜야 할 규칙도 여럿 생겼다.

하지만 「가구 판매상의 유언」을 보면 캄프라드는 직원들이 이케아가
작은 회사였을 때와 같은 수준의 충성심을 보이고 같은 이상을
추구하기를 바란다는 사실을 알 수 있다. 그러려면 높은 수준의
연대 의식과 회사에 대한 헌신이 필요하다. 캄프라드는 동지애와
친밀함, 단결과 평등을 강조하며 말했다. "어떤 일이든 서로를 도울
준비가 되어 있어야 한다. 돈을 적게 쓰고 가진 것을 최대한 이용하는
미덕을 익혀야 한다. 인색하다고 생각될 정도로 원가에 신경 써야
한다. 겸손과 꺼지지 않는 열정, 어떤 고난에도 흔들리지 않는 공동체
의식이 필요하다."[11]

　"우리 사회의 기둥이 되어주는 모두에게 감사하라! 모두가
당연시하지만 도움이 필요할 때 손을 내미는 평범한 사람들에게"라는
말에서 알 수 있듯 캄프라드는 대중도 이케아의 일원이라고
생각했다.[12] 직원 한 사람, 한 사람이 원가에 신경을 써야 한다며
절약의 중요성도 강조했다. "절약이야말로 우리 회사의 성공
비결이다."[13] 최대한 제품 가격을 내려 돈이 별로 없는 사람도
이케아에서 쇼핑할 수 있게 만드는 것이 이케아의 목표이다.
"이케아에서 자원 낭비는 용서받지 못할 죄다."[14] 여기서 절약이란
경제적 자원에만 한정되지 않고 행동에 있어서도 허례허식이 없고
겸손해야 한다는 의미이다. "단순한 삶을 살수록 강해진다. 우리에게는
고급 자동차나 화려한 직함, 맞춤 제작한 유니폼, 지위를 나타내는
상징물은 필요하지 않다. 능력과 의지만 있으면 충분하다!"[15]

캄프라드는 '우리'라는 단어를 사용하면서 이케아만의 특징들을 강조한다. 그는 이케아가 여타 기업과는 다르다고 보았으며 직원들이 새로운 아이디어를 내고 대담한 시도를 하도록 독려했다. "우리는 남들과 다르게 일을 처리한다! 큰 문제는 물론 일상에서 발생하는 작은 문제들을 해결할 때도 그렇다. 우리가 관습을 따르지 않는 이유는 그저 관행을 깨고 싶어서가 아니다. 계속해서 발전을 모색한다는 사실을 보여주기 위해서이다."[16] 관습을 거스르려면 결단력과 용기가 필요하다. 실수할지도 모른다는 두려움에 발목이 잡히면 안 된다. "사람이 실수를 하지 않는 때는 잠을 자고 있을 때뿐이다. 관료주의는 실수를 할지도 모른다는 두려움에서 생겨난 것이며 이는 발전을 가로막는 적이다."[17]

캄프라드의 아홉 번째이자 마지막 유언은 자기 수양과 통합, 무한 낙관주의에 대한 찬양을 담고 있다. 캄프라드는 소리 높여 거창하게 말했다. "우리는 불가능과 부정적인 결과를 거부하는 낙관주의의 열렬한 지지자로 남아야 한다. 모두 힘을 합치면 원하는 바를 이뤄낼 수 있다. 우리의 미래는 밝다!"[18]

「가구 판매상의 유언」을 보면 캄프라드가 창업 초기에 독특하면서도 개인적인 경영 철학을 갖추었고 그의 리더십이 남다르다는 사실을 알 수 있다. 자신의 신념을 널리 전파하려는 목적을 담고 있어서인지 캄프라드의 글은 성경의 십계명이나 교리문답과 닮아 있다. 느낌표가 자주 등장하고 설득력 있는 데다 마치 상대를

구원해줄 것만 같은 문체는 설교나 정치 연설을 연상시킨다. 이케아에 대한 책을 쓴 작가들이 구약과 신약, 루터교 교리와 비교하며 이케아를 종교적 혹은 군사적 현상과 연관시키는 경우도 적지 않다. 이케아를 성 삼위일체에 비교하여 '성부, 성자, 성 앤더스(전직 CEO)'라고 표현한 직원도 있다.[19]

이케아의 콘셉트를 '신성한 것'으로, 직원 교육을 '성경 학교'로, 직원을 '특공대'나 '영업의 무법자'로 묘사하고, 캄프라드를 교황에 비유하는 경우도 있다. "이케아가 수행하는 역할은 가톨릭에서 바티칸이 수행하는 역할과 비슷하다. 이케아는 사람들이 시장이라는 성전에서 올바른 신앙에 따라 물건을 구입하도록 인도하는 역할을 한다."[20]

1980년대 중반에는 캄프라드의 유언을 요약해 「간단히 보는 이케아IKEA in a Nutshell」를 발간했다.[21] 그리고 독자가 오해할 소지를 없애기 위해 본문에 등장하는 중요 단어와 개념들을 자세하게 설명한 「이케아 작은 사전A Little IKEA Dictionary」을 덧붙였다. 이 사전에서는 "겸손, 의지력, 단순성, 많은 사람, 실행, 경험, 다른 방식으로 하다, 절대라는 말은 하지 않는다, 실수에 대한 두려움, 사회적 지위" 등의 용어가 풀이되어 있다.[22] "이케아 방식: 우리가 추구하는 모든 가치의 총합, 우리가 믿는 모든 것의 결합"이 이 책자의 핵심이라고 볼 수 있다.[23]

'이케아 방식'은 이케아의 철학을 요약한 용어일 뿐 아니라

1986년에 처음으로 진행한 직원 교육 과정의 명칭이기도 하다.[24] 직원 교육 과정은 캄프라드의 유언을 기반으로 구성되었다. 「가능성으로 가득한 미래」는 아홉 개의 유언뿐 아니라 이케아가 어떻게 지금의 모습을 갖추게 되었는지도 다루고 있다.[25]

이케아의 창업 이야기

「가능성으로 가득한 미래」는 스웨덴 홍보회사 브린드포르스에 근무하는 레온 노르딘이 썼다. 이케아와 브린드포르스는 1979년부터 협력해왔으며 이케아가 언제, 어디서, 어떻게, 왜 창립되었는지와 같은 질문에 대한 답을 통해 이케아의 역사를 담고 있다. 이 내러티브를 다양한 길이로 편집한 버전은 여기저기에 등장한다.[1] 노르딘이 쓴 글을 요약하면 다음과 같다.

잉바르 캄프라드는 스웨덴에 있는 가난한 스몰란드 지방에서 태어났다. 그는 어린 시절부터 스스로 용돈을 벌기로 마음먹었다. 사업가 자질이 있던 캄프라드는 현실적인 어려움이나 장애 요인에는 신경 쓰지 않고 문제 해결 방법과 성공 가능성에만 관심을 쏟았다. 그는 자전거를 타고 다니며 성냥이나 크리스마스 장식, 봉지에 넣은 씨앗, 펜, 시계 등을 팔았다.

캄프라드는 펜을 판매해 예상보다 큰 성공을 거두었다. 사업 규모가 상당히 커지자 회사 이름이 필요하겠다고 생각한 캄프라드는 자신의 이름과 성, 가족이 소유한 농장과 자신이 살던 마을 이름의 머리글자를 따 회사명을 IKEA로 지었다. 몇 년 뒤에는 사업을 확장해 통신판매를 시작했다. 처음에는 우유 배달 트럭이 소포 꾸러미를 수거해 기차역까지 운반해줬지만 어느 날 우유 배달 경로가 바뀌는 바람에 더 이상은 트럭을 이용해 배송할 수 없게 되었다.

마침 그때 가까이 있는 작은 마을에 오래된 가구 공장이 매물로 나왔다. 청년 캄프라드는 막 형태를 갖춰가던 회사에 처음으로 큰돈을 투자해 공장을 사들였다. 그 지역에는 열심히 일하는 검소한 스몰란드 출신 사람들이 운영하는 가구 공장이 여럿 있었고 얼마 지나지 않아 캄프라드는 통신판매 상품안내서에 그 공장들에서 만든 제품을 실었다.

크게 욕심을 내지 않는 가구 제조업자들은 저가로 제품을 판매한다는 캄프라드의 사업 아이디어를 구현하는 데 적합했다. 하지만 안타깝게도 가구는 배송이 까다로웠다. 캄프라드는 또다시 어려움에 봉착했으나 늘 그랬듯 해결책을 마련했다. 그는 '고객이 가구를 조립할 수 있도록 만들어야 한다.'고 생각했다.[2] 1950년대에 이케아는 고객이 부품을 받아 직접 조립하는 조립식 가구를 판매하기 시작했다. 엘름홀트 매장은 유명해졌고 스웨덴 전역에서 고객이 찾아오기 시작했다. 고객들은 상품안내서에 실린 제품을 직접 눈으로 확인하고 구입해 차에 싣고 갔다.

회사가 인기를 끌자 또 다른 문제가 등장했다. 기존 가구 판매상들이 가격이 저렴한 이케아 가구 때문에 위기감을 느끼고 캄프라드를 시장에서 밀어내기 위해 가구박람회에 참여하지 못하게 하는 등 여러

가지로 훼방을 놓은 것이다. 캄프라드는 이번에도 대책을 마련했다. 그는 직접 디자인 부서를 만들고 동유럽에서 원료를 공급받기 시작했다. 이케아는 자신만의 활로를 개척했고 이케아만의 독특한 사업 방식은 1965년 스톡홀름 매장을 개장할 때도 잘 드러났다.

이케아는 상업지구에 매장을 만드는 대신 스톡홀름 교외 고속도로 바로 옆에 거대하게 매장을 지었다. 매장 형태도 원형이었다. 매장은 엄청난 인기를 끌었지만 개점 첫날부터 문제가 생겼다. 손님이 너무 많이 온 탓에 직원들이 창고에 있는 물건을 가져오는 속도가 주문 속도를 따라가지 못한 것이다. '이 문제를 어떻게 해결해야 할까?'[3] 캄프라드는 고민 끝에 창고를 개방해 고객이 직접 물건을 챙길 수 있도록 했다. 이렇게 셀프서비스라는 개념이 처음으로 등장했다. 이케아는 다시 한 번 위기를 기회로 만들었다.

창고를 개방하는 아이디어는 전 세계 모든 매장에서 성공을 거두었다. "스위스에서 성공하면 어느 나라에서든 성공할 수 있다."[4]는 말이 있을 정도로 스위스는 유럽에서 가장 보수적이고 성공을 거두기 어려운 시장이다. 1973년, 스위스 매장이 영업을 시작했고 이케아는 스위스에서도 성공을 거두었다. 곧 신규 매장들이 놀라운 속도로 들어서기 시작했고 이케아는 세계적인 가정용 가구 체인으로 성장했다.

성냥을 파는 일로 사업을 시작했던 소년은 이제 어른이 되어 가정용 조립식 가구와 절약, 혁신의 아이콘이 되었다. 그는 "돈이 없어 새 가구를 사지 못했던 사람들을 위한 제품을 만들었고 지금껏 그 누구도 관심을 가진 적 없던 가난한 사람들에게 관심을 기울였다."[5]

이케아의 성공적인 기업문화에 대해 미리엄 샐저가 진행한 연구를
보면 노르딘이 만들어낸 이야기가 '우리' 의식과 이케아 직원이라는
집단의 자아상을 확립하는 데 분명히 도움이 되었다는 사실을 알 수
있다. 이야기를 통해 이케아 직원만의 특성은 무엇인가, 어떤 점에서
특별한가라는 질문을 던지게 된 것이다. 사실과 약간 다르지만,
가진 것 없는 젊은이가 척박한 스몰란드에서 일구어낸 가구 제국이
이케아라고 소개하면 이케아 창업 이야기는 새로운 의미를 지니게
된다. 과거가 훌륭했던 만큼 미래도 멋질 것이라는 믿음이 생기는
것이다.[6] 이케아의 역사 이야기는 조직 내부에서 유통되는 데 그치지
않고 대중매체의 주도 아래 셀 수 없을 정도로 회자되어 세계 곳곳에
퍼져 있다. 대중이 이케아 이야기를 좋아하는 이유는 성공담을
좋아하는 사람이 많기 때문일 것이다.

좋은 이야기를 만드는 불패 비결은 없지만 거의 모든 이야기에
메시지, 갈등, 주요 인물이 담당하는 역할, 줄거리라는 요소가
존재한다.[7] 이야기 속 이케아는 헌신과 배려가 가득한 기업이다.
캄프라드는 여러 어려움을 극복하고 대중의 삶에 기여한 사람으로
등장한다. 제품 가격을 낮추려는 그의 노력은 사회에 대한 책무이자
"많은 사람에게 더 나은 일상을 제공"하겠다는 목표를 위해서라는
느낌을 준다.

캄프라드는 종종 인터뷰에서 이케아에 대한 긍정적인 이미지를
전달하려 노력한다. "교만하게 들릴 수도 있겠지만 난 내게 사회적

의무가 있다고 생각한다. 부자들은 항상 원하는 걸 살 수 있다. 하지만 나는 누구나 집을 아늑하게 꾸밀 수 있어야 한다고 생각한다."[8]

이케아 신화의 주인공은 창업자이며, 창업자 캄프라드는 서민을 위해 기득권층에 맞서는 착한 사람으로 그려진다. 역사 내러티브에는 캄프라드와 그의 고귀한 사명에 훼방을 놓는 적들도 등장한다. 적과 갈등을 겪으면서 이케아는 앞으로 나아간다. 캄프라드는 여러 역경에 부딪히지만 이런 어려움들을 기회로 바꿔낸다.

직선적 내러티브는 처음과 중간, 끝으로 나눌 수 있다. 구체적인 사건들은 이케아 성공 콘셉트에 대한 명쾌한 설명과 함께 논리적 연관성에 따라 시간순으로 연결된다. 그래서 과거에 의미를 부여하는 동시에 미래도 예측할 수 있게 한다. 이케아의 역사 내러티브는 여타 성공담들과 비슷하게 끝난다. 목표를 달성한 영웅은 대중으로부터 칭송받는다. 자세히 들여다보면 장르는 다르지만 「가능성으로 가득한 미래」는 「가구 판매상의 유언」과 내용 면에서 유사하다는 사실을 알 수 있다. 캄프라드가 설명한 가치와 전망, 태도들이 대중의 마음을 사로잡는 드라마 같은 이야기로 재구성된 것이기 때문이다.

「가능성으로 가득한 미래」는 기업의 창업 이야기를 담은 내러티브들과 유사하다. 창업 내러티브 대부분은 매우 평범한 사람이 맨손으로 열심히 일해 굉장한 일을 해내거나 거대한 비즈니스 제국을 일군 과정을 담고 있다. 좋은 일을 하겠다는 욕구와 사회에 대한 강한 책임 의식이 창업 동기라면 내러티브가 지닌 영향력은 더 커진다.[9]

육상 선수였던 필 나이트Phil Knight가 자동차 트렁크에 신발을 싣고 다니며 판매하다가 창립한 회사 나이키의 창업 내러티브가 대표적인 예이다. 어떤 장애물도 성공에 대한 집념이 강한 나이트를 막을 수 없었다. '저스트 두 잇!Just do it!'이라는 슬로건처럼 나이트는 무슨 일이든 실행에 옮기고 보았다.

나이키 창업 내러티브에서는 와플 모양의 운동화 밑창, 즉 와플솔 waffle sole 개발이 경영 철학을 마련하고 회사를 발전시키는 데 매우 중요한 역할을 했다고 강조한다. 나이트는 자신의 육상 코치가 선수들에게 고품질 신발을 공급하고 싶다고 하자 차고에서 뜨거운 고무를 가지고 여러 가지 실험을 했다. 그러다 와플 기계를 사용해 고무 밑창을 만들어냈고 이 제품은 큰 인기를 끌었다.[10] 나이키의 창업 내러티브에는 승자의 정신 자세에 대한 내용이 많이 들어 있다. 소비자와 운동 선수는 영웅이 되어 적을 무찌른다.

나이키를 비롯한 여러 대기업이 제3세계에서 아동 노동력과 저임금 노동력을 착취했다는 이미지로 홍역을 치른 적이 있다. 나이키는 비판에 대처하기 위해 직원 스토리텔러, 즉 에킨스Ekins (나이키를 거꾸로 쓴 것)들을 교육시켜 중간급 관리자부터 계산대 직원에 이르는 전 직원이 나이키의 기원을 알도록 했다.[11]

고등학생 시절 친구가 된 스티브 워즈니악Steve Wozniak과 스티브 잡스Steve Jobs가 잡스 집 차고에서 컴퓨터를 만든 것도 잘 알려진 창업 이야기이다. "미래에 대한 선견지명이 있었던 잡스는 워즈니악에게

미래에 사용하게 될 기계를 만들어 팔아야 한다고 주장했고 1976년 4월 1일, 애플 컴퓨터가 탄생했다."[12] 오늘날 애플은 세계에서 가장 크고 영향력 있는 기업 가운데 하나이지만 여전히 반항적인 이미지를 지니고 있다. 돈은 없지만 기술에 대한 관심 하나로 차고에서 사업을 시작한 두 친구 이야기는 대중에게 신선하게 다가온다. 애플의 창업 이야기가 지닌 특수성의 영향력은 예전보다 줄어들었지만 그래도 아직까지 사라지지 않았다.

미국 브랜드 벤앤드제리Ben & Jerry 역시 창업 이야기를 부각한다. 아이스크림 제조사인 벤앤드제리의 창업 이야기는 학창시절부터 좋은 먹을거리에 대한 관심이 컸던 벤 코헨Ben Cohen과 제리 그린필드Jerry Greenfield가 어떻게 만나 공동 창업을 하게 되었는지 설명한다. 통신 강좌를 통해 아이스크림 제조법을 배운 두 청년은 커다란 알갱이들이 박혀 있는 독특한 맛의 아이스크림을 만들어 팔기 시작했다. 대중은 코헨과 그린필드를 히피 영웅으로, 벤앤드제리를 혁신적인 기업으로 바라본다. "우리 회사에는 사명이 있다! 우리는 혁신적인 가치를 앞세워 회사를 운영할 것이다. 사랑과 평화 그리고 아이스크림."[13]

제품의 특징과 기발한 이름은 벤앤드제리의 급진적인 이미지를 한층 강화했다. 벤앤드제리는 천연재료와 미국 원주민들에게서 구입한 베리류를 사용해 아이스크림을 만들었다. 체리맛 아이스크림에는 히피밴드 그레이트풀 데드Grateful Dead의 전설적인 리더이자 기타리스트 제리 가르시아Jerry Garcia 이름을 따 '체리 가르시아Cherry

Garcia'[14]라고 이름 붙였다. 벤앤드제리는 2000년에 다국적 기업 유니레버Unilever에 인수되었다. 세계 최대 식료품 기업 가운데 하나인 유니레버의 이미지는 벤앤드제리와 상당히 다르지만 벤앤드제리 창업 이야기의 위상은 아직까지 건재하다. 유니레버는 회사를 인수하는 데 그치지 않고 벤앤드제리의 콘셉트와 이야기까지 이어받았다.

조지프 히스Joseph Heath와 앤드루 포터Andrew Potter가 쓴 『혁명을 팝니다The Rebel Sell: How the Counterculture Became Consumer Culture』는 반문화적 이미지가 대중의 마음을 끌어 제품 판매에 도움을 준다는 내용을 담고 있다. 표지에 실린 체 게바라Che Guevara가 새겨진 머그컵 사진은 책의 주제를 매우 잘 보여준다. 이 책은 결국 반소비주의도 다른 형태의 소비주의일 뿐이라고 주장한다. 적절하게 포장된 반자본주의는 주류 사회에 반대한다는 느낌을 주지만 사실은 이 역시 기회를 노리는 속물적인 성향을 갖고 있다.[15]

이케아의 창업 이야기에도 반항적인 요소가 있다. 이는 이케아를 관습을 거부하는 기업으로 묘사해 기득권에 저항한다는 이미지를 만들어낸다. 캄프라드는 적들의 훼방에 굴하지 않고 보수적인 가구업계에 용감하게 대항해 혁명을 일으키는 영웅으로 그려진다. 내러티브만 보면 이케아는 그다지 특별하지 않지만, 이케아처럼 한 기업의 창업 이야기가 기업문화에 깊게 자리 잡고 소비자에게까지 뿌리를 내리는 경우는 매우 드물다.

이케아 방식, 무엇을 어떻게 하는가

「가능성으로 가득한 미래」는 가구업계의 작은 이단아가 세계적인
체인이 되기까지의 여정만을 소개하고 있지는 않다. 여러 우화들이
그렇듯 이 이야기에도 교훈이 담겨 있다. 이케아는 스스로 길(이케아
방식)을 개척해나가 성공을 거두었다. 가능성 내러티브와 유언
내러티브는 직원에게 행동 방식이나 문제 해결 방식에 대한 지침을
제공한다.[1] 두 내러티브에서 에피소드를 뽑아 활용하는 경우도 있다.
이케아 관련 일화와 이야기들 안에는 지침과 규범, 기업이 추구하는
가치 등이 녹아 있기 때문에 이 내러티브들은 조직을 관리하는
도구로서 기능하기도 한다.

이케아문화센터 내 인터랙티브 디스플레이에서 소개하는 수많은
엽서(사진 3)에는 두 내러티브의 내용 일부가 담겨 있다. 엽서에는
캄프라드와 이케아가 과거에 직면했던 문제와 해결 방법에 관한
내용이 실려 있기도 하다. "문제: 잉바르 캄프라드는 성냥을 한 갑에
1.5외레öre씩 주고 여러 갑을 구입해서 한 갑당 5외레에 팔기 시작했다.
하지만 이는 검소한 스몰란드 고객들에게 너무 비싼 가격이었다.
해결책: 캄프라드는 성냥을 거의 반값에 구입할 수 있는 스톡홀름에
가서 물건을 구입해왔다. 그는 자신이 중간상인 역할을 하면 고객에게
더 좋은 가격으로 물건을 공급할 수 있다는 사실을 깨달았다."[2]

1980년대를 거치며 기존 내러티브는 경영에 도움이 되는 형태로

사진 3

엘름훌트 이케아문화센터에서 판매하는 엽서.

문제

계산대를 통과한 고객들은 대부분 피곤하고 출출하며 기분이 언짢다.
이케아 매장에 대한 인상이 나빠지는 고객도 있다. 계산대 앞에 줄을
오래 서 있었거나 사려고 한 물건이 품절되어 구입하지 못한 탓일 수 있다.

해결책

고객이 이케아에 대한 긍정적인 이미지를 오랫동안 유지하고 우리
제품 가격이 굉장히 저렴하다는 인상을 받도록 하기 위해 출구 근처에서
핫도그를 단돈 5크로나(Krona)에 판매하기로 했다. 일반 핫도그 가격이
15-20크로나라는 사실과 비교하면 매우 저렴하다. 전 세계 매장에서
같은 전략을 사용하지만 꼭 핫도그만을 판매하는 것은 아니다.
이탈리아에서는 피자를 판매한다. 우리는 생산 제품에도 같은 아이디어를
적용해 대중에게 인지도 높은 제품을 아주 저렴하게 판매하면 어떨까
고민했다. 그 결과 '핫도그' 제품군을 만들기 시작했다.

바뀌어갔다. 이케아는 기업문화를 정립했고 과거보다 더 전략적으로
브랜드 정체성을 정의했다. 기업문화의 중요성을 인지하고 이를
잘 가꾸어야 할 필요성을 느낀 것이다. 그 결과 기업문화는 내러티브뿐
아니라 기업 행사, 업무 방식, 직원 행동, 복장에서도 찾아볼 수 있게
되었다. 요즘은 직원들이 넥타이를 매거나 재킷을 입지 않아도
되는 회사가 많아졌지만 이케아에서는 과거부터 직원들이 편한
복장으로 일했다.[3]

　　1980년대에 유언 내러티브를 개념으로 정리해 책자로 만든 뒤부터
매장 운영에 대한 지침과 기업문화, 브랜드 관련 내용을 담은 문서가
쏟아져 나왔다.[4] 다양한 안내책자와 함께 '이케아 콘셉트 알기' '이케아
직원 활용 계획' '이케아 스웨덴 식품 시장' '이케아 판매 제품 종류
관리' 강좌를 비롯해 수많은 직원 교육 프로그램이 만들어졌다.[5]

　　이케아 기업문화는 국가마다 다르게 나타난다.[6] 소책자와
교육 프로그램을 만드는 주목적은 기업의 전반적인 가치 체계를
마련하고 강화하는 데 있지만 법적인 이유도 있다. 이케아는
기업의 콘셉트와 운영 관련 내용을 담고 있는 문서들을 브랜드
보호 용도로도 사용한다. 이케아는 1987년에 자신들의 콘셉트를
모방했다며 STØR퍼니싱인터내셔널STØR Furnishings International Inc.을
상대로 소송을 제기했다. STØR와의 분쟁은 소책자 발행을
촉진하는 계기를 제공했다.

　　이케아는 STØR가 자신의 콘셉트를 그대로 베꼈으며 매장과

상품안내서는 세세한 부분까지 표절했다고 주장했다.[7] 그러나 STØR는 이케아의 성공에서 중요한 역할을 수행한 기업문화를 모방하지는 못했다. 이케아는 기업문화가 유언 내러티브에 등장하는 비전을 실현하는 도구라고 설명했으나 이케아의 기업문화는 회사의 정체성을 고객들에게 전달하는 수단이기도 하다.[8] 이케아의 독창성을 보여주는 예는 다양하다. 신규 매장 개업식도 그 가운데 하나이다. 이케아는 1970년대부터 개업식 때 리본커팅식을 하지 않고 톱으로 통나무를 자른다. 이케아가 관습에 얽매이지 않고 독창적으로 행동한다는 점을 보여주려는 의도이다(사진 4).[9] 통나무를 쓰는 이유는 생산 제품 다수의 원료가 나무이기 때문이다.

언어도 이케아 기업문화에서 매우 중요하다. 이케아에서는 이해가 쉽고 관료주의와 거리가 먼 언어를 사용해야 한다. 이케아 직원은 열정을 가지고 항상 새로운 것을 추구하며 책임감 있게 행동하고 원가 절감을 위해 노력하고 겸손한 태도로 업무를 처리해야 한다.[10] 매년 '관료주의 타파 주간'에는 고객과 접촉할 일이 거의 없는 직원들이 매장에서 근무한다.[11] 고위 관리직도 창고나 계산대에서 하는 업무가 어떤지 직접 경험하도록 하는 것이다. 직원끼리는 직급을 붙이지 않고 이름만으로 상대를 불러야 한다. 이케아에서는 "화려한 직함을 가진 사람보다 업무를 잘 수행한 사람이 더 인정받는다."[12]

이케아는 계급으로 이어지는 직급 체계를 사용하지 않으며 직원들은 직함이 중요하지 않고 격식 없이 행동할 수 있는 수평적인

사진 4

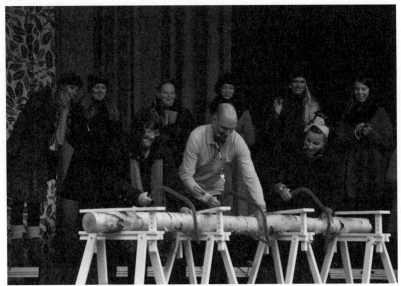

2012년 11월, 엘름홀트 신규 매장 개점식. 이케아는 1970년대부터 새 매장을 개점할 때 일반적인 테이프 커팅식을 하지 않고 톱으로 통나무를 자른다.

조직 구조를 자랑스럽게 생각한다. 하지만 그렇다고 해서 조직에 위계가 없다는 뜻은 아니다. 관리직과 '매장직'에 대한 구분이 다른 기업보다 불명확하다는 의미일 뿐이다.[13] 소책자에 설명되어 있는 이케아 정신은 의미 없는 미사여구가 아니며 실제로 발생하는 문제들을 해결하는 데 반영된다. '관료주의 타파 주간' 아이디어를 제시한 사내 프로젝트 크라프트-80 Kraft-80만 봐도 알 수 있다.[14]

크라프트-80은 이케아가 급속도로 사업을 확장하면서 생긴 문제들을 해결하기 위해 시작되었다. 캄프라드는 자신의 의견을

직원들에게 전달했다. "1년 동안 직원 모두가 머리를 맞대 1980년대를 맞이할 계획을 세워야 한다. 동료의 의견에 더 귀 기울이는 법을 배워야 한다. 직원이 제안한 아이디어를 하나도 놓치지 않고 철저하게 평가해야 한다. 조직에 관료주의가 팽배해지지 않도록 애써야 한다. 좋은 아이디어가 나오면 내용 불문하고 상응하는 보상을 해줘야 한다. 크라프트-80의 최종 목표는 새로운 이케아를 만들어 다가올 2000년도에 대비하는 것이다."[15]

크라프트-80은 간단히 말해 여러 영역을 비판적으로 검토하고 점점 골칫거리가 되어가는 문제들을 개선하는 프로젝트였다. 너트 분실이나 제품 다리 고장, 구조적으로 불안정한 디자인은 물론 규율과 지침을 잘 지키지 않는 직원에 대한 문제도 발견되었다. 이케아는 엘름홀트에 일명 '크라프트센트랄렌Kraftcentralen'이라 불리는 대형 할인점을 만들고 이케아의 역사적 사건들과 기업 평가, 보고서, 언론 보도 내용, 직원과의 인터뷰를 실은 뉴스레터《이케아 매치IKEA Match》를 창간했다.[16]《이케아 매치》는 정기적으로 발행되었고 뉴스레터 프로젝트는 센터에서 여러 사람이 협력해 진행했다.

뉴스레터에는 이케아가 겪고 있는 현실적인 문제를 다룬 내용이 많았다. 업무 관련 지침과 정보를 잘 모르는 직원들을 위해 "창고에 재고가 없을 때 어떻게 해야 하는가? 제품을 어떻게 진열해야 하는가? 고객이 화난 경우 직원은 어떻게 대처해야 하는가?"와 같은 질문의 답도 제시했다.[17] 크라프트-80은 유언 내러티브에서 제시한

비전을 실행에 옮긴 것으로도 볼 수 있다. 이 프로젝트를 통해 탄생한 구체적인 아이디어와 판매 전략들을 발전시켜 문서 형태로 제작하기도 했다. 프로젝트 이후 사내에서 여러 활동이 뒤를 이었다.[18]

책자에는 제품 조립 방법뿐 아니라 브랜드와 기업문화에 대한 내용도 실려 있다. 이케아는 '이케아 가치'와 '브랜드 가치'를 구분한다. '이케아 가치'는 조직에 깊이 배어 있어야 하는 규범을 의미하는 반면, '브랜드 가치'는 이케아라는 브랜드에 대한 대중의 인식과 관련되어 있다.[19] 하지만 두 가치를 구분하고 있다고 해서 서로 전혀 관련이 없다고 보기는 어렵다. 이케아는 "이케아 문화를 이해하고 숙지해야만 이케아 콘셉트를 제대로 실행에 옮길 수 있다."고 설명한 바 있다.[20] 1990년대 후반부터는 이케아 문화를 다음 열 가지로 요약해 설명해왔다.

- 솔선수범하는 리더십
- 단순성
- 목표를 실현하려는 노력
- '멈추지 않는' 행동
- 원가 절감 의식
- 개선을 향한 끝없는 갈망
- 겸손과 의지력
- 다름을 두려워하지 않는 용기

- 연대 의식과 열정
- 책임 의식[21]

이는 사실 「가구 판매상의 유언」과 「이케아 작은 사전」에 등장한 가치를 요약한 것으로 「이케아 콘셉트 설명서IKEA Concept Description」에 자세하게 설명되어 있다. '설명서들의 어머니'라는 별명이 아주 잘 어울리는 「이케아 콘셉트 설명서」는 이케아의 콘셉트를 다양한 측면에서 조명하면서 각각 어떻게 상호작용하고 있는지 설명한다.[22] 비즈니스 전략과 기업문화도 중요하지만 각 매장과 상품안내서도 상당한 의의가 있다.[23] 특히 상품안내서는 비장의 무기와 다름없다. 스물일곱 개 언어로 2억 부 가까이 출간되는 이케아 상품안내서는 세계 최대 규모를 자랑한다. 상품안내서는 사람들이 이케아 제품을 사용하는 모습과 여러 주택을 담은 사진들, 가격이 쓰여 있는 다양한 가정용품 사진들로 가득하다.[24] 1960년대 중반까지만 해도 제품 정보가 주를 이루었지만 매장 내 실내장식과 가구 배치에 관심이 커지면서 관련 내용도 상품안내서에 싣기 시작했다.[25] 있는 모습 그대로 찍은 제품 사진들은 스타일별로 나누어 상품안내서에 실었다. 이케아는 상품안내서를 통해 소비자의 상황을 이해하고 자신이 도움을 주겠다는 메시지를 전달하며 친숙하고 포용적인 분위기를 형성한다. 캄프라드가 직접 상품안내서를 썼던 창업 초기부터 이 같은 분위기가 이어져왔다. 2010년대에 들어서자 카피라이터는 열 명으로 늘어났다.

"홍보란 이래야 한다는 고정관념을 깨기까지 수년이 걸렸다."는
이케아는, 아직까지도 고객에게 꾸밈없이 접근해야 한다고 강조한다.[26]

상품안내서를 제작하는 목표는 브랜드 정체성을 확실히 알리고
고객을 매장으로 끌어들이는 데 있다. 매장은 제품을 판매함과 동시에
매장을 찾은 가족들에게 즐거운 시간을 선사하고 실내 디자인에
대한 전문 지식을 전달하며 집을 꾸미고 싶은 욕구를 불러일으켜야
한다. 최종 목표는 방문객을 고객으로 만들고 최대한 제품을 많이
구입하도록 설득하는 것이다. 소파를 사려고 매장을 찾은 고객이라
하더라도 매장에 들어서는 순간 필요하다고 생각하지 않았던 온갖
물건들에 시선을 빼앗기게 만드는 것이 이케아의 목표이다. "매장에
들어서기 전까지는 필요성을 느끼지 못했던 물건들로 고객의 시선을
돌려 구매충동을 일으킨다."[27]

유언 내러티브는 「우리의 방식: 이케아 콘셉트 이면에 있는 브랜드
가치Our Way: The Brand Values Behind the IKEA Concept」에서도 다시 거론된다.
1990년대 초반에 발행한 이 책자는 이케아의 정체성을 명확하게
설명한다.[28] 브랜드가 무엇을 기피하는지 질문해보면 브랜드에 대한
정의를 내릴 수 있다. 이케아는 대조법을 사용해 이케아의 가치를
명확하게 보여주었다. 대조법을 이용하면 차이가 극명하게 눈에 띈다.

브랜드 가치를 전달하기 위해 대조되는 사진 두 장을 사용하기도
했다. 시곗줄은 검고 글자판은 하얀 단조로운 시계 사진과,
다이아몬드와 금으로 화려하게 장식한 시계 사진을 대조해 '화려하지

않지만 기능적인'이라는 가치를 전달했다(269쪽). 이케아에서
많이 사용하는 짧고 평범한 연필과 몽블랑 만년필 사진을 비교해
'사치하지 않는 현명하고 검소한 소비'라는 가치를, 매장에서 판매하는
저렴한 핫도그와 캐비어 사진을 비교해 '소수가 아닌 다수를 위한
제품'이라는 가치를 선전한다. 그 외에도 '복잡하지 않고 명료한,
가짜가 아니라 정직한, 따분하지 않고 유쾌한, 무관심하지 않고
열정적인, 예상을 빗나가 놀라움을 선사하는, 차갑고 비인간적이지
않은 따스하고 인간적인, 비싸지 않고 저렴한, 순응적이지 않고
반항적인, 여타 국가와는 다른 스웨덴 스타일' 브랜드라는 이미지를
소비자에게 전달한다.[29]

열두 개였던 이케아 가치는 2011년에 다섯 개, 즉 '정직, 적정 가격,
문제 해결, 자극, 놀라움'으로 축소되었다.[30] 새로운 이케아 가치들은
내부 직원 교육 전략의 근간을 이루었다. 가치를 재정리한 이유는
이케아 가치를 이해하기 쉽게 만들어 다양한 문화권에서 받아들이게
하려는 목적 때문이었다.[31] 소책자에는 브랜드와 기업문화의 특징
외에도 해외 매장들을 대상으로 한 제품 디스플레이나 창고, 음식점에
대한 자세한 설명들이 수록되어 있다.

고객이 직접 물건을 찾아서 구입하게 하는(사진 5) 자동 판매, 일명
셀프서비스 철학이 책자들의 중심 주제였다. 상품안내서에 나와 있는
가격과 여러 가지 정보를 참고하면 고객은 직원 도움 없이도 제품을
구입할 수 있다. 하지만 셀프서비스 판매 전략이 효과를 거두려면

사진 5

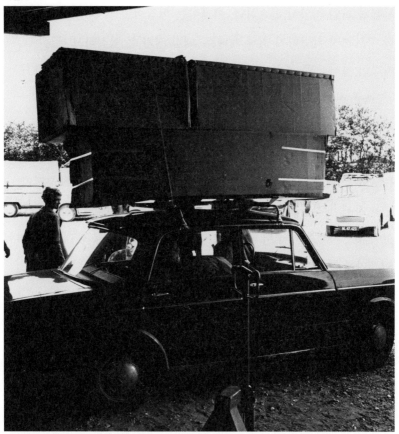

덴마크 발러럽(Ballerup), 1969년경.

꼼꼼한 확인 작업이 필요하다. 이케아는 매장이 공식 지침을 잘 따르는지 확인하기 위해 때때로 '매장 평가'를 실시하고 해당 매장이 여러 의무 조항을 잘 지키고 있는지 확인해 점수를 매긴다.[32]

제품 전시 기술에 대한 내용을 보면 매장 운영 지침이 얼마나 자세한지 알 수 있다. 캄프라드가 말한 '유인 활동'을 수년에 걸쳐 발전시킨 끝에 이케아는 고객이 어떤 순서로 매장을 구경하도록 유도하고, 매장 내부 인테리어와 제품 진열은 어떻게 해야 하는지에 대한 자세한 지침을 만들어냈다.[33] 지침의 목표가 제품 판매를 높이는 것이라는 사실은 누구나 안다. 이케아는 자신의 야망을 숨기지 않는다. "이케아를 찾는 고객의 거의 100퍼센트가 계획했던 것보다 더 많은 제품을 구매한다. 우리의 제품 진열 전략이 뛰어난 덕분이다."[34]

매장에 들어서자마자 고객 앞에 노란색과 파란색이 섞인 쇼핑가방 더미가 나타나는 것도 이케아가 세운 전략이다. 이 전략은 1980년대 후반에 처음 도입되었다. "매장에 들어선 순간 모든 고객의 눈앞에 노란 쇼핑가방이 나타나도록 만들어야 한다."[35] 고객은 쇼핑가방을 드는 순간부터 제품을 구입할 마음가짐을 갖게 되기 때문이다.

책자를 보면 매장 입구부터 계산대를 지날 때까지 이케아가 고객의 발길을 이끈다는 사실을 알 수 있다. 매장 안에는 직선 구간이 거의 없고, 있다고 해도 매우 짧다. 모퉁이를 돌 때마다 고객 앞에는 다양한 가격대의 제품이 등장한다. 전략에 따라 제품을 매장에 전시하거나 선반 위에 진열하고 상자에 넣어두거나 그냥 수북하게 쌓아두기도

한다. 매장 내부는 다양한 스타일을 선보이면서도 사실적인 공간처럼 보이게 꾸민다. 제품을 매력적으로 보이게 배치해 고객이 전시 공간에 있는 제품을 전부 구입하지는 않더라도 구매욕을 불러일으키기 위해서이다. 전시실(쇼룸)은 효과적인 판촉 전략이다. 전시된 탁자를 살 돈이 없는 고객은 탁자 위에 있는 꽃병을 사며 위안을 얻을 수 있기 때문이다. 이케아 제품들로 꾸민 전시실 옆에 있는 선반이나 상자에 꽃병을 진열한 것은 모두 전략의 일부이다.

한 코너를 지나 다음 코너에 들어가기 전에는 '마지막 찬스' 상품들이 놓여 있다. "다른 상품 코너로 넘어가기 전에 해당 코너 제품을 구매할 수 있는 마지막 기회"인 것이다.[36] 가격이 저렴한 제품들은 매장 곳곳에 진열되어 있다. 가격이 워낙 저렴해서 고객들이 사지 않고는 못 배기게 만들겠다는 의도이다. 이런 '지갑을 열게 하는' 혹은 '숨을 멎게 할 정도로 저렴한' 제품들은 보통 '불라불라bulla-bulla' 방식으로 진열한다. "불라불라 진열 방식이란 동일 제품을 대량으로 동원해 존재감을 만들어내는 것이다. 이 방식은 제품이 저가라는 메시지를 전달해 고객들이 충동구매를 하게 한다."[37] 이런 특가 판매 전략은 고객이 제품을 들고 계산대로 가도록 유혹한다. 이케아 입장에서는 "고객이 충동구매를 하도록 부추길 마지막 기회"인 것이다.[38]

영리조직인 이케아가 매출을 최대화하기 위해 다양한 전략을 펼치는 것은 당연하다. 하지만 여러 책자들이 전달하는 메시지에서는

모순이 드러난다. 기업문화와 브랜드에 대한 정의를 담은 책자들은 이케아가 서민에게 더 나은 창조성을 제공하겠다는 비전 아래 운영되고 있으며 사회문제에 관심이 많다는 사실을 강조한다. "우리는 단지 기업을 성장시키기 위해 돈을 벌거나 사업을 확장할 생각은 없다. 우리의 사명은 일반 대중의 삶을 조금씩 발전시키는 것이다."[39] 그런가 하면 일부 책자에는 고객이 가능한 한 많은 물건을 구매하도록 독려하라는 내용이 들어 있다. "고객이 제품을 구입하기 쉽게 만들면 그 사람은 더 많은 제품을 구입할 것이다."[40]

서민의 친구

이케아 신화 중심에는 잉바르 캄프라드라는 인물이 있다(270쪽). 캄프라드의 말과 행동을 담은 이야기는 이케아의 핵심 요소이며 권력자의 좋은 예로써 직원들에게 지침을 제공했다. 캄프라드가 쓴「가구 판매상의 유언」이 사훈 역할을 한다면 캄프라드라는 인물은 역할모델이라고 볼 수 있다. 캄프라드에 대한 이야기는 조직 외부로까지 확산되었고 캄프라드는 이케아 홍보에서 중요한 역할을 맡게 되었다. 대중에게 알려진 캄프라드의 성품은 사실 여부와 관계없이 이케아를 대표한다. 이케아 관련 신화는 사실보다 강한 힘을 발휘하며 이는 이케아의 신념을 강화해주는 역할을 한다.

캄프라드가 응한 수많은 인터뷰의 내용과 캄프라드에 대한
묘사는 항상 비슷하다. 캄프라드는 마치 답을 정해놓은 것처럼 항상
똑같이 대답한다. 캄프라드의 이야기는 사내는 물론 조직 바깥까지
마치 합창곡처럼 울려 퍼진다. 현실적이고 겸손하며 호감형에 잘난
척하지 않는 기업가라는 이미지가 반복해서 강조된다. 캄프라드는
믿기 힘들 정도로 검소하고 쾌활하고 상냥하면서 소탈하다. 맨손으로
사업을 시작해 거대한 제국을 일구었지만 여전히 보통 사람처럼
행동하고 직원들과 소통한다. 캄프라드는 한 번도 비즈니스석을 타고
비행하거나 고급 호텔에 묵은 적이 없으며 회사 차량보다 대중교통을
선호하고 호텔 미니바에 있는 음료수를 마시면 다음 날 꼭 근처
편의점에서 같은 제품을 싼값에 사서 넣어놓는다고 한다. 또한 할인
제품을 많이 구입하고 점심에는 음식점에서 외식하는 대신 이케아
매장에서 핫도그를 먹는 것을 선호한다고 알려져 있다.[1]

캄프라드가 매우 검소하고 친절하다는 이미지는 사실에
기반하고 있지만 상징적인 의미도 있다. 이케아의 창업자가 잔돈을
아끼고 스웨덴 서민처럼 소박하게 사는 것은 사실이다. 하지만 중요한
것은 캄프라드가 얼마나 검소한지가 아니라 검소하다는 이미지
자체이다. 캄프라드의 성품이 이케아라는 브랜드와 기업문화를
대변하기 때문이다.[2]

캄프라드는 평범한 일반인이라는 이미지를 잘 유지하고 있다.
캄프라드는 자신이 읽기와 쓰기 능력이 부족하고 수줍음이 많고

술을 좋아한다고 스스로 밝히기도 했다. 그런 사람이 만든 기업이 세계적으로 엄청난 성공을 거둔 것이다. 스웨덴에서 캄프라드는 국가적 영웅으로 대접받는다. 캄프라드와 이케아를 향한 비판이 수년간 지속되긴 했지만 둘 모두 대중에게 높은 신뢰를 받고 있다. 2008년에는 이케아가 스웨덴인들이 가장 신뢰하는 기관 1위에 선정되기도 했다.³ 이케아에 대한 신뢰도가 스웨덴 의회나 스웨덴 교회보다 더 높았던 것이다.

캄프라드를 묘사할 때는 그가 지닌 다양한 특성을 강조하는 경우가 많다. "캄프라드는 겉모습에 전혀 신경 쓰지 않는다. 고가의 옷이나 취미, 시계, 멋진 자동차(그는 아직도 구형 볼보 에스테이트를 몬다)에 관심이 없다. 한번은 생일에 와인을 살까 말까 고민하더니 손님 대부분이 와인을 가지고 올 거라며 자신은 구입하지 않기로 했다. 일정을 확인하다가 당일 회의를 취소한 적도 있다. 캄프라드가 유효기간이 그날까지인 스칸디나비아 항공 보너스 포인트를 사용해야 한다고 했기 때문이다."⁴

캄프라드는 남들에게 자신의 검소한 습관에 대해 말하기를 즐긴다. "나는 돈을 가진 재미를 제대로 느껴보지 못했다. 너무 아끼며 살았기 때문이다. 아내가 세일하지 않는 제품 하나만 사달라고 애원한 적도 있다."⁵ "난 아직도 시장에 가면 장사를 접을 때까지 기다리다가 물건 값을 조금 깎아줄 수 있는지 묻는다. 아내는 이런 나를 피곤해한다."⁶ "나는 난독증에 음치이다. 나는 대형마트에

가는 것을 좋아한다."[7]고 말한 적도 있다.

이케아의 판매 전략과 아이디어 가운데 다수는 캄프라드의
검소함에서 나온다. 이케아에서 사용하는 짧은 연필이 대표적인
예이다. 매장에 연필을 비치하고 싶어진 캄프라드는 바이어에게
연필을 구해달라고 요청했다. "연필 가격은 저렴해야 합니다."
캄프라드가 덧붙였다. 얼마 뒤 바이어가 연필을 구해서 나타났다.
"어떤 연필을 준비했습니까?" 캄프라드가 묻자 바이어가 책상에
연필을 올려놓았다. "대체 연필이 왜 이런 모양이죠?" 캄프라드의
질문을 받은 바이어가 대답했다. "무슨 뜻입니까? 일반적인 스웨덴
연필이잖습니까." 캄프라드가 되물었다. "그건 그렇지만 연필이
이렇게 길 필요가 있습니까? 굳이 연필이 노란색이나 초록색일 필요도
없지 않나요?" 그러자 바이어가 설명했다. "원래 연필은 이렇게
생겼어요. 스웨덴 연필은 보통 이렇게 생겼다고요." 캄프라드는
연필 양쪽을 잡고 반으로 꺾으며 말했다. "이제 같은 가격에 연필이
두 자루 생겼군요. 이 정도라도 쓰는 데는 아무 문제없죠. 노란색을
입힐 필요도 없습니다. 이제 이게 이케아의 보통 연필이 될 겁니다."[8]

「가능성으로 가득한 미래」에는 남들과 다른 캄프라드의 사고방식을
보여주는 다양한 이야기가 수록되어 있으며, 이는 독창성과 혁신의
중요성을 강조한다. 한번은 캄프라드가 슈퍼마켓 냉동식품 코너에서
냉동 오리를 들고 직원에게 물었다. "이게 뭔지 압니까?" 직원은
당황하며 대답했다. "오리죠." 그러자 캄프라드가 말했다. "오리인 건

나도 압니다. 루마니아 제품이군요. 오리털은 전부 어떻게 한답니까?"[9]
슈퍼마켓 일화는 캄프라드가 어떤 상황에서든 사업 기회를 엿본다는
사실을 잘 보여준다.

캄프라드는 겸손하고 검소할 뿐 아니라 약점과 단점도 지닌 민중의
영웅으로 묘사된다. 다른 세계적인 기업가들과 달리 그의 외모는
소박한 편이다. 옷맵시에 크게 신경 쓰지 않고 스웨덴 파이프 담배를
애용하며 상냥하게 미소 짓고 강한 스몰란드 사투리나 서툰 영어를
쓰기 때문에 평범한 사람이라는 느낌을 준다. 캄프라드는 말했다.
"나는 전형적인 스웨덴 사람이다. 슈냅스 술 한 잔만 있으면
행복해진다."[10]

캄프라드는 난독증과 알코올 관련 문제, 정규 교육을 제대로 받지
못한 사실 등을 공개적으로 밝혀 인간적인 측면을 드러냈다. "소설을
읽을 수 있는 내 아내처럼 나도 문화적 소양이 조금만 더 있으면
좋겠다. 상품안내서를 들고 대충 훑어보는 정도가 내 한계이다. 내가
끝까지 읽은 책은 한 손으로 꼽을 정도이다."[11] 교육을 덜 받았다는
사실이 대중에게 인기를 끌었다고 볼 수는 없다. 하지만 캄프라드가
자신의 지적 한계를 계속해서 강조한 것이 겸손한 사람이라는
이미지와 합쳐지자 고등 교육에 대한 가치를 평가절하하는 사람들이
생겨났다. '이케아에서 일할 사람이 대학 학위는 왜 딸까?'[12]라고
생각하는 이들도 있었다.

대학 교육과 화려한 직함은 이케아에서 속물적으로 비친다.

"화려한 직함은 자유로운 조직이라는 이케아의 이미지에 아무런 도움이 안 된다. 물론 조직의 핵심 인력은 아는 것이 많아야 하지만 명함 속 직함보다 실제로 업무를 얼마나 잘 아는지가 더 중요하다."[13] 이 메시지는 캄프라드가 스스로를 남보다 우월한 존재라고 생각하지 않는다는 사실과, 이케아의 인재상을 대중에게 전달한다. "교육 수준, 재무 상태가 뛰어나거나 직급이 높다고 해서 다 책임감 있게 행동하지는 않는다. 창고에서도 책임감 있는 일꾼을 찾아낼 수 있다."[14]

캄프라드는 자신을 단지 사업가라기보다는 사회에 도움을 주는 자선가로 묘사한다. "대규모 민주화 프로젝트에 참여하고 있다는 느낌이 내게 활력을 준다."[15] 사회에 대한 연민을 드러내는 경우도 많다. "나는 (1950년대에) 왜 가난한 사람들은 보기 흉한 제품을 참고 사용하는지에 대해 자문해봤다. 보기 좋은 물건을 꼭 상류층만 구입할 수 있는 비싼 가격에 팔아야 하는 것일까?"[16] 캄프라드는 자신을 인정 많은 자본가로 설명하기도 한다. "나는 예전부터 냉정한 미국 스타일의 정글 자본주의가 탐탁지 않았으며 사회주의자의 의견을 어느 정도 지지한다. 젊었을 때는 에른스트 비그포르스Ernst Wigforss(사회주의자이자 스웨덴 전 재무부 장관)의 탁월한 능력과 국가의 부를 공평하게 분배해야 한다는 생각에 마음을 빼앗기기도 했다."[17]

읽기와 쓰기 능력이 부족하다면서 사회문제에 관심이 많은 작가들의 책을 읽는다는 모순적인 이야기도 종종 눈에 띈다. "아티스트

카린 라르손Karin Larsson과 칼 라르손Carl Larsson, 사회비평가이자 페미니스트 엘렌 케이Ellen Key가 쓴 책 등을 꽤 읽는다."[18]

캄프라드를 서민의 친구로 묘사하는 사람들도 있다. "1960년대와 1970년대(올로프 팔메Olof Palme 총리 재임 당시)에 작고 날씨가 추운 유럽 국가 스웨덴은 다른 나라에서 불평등하고 불공정한 일이 벌어지면 주저하지 않고 목소리를 높였다. 어떤 측면에서 보면 이케아는 스웨덴의 정신을 이어받은 활동가이다. 잉바르 캄프라드는 약자의 입장에 서 있다. 그는 공개 석상이나 상품안내서에서 세력이 강한 경제적 기득권에 맞서 서민 편에 섰다."[19]

캄프라드는 이케아의 영웅이며 창업자의 이미지가 브랜드에 굉장한 영향력을 미친다는 사실을 보여주는 훌륭한 예이다. 하지만 창업자의 평범한 성장 환경이 반드시 브랜드 이미지에 반영되는 것은 아니다. 패션 디자이너 랄프 로렌Ralph Lauren은 성장 환경이 부유하지 않았음에도 캄프라드와는 반대되는 이미지를 추구했다. 랄프 로렌의 본명은 랄프 리프쉬츠Ralph Lifshitz로 그는 1939년에 뉴욕 주 브롱크스의 가난한 동네에서 태어났지만 상류층으로 보이기를 원했다. 대표 상품 폴로를 비롯한 랄프 로렌 브랜드의 역사는 선남선녀들이 폴로를 하고 요트에서 호화로운 시간을 보내는 사진 이미지를 반복적으로 사용해 만들어낸 것으로 볼 수 있다.

지금은 사진 이미지가 대중의 머릿속 깊이 자리 잡고 있기 때문에 사진 속 제품에 상표가 없어도 랄프 로렌 제품이라는 것을 짐작할

사진 6

잉바르 캄프라드, 엘름훌트 1호점 밖, 1960년대.

수 있다. 에스티 로더Estée Lauder도 마찬가지이다. 뉴욕에 사는 평범한
가정에서 태어나고 자란 조지핀 에스터 멘처Josephine Esther Mentzer는
1930년대에 에스티 로더를 화려한 유럽 상류층을 연상시키는
브랜드로 만드는 데 성공했다.[20]

이제 와 돌아보면 캄프라드의 이미지는 이케아라는 브랜드와
기업문화의 변화에 맞추어 만들어져온 듯하다. 1960년대에 찍은
사진을 보면 캄프라드가 양복을 입고 포르셰(사진 6)를 타고 다녔다는
사실을 알 수 있다.[21] 하지만 1970년대에 캄프라드는 전형적인
사업가 이미지를 벗고 청바지 차림에 셔츠 소매를 걷어 올리고

스웨덴 파이프 담배를 문 채 매장에서 일하는 평범한 남자로 변신했다. 시대와 유행의 변화를 반영한 것이라고 볼 수도 있겠지만 이케아의 이미지와 기업문화가 바뀌면서 캄프라드의 이미지도 함께 변했다는 사실은 흥미롭다.

캄프라드의 현재 모습은 만들어졌을 가능성이 크다. 자신이 전달하는 교훈에 맞추어 할인 상품을 찾아다니고 저렴한 비행기 표를 구매하고 고급 호텔에 숙박하지 않으며 살아왔을 수도 있다. 캄프라드가 실제로 검소하고 상냥하며 서민적인 인물일 가능성도 있다. 하지만 저렴한 호텔에 묵고 일등석을 타지 않는 것도 캄프라드가 맡은 일의 일환이라는 사실을 아는 사람은 거의 없다. 캄프라드는 회사를 위해 이케아에 도움이 되는 이미지를 유지한다. 브랜드를 대표하는 얼굴이 되는 과정에서 캄프라드는 이케아용 페르소나를 얻어 이케아의 로날드 맥도날드Ronald McDonald(패스트푸드점 맥도날드의 마스코트)로 재탄생했다.

캄프라드의 공식적인 이미지를 보면 페르소나와 브랜드의 관계가 흥미롭다. 캄프라드의 아이디어는 스스로에게 어느 정도 영향을 미쳤을까. 이케아라는 브랜드가 캄프라드에게 미친 영향과 캄프라드가 이케아에 미친 영향은 어느 정도일까. 캄프라드를 성공적인 이미지 메이킹 사례로 보는 사람도 있을 것이다. 간단히 정리하면 서민적인 캄프라드의 이미지는 자신의 이미지마저 이케아의 콘셉트에 포함시키는 비즈니스 아이디어의 일부로 볼 수 있다.

미리엄 샐저는 이케아 기업문화 연구를 통해 내러티브 가운데
구전되는 것이 많다는 사실을 알아냈다. 다양한 일화와 사연, 만들어낸
이야기들은 회사 지침이나 안내책자에 기록되기 전까지 직원들의
입에서 입으로 전해져 내려왔다.[1] 그러다 어느 해부터 몇 년에 걸쳐
여러 이야기를 간행물로 만들었다. 2013년에는 회사 인트라넷에서
1,000개 이상의 이야기를 찾아볼 수 있게 되었다. 직원들로부터
수집한 이야기는 주제에 따라 '이케아 가치, 이케아 콘셉트,
(매장) 구역, 신규 시장과 다른 나라 문화, 직장 동료'로 구분했다.[2]

이케아는 과거에 즉흥적으로 전해오던 이야기들을 체계적으로
정리해 내부적으로 활용하기 시작했다. 내러티브들은 선별 과정을
거쳐 DVD와 책, 소책자 형태로 제작되었다. 이케아 직원들이 제안한
새로운 아이디어나 문제를 해결한 과정과 관련된 내용이 대부분이다.[3]
「가구 판매상의 유언」과 직접적으로 연관시키지는 않았지만 '이케아의
가치를 현실에서 구현'한 내러티브들, 다시 말해 유언 내러티브에
스며 있는 가치와 정신을 보여주는 실례들이었다.

「이케아 직원이 말하는 10년10 Years of Stories from IKEA People」은
중국 직원들의 체험 수기 모음집이다. 이 책자에는 많은 사람에게
더 나은 일상을 제공한다는 모토가 다양한 방식으로 반복해
등장한다. 이케아가 얼마나 멋진 기업인지, 회사가 글쓴이의 삶을

어떻게 바꿔놓았는지 설명한 글도 여럿 눈에 띈다. "이케아 가족의 일원이라는 사실에 감사한다! 이케아의 경영 철학과 기업문화에 맞추어 계속 행복하게 살아갈 수 있으리라 믿는다!"[4]

「이케아 스토리IKEA Stories」(사진 7)에는 단순함과 겸손, 평등이라는 규범을 설명하는 글도 있다. "나는 넥타이를 매고 이케아 면접을 보러 갔다. 하지만 넥타이를 매지 않았더라도 채용되었을 것이다. 넥타이 덕분에 채용된 것은 절대 아니었다."[5] 이 글을 쓴 직원은 취업 뒤에 자신을 담당했던 면접관이 종종 찾아와 안부를 묻거나 점심 식사를 같이 하자고 청했다고 덧붙였다. 그는 이후 자신을 따뜻하게 대해주는 상냥한 직원이 회사에서 매우 높은 위치에 있는 사람이라는 사실을 알게 되었다. "굉장히 높은 위치의 사람이라는 사실을 알고 말문이 막혔다. 보통 회사라면 그 정도 위치에 있는 사람이 내 이름을 알 리가 없기 때문이다."[6]

공동체 의식을 강조한 내러티브도 있다. 한 여직원은 상사에게 심각한 상황을 보고했을 당시를 이렇게 기록했다. "문제에 대해 말하자 무려 관리자 일곱 명이 내 일을 도와주겠다고 나섰다. 입사 초반에 경험한 그 일을 계기로 나는 도움이 필요할 때마다 나서줄 동료가 있다는 사실을 깨달았다."[7] 이 체험담은 고위 관리자를 비롯해 이케아 직원은 모두가 서로를 잘 돕는다는 점을 보여준다.

실수를 통해 배울 수 있기 때문에 실수를 겁내서는 안 된다고 당부하는 수기도 있다. 신입 때 실수로 매장의 조명 전기를 차단한

사진 7

「이케아 스토리」DVD, 이케아 직원들이 문제의 해결책을 찾고 새로운
아이디어들을 생각해낸 경험이나「가구 판매상의 유언」에 깔려 있는
가치와 정신을 주로 담고 있다.

직원은 당시 동료들이 실수를 책망하지 않고 "이제 새로운 걸 배웠으니 됐다!"고 말해주었다고 썼다.[8] 판매 기법과 제품에 대한 내용을 담은 내러티브들도 있다. 그 가운데 조립식 가구의 첫 등장에 대한 일화가 가장 유명하다. 이케아에 따르면 1950년대에 한 직원이 탁자를 자동차 트렁크에 싣지 못해 끙끙대다가 조립식 가구라는 아이디어를 떠올렸다고 한다. "이케아 초기에 직원 한 명이 제품을 트렁크에 실어 운송하는 사이 손상되지 않도록 뢰베트LÖVET 탁자 다리를 떼어내는 걸 보고 조립식 가구를 연구하기 시작했다. 이후 자가 조립은 이케아 콘셉트의 일부가 되었다"(사진 8).[9]

어린 시절 경험을 바탕으로 제품을 대량으로 쌓아서 할인 중이라는 신호를 보내는 진열 전략을 고안했다는 직원도 있었다. "형제가 열한 명이었기 때문에 어머니는 주말에 먹을거리를 얼마나 준비해야 할지 짐작할 수가 없었다. 어머니는 식사 준비에 시간을 많이 쏟는 대신 오늘날의 '뷔페'식으로 음식을 준비하셨다. 맛있어 보이는 한 입 거리 음식을 만들어 산더미처럼 쌓아둔 것이다. 할인 상품 진열 전략에는 우리 어머니가 썼던 방식이 일부 반영되어 있다."[10]

책장 '빌리Billy'는 이케아가 특별히 관심을 쏟아 만든 가구이다. 2009년에는 빌리를 사람으로 묘사한 책자가 나오기도 했다(사진 9).[11] 책자 앞부분에서는 간단한 인터뷰 형식을 빌려 빌리가 자신의 개인정보와 별자리, 가족, 장점과 약점, 가장 만족스러운 책장과 가장 별로인 책장에 대해 이야기한다. CD나 영화 DVD 보관용으로 폭이

사진 8

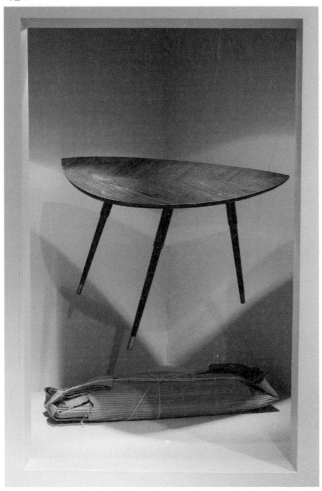

뢰베트 탁자와 그 탁자를 분리해 포장해놓은 상태, 1950년대 중반.

사진 9

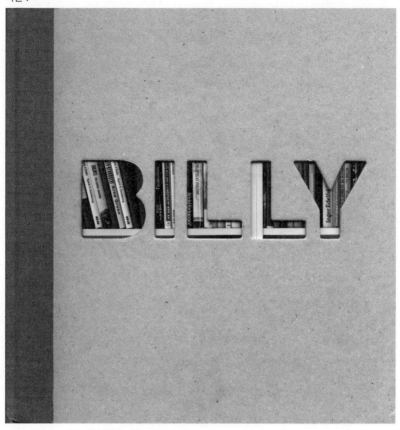

빌리를 사람으로 묘사해 소개한 책자, 2009년.

더 좁게 만들어진 빌리의 친한 친구 '벤노BENNO'를 설명한 부분도
있다. "우리는 서로 부족한 점을 보완해준다. 나는 책을 좋아하지만
벤노는 영화와 음악에 더 관심이 있다. 벤노는 영화광이다."12

빌리는 자신보다 폭이 넓은 수납장인 여자 친구 '베리스보Bergsbo'도
소개한다. "둘 다 책을 사랑한다는 이유로 가까워졌는데 우리는
아주 잘 어울리는 한 쌍이라고 생각한다. 나는 작은 책을 책임지고
그녀는 큰 책을 책임진다."13 책자는 빌리가 1979년에 탄생해
2009년까지 살아오면서 겪은 일들을 정치적, 사회적 변화와
대중문화의 발전과 연계해 설명한다. 예를 들어 빌리가 태어나던
해에는 록밴드 더 클래시The Clash가 〈런던 콜링London Calling〉 앨범을
출시했으며, 빌리는 2차 세계대전이 끝나고 딱 50년이 지난 해부터
자작나무 베니어판으로 제작되기 시작했다. 이름 관련 내용을 다룬
부분에서는 배우 빌리 크리스털Billy Crystal과 가수 빌리 조엘Billy Joel을
비롯해 빌리와 이름이 같은 수많은 사람을 소개한다. 빌리는 자신이
가장 좋아하는 샌드위치 요리법과 어른과 아이가 흥미를 보일 만한
책도 여러 권 소개한다.

샌드위치 요리법과 록밴드 더 클래시, 빌리 크리스털은 사실
빌리 책장과 아무런 관련이 없다. 그저 제조연도와 소재, 제작 방법에
대한 정보를 딱딱하게 제시하는 대신 소설처럼 각색해 소개한
것이다. 이케아에는 빌리 외에도 이야기를 지닌 제품이 많으며,
제품에 이야기를 붙이는 기업은 이케아 외에도 많다. 화장품업계에는

뛰어난 효능을 자랑하는 크림과 놀라운 미용 비법에 대한 이야기가 매우 많다. 이런 이야기들은 제품 판매량에 큰 영향을 끼치며 사실이라고 보기 어려운 내용도 굉장한 효력을 발휘한다. 제품에 들어가는 성분이 가격에 미치는 영향은 미미하다. 화장품의 성공은 제품 론칭 방식과 디자인, 브랜드, 사용자를 더 아름답게 만들어주겠다는 약속에 달려 있다.

엘리자베스 아덴Elizabeth Arden의 '에이트 아워 크림Eight Hour Cream' 탄생 이야기는 미용 전문기자와 화장품 판매원, 소비자 사이에서 자주 회자된다. 하루는 아덴의 말이 사고로 부상을 당했는데 어떤 약을 써도 낫지 않자 아덴은 약제사에게 상처에 바를 연고를 만들어달라고 요청했다. 아덴은 그렇게 탄생한 에이트 아워 크림을 직접 사용하기 시작했으며 제품 제조법은 베일에 싸여 있다.[14]

'크렘 드 라 메르Crème de la Mer'도 비슷한 이야기가 있다. 여기서는 아덴의 말 대신 로켓연료 때문에 부상을 입은 나사의 엔지니어가 등장한다. 그는 피부를 낫게 할 방법을 찾던 중에 놀라운 사실을 알아냈다. 적기에 특정 해초를 채집해 4개월 동안 발효시키면 굉장한 치유력이 생긴다는 사실이었다. 엔지니어는 기적과도 같은 이 조류를 이용해 만든 놀라운 연고로 상처를 치료했고 그 연고는 크렘 드 라 메르라는 화장품으로 탄생했다.[15]

화장품 탄생 이야기들은 주로 입에서 입으로 전해졌다. 이케아에서도 구전은 매우 중요한 역할을 해왔으며 사내에서

내러티브를 전달하는 행위는 마케팅 분야에서 '구전'과 같은 뜻으로 사용하는 '입소문'이라는 개념을 배경으로 이해해야 한다. 일반적인 광고보다 소비자가 특정 상품이나 브랜드에 대해 이야기할 때 정보에 대한 신빙성이 더 높다. 이윤을 추구하지 않는 사람이 전달하는 정보이기 때문이다. 만약 정보가 제품에 대한 긍정적인 내용일 경우 소비자는 대가 없이 일하는 홍보요원이자 브랜드 광고판 기능을 한다. 소비자가 기업의 요청을 받고 정보를 전달하는 경우도 있지만 스스로 얻은 정보를 전달하는 경우도 있다.[16]

코카콜라 라이트는 오랫동안 제품에 위험성분이 들어 있다는 소문에 시달렸다. 이런 소문들에서 우리는 대중의 비밀스러운 욕망과 불안을 엿볼 수 있다. 역설적이게도 코카콜라는 사업 초기부터 브랜드 신뢰도를 높이기 위해 소비자 경험담을 마케팅에 활용해왔다. 기업에 내러티브를 제공한 소비자들은 일종의 광고판 역할을 하게 된다. 코카콜라는 오래전부터 전 세계 소비자를 대상으로 코카콜라가 그들의 삶에, 즉 사랑과 우정, 갈등에 미친 영향에 대한 '경험담'을 모집해왔다.[17]

오늘날 소비자가 생산한 내러티브들은 입에서 입으로 퍼지는 데 그치지 않고 웹사이트나 책, 영화라는 매체를 통해 전달된다. 이케아는 엘름홀트 1호 매장 탄생 50주년(2008년)에 맞춰 가구에 대한 고객들의 추억을 담은 책자를 펴내기도 했다.[18] 이 책자는 고객의 추억담과 함께 1950년대 스웨덴 사회 구조에 대한 정보도 수록하고

있다. 자신에게 도움을 준 직원 이야기나 제품 구매와 관련한 고객의 즐거운 추억담은 기업 내러티브의 일부가 되었다. 고객 경험담은 내용에 대한 신뢰성을 높여주고 스웨덴 사회에 대한 전반적인 정보는 의미 있는 프레임으로 기능한다.

"부자가 아닌 현명한 소비자를 위하여"

고객과 대중매체를 통해 퍼지는 이케아에 대한 이야기도 브랜드 평판에 중요한 역할을 했지만 대외적, 전략적 커뮤니케이션 또한 중요했다. 홍보회사 브린드포르스는 기업 이미지에 매우 큰 영향을 끼쳤다. 브린드포르스에 근무하던 노르딘은 「가능성으로 가득한 미래」를 써서 브랜드 이미지를 형성하는 데 기여했다. 또한 브린드포르스는 주도적으로 대외 마케팅 활동을 펼쳐 이케아를 둘러싼 신화를 만드는 데 큰 도움을 주었다. 이케아가 유럽 곳곳에 진출하자 브린드포르스도 이케아가 해외시장에서 자리 잡는 것을 돕기 위해 독일에 지사를 설립하는 등 이케아와 함께 해외로 진출했다.[1]

　다른 업무들과 마찬가지로 이케아 커뮤니케이션 관련 업무에서도 브랜드 로고 사용부터 대규모 이벤트 계획 방식까지 전부 지침을 따라야 한다.[2] 홍보는 매장이 위치한 국가에서 진행하기 때문에

국가별로 지침을 다르게 해석할 수 있지만 최종 결과물은 인터이케아시스템이 관리한다.[3] 나라마다 마케팅 전략은 달라도 일반적으로 이케아 광고는 당돌하고 재치 있고 유머러스하며 무엇보다 도전적이고 도발적이다.

이케아는 1985년 미국 시장에 진출할 때 "미국은 거대한 나라다. 누군가가 나서서 꾸며줘야 한다."라는 다소 거만한 광고 문구를 내세웠다. 영국에서는 "집에 있는 꽃무늬 커버를 다 버려라."(1996), "영국스러움을 버려라."(2000) 같은 문구로 대중을 도발했다. 2009년에 버락 오바마Barack Obama 대통령 취임을 기념하며 등장한 문구 "09년, 변화를 받아들이다."도 기억에 남는다(271쪽). 미국 대통령 집무실을 그대로 본뜬 공간을 이케아 제품들로 장식한 광고를 워싱턴D.C. 유니언 역에 게재하기도 했고, 광고를 통해 "변화는 집에서 시작된다."와 "지금 당장 집 안을 개혁하라!" 같은 메시지를 전달하기도 했다.

이케아 광고의 성격을 결정한 주인공은 1980년대에 홍보 전략 수립을 맡아 이케아 대외 커뮤니케이션 방식의 기초를 닦은 브린드포르스이다. 이케아가 급격하게 성장하면서 기업의 정체성 확립에 대한 필요가 높아지자 이케아는 브린드포르스에 작업을 의뢰했다. 브린드포르스와 이케아는 1990년대 후반까지 전 세계 여러 나라에서 함께 작업을 수행했다.[4] 브린드포르스는 뉴욕에서 시작해 세계 곳곳으로 확산된 광고계의 창조적 혁신을

잘 보여주었으며 수많은 광고를 제작하고 홍보 활동을 수행했다.[5]

광고업계의 창조적 혁신은 1940년대에 유행한 홍보 관행에 의문을 품고 새로운 방법을 시도한 빌 번백William Bill Bernbach이 시작했다고 알려져 있다. 과거에는 사실 정보만 가득하고 재미는 전혀 없는, 설명식 제품 홍보가 주를 이루었다. 그런데 광고가 흘러넘치는 상황이 되자 소비자가 자사 제품에 관심을 기울이도록 만드는 일이 굉장히 어려워졌다.

번백은 끊임없이 소비자에게 정보를 제공하는 식으로 광고를 해봐야 반감만 살 것이고 색다른 방식으로 접근하지 않으면 소비자가 아예 귀를 닫아버릴 것이라고 생각했다. 그는 소비자의 관심을 끌려면 기업이 일방적으로 말하는 대신 소비자와 대화를 해야 한다고 보았다. 중요한 것은 광고 내용이 아니라 광고 방식이었다. 번백은 창의성과 예술성에서 해결책을 찾았다. 그 결과 광고 기획 과정에서 과거보다 창의성이 훨씬 더 중요해졌다. 홍보 관행을 따르는 것보다 새로운 아이디어 창출이 중요해졌고 이런 과정을 거쳐 새로운 작업 방식이 등장했다. 업무를 확실하게 구분하는 대신 카피라이터와 예술 디자이너들이 협업해서 기존보다 좋은 아이디어를 더 많이 생산해냈다.

번백이 설립한 DDB 광고회사의 대표작인 폭스바겐 자동차 광고에는 번백의 방식이 매우 잘 드러난다. 큰 차가 거의 장악하고 있던 자동차 시장에 히틀러가 아끼던 작고 모양도 우스우며

별로 매력적이지도 않은 자동차를 홍보하는 프로젝트는 불가능에
가까워 보였다. DDB는 일반적인 자동차 광고와 정반대되는
광고를 제작하기로 했다. 자동차와 함께 교외 주택이나 매력적인
여성을 등장시키는 대신, 흑백 필름으로 적나라하게 찍은
'비틀Beetle' 사진에 간단한 그래픽 디자인을 곁들인 것이다.[6] 거기에
'레몬Lemon(불량품이라는 뜻)'이라는 글자를 진하게 박았다.
이 광고에는 차량 품질에 대한 반어적인 메시지가 담겨 있다. 광고에
등장한 차량을 도색할 때 약간 긁힌 부분이 있어 폭스바겐 품질 심사를
통과하지 못했다는 의미이기 때문이다. 만약 제조사가 품질관리를
엄격하게 한다는 내용을 구구절절 설명했다면 비틀 광고는 큰 호응을
얻지 못했을 것이다.

 DDB는 폭스바겐 품질관리자들이 병적인 완벽주의자라는 것을
암시하는 재치 있는 유머로 제품의 장점을 강조했다. 또한 같은
광고를 계속해서 반복하는 대신 내용을 조금씩 바꿨다. 비틀을
집 앞에 세워놓은 사진으로 "비틀은 당신의 집을 커 보이게 만드는
효과가 있다."라는 메시지를 전달했으며 문에 경찰 휘장이 그려진
자동차 사진 아래 "비웃지 마시오."라는 문구를 쓴 포스터도
제작했다.[7]

 번백이 시작한 창조적 혁신은 물결처럼 서방세계로 퍼져나갔고
스위스 홍보업체인 브린드포르스도 번백의 영향을 받았다.[8] 이케아는
미국에서 만든 광고, 특히 폴 랜드Paul Rand의 작품도 여러 번 모방했다.

사진 10

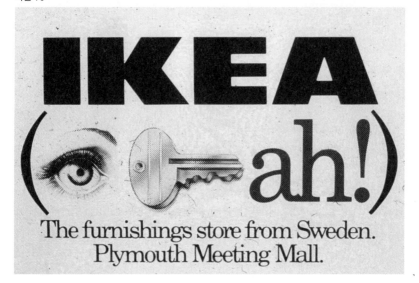

광고, 발음 배우기, 1985년.

IBM과 ABC 텔레비전, 웨스팅하우스Westinghouse 로고를 만든 미국
유명 그래픽 디자이너 폴 랜드는 보는 사람이 상상력을 발휘할 수 있는
여지의 광고를 남겨 대중의 눈길을 사로잡았다. 1982년에 랜드는 IBM
로고 대신 눈eye과 벌bee, M을 그려, 보는 사람이 내용을 유추하도록
하는 포스터를 만들기도 했다.[9] 3년 뒤, 필라델피아에 매장을 내며
미국에 진출한 이케아는 랜드의 아이디어를 그대로 차용했다.
고객들이 브랜드 이름을 제대로 발음하게끔 만들기 위해 눈eye과
열쇠key, 그리고 '아ah'에 느낌표를 붙인 그림을 넣어 포스터를 만든
것이다(사진 10).[10]

브린드포르스에 작업을 의뢰했을 당시 이케아는 가격이 저렴한
업체로 스웨덴에서 꽤 알려진 상태였다. 하지만 기업 평판에는
문제가 좀 있었다. 품질을 문제 삼는 사람이 있었기 때문이다.[1] 브랜드
이미지를 쇄신하겠다는 목표 아래 브린드포르스는 재치 있고 기발하며
가끔은 반어적인 광고 카피를 사용해 대중의 관심을 끌고 흥미를
불러일으켰다.[2]

이케아 홍보를 대행하게 된 브린드포르스가 맡은 첫 번째 일은
새롭게 단장한 스톡홀름 교외 전시매장 홍보였다. 대대적인 공사를
끝낸 전시매장이 재개장하기 2주 전부터 광고판에는 충고 형태의
광고 문구들이 등장했다. "10월 25, 26, 27, 28일에는 빈털터리가
되지 않게 주의하세요. 새로운 이케아가 수천 개의 할인 제품과 함께
찾아옵니다!!!" "직장은 하루 쉬고……." "휴가 가지 마세요……."
"아프지 마세요……."

재개장을 며칠 앞두고는 또 다른 광고 문구들이 등장했다. "10월
25일에 한 치과 예약은 취소하세요. 1980년대에 1960년대 가격으로
제품을 만나볼 수 있습니다. 목요일 오전 9시 개점" "10월 25일까지는
나으세요. 1960년대 가격으로……." "10월 25일에는 결혼하지 마세요.
1960년대 가격으로……."[3]

다음과 같은 경고를 담은 광고 문구도 보였다. "줄이 길거나 혼잡할

수도 있습니다. 미리 경고했으니 저희를 탓하지 마세요." 재개장
당일에는 이케아의 새로운 슬로건 "부자가 아닌 현명한 소비자를
위하여"와 부유한 동네에 있는 고급 상점들을 암시하는 "화려한 고급
상점가"에 대한 내용을 담은 광고들이 가득했다. 이 광고들이 전하는
메시지는 명백했다. 고급 상점가에서 파는 값비싼 물건만큼 좋은
제품을 이케아에서 저렴하게 구입할 수 있다는 것이었다. 제품의
성능뿐 아니라 생김새까지 똑같은 경우도 있었다.

　"당신이 깐 자리에는 당신이 누워야 한다(자기 일은 자기가 알아서 해야
한다는 뜻-옮긴이)."는 속담을 침대 광고 포스터에 그대로 쓰기도 했다.
광고 문구 오른쪽에는 이케아 침대에 누운 남자와 방바닥에 누운 남자
사진이 있다. 이 사진은 이케아에서 매트리스와 헤드보드를 살 수 있는
860크로나로 고급 상점에서는 헤드보드와 기다란 베드러너(침대이불을
장식하는 기다란 천-옮긴이)밖에 못 산다는 메시지를 전한다. '너무
비싼 유리잔을 사는 바람에 브랜디 살 돈이 모자랐다는 남자 이야기
들어보셨나요?'라는 제목의 광고도 있었다. 광고 포스터 한쪽에는
230크로나로 구입할 수 있는 핸드메이드 브랜디 잔 여덟 개가,
반대쪽에는 공장에서 만든 브랜디 잔 여덟 개와 레미 마르탱 코냑
큰 병 하나가 그려져 있었다. 포스터에는 다음과 같은 문구도 있었다.
"고급 상점에서 파는 유명 회사 제품과 품질이 거의 비슷한 제품을
이케아에서 구입할 수 있다. 저렴한 이케아 제품에 건배"(사진 11).[4]
　이 광고는 비싼 가게에서 판매하는 것과 똑같이 생긴 가정용품과

사진 11

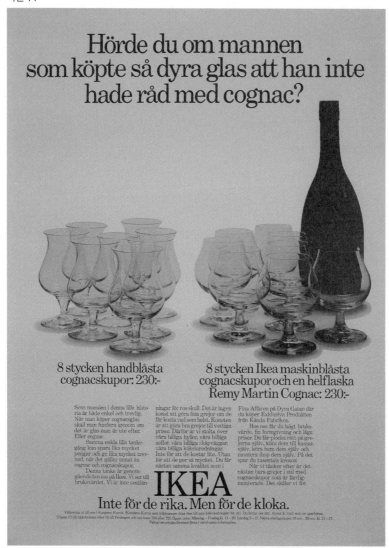

광고, '너무 비싼 유리잔을 사는 바람에 브랜디 살 돈이 모자랐다는
남자 이야기 들어보셨나요?', 1980년대 초반.

가구를 이케아에서는 같은 가격으로 더 많이 살 수 있다는 메시지를 전달한다. 광고에서 비싼 브랜드 이름을 언급하는 경우도 있었다.[5] 방 두 개를 비교한 광고도 있었다. 같은 돈을 들여 고급 상점가 매장에서 산 제품들로 꾸민 방에는 자질구레한 물건 한두 개밖에 없지만 이케아에서 산 제품들로 꾸민 방에는 필요한 가구가 다 들어가 있다. 비슷하게 보이는 주방 둘을 비교하며 소비자에게 질문을 던지는 광고도 있다. "하나는 8,469크로나, 다른 하나는 4,477크로나이다. 당신이라면 둘 중 무엇을 택하겠는가?"[6]

광고들을 살펴보면 이케아가 뻔뻔한 모방자라는 사실을 알 수 있다. 하지만 이케아의 광고는 소비자가 합리적인 소비를 못 하는 상황에 대한 우려를 나타낸다. 주머니 사정이 넉넉하지 않은 이들을 위해 이케아가 좋은 일을 한다는 느낌을 주고 있는 것이다. 이케아는 부자들에게서 돈을 뺏어(고급 상점 제품을 모방해서) 가난한 이(대중)에게 주는 로빈 후드 역할을 하는 것처럼 보였다.

이케아는 남의 디자인을 도용했다는 이유로 비난을 받기도 했다.[7] 『스웨덴 가구 1890-1990 Svenska Möbler 1890-1990』 저자 가운데 한 사람은 이렇게 기록했다. "이케아 디자인과 관련해서 업계 사람들은 이케아가 남들이 쟁기나 써레로 골라놓은 땅에 씨를 뿌려 수확했다고 주장한다. 모방한 디자인으로 높은 판매고를 올린 경우가 많기 때문이다."[8] 디자이너와 건축가, 예술가는 항상 기존 디자인에서 영감을 받기 때문에 모방의 경계선은 유동적이라며 이케아를 변호하는 사람들도

있다.[9] 원작과 모방, 진실과 거짓의 경계를 확실히 구분하는 것이 불가능해졌다는 장 보드리야르Jean Baudrillard의 포스트모더니즘 논쟁을 언급하며 차분하게 비난을 반박하는 이들도 있다.[10]

어디까지가 영감을 받거나 원작을 개선한 것이고 어디까지가 모방인가를 구분하는 기준에 대한 논의는 끊이지 않고 있다. 이케아가 다른 가구 제조업자들보다 표절을 많이 하는가도 흥미로운 주제이겠지만 이 책에서는 이를 중요하게 다루지 않는다. 이케아에서 제작한 첫 번째 조립식 가구 뢰베트 탁자가 이케아 역사에서 중요한 위치를 차지한다는 사실은 매우 모순적이다. 모방작이라는 의견이 지배적이기 때문이다. 뢰베트는 스칸디나비아 디자인의 상징이 된 핀란드 건축가 타피오 빌칼라Tapio Wirkkala가 1951년에 디자인한 〈나뭇잎Leaf〉 접시와 놀라울 정도로 비슷하다.[11]

1980년대를 지나면서 스웨덴 사람들이 이케아를 대하는 태도에도 변화가 생겼다. 이케아는 단순히 저렴한 브랜드가 아니라 유머감각이 있는 혁신가라는 이미지를 얻었다. 하지만 제품의 질이 떨어진다고 생각해 이케아 제품을 사용하지 않는 사람도 여전히 많았다. 싸구려라는 이미지를 벗기 위해 이케아는 '오두막에서 궁전으로'라는 주제 아래 브랜드를 홍보하기 시작했다. 몇 년간 멋진 주택이나 공간에 이케아 제품들을 배치한 광고를 오십 개 정도 제작하고 경제 관련 간행물과 세련된 디자인 잡지에도 광고를 실었다.[12]

일반인 집에 있는 가구 일부를 이케아 제품으로 바꾼 내용을 담은

기사도 홍보 효과를 냈다. 이케아 가구는 고전적인 디자인 제품과 집안 대대로 내려오는 가보, 예술작품과도 잘 어우러졌다.[13] 네덜란드 건축가 헤릿 리트벨트Gerrit Rietveld가 1917년에 만든 안락의자 〈레드 앤드 블루Red and Blue〉가 놓여 있고 벽에는 앤디 워홀Andy Warhol 작품이 걸려 있는 방에 이케아 가구들을 채워 광고에 사용한 적도 있다. 맨해튼에 있는 다락방에 '뉴욕? 엘름홀트!'(272쪽)라는 제목을 붙인 광고도 있었고 제목이 '밀라노? 엘름홀트!'인 광고도 있었다. 이들 광고도 기본적으로 기존 광고와 똑같은 메시지를 전달한다. 이케아가 고급 상점 제품에 비해 품질이나 기능 면에서 뒤떨어지지 않는 제품을 낮은 가격에 제공한다는 것이다. 그와 더불어 이케아 제품이 단순히 저렴한 모방 제품은 아니라는 메시지도 전달한다. 이케아는 서민도 부자처럼 집을 멋지게 꾸밀 수 있는 기회를 제공함으로써 누구나 만족할 수 있는 제품을 만드는 데 앞장서고 있다는 사실을 부각한다.

1980년대에 이케아는 견고한 기업 정체성을 확립해야 한다고 강조했다. 시대의 흐름에 발맞추어나간 기업이 이케아뿐이었던 것은 아니다. 그럼에도 이케아는 브랜드의 기원과 역사, 창업자에 대한 내러티브를 활용해 튼튼한 기업문화를 마련하는 데 크게 성공한 선구적인 기업으로 인식되고 있다. 처음부터 안내책자에 있는 지침을 따른 덕에 스토리텔링이 중요한 기능을 수행했다고 볼 수는 없을 것이다. 그보다는 점차 내러티브의 기능이 중요하다는 사실을 깨달은

경영진이 내러티브를 전략적으로 관리하고 발전시켰을 가능성이
크다. 하지만 그렇다고 해도 이케아가 기업에 내러티브 문화가 만연해
있다는 사실을 항상 자각하고 있다고 말할 수는 없다.[14]

3 스웨덴의 이야기와 디자인

001926

1x

이케아 초기 콘셉트에서는 스웨덴의 특징을 찾아볼 수 없었다. 1961년까지만 해도 이케아는 프랑스 문자 é를 사용해 브랜드명을 Ikéa(사진 12)로 표시했다.[1] '앙투아네트Antoinette' '리도Lido' '카프리Capri' '밀라노Milano' '피콜로Piccolo' '텍사스Texas' 같은 제품명은 이탈리아와 프랑스, 미국을 연상시켰다.[2] 스웨덴적인 특성은 해외로 사업을 확장하면서 등장하기 시작했다.

1970년대에 이케아는 독일이나 캐나다, 호주 매장에서 스웨덴을 나타내는 무스나 바이킹의 상징을 사용하기도 했다. 스웨덴을 별난 관습과 전통을 지니고 국민성도 독특한 국가로(사진 13과 273쪽) 인식하던 해외시장에서 이케아는 가구업계의 보수적인 분위기와 다르게 색다르고 혁신적인 가구회사라는 이미지를 구축했다. 독일에서는 이케아를 '스웨덴에서 온 믿기지 않는 가구점'으로, 프랑스에서는 '별난 스웨덴 가구점'으로 홍보했다.

그러다 1984년에 이케아 상표 안내책자가 등장했고 무스와 바이킹은 자취를 감췄다.[3] 대신 스웨덴 정체성은 점점 강화되었다. '스웨덴스러움'은 브랜드 내러티브와 기업문화의 핵심이 되었고 스웨덴의 정체성은 점점 통일성 있게 형태를 갖추어갔다. 이케아는 부정적인 요소를 거른 뒤 스웨덴스러움을 전 세계 매장에 적용했고 스웨덴과 스웨덴스러움이라는 추상적 개념과 더불어 미학적, 언어적으로 강렬한 이미지와 구체적인 상징들을 이용해 기업문화를 만들어냈다.

사진 12

프랑스 문자 é를 사용한 이케아의 초기 브랜드명.

사진 13

광고, 이케아 폐점 세일. 무스가 전면에 보인다.

1981년에 이케아는 '이케아의 정신IKEAs själ'(274쪽)이라는 세련된 문구를 새긴 광고로 브랜드 철학을 알렸다.⁴ 광고 분야에서 수상을 하며 전설적인 작품이 된 광고 속 사진은 푸르른 풍경을 담고 있다. 푸른 하늘 아래 끝없이 펼쳐진 전원을 기다란 돌담이 가로지르고 있다. 제품 사진이나 가격표는 전혀 찾아볼 수 없다. 이 광고를 만든 목적은 이케아가 뿌리를 두고 있는 스웨덴 시골 스몰란드의 이미지를 전달하기 위해서이다. 사진 아래에는 작은 글씨로 스몰란드 사람들이 자연의 은혜를 누리며 대대손손 검소하면서 독립적인 삶을 살아간다는 내용이 적혀 있다. "바로 이것이 진정한 이케아 정신이다. 고객에게 적은 돈으로 안락하고 세련된 집을 꾸밀 수 있게 만드는 것이다. 우리는 고집을 꺾지 않고 꾸준히 노력하며 불가능에 굴복하지 않음으로써 고객에게 합리적인 가격의 제품을 제공한다. 이케아는 그런 곳이다. 스몰란드의 돌담은 우리 가슴을 가로지르고 있다."⁵ 이 광고 이후 돌담은 이케아에서 근면과 인내를 의미하는 상징으로 통용되기 시작했다.

'이케아의 정신' 광고는 상징을 상업적인 용도로 사용해 이케아에 스웨덴이라는 이미지를 입히는 데 매우 효과적인 역할을 한 것으로 보인다.⁶ 이 장에서 나는 스웨덴스러움에 대한 환상을 깨거나 이케아가 지닌 스웨덴적 특징의 사실 여부를 밝힐 생각은 없다. 대신 여러 상징과 환상, 관념들의 갈등을 바탕으로 이케아가 강조하고 재구성한 모습들을 살펴볼 생각이다. 그러려면 역사적

맥락을 짚어봐야 한다. 이케아가 내세우는 스웨덴의 이상과 규범과 가치는 무엇인지, 스웨덴 정체성은 어디에서 비롯되었으며 어떻게 전달되는지, 이케아가 스웨덴스러움을 부각하기 위해 제품군을 어떤 방식으로 활용하고 있는지 분석해보겠다.

이케아는 '스웨덴스러움'을 정의하기 위해 오랫동안 노력해왔다.[7] 전형적인 스웨덴 스타일은 무엇일까. 스웨덴스러움이란 실제로 존재하는가. 존재한다면 무엇으로 구성되어 있는가. 스웨덴의 국민성을 규정하는 주체는 누구이며, 스웨덴 사람들 모두는 같은 특성을 지니는가. 스웨덴 금발 미녀, 안전한 자동차, 팝 그룹 아바, 바이킹, 무스, 잉마르 베리만Ingmar Bergman 감독이 만든 영화에 등장하는 암울한 인물은 스웨덴이 지닌 여러 모습 가운데 일부에 지나지 않는다. 스웨덴스러움의 정의나 국민성의 특징을 정확하게 설명할 방법은 없다.[8]

우리가 인식하는 스웨덴의 특징은 여러 관념과 전통, 역사와 이야기들로 결정된다. 민족 정체성은 특정 공동체가 지닌 일련의 내러티브라고 말할 수 있으며, 이는 다른 공동체나 다른 내러티브들과 구별된다. 특정 공동체가 지닌 연대 의식은 국가 같은 근대 이론에서 매우 중요한 의미를 지녔다. 베네딕트 앤더슨을 포함해 여러 학자가 한 나라의 국민이라는 소속감은 공동체 의식에 바탕을 둔다고 주장했다.[9] 민족 공동체라는 유대감의 근원은 모두가 스웨덴인이라는 민족 개념에 있기 때문에 별다른 특색은 없다. 그래도 구성원들

사이에 유사점이 있기는 하다. 민족 공동체라는 개념은 같은 사고방식을 공유하는 이들을 하나의 집단으로 설명하고자 하는 욕구에서 나왔다고 볼 수도 있다.

자아상을 정립하는 과정에서 집단과 문화의 특성이 드러난다. 전통과 관습, 신념은 스웨덴 문화나 국민성, 국가 구조의 장점을 부각할 수 있도록 각색된다. 그렇기 때문에 스웨덴과 스웨덴스러움이라는 개념은 특정한 목적과 기준에 따라 의미가 달라지기도 한다. 스웨덴 국민성을 매력적이고 단일한 것으로 표현하려는 욕구는 이곳저곳에서 드러난다. 정부기관부터 상업 브랜드들까지 모든 대상을 국가적 상징으로 사용해 국가 정체성을 확립하려는 노력이 수년간 이어졌다. 스웨덴이 자동차업계에서 이탈리아의 우아함, 독일의 효율성과 경쟁하기 위해 안전성과 신뢰성을 앞세운 것도 정체성 확립을 위한 노력의 일환이었다.[10]

스웨덴이 지닌 여러 이미지는 서로 상충되기도 한다. 미래지향적인 기능주의 국가라는 이미지뿐 아니라 유럽 변방에 있는 전원국가라는 이미지도 지니고 있다. 수세기 동안 스웨덴 남성은 깊은 숲 속에 사는 강인한 싸움꾼 이미지로 알려졌지만 미련하고 지나치게 문명화된 약골로 묘사되기도 했다. 스웨덴 여성도 어떤 때는 강경한 페미니스트로, 어떤 때는 노출이 심한 옷을 걸친 어리석은 사람으로 그려졌다. 20세기 초반에는 스웨덴 사람들이 용감하고 단호하면서 근심 걱정 없고 인간적이라는 이미지였다. 그러다 20세기 중반에는

재능이 뛰어나고 기획력이 있는 사람으로, 20세기 후반에는 갈등을 싫어하고 진지하고 수줍음이 많으며 상식적인 사람들로 비쳐졌다.[11]

민족 정체성은 고정관념을 바탕으로 자연스럽게 형성된다. 일부 특징과 행동양식은 부각되고 나머지는 무시된다. 하지만 그렇다고 해서 민족성이 순전히 상상력의 산물이라고 볼 수는 없다.

파란색과 노란색의 언어학

브랜드 로고는 이케아에서 가장 유명한 국가적 상징이다. 로고 색상이 스웨덴 국기와 똑같이 파란색과 노란색인 것은 우연이 아니다. 브랜드의 비주얼 정체성 가운데서 로고의 중요성은 압도적이다. 그래픽 디자이너 밀튼 글레이저Milton Glaser 말대로 "로고는 브랜드의 얼굴"이다.[1]

로고는 일반적으로 기업의 성격을 반영한다. 자동차회사 재규어Jaguar의 로고인 도약하는 재규어는 차량이 재규어처럼 빠르고 우아하다는 이미지를 전달한다. 《플레이보이Playboy》의 로고는 잡지가 성에 초점을 맞추고 있다는 사실과 관련되어 있다. 플레이보이 로고인 토끼를 월트 디즈니의 만화영화 〈밤비Bambi〉에 등장하는 토끼 '덤퍼'와 혼동하는 일은 거의 없다. 플레이보이 토끼의 반짝이는 눈과 인상적인 나비넥타이는 세련된 스타일과 사회적 지위를 암시한다.

로고는 일반적으로 단순화와 양식화를 통해 탄생하는 경우가 많다. 카르티에Cartier, 해로즈Harrods, 라이카Leica, 폴 스미스Paul Smith처럼 그림 대신 손글씨를 로고로 선택해 브랜드의 신뢰성과 뛰어난 품질을 강조하는 경우도 있다.[2]

이케아 로고는 스웨덴을 전면에 내세우고 있다. 파란색과 노란색으로 된 로고는 빨간색과 흰색이던 기존 로고를 1984년부터 대체했다(275쪽 위). 매장들은 로고를 파란색과 노란색으로 다시 칠했고 직원 유니폼도 같은 색상으로 바꾸었다.[3] 제품에도 스웨덴의 특성을 부여하기 위해 제품명에 북유럽에서 사용하는 철자 å, ä, ö 등을 포함해 북유럽식으로 지었다. 튀뢰산드Tylösand 소파는 스톡홀름 매장뿐 아니라 로스앤젤레스 매장에서도 같은 이름으로 불린다.[4] 과거에 사용하던 제품명은 전부 스칸디나비아식 이름으로 대체했다.

제품명 선정을 위한 시스템도 마련했다. 소파와 커피 탁자에는 스웨덴 지명을, 섬유 제품에는 덴마크 지명이나 여자 이름을 붙인다. 램프에는 바다나 호수 이름을, 침대에는 노르웨이 지명을, 양탄자에는 덴마크 이름을, 의자에는 남자 이름이나 핀란드 이름을, 야외용 가구에는 스칸디나비아 섬 이름을 붙인다. 아동용 제품에는 형용사나 동물 이름을 붙인다.[5]

이케아에서 판매하는 음식도 스웨덴의 특징을 잘 반영하고 있다. 이케아는 가정용품 판매업체를 넘어 스웨덴 가공식품을 가장 많이 수출하는 기업으로 성장했다. 이케아 음식점에서는 미트볼을 판매하고

식품 매장에서는 빵을 딱딱하게 구운 러스크와 청어 통조림도
판매한다. 이케아는 1959년부터 음식점을 운영해왔지만 감자와
월귤을 곁들인 전형적인 스웨덴식 미트볼은 1983년부터 판매했다.[6]
다진 고기를 작은 공 모양으로 만든 미트볼을 먹는 나라는 한둘이
아니지만 스웨덴은 국제적으로 미트볼이 스웨덴 음식이라는 이미지를
심으려고 애썼다. 미트볼이 '스웨덴스러움'을 의미하게 된 것은 롤랑
바르트Roland Barthes가 말한 신화의 영역에 해당한다.[7] 이케아는 결국
미트볼을 전형적인 스웨덴 음식으로 만드는 데 성공했다.

　이케아 매장 가운데 향토 음식을 판매하는 곳도 있지만 몇 가지
메뉴를 제외하고는 전 세계 매장 메뉴가 동일하며 매장 내에 입점한
'스웨덴 식료품점'에서는 다양한 스웨덴 식품을 판매한다(275쪽 아래).
2006년에 이케아는 '드뤼크 플레데르Dryck Fläder(엘더플라워 음료)'
'실 딜Sill Dill(딜 허브 향이 나는 청어)' '크네케브뢰드Knäckebröd
(바삭바삭한 빵)' 등 여러 식료품을 출시했다. 제품 이름은 원재료의
스웨덴식 이름을 토대로 결정했다. 식료품점에서는 스웨덴 명절
모습이나 전통을 엿볼 수 있으며 종종 스웨덴 음식과 시나몬 빵을
비롯한 다양한 빵을 쉽게 만들 수 있는 레시피도 얻을 수 있다.[8]

자연을 사랑하는 스웨덴인과 검소한 스몰란드 사람들

'이케아의 정신' 광고에 등장한 풍경 사진은 스웨덴의 특징을 보여줄 목적으로 사용하는 전원 사진 가운데 하나이다. 하지만 스웨덴 사람들이 원래부터 자연에 관심이 많았던 것은 아니다. 유럽 바람꽃과 우아한 자작나무 사이의 공터들, 잔잔하게 흐르는 호수, 이끼 낀 돌과 비옥한 들판을 주기적으로 찍은 사진들은 스웨덴의 본질을 보여주는 중요한 표지로 사용된다.[1] 그러나 스웨덴과 자연을 연계시키는 방식은 최근에 등장했으며 스웨덴에서 자연이 항상 매력적인 대상으로 인식되었던 것은 아니다.

19세기 스웨덴에서 자연은 매섭고 험악하며 따분하고 재미없는 존재였다. 스웨덴인들은 남부 유럽의 공원 같은 곳을 이상적인 자연환경으로 보았다. 스웨덴 자연에 대한 개념이 새롭게 형성된 것은 낭만적 민족주의가 대두하면서부터였다. 그러면서 스웨덴의 자연환경이 매력적으로 비추어졌고 스웨덴인들은 스스로를 자연애호가로 인식하기 시작했다. 사람들이 주거 공간에 친밀감을 느끼는 일은 스웨덴에서 특별한 일이 아니며 세계 여러 국가, 특히 영국에서도 비슷한 현상을 발견할 수 있다.[2]

잔잔하지만 우울한 느낌이 드는 경치는 새로운 스웨덴 정체성을 구축하는 데 중요한 역할을 했고 스웨덴을 비유적으로 표현해주는 매우 중요한 요소가 되었다.[3] 이케아는 낭만적 민족주의와 스웨덴에

대한 고정관념을 받아들이고 홍보에 이용했다. "스웨덴에서 자연은
국민들의 삶과 주거 공간에 없어서는 안 될 필수 요소이다. 스웨덴의
인테리어 스타일을 알고 싶으면 스웨덴의 자연을 보면 된다. 빛과
상쾌한 공기가 가득하면서도 차분하고 수수하기 때문이다."⁴

낭만적 민족주의 시대에 스웨덴의 자연경관은 기존과 다르게,
다른 국가의 자연환경보다 더 아름답고 매력적인 것으로 인식되었다.
또한 자연환경은 계층 구분을 없애주는 민주적인 대상으로 떠올랐다.
자연 앞에서는 부유하든 가난하든 모두가 평등하기 때문이다. 어떤
의미에서 스웨덴 시골 지역은 국민 모두의 소유라고 볼 수 있다.
스웨덴에는 소유자가 있는 땅이라 해도 누구나 시골 땅에 들어갈
권리를 보장해주는 법이 있기 때문이다. 다른 국가에서는 시골이라
해도 개인 소유지 출입을 금하는 경우가 많다.

처음 시골에 애착을 느낀 이는 과학이나 문화 쪽 엘리트들이었지만
시간이 흐르면서 점점 더 많은 사람이 같은 감정을 느꼈다. 1885년에
창설된 스웨덴관광협회Svenska Turistföreningen, STF는 '조국에 대해
알아보세요!'라는 모토를 내세우며 국민들이 더 많은 야외 활동을
할 수 있게 독려했다. 학생들은 소풍날 시골을 찾아 그곳에 사는
동물들을 구경하고 시골 경치를 묘사한 문학작품도 배운다. 자연에
대한 스웨덴인의 애정을 과도한 선전이나 사회화를 목적으로 한
활동이라고 보는 사람도 있을 수 있다.⁵

다른 문화권과 마찬가지로 스웨덴에도 특정 지역에 얽힌 근거

없는 소문들이 있다. 이케아에서는 스몰란드라는 지역이 특히 중요한 역할을 담당한다. 캄프라드가 지닌 미덕과 특징들의 밑바탕이 된 스몰란드는 이케아 기업 정체성의 일부가 되었다. "이케아 콘셉트는 창업자의 고향인 스몰란드에서 태어났다. 스웨덴 남쪽에 있는 스몰란드는 토양이 메마른 가난한 지역이다. 스몰란드 사람들은 근면하고 한정된 자원을 최대한 활용할 방법을 고민하며 검소하게 살기로 유명하다. 이런 삶의 방식이 제품 가격을 낮게 유지하려는 이케아의 노력에 큰 영향을 주었다."[6]

스몰란드 지역과 그곳 주민들에 대한 이케아의 설명은 스몰란드에 대한 고정관념을 그대로 반영한다. 스웨덴인들의 자연에 대한 애착과 그 기원은 낭만적 민족주의 운동에서 여실히 드러난다. 스몰란드는 '작은 땅'이라고 불리는 작은 지역들이 모여 만들어졌고 16세기부터 18세기 사이에 쓰인 문학작품에서는 스몰란드를 깔보는 듯한 태도가 묻어난다. 과거 스몰란드 사람들은 신뢰도가 떨어지고 음흉한 사람으로 묘사되었지만 낭만적 민족주의 운동이 전개됨에 따라 긍정적인 시각이 늘어났고 척박한 땅을 일구고 산 것이 성격 형성에 큰 영향을 미쳤을 것이라는 견해가 대두됐다. 그 뒤로 스몰란드 사람들은 인색한 사람이 아니라 혁신적이고 검소하며 솜씨 좋은 사람으로 묘사되었다.[7]

글로벌 이케아 내러티브들은 스웨덴스러움과 이케아의 뿌리인 스몰란드를 '스몰란드, 세상을 만나다.'라는 기치 아래 세계에 알렸다.[8]

기업이 확장되면서 고위 관리직이 무조건 스웨덴 사람이어야 할 필요는 사라졌다. 이케아 관리자들은 스웨덴 여권을 가진 사람만이 '스웨덴스러울' 수 있는 것은 아니라고 주장한다. "스웨덴이나 스몰란드 출신이라 해서 이케아의 가치를 더 많이 지니고 있다고 볼 수는 없다. 스웨덴 출신이 아닌데도 이케아 가치를 지닌 사람들이 많기 때문이다."[9]

복지와 복지국가

이케아는 스웨덴이 낭만적인 전원만 있는 국가가 아니라 현대적이고 민주적이며 사회정의와 경제정의가 살아 있는 국가라고 종종 언급하며 스스로 이미지를 만들어냈다. "스웨덴이 부자와 빈자를 똑같이 보살피는 대표적인 국가라는 이미지가 빠르게 형성되던 무렵 이케아가 창립되었다. 소외 계층에 대한 배려는 이케아의 비전과 딱 맞아떨어졌다."[1]

스웨덴을 실업률과 사회적 차별이 거의 없는 대표적인 북유럽 국가로 묘사하자 좌파와 우파 모두가 이의를 제기했다. 겉보기에는 모든 것이 조화롭고 문제가 없어 보이지만 일부 내러티브에 따르면 현실은 달랐다. 그런데도 스웨덴이 빈곤과 불평등이 없는 조화롭고 모범적인 국가라는 이미지가 널리 퍼졌다.

1920년에서 1965년 사이에 스웨덴은 가난한 국가에서 생활수준이 높은 복지국가로 탈바꿈했다. 1920년대부터 1970년대까지 정권을 잡았던 사회민주당은 실업수당과 정부가 운영하는 직업소개소, 연차제도, 자녀양육수당, 국민연금제도를 비롯한 다양한 제도 개혁을 시행했다. 그 결과 스웨덴은 다른 국가와는 비교가 안 될 정도로 뛰어난 사회적, 경제적 보장제도를 갖추게 되었다. 국민들은 자신이 실직하거나 아프거나 나이가 들어도 적당한 생활수준을 유지할 수 있도록 정부가 책임지고 보살펴준다는 생각을 갖게 되었다.[2] 스웨덴에서 복지라는 개념은 영국의 복지국가 개념에 비하면 훨씬 광범위하다. 영국의 사회복지제도는 취약 계층에 주어지는 혜택인 반면, 스웨덴에서의 복지는 사회 조직의 중심이라는 의식이 지배적이다.

마퀴스 차일즈Marquis Childs가 쓴 『중도 국가 스웨덴Sweden. The Middle Way』은 스웨덴에 대한 긍정적인 시각이 담겨 있는 중요한 책이다. 이 책은 우리가 미국 자본주의와 소련 사회주의의 중간 노선을 추구해야 한다고 제안한다.[3] 차일즈는 이후 '스웨덴식 모델'이라고 이름 붙은 형태는 정부 개입 없이 합의에 도달한 노사에 의해 조성되며, 기업 부문의 비중이 크다는 특징을 보인다고 설명했다. 중도 노선을 추구하려면 사회민주당이 사회보장제도와 복지 프로그램에 초점을 맞추는 것이 중요했다.

'국민의 가정folkhem' 다시 말해 스웨덴식 사회복지제도는 '스웨덴식

모델'과 동의어로 사용되는 경우가 많다. '국민의 가정'은 사회민주당 대표 페르 알빈 한손Per Albin Hansson이 사용한 용어이다. 한손은 1928년에 한 전당대회에서 국가를 평등과 관심, 협력과 지지가 바탕에 깔려 있는 가정에 비유했다.[4] 특권이나 박탈감이 없는 국가를 '가정'으로 표현한 것이다. 주거시설 부족 문제를 해결하고 가정에 경제적 이득을 보장하며 국민 건강을 증진시키는 방안을 포함하고 있는 사회민주당의 복지 프로그램은 모두에게 혜택을 제공해야 했다.

스웨덴 사회는 공동체의 진보라는 이념을 바탕으로 현대화되었으며 이는 국가 정체성을 구축하는 과정이기도 했다. 물질적인 안전장치를 마련하는 데만 치중한 것은 아니었다. 복지정책에는 감정적 안전장치인 소속감이라는 추상적 요소도 들어 있었다. 스웨덴식 복지제도를 확립하면서 스웨덴 국민은 자부심을 느꼈고 복지는 스웨덴의 현대적 정체성을 창조하는 과정에서 중요한 역할을 담당했다. 사회적, 경제적 보장제도는 민족공동체, 연대 의식과 결부되었으며 이는 스웨덴만의 특성으로 간주되었다.[5]

결국 이케아가 스웨덴의 특성으로 정의한 공동체 의식과 연대 의식은 정당이 만들어낸 것이다. 1995년에 이케아가 출간한『민주적 디자인Democratic Design』에는 다음과 같은 내용이 등장한다. "이케아는 스웨덴에서 탄생했으며 현재까지도 스웨덴을 고향으로 생각한다. 스웨덴에서 자란 사람은 아버지 또는 사회로부터 부유하지 않은

사람에게도 부유한 사람과 동등한 기회를 주어야 한다고
배운다. 스웨덴 기업인 이케아가 스웨덴적 가치를 추구하는 것은
당연한 일이다."[6]

　'국민의 가정'은 단지 국가를 비유적으로 이르는 용어가 아니다.
가정은 복지제도를 확립하고 주거시설을 제공하는 것이 국가의
의무가 되기 전까지 항상 그 중심에 있었다. 국가는 집이 부족해
거리에 나앉는 사람이 없도록 주택을 충분히 짓고 국민에게 집을
꾸미는 가장 합리적인 방법을 가르쳐야 했다. 그래서 스웨덴 정부는
오래전부터 국민에게 취향의 옳고 그름과 현명함, 어리석음을 구분해
어떤 것이 고상한 취향인지 교육함으로써 대중의 취향을 바꾸려고
노력해왔다.[7]

모두를 위한 아름다움

스웨덴 사람들은 20세기부터 주거 공간에 관심을 가지기 시작했다.
20세기 초반만 해도 주거 공간이 부족했으며 기존에 지어진 집
가운데는 사람이 살기에 부적당한 곳도 많았다. 도시 주거시설은
시골에서 이주해온 사람들을 전부 수용하기에 부족했고 대가족이
어두침침한 공동 주택에 부대끼며 살기도 했다. 빈곤이 만연했고
집 안 위생은 물론 공중 위생도 엉망이었다. 주거시설과 관련해

도덕적인 측면에서 비판을 제기하는 경우도 있었다. 정부는 모두에게 주거시설을 제공한다는 정책을 마련했지만 생활이 가능하도록 기본 가구도 제공해야 한다고 주장하는 사람들도 있었다. 엘렌 케이는 『가정의 아름다움Beauty in the Home』에서 환경이 인간 내면에 큰 영향을 끼친다고 강력히 주장했다. 아름다운 환경 속에서 사는 사람이 더 행복하고 더 좋은 사람이 된다는 것이다.[1] 케이는 아름다운 환경이 사람을 변화시킬 수 있다고 보았으며 사람이라면 누구나 아름다운 환경에서 살 권리가 있다고 생각했다. 모두에게 그런 환경을 제공하려면 민주적인 사회를 만들기 위한 노력이 필요했다.

한편 케이는 대중의 취향이 충분히 발달하지 않았다는 문제점을 발견했다. 무엇이 아름다운 것인지 모르는 대중을 교육시켜야만 했다.[2] 윌리엄 모리스William Morris와 미술공예운동Arts and Crafts Movement에서 영감을 얻은 케이는 아름다움을 단순성과 적절성, 조화, 진정성과 결부시켰다. 케이는 또한 저렴한 벽지를 구입해 무늬가 보이지 않도록 뒷면이 앞으로 오게 바르는 방법을 비롯해 매우 구체적인 규칙들을 세웠다. 케이가 한 조언의 '요지'는 기형적이거나 너무 복잡한 형태, 화려한 색상은 피하고 형태와 색상이 단순한 것을 택하라는 것이었다.[3]

케이의 미학적 기준에 딱 맞는 바람직한 주거 공간은 스웨덴 순드보른에 있는 예술가 카린과 칼 라르손 부부의 집이다. 칼 라르손은 자신의 집을 그린 수채화 여러 점을 1899년에 단행본

형태로 출간했다(276쪽). 라르손이 거주하는 공간은 19세기 부유한 중산층이 거주하던 전형적인 집이었고 인테리어도 마찬가지였다. 라르손의 집에는 크고 무겁고 어두운 색상의 가구 대신 단순하고 가벼우며 색상이 밝은 자연 재료로 만든 가구들이 있었다. 라르손의 인테리어에는 자족감과 공동체 의식이 묻어났다. 행복한 가정생활과 가구 스타일은 밀접한 관련이 있는 듯 보였다.

금발과 푸른 눈의 자녀들이 있는 집을 그린 라르손의 작품들은 셀 수 없이 복제되었으며 스웨덴의 모든 특성을 반영하는 대표적인 장면이 되었다. 이케아는 라르손의 그림을 이상적인 스타일로 여기기 시작했다. "1800년대 후반에 예술가인 카린과 칼 라르손 부부는 고전주의에 따스한 스웨덴 전통을 결합했다. 라르손 부부는 오늘날 전 세계 사람들이 즐기는 스웨덴식 가구 디자인의 모델을 만들어냈다."[4]

칼 라르손이 『가정Ett Hem』에서 선보인 인테리어와 자녀를 중심에 두고 가족끼리 허물없이 지내는 생활 방식은 전통적인 스웨덴 스타일로 간주되었다. 아동과 교육에 관심이 많았으며 아이들에게 자유롭게 뛰놀면서 상상력과 감성을 발달시킬 시간을 주어야 한다고 주장한 케이는 라르손 가정을 긍정적으로 평가했다. 케이는 어른이 아이를 통제하고 복종시키는 대신 아이의 욕구와 행동을 수용해야 한다고 봤다. 스웨덴의 교육 개혁가 가운데는 케이와 비슷한 주장을 펼친 사람이 많았다.[5]

케이의 신념은 사회문제에 관심이 많은 미술사학자 그레고르 파울손Gregor Paulsson에게도 영향을 주었다. 파울손은 독일공작연맹 Deutscher Werkbund에 속한 예술가와 건축가들로부터도 많은 영향을 받았고 독일공작연맹에 소속된 선구적인 사상가들과 의견을 같이했다. 그는 자신의 저서 『더 나은 일상Better Things for Everyday Life』에서 아름다운 제품을 대중이 구입할 수 있는 가격에 제공하려면 기계를 이용해 합리적인 방법으로 제품을 생산해야 한다고 주장했다(사진 14). 1920년대 후반에 파울손은 모더니스트의 이념을 전면에 내세운 〈1930 스톡홀름 전시회Stockholm Exhibition of 1930〉 구성을 돕기도 했다(사진 15).[6] 『동의Acceptera』에서 파울손과 동료 작가들은 주거시설 부족과 형편없는 주거 환경 문제를 해결하려면 건설업계를 합리적으로 개선해야 한다고 주장했다. 다음 해에 주거문제를 해결하겠다는 공약을 내세워 당선된 사회민주당은 주거문제 해결 방안을 제시한 모더니즘 건축가들을 지원했다.[7]

『가정의 아름다움』과 『더 나은 일상』 『동의』는 스웨덴의 건축, 인테리어 디자인에 대한 담론에 큰 영향을 미쳤다.[8] 주거문제는 정치적으로 해결책을 찾아야 하는 정치문제가 되었다. 사회를 발전시키려면 디자인과 건축을 이해해야 한다는 점에는 모두가 동의했다. 대중의 취향을 교육하는 데 가부장적이고 독재적인 요소들 때문에 나름의 반작용은 있지만 규범적인 텍스트가 효과적이라는 시각이 지배적이었다.

사진 14

빌헬름 코예(Wilhelm Kåge), 수프 그릇, 스웨덴 구스타브스베리(Gustavsberg)사 제조, 1917년,
'푸른 백합(Blå lilja)' 문양을 새긴 '노동자의 접시(Arbetarsevisen)'라고 불린다. 예쁘면서도 저렴한
'굿 디자인' 제품을 만들 목적으로 생산했다.

사진 15

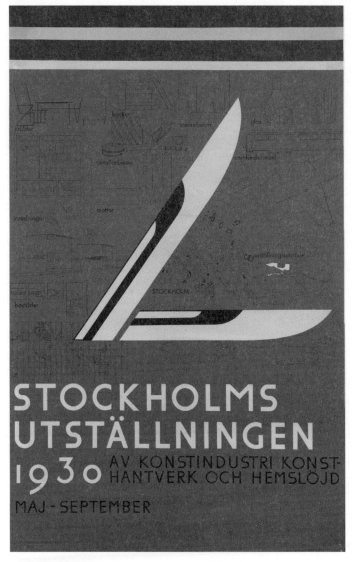

시구르드 레베렌츠(Sigurd Lewerentz), 〈1930 스톡홀름 전시회〉 포스터, 1930년.

1940년대에 정부는 사람들이 집에서 어떻게 행동하는지, 집을 어떻게 이용하는지 그리고 어디서 잠을 자고 음식을 먹는지, 아이들을 위한 공간이 있는지를 조사했다. 좁은 방에 온 가족이 부대끼며 살지언정 응접실로 사용할 공간은 꼭 마련했다. 응접실 공간을 마련하기 위해 비좁은 방에서 생활하는 것을 감수하는 사람도 있었지만 마지못해 좁은 공간에서 지내는 사람도 있었다. 조사관들은 이를 무지에서 비롯된 문제로 기록했다.[9] '전문가'들이 이런 상황을 해결하고자 나섰다. 조사관들은 대중이 전문가에게 교육을 받으면 생활 환경을 개선할 수 있으리라고 판단했다.

그 무렵부터 주거 방식과 관련한 '비합리적인' 습관들에 대한 조언을 담은 잡지 칼럼과 관련 강좌, 전시회 등이 넘쳐나기 시작했다. 어두운 색의 칙칙한 가구들을 사용한 볼품없는 인테리어는 사라지고 간소하고 화사하며 실용적인 인테리어가 그 자리를 채웠다.[10] 깔끔하고 단순하며 실용적일뿐만 아니라 화사하고 가벼운 스타일이 이상적인 스타일로 공식 채택되었다. 바로 이케아가 스웨덴 스타일이라고 칭한 것과 같았다. 스웨덴식 디자인은 이케아 제품의 근간을 이루고 있으며 오늘날까지도 발전을 거듭하고 있다. "이케아가 추구하는 방향의 기반이 된 스웨덴 디자인에 대한 접근은 오늘날까지도 이어오고 있다. 주거 공간은 유행에 따르지 않고 모던하고 실용적이면서도 아름다우며 인간 중심적이고 아동 친화적으로 꾸민다. 색상과 소재를 신중하게 선택해 꾸민 공간은

생기 넘치고 건강한 스웨덴 생활 방식을 반영한다."[11]

정부 외에도 대중을 교육하는 일에 참여한 조직이 있었다.
스톡홀름에 있는 유명 백화점 NK의 가구와 인테리어 디자인 부서는
1947년부터 1965년까지 주거 공간 단장과 관련한 강좌를 여럿
개설했으며 이케아보다 앞서 가구를 실제 공간에 전시하기도 했다.[12]

스웨덴식 모던과 스칸디나비아 디자인

사회주의와 자본주의의 중도노선을 걷고 있는 스웨덴의 이미지는
스웨덴식 디자인 마케팅에 매우 유용하다. '스웨덴식 모던'이라는
용어는 강철 배관 대신 나무를 사용하고, 각이 딱 떨어지는 형태
대신 유기적인 형태를 추구하는 다소 부드러운 모더니즘 스타일을
지칭하기 위해 1930년대에 만들어졌다. 스웨덴식 모던 스타일은
스웨덴 정부가 중도적인 정치노선을 추구할 당시 등장했으며
스웨덴식 모던이라는 콘셉트는 해외에서 성공한 스웨덴 디자이너들을
설명하는 과정에서 종종 사용되었다. 하지만 앞에서 언급했듯이
실제로는 미국 디자이너들이 디자인하고 미국에서 생산되는 가구를
설명할 때 사용되는 경우가 많다.[1] 즉 '스웨덴식' 스타일이라는 이름은
디자인의 특성이나 디자인이 탄생한 곳이 아니라 스웨덴과 스웨덴
디자인에 대한 내러티브로 생긴 것이다.

스웨덴식 스타일이라는 콘셉트는 얼마 지나지 않아 영업과 마케팅 목적을 띠고 '스칸디나비아 디자인'으로 발전했다. 1950년대에 북유럽 국가들은 예술 분야에서 힘을 합쳐 미국 시장에 진출했다. 다양한 전시회와 출판물, 상업적 행사를 통해 스칸디나비아는 사회적 책임 의식이 투철하고 미적 감각이 유사한 이상적인 민주국가들로 구성된 지역적, 문화적 개체로 대중에게 인식되었다. 스칸디나비아 스타일은 과도한 장식이 없고 우아하고 은근한 아름다움이 있었으며 주로 천연소재를 사용했다.[2]

스칸디나비아 스타일은 등장 시기도 매우 적절했다. 냉전시대를 겪고 있던 미국 사람들은 딱딱하게 느껴지는 독일 모더니즘과 비교해 스칸디나비아 모더니즘을 더 부드럽고 따뜻하게 느꼈다. 독일 모더니즘은 권위적이고 차가우면서 심한 규제가 따른다는 느낌인 반면, 스칸디나비아 모더니즘은 인간적이고 민주적인 느낌이었다. 지나치게 급진적이지 않으면서, 사회주의는 아니지만 사회주의적 측면을 지닌 모던 스타일이었던 것이다.[3]

스칸디나비아 디자인을 세상에 알리는 데 가장 중요한 역할을 담당한 사건이라면 1954년부터 1957년까지 미국과 캐나다를 돌며 〈스칸디나비아에서의 디자인Design in Scandinavia〉이라는 제목으로 개최한 전시회를 꼽을 수 있다. 엄청난 수의 관람객이 찾아왔고 대중매체에서 전시회를 대대적으로 보도했다. 스칸디나비아 제조업자들이 꿈꾸던 일이 현실이 된 것이다. 평론가들은 전시회를

극찬했고 소매업체들은 스칸디나비아 관련 사업에 뛰어들기 시작했다.[4] 엄밀히 말하면 지리적으로 스칸디나비아 반도에 속한다고 보기 힘든 핀란드 디자인도 전시되었지만 불만을 제기하는 사람은 거의 없었다. 전쟁으로 어려움을 겪은 뒤 소비에트 블록을 벗어났다는 사실을 세상에 알려야 했던 핀란드 입장에서 스칸디나비아 디자인 전시회에 참여하는 것은 미국 시장에서 자리 잡는 데 매우 효과적인 방법이었다.[5]

스칸디나비아 국가들 간의 차이를 중요하게 생각하는 사람은 거의 없었지만 동질성을 강조하는 경우는 많았다. 울프 호르드 아프 세에르스타드Ulf Hård af Segerstad는 자신의 저서 『스칸디나비아 디자인Scandinavian Design』에서 "네 개의 국가가 미학적으로 같은 문화"를 이루고 있다는 사실이 중요하다고 주장했다.[6] '스칸디나비안'이라는 용어는 1968년 파리 장식미술박물관Musée des Arts Décoratifs in Paris에서 열린 〈스칸디나비아 양식Formes Scandinaves〉 전시회에서 상업적으로 사용되었다. 북유럽 국가들에서 온 다양한 작품들이 있었는데도 박물관은 홍보 목적으로 전시회 제목에 인지도가 낮은 북유럽이라는 단어 대신 스칸디나비아라는 단어를 사용했다.[7]

2차 세계대전 이후 스웨덴 디자인은 '스칸디나비아 디자인'이라는
용어 안에 녹아들었다. 이케아 제품은 스웨덴 디자인의 특성을
반영하고 있다. 더 나아가 이케아는 다양한 종류의 스칸디나비아
디자인 제품을 합리적인 가격에 출시해 대중의 접근성을 높였으며
이케아를 비롯한 여러 기업은 이 콘셉트를 이용해 이익을 창출했다.[1]
세련된 취향을 지키려는 스웨덴인들의 노력도 이익 창출에 일조했다.

　이케아는 1970년대에 대중이 주택 공간을 활용하는 과정에서
발생하는 다양한 문제점을 해결하기 위한 방법을 체계적으로
연구하기 시작했다. 수십 년 전부터 이케아의 핵심에 있던 레나르트
에크마르크Lennart Ekmark는 스웨덴소비자원Konsumentverket과 도시 주택
자문 서비스에서 관련 정보를 입수하는 등 여러 업무를 수행하며
중요한 역할을 담당했다.[2] 에크마르크는 집과 관련한 대중의 습성과
요구를 있는 그대로 이해해야 한다고 주장했으며 뒤이어 '주거
환경'이라는 개념이 등장했다.[3]

　주거 환경 개념은 지금까지도 하나의 도구로 활용된다. 이 도구를
이용하면 분석 대상의 가정이 생애주기에 따른 변화 단계 가운데
어디에 속해 있는지 확인할 수 있다. 자녀가 있는 가구와 없는 가구의
주택은 매우 큰 차이를 보인다. 이 기준으로 나눈 가구를 더 세분하면
어린 자녀가 있는 가구나 조금 큰 자녀가 있는 가구, 최근에 부모

집에서 독립한 젊은 독신 가구, 젊은 한 쌍으로 구성된 가구, 1인 가구,
가구원의 연령이 다소 높고 안정적인 가구(1인 혹은 2인 가구)로
나눌 수 있다.[4]

이케아는 오랜 기간 고심 끝에 판매 품목을 확정했다. 1970년대만
해도 매장 간의 차이가 뚜렷했고 판매하는 제품 종류도 달랐다.
하지만 모든 상점이 비슷해 보이는 시대에 접어들었고 이케아 매장도
서로 유사해졌다. 매장 크기에 따라 판매 품목이 달라지긴 하지만
소비자는 전 세계 어느 이케아 매장에 가도 같은 스타일의 인테리어와
같은 종류의 제품을 만날 수 있다.[5] 그렇다고 판매 품목이 절대로
변하지 않는 것은 아니다. 어떤 종류의 상품을 전시할지부터 판매
품목의 수, 가격, 운송, 디자인에 대한 결정권은 전부 엘름훌트에
위치한 '스웨덴 이케아' 팀이 가지고 있다. 스웨덴 이케아 팀은 대부분
바이어와 제품 개발자, 제품 디자이너들로 구성되어 있다.[6] 전시
품목도 완전히 고정되어 있지는 않다. 기존에 전시하던 제품을 치우고
새로운 제품을 전시하기도 한다. 전 매장이 공통적으로 같은 제품을
전시하지만 대신 매장마다 '자유 공간'을 마련해 각 매장이 독자적으로
선택한 제품들을 전시할 수 있도록 했다.

캄프라드는 소비자가 보기에 이케아스러우면서 스칸디나비아
반도 외부 소비자들 눈에는 전형적인 스웨덴 디자인으로 보이는
제품들을 기본적으로 전시해야 한다는 신념을 갖고 있다.[7] 이케아
제품 디자인은 가격에 따라 결정되는 경우가 많기 때문에

디자이너들은 매우 중요한 역할을 담당해왔다. 디자이너들은 제품 구성과 생산 방식에 창의력을 발휘해 재료 수를 줄이거나 재료를 남김없이 최대한 사용하거나 잔여 재료를 사용하는 방법 등으로 제조 비용을 낮추는 것을 목표로 삼았다.[8]

80×120센티미터 규격에 맞춰 최대 1미터 높이까지 물건을 쌓을 수 있는 지게차용 운송 팔레트는 디자이너들의 노력을 보여주는 대표적인 예이다. 디자이너들은 팔레트 하나에 가능한 한 많은 제품을 적재할 방법을 찾기 위해 늘 머리를 싸맸다. 최근에는 물류 관리 과정에서 다량의 텅 빈 팔레트를 운송해야 하는 상황을 피하기 위해 분해하면 재사용할 수 있는 자재로 만든 일회용 팔레트를 사용하기 시작했다.[9]

1990년대 이후로 이케아는 장수 제품과 단기 수명 제품을 합해 약 1만 개로 구성된 특별 시스템에 기반해 생산 제품 종류를 결정한다. 생산 제품 가운데 20-25퍼센트 정도는 매년 바뀌며 전체 제품 수는 거의 고정되어 있기 때문에 신제품이 하나 개발되면 기존 제품 하나는 생산을 중단한다. 포엥Poäng, 빌리, 이바르Ivar를 비롯한 다수 클래식 제품은 매년 생산한다. 이를 보면 가구가 섬유제품이나 조명 등에 비해 제품 수명 주기가 길다는 사실을 짐작할 수 있다.[10]

가구부터 가정용품, 섬유제품에 이르기까지 모든 제품이 체계적으로 정리되어 있기 때문에 제품 종류를 표로 나타내거나 스타일에 따라 제품군을 분류할 수 있다. 스타일과 가격대에 따라

제품을 분류하는 방식은 여러 번 시행착오를 거친 뒤 1980년대 후반부터 사용되기 시작했으며 이케아에서 생산할 제품을 결정할 때 매우 유용하게 활용된다.[11] 정교한 시스템 덕분에 이케아는 엄청난 종류의 제품을 관리할 수 있게 되었고 다양한 종류의 제품 개발이 가능해지자 심미적으로 스칸디나비아 모더니즘을 뚜렷하게 반영한 제품을 출시할 수 있게 되었다.[12]

전체 제품은 스타일과 가격대(고가, 중가, 저가, 기획가)에 따라 분류된다. 침실, 주방, 거실 등 주거 공간의 기능에 따라 여러 카테고리로 분류하기도 한다. 시간이 지남에 따라 제품 스타일명이 달라지기도 했고 종류도 더 많아졌지만 기본적인 스타일 몇 가지는 변하지 않았다. '트래디셔널'(과거에는 '컨트리'라고 불렸다)과 '인터내셔널 모더니즘' '스칸디나비아 모더니즘' '영' 스타일은 과거부터 지금까지 죽 이어져오고 있다.[13] 스타일 그룹은 액세서리의 경우 진한 색과 연한 색 등의 그룹으로 또다시 나뉜다. 매년 디자인에 사용할 수 있는 색상 수가 정해져 있기 때문에 각 스타일 그룹 내의 제품들은 점점 동질성을 띠게 된다. 한편 스타일 그룹마다 속한 제품 수에는 큰 차이가 있다. 어떤 스타일 그룹은 제품이 소수인 반면, 어떤 그룹에서는 훨씬 많은 종류의 제품을 생산하기도 한다.[14]

스타일을 구분하고 각 스타일을 또다시 세분하는 목적은 소비자들의 각기 다른 취향에 맞는 제품을 공급하기 위해서이다. 각 카테고리는 제품을 매장에 진열하거나 상품안내서에 배열하는

방식에도 영향을 끼친다. 내부 공간을 꾸밀 때는 여러 스타일 그룹의 제품을 사용하지만 통일성을 주기 위해 같은 스타일 그룹에 속한 제품을 여러 개 사용한다.[15] 이 방법을 쓰면 고객은 소파와 커튼, 조명과 커피 탁자 등 모든 제품이 '잘 어울린다'는 느낌을 받는다. 정기적으로 각 스타일에 대한 설명이 안내책자에 소개되긴 하지만 사실 각 스타일의 차이가 뚜렷하게 구분되지는 않으며 설명도 지나치게 포괄적이다. 제품마다 스타일을 다르게 설명하고 있지만 실제로는 전부 같은 그룹에 속한다고 봐도 무방하다. 한마디로 이케아 제품은 모더니즘 스타일을, 더 정확하게 말하면 스칸디나비아 모더니즘 스타일을 지향한다고 볼 수 있다.

과거에는 세계적인 디자이너에게 디자인을 의뢰한 경우라도 이케아 상품안내서나 매장에서 디자이너 이름을 찾아볼 수 없었다.[16] 하지만 1990년대 중반부터는 디자이너의 존재를 부각하기 시작했다. 제품 정보를 제공하는 레이블에 디자이너 이름을 넣고 매장과 상품안내서에 디자이너 사진을 공개한다. 현재는 디자이너들을 이용해 마케팅을 펼치기도 한다. 아마도 디자이너가 제품 자체만큼이나 중요해진 추세 때문에 생긴 변화인 듯하다. H&M을 비롯한 여러 브랜드처럼 이케아 역시 유명 디자이너와 공동 작업을 진행하고 있으며 이를 마케팅 전략으로 활용하고 있다. 유명 디자이너와의 협업 사실이 대중매체에 보도되면 홍보 효과를 누릴 수 있기 때문이다.[17]

이케아는 스타일 그룹에 따라 판매 품목을 제한하는 동시에
스웨덴 정체성을 분명하게 반영하는 특별한 제품군을 출시했다.
기존 제품군과 별개로 추가 생산하는 시리즈이며 제품 성격 또한
달랐다. 특별 제품군은 스웨덴 정체성을 강화할 목적을 가지고
전략적으로 만들었기 때문에 스웨덴의 특성이 고스란히 반영되어
있었다. 조직 내부 사람들은 특별 제품군을 '스칸디나비아 제품군'이나
'최고급 제품군'이라고 불렀다.[18] 특별히 제작한 상품안내서에서는
스웨덴 디자인 역사의 중심 내용과 관련지어 특별 제품군에
속하는 제품들을 소개했다. 앞서 설명한 '오두막에서 궁전으로'
캠페인을 진행한 시기 즈음에 이케아는 기존 제품군보다 가격대가
높은 가구들을 출시해 '조금 더 취향이 어른스러운 고객들'을
공략하기 위해 나섰다.[19] 가정용품까지 추가된 특별 제품군 이름은
'스톡홀름'이었다(277쪽). 스톡홀름 마케팅 전략은 이케아가
가구계의 로빈 후드 같은 존재라는 인식을 환기시키는 방향으로
수립했다. 소수에 불과한 부자들의 집만큼 아름다운 집을 꾸밀
기회를 서민에게도 제공하고자 노력한다는 메시지를 전달한 것이다.
이케아는 원료를 꼼꼼하게 선정하고 기술적 디테일에 관심을 쏟아서
제품 품질이 뛰어나다는 사실과 합리적인 가격을 강조했다.[20]

　　미술사학자 파울손의 모토를 요약해 제목으로 사용한 「아름다운
일상Vackrare Vardag」 안내책자에 특별 제품군이 등장했다. 이케아 특별
제품군은 스웨덴 유명 디자이너 카를 말름스텐Carl Malmsten과 요세프

프랑크Josef Frank가 디자인한 제품들과 매우 유사했다. 안내책자에 '영감을 준 원천'이 누군지는 나와 있지 않지만 특별 제품군 제품들이 디자인상을 수상했다는 내용은 실려 있다. "특별 제품군의 제품 모두는 실력이 뛰어난 이케아 디자이너들의 독창적인 디자인이다. 그럼에도 가격은 품질이 비슷한 다른 회사 가구와 비교할 때 굉장히 저렴하다."[21] 어떤 회사든 디자인이 완전히 독창적일 수는 없기 때문에 '독창적 디자인'이라는 설명은 다소 우습게 느껴진다. 「아름다운 일상」에서 다른 회사에서 만든 유사한 제품들이 언급되고 있다는 사실을 고려하면 더욱 우습게 느껴진다.

1990년대 초반에 구스타비안 컬렉션Gustavian collection(278쪽)이 '스톡홀름' 제품군에 추가되었다. 구스타브 양식은 스웨덴식 신고전주의 양식으로, 겉보기에는 프랑스 신고전주의보다 단순하다. 구스타비안 컬렉션은 이케아와 정부기구인 스톡홀름국립미술관 National Museum in Stockholm, 스웨덴국립문화유산위원회Riksantikvarieämbetet, RAÄ의 합작품이다. 정부기구는 이케아에 문화적 가치가 뛰어난 구스타브 시대 가구를 보존하기 위한 자금 지원을 요청했고 이케아는 자금을 지원하는 대신 구스타브 양식 디자인을 사용해도 된다는 허가와 미술관 전문가들의 지원을 약속받았다.[22]

그 결과 원작을 만들 때 사용한 것과 거의 똑같은 기술을 이용해 40종류에 달하는 가구를 모방하는 데 성공했다. 자작나무, 오리나무, 소나무와 같은 단단한 목재와 나무마개, 접착제를 사용했으며

기계를 사용할 수 있는 공정에는 기계의 힘을 빌렸으나 장식은 공예기술자들이 수작업으로 했다.[23] 원작을 복제해 만들었기 때문에 구스타비안 컬렉션은 '모방작'이라고 부를 수도 있다. 하지만 구스타비안 컬렉션은 본래 디자인을 그대로 모방했다기보다는 세심하게 따라 했다고 봐야 한다. 스웨덴국립문화유산위원회가 구스타비안 컬렉션 제작 관련 사항을 전부 관리했고 모든 제품에 관인을 찍었기 때문에 어떤 측면에서는 문화재 재생 프로젝트라고 볼 수도 있을 것이다.

스웨덴의 문화재를 다루는 두 정부기관이 지원한 프로젝트라는 사실이 긍정적으로 작용한 덕에 전형적인 이케아 스타일로 시장에 등장한 구스타비안 컬렉션은 대중의 신뢰를 얻었다. 이케아는 '서민의 가구'라는 슬로건을 내세우며 과거와 마찬가지로 이케아가 일반 서민에게 집을 더 아름답게 꾸밀 기회를 준다는 내러티브를 이용했다. "아름다움과 기능성이 조화를 이루는 가구를 소수가 아닌 다수가 누려야 하지 않겠는가."[24]

몇 년 뒤 이케아는 1995년 밀라노 가구박람회에서 PS 컬렉션을 선보이면서 '서민을 위한 디자인!'이라는 유사한 슬로건을 내걸었다(사진 16). 고급 상점들이 지배하고 있던 디자인업계에 디자인이 예쁜 제품을 저가에 판매하는 기업이 등장한 것이다.[25] PS 컬렉션은 '민주적 디자인'을 주제로 경쟁을 거쳐 선발된 실력을 인정받은 젊은 디자이너들의 작품 40여 점으로 구성되어 있었다.[26]

사진 16

〈민주적 디자인(IL Design Democratico)〉, 밀라노 가구박람회, 1995년.

'PS'는 기존 제품군에 덧붙이는 추신을 의미하는 단어였지만 대중은
'스웨덴 제품Product of Sweden'의 줄임말로 이해했다.[27] PS 컬렉션이
스웨덴의 특성을 분명하게 반영하고 있다는 점을 고려하면 사람들이
오해하는 것도 당연했다.

상품안내서에는 수면이 거울처럼 매끄러운 호수들과 아름다운
자작나무 숲 사진은 물론 자연에 대한 애정을 바탕으로 한다는
스웨덴 디자인에 대한 상투적인 설명까지 실려 있다. 게다가 사회적
책임 의식도 스웨덴 디자인의 핵심적인 특성이라고 소개한다.
상품안내서에는 통상적인 제품 소개와 함께 스웨덴 디자인사에 대한

개괄적인 설명은 물론 서민을 위해 디자인적으로 뛰어나면서도 저렴한 제품을 생산한다는 비전이 어떻게 현실로 이루어졌는지에 대한 내용도 들어 있다. "스웨덴 디자인과 스칸디나비아 디자인은 20세기 초반부터 인기를 끌었다. 스웨덴식 모델은 품질이 좋고 기능성이 뛰어나며 많은 사람이 접근할 수 있도록 노력한다는 의미와 동급으로 인식된다. 이케아 PS 컬렉션은 일반 제품군을 보완하며 스웨덴식 모델을 강조하려는 목적으로 만들어졌다."[28]

여러 디자이너가 함께 작업했지만 PS 컬렉션 스타일은 전부 단순하고 장식이 없어 통일감이 느껴진다. 리스 혹달Lis Hogdal은 이렇게 평가했다. "밀라노 가구박람회에서 가장 스웨덴스러운 제품은 이케아 제품이었다. 수년간 표절 시비로 골머리를 앓던 이케아가 드디어 PS 컬렉션이라는 해결책을 찾았다."[29]

모더니즘의 미학과 이념을 반영했다는 설명 탓에 대중은 PS 컬렉션을 네오모더니즘 양식으로 받아들였다(사진 17과 279쪽).[30] 하지만 비평가들은 PS 컬렉션을 단편적인 모더니즘 스타일을 복제한 포스트모던 모방 작품으로 해석할 수도 있다고 지적했다.[31]

사진 17

PS 이케아 꽃병, 피아 발렌(Pia Wallén), 1995년.

이케아만큼 스웨덴이라는 정체성을 확실하게 확립한 기업은 거의 없지만 스웨덴의 특성을 지녔다고 주장하는 브랜드들 사이에는 공통분모가 존재한다. 가장 중심이 되는 특성은 복지정책과 꾸밈없는 단순한 스타일이다. 대표적인 스웨덴 브랜드 가운데 하나인 볼보는 1950년대부터 스웨덴에서 생산하는 차량은 품질과 안전성을 믿을 수 있다고 홍보했다. 1956년의 "스웨덴의 품질을 원하신다면 볼보 PV444를 구입하세요."는 볼보의 대표적인 광고 문구였다.[1] 이후로는 스웨덴을 언급하는 빈도를 점점 줄였지만 1990년대에 스웨덴이라는 국가의 정체성이 다시 대두되자 이를 브랜드 전면에 내세웠다.[2]

차량 부품 가운데 일부가 다른 국가에서 생산된다는 사실은 별로 중요하지 않다. 이케아와 마찬가지로 볼보도 복지와 사회문제에 대한 관심, 평등을 언급했다. "스웨덴이 국민을 돌보는 복지국가라고 생각하는 사람은 볼보만큼 안전한 차는 없다고 생각할 것이다. 스웨덴 회사는 차량을 안전하게 디자인하고 제조하기 위해 최선을 다한다."[3] 볼보 차량 디자인 개선 작업 책임자는 영국 출신으로, 스웨덴 디자이너만 '스웨덴 디자인'을 할 수 있는 것은 아니라는 사실을 보여준다. 다시 말해 스웨덴인이 아니어도 얼마든지 작업 과정에 스웨덴 디자인의 특성을 반영할 수 있다는 뜻이다.[4]

볼보가 브랜드 이미지를 다듬는 사이 스칸디나비아항공Scandinavian

Airlines System, SAS은 전형적인 스칸디나비아 이미지를 구축하기 위해 나섰다.[5] 명함부터 포장재, 홈페이지 디자인에 이르기까지 전부 수수한 디자인으로 바꿨다. 그래픽 작업을 통해 '스칸디나비안'이라는 간결한 폰트를 만들었으며 스칸디나비아의 전형적인 특성을 반영하는 무늬들로 여러 가지 이미지를 만들었다(사진 18).[6]

항공기는 현대적인 운송수단으로 자연과의 관련성을 찾기는 어렵다. 오히려 생태계를 위협하는 대표적인 운송수단이다. 그런데도 스칸디나비아항공은 자연을 기업의 상징으로 이용했다. 메뉴와 수하물표에는 자연 사진과 함께 "수하물은 시와 같다. 안에 담긴 내용물이 중요하기 때문이다." 같은 허세 가득한 문구를 실었다.[7] 시각적으로 스칸디나비아의 특징을 전달하는 데 만족하지 않았다. 스칸디나비아항공에 따르면 승무원들도 솔직하고 꾸밈없고 단순한 '스칸디나비아' 방식으로 행동하도록 교육했다고 한다. 승무원들은 승객에게 정중하다기보다는 친밀한 호칭을 사용했고 예의 바르지만 순종적이지는 않은 태도로 서비스에 임했다.[8]

스웨덴 혈통이라는 사실을 강조한 브랜드 가운데 하나인 앱솔루트 보드카Absolut Vodka도 성공적으로 브랜드를 확립한 기업으로 인정받고 있다. 1979년에 세상에 등장한 앱솔루트 보드카의 성공 요인을 알코올과 물로 구성된 내용물이라고 보기는 어렵다. 병 자체가 중요한 역할을 수행했다. 여타 보드카 병들과 매우 다르게 생긴 앱솔루트 보드카 병 디자인은 사람들로 하여금 옛날에 쓰던 약병을 떠올리게

사진 18

Scandinavian

AaBbCcDdEeFfGgHhIiJjKkLlMmNnOoPpQqRrSsTtUu
VvWwXxYyZz1234567890(&.,:?!)§$£ ™

AaBbCcDdEeFfGgHhIiJjKkLlMmNnOoPpQqRrSsTt
UuVvWwXxYyZz1234567890(&.,:?!)§$£ ™

AaBbCcDdEeFfGgHhIiJjKkLlMmNnOoPpQqRrSsTt
UuVvWwXxYyZz1234567890(&.,:?!)§$£ ™

**AaBbCcDdEeFfGgHhIiJjKkLlMmNnOoPpQqRrSs
TtUuVvWwXxYyZz1234567890(&.,:?!)§$£ ™**

SAS98/09/24

01

This typeface has been specially created for SAS to act as
the primary SAS typeface for all applications on high-level
communications and all identity implementation. This is the
only sans serif typeface to be used on all SAS applications.

Scandinavian Extra Light	Scandinavian Extra Light Expert	Scandinavian Extra Light CE	Scandinavian Extra Light Cyrilic
Scandinavian Extra Light Italic	Scandinavian Extra Light Italic Expert	Scandinavian Extra Light Italic CE	Scandinavian Extra Light Italic Cyrilic
Scandinavian Light	Scandinavian Light Expert	Scandinavian Light CE	Scandinavian Light Cyrilic
Scandinavian Light Italic	Scandinavian Light Italic Expert	Scandinavian Light Italic CE	Scandinavian Light Italic Cyrilic
Scandinavian Regular	Scandinavian Regular Expert	Scandinavian Regular CE	Scandinavian Regular Cyrilic
Scandinavian Regular Italic	Scandinavian Regular Italic Expert	Scandinavian Regular Italic CE	Scandinavian Regular Italic Cyrilic
Scandinavian Bold	Scandinavian Bold Expert	Scandinavian Bold CE	Scandinavian Bold Cyrilic
Scandinavian Bold Italic	Scandinavian Bold Italic Expert	Scandinavian Bold Italic CE	Scandinavian Bold Italic Cyrilic
Scandinavian Black	Scandinavian Black Expert	Scandinavian Black CE	Scandinavian Black Cyrilic
Scandinavian Black Italic	Scandinavian Black Italic Expert	Scandinavian Black Italic CE	Scandinavian Black Italic Cyrilic

Boeing 737
Boeing 737
Boeing 737
Boeing 737
Boeing 737

ab

'스칸디나비안' 폰트

한다. 형태가 단순하고 무색인 유리병은 스웨덴 디자인의 현재
이미지와 딱 맞아떨어진다.[9]

　　병마다 '스웨덴 제품'이라는 글씨와 스웨덴 남부에서 재배한 밀을
증류해 만들었다는 설명이 새겨져 있다. 스웨덴에서 만들었다고
제품에 명시되어 있긴 하지만 그것이 성공 비결이라고 볼 수는 없다.
그보다는 앱솔루트 보드카를 패션, 디자인, 예술 분야와 연관시키며
화려하고 고급스럽고 특별한 제품으로 그린 멋진 광고가 제품을
성공으로 이끌었다.

모방자에서 스타일의 선두주자로

캄프라드는 「가구 판매상의 유언」에서 이케아가 판매하는 제품에는
전부 이케아의 정체성이 담겨 있어야 하며 제품을 보면 스웨덴의
이미지가 떠올라야 한다고 주장했다. 1970년대에 이케아 제품의
특징은 젊고 독특한 감각을 갖춘 소나무 가구였다.[1] 하지만 제품을
몇 가지 스타일로 분류하고 특정 컬렉션들을 출시하자 이케아
제품군이 띠고 있는 국가 정체성은 더 강해졌고 사회문제에 참여해온
스웨덴 디자인의 역사 또한 주기적으로 언급되었다.

　　앞서 언급한 '스칸디나비아 컬렉션' 세 종류에 초점을 맞춰 제작한
상품안내서 「서민을 위한 디자인Design for the People」은 그 변화를

잘 보여준다. 고가 브랜드 제품과 유사한 제품을 이케아에서 저렴하게
판다는 사실을 드러내놓고 홍보하던 1980년대와는 분위기가 많이
달라졌다. 그간의 성공을 바탕으로 이케아는 상품안내서에 고가
브랜드의 유사한 가구를 싣는 대신에 디자인적 목표, 대중의 이목을
집중시킨 성과와 출판물 혹은 유명 디자이너의 이름을 실었다.

이케아 제품은 싸구려 복제품이 아니라 스타일 계승자로
묘사되었다. 이케아 방식으로 해석한 20세기적 사상과 이상적인
아름다움을 대중에게 제시했다. 이케아는 스스로를 사회에 대한
긍정적인 비전으로 가득한 기업으로 보고 "과거부터 이어져온
아름다운 일상 생활용품을 만들기 위한 탐구 과제를 이케아가
이어받았다."며 사회적 사명을 기업문화에 융합시켰다.[2]

디자인적으로 이케아 제품이 어느 정도 '스웨덴 스타일'인지
궁금한 독자도 있을 수 있다. 세계에서 가장 많이 팔린 책장이
빌리라는 사실을 고려할 때 전 세계가 '스웨덴화'된 것은 아닌지
추측해볼 수도 있을 것이다. 혹시 미적 감각도 세계화되면서 특성이
사라지고 규격화된 것은 아닐까. 이케아는 제품 가격을 낮추려면
판매량을 높여야 한다. 그리고 폴란드의 크라코프, 사우디아라비아의
리야드, 파리, 로스앤젤레스 어디에서 사용하든 제품의 기능에는
차이가 없어야 한다. 전 세계 이케아 매장에서 동일한 품목들을
취급하기 때문에 디자인이 추구할 수 있는 미적 수준에는 한계가
있을 수밖에 없다(280쪽).

이케아 포스터와 여러 시각 이미지들은 미적 한계를 확실히 보여준다. 1970년대와 1980년대에 이케아는 피에트 몬드리안Piet Mondrian 같은 예술가들의 유명 작품을 복제한 포스터들을 판매했고 일부는 매장 내에 걸어두기도 했다.[3] 세월이 흐름에 따라 다른 종류의 이미지들로 포스터를 대체했고 이케아는 대규모 에이전시들에서 그림 복제 판권을 구입했다. 이케아 액자에 잘 맞고 다른 제품 스타일들과도 조화를 이루면서 전 세계적으로 통하는 그림인지를 기준으로 판권을 구입한다. 성적인 내용이나 종교적, 정치적으로 문제가 될 수 있는 내용이 담긴 그림 판권은 절대 구입하지 않는 탓에 그림은 전체적으로 재미없고 밋밋하다. 이케아는 소비자들이 제품을 통해 자신의 정체성을 드러낼 수 있어야 한다고 주장한다.[4] 하지만 이케아 기준에 따라 선정한 그림만 구매할 수 있다면 이케아 제품을 통해 정체성을 표현하는 데 제약을 받을 수밖에 없다.

이케아는 외국인이 이국적으로 느끼는 전원 환경과 녹색 자연, 흰색 장식이 있는 빨간색 시골집 그리고 사회적, 경제적으로 모두에게 평등하게 적용되는 복지 프로그램 같은 전통적인 상징을 이용해 전형적인 스웨덴 스타일을 정의한다. 이케아는 의식적으로 긍정적이면서 서로 잘 융화된 스웨덴의 이미지들을 이용해왔고 브랜드를 이 이미지들과 연결시키면서 동시에 상업적으로 이용할 수 있도록 변환했다. 내러티브들에서는 스웨덴스러움이 새롭고 더 모던한 형태로 등장한다.

 21세기 동안 이케아는 '다양성이여 영원하라.'라는 캠페인과
'다양성 계획'(281쪽)[5]이라는 내부 프로젝트를 통해 조직 내외에서
다양성을 추구했다. 이케아는 동성애자 커플을 몇 번이나 광고에
출연시켰다. 이케아 안내책자는 스웨덴에도 이민자가 많았으며
이케아는 국적이나 성 정체성에 상관없이 모두를 포용한다는 사실을
강조한다. 꼭대기에 신랑 인형 두 개가 서로 끌어안은 장식이 있는
분홍색 웨딩케이크 사진은 이케아가 전달하고자 하는 메시지를
명확하게 보여준다.

 '우리는 다양성을(혹은 세상에 유일한 진리는 없다는 사실을)
믿습니다.'라는 슬로건은 이민자가 많은 스웨덴에 다양한 신념이
공존한다는 사실을 반영한다. 다양성과 차이를 대하는 이케아의
태도는 성별과 나이, 피부색, 머리카락 색이 서로 다른 사람들
사진으로 만든 모자이크에 드러나 있다. 그리고 이케아는 9,537개의
제품을 소비자에게 제공함으로써 모두의 필요와 바람을 만족시킬 수
있다고 단언한다.[6]

4 이케아가 디자인한 스웨덴

009500

1x

영화 〈스웨덴-넓은 하늘, 넓은 마음Sweden-Open Skies, Open Minds〉
(2007)은 아름다운 전원과 현대 산업, 문화적 유산이 골고루 있는
북유럽의 자족 국가를 보여준다(사진 19). 다도해에 있는 바위투성이
절벽에서 다이빙하는 사람들과 뛰어노는 아이들, 풀을 뜯는 소들,
옥수수밭, 전원의 모습이 빠르게 지나가고 나이트클럽과 패션쇼,
제약회사들이 등장한다. 금발에 푸른 눈인 사람들 사이로 피부색이
어두운 사람들이 바삐 지나가는 장면은 스웨덴이 다양성과 개방성을
갖춘 나라라는 건전한 정치적 이미지를 전달한다.[1]

국제사회 속 스웨덴의 이미지를 관찰하고 증진시키는 업무를
담당하는 스웨덴대외홍보처Svenska Institutet, SI에서 의뢰를 받고,
한 광고회사가 스웨덴의 이미지를 홍보하기 위해 만든 영화다.[2]
국가 브랜드화 전략의 한 형태로 볼 수 있는 홍보 영화 〈스웨덴-넓은
하늘, 넓은 마음〉에서는 문제의 소지가 있는 주제나 곤란한 문제들은
다루지 않았다. 대신 스웨덴의 매력적이고 거부하기 힘든 이미지를
해외시장에 홍보하는 데 집중했다. 다시 말하면 다른 국가보다
경쟁력 있는 요소들을 강화하기 위해 겉모습을 더 매력적으로
꾸민 것이다.

세계 여러 국가들은 오래전부터 긍정적인 국가 이미지를 창출하기
위해 다양한 방법을 사용해왔고 몇십 년 전부터 마케팅업계에서
사용하는 용어와 도구들을 차용하는 경우가 급증했다. 이번 장에서는
스웨덴의 국가 브랜드 향상에 이케아가 얼마나 중요한 역할을

사진 19

The film Sweden — Open Skies, Open Minds takes you on an exciting, high-speed journey from north to south, east to west and back again — racing across blue skies, over vast landscapes and open seas, into the vibrant urbanity exploding with creativity, meeting people of all ages and origins, face-to-face with Sweden of today.

Length: 4.33 minutes

Produced by the Council for the Promotion of Sweden and the Swedish Institute (www.si.se).

The Swedish Institute (SI) is a public agency that promotes interest in Sweden abroad. SI seeks to establish cooperation and lasting relations with other countries through active communication and culture, educational and scientific exchanges. SI works closely with Swedish embassies and consulates around the world.

Sweden.se, the country's official gateway, is a rich source of information that provides a direct insight into contemporary Sweden in many different languages.

SI.
Swedish Institute | *Sharing Sweden with the world*

〈스웨덴-넓은 하늘, 넓은 마음〉, 브리톤브리톤(BrittonBritton)이 제작한 스웨덴 이미지 홍보 영화.

하는지 살펴보고 스웨덴이 이케아를 어떤 방식으로 활용했는지에 대해 다룬다.

이케아는 과거에 가구와 생활용품을 판매할 때 파란색과 노란색으로 된 간판을 걸고 스웨덴 사회에 대한 대중의 긍정적인 이미지로부터 이득을 보았다(282쪽). 그런데 21세기에는 국가와 이케아가 서로 공생관계를 이루고 있는 듯하다. 이케아 제품 생산지가 스웨덴이 아니라거나 이케아 사업 콘셉트를 네덜란드에 있는 재단이 소유하고 있다는 사실은 크게 중요하지 않다. 이케아는 '스웨덴'의 국가 브랜드 형성에 중요한 역할을 한다. 스웨덴대외홍보처는 "솔직히 말해서 정부단체 모두를 합친 것보다 이케아 혼자 스웨덴이라는 국가에 대한 이미지 확산에 기여한 바가 더 크다."[3]고 밝혔다.

국가 브랜드

20세기 말만 해도 세계화가 진행됨에 따라 국가는 점차 기반을 잃고 있다는 시각이 지배적이었다. 그러더니 어느 순간 다른 방향으로 국면이 흘러가기 시작했다. 민족국가가 사라질 수도 있다는 우려가 오히려 국가를 지키기 위한 일종의 문화 반발로 이어졌다. 모순처럼 들릴 수도 있지만 세계화와 민족주의가 꼭 서로 배척되는 것은 아니다. 민족주의는 시대별로 다르게 표현되어왔다.

최근 몇십 년 동안 여러 국가가 국가 이미지를 상품화하고 시장에 내놓기 위해 전략적으로 노력해왔다. 그 과정에서 일반적인 상업 브랜드들의 중요성이 대두되었다. 피터 반 햄Peter van Ham이 「국가 브랜드의 등장The Rise of the Brand State」이라는 기사에서 역설한 상업 브랜드의 중요성은 자주 인용된다. "여러 측면에서 마이크로소프트와 맥도날드는 미국에서 가장 유명한 외교관 역할을 한다. 핀란드의 노키아도 마찬가지이다. 탄탄한 브랜드는 해외 직접 투자를 유치하고 똑똑하고 실력 있는 인재들을 끌어모으며 정치적 영향력을 행사한다."[1]

1996년에 사이먼 안홀트Simon Anholt는 국가 브랜드 가치를 측정하는 도구를 개발했다. 안홀트는 다양한 국가에 거주하는 국민 수천 명을 대상으로 다른 국가에 대한 인식을 조사해 각 국가가 브랜드로서 어느 정도 가치를 지니고 있는지 밝히는 데 성공했다.

대중이 특정 국가에서 생산해내는 상품이 아니라 사람들이 국가 자체에 대해 어떤 인식을 가지고 있는지와 관련된 국가 브랜드는 우리가 자주 사용하는 제품 브랜드라는 용어와는 속성이 다르다. 유럽인들은, 모래 해변과 문화유산이 많지만 연말 분위기는 별로 느낄 수 없는 라트비아보다 이탈리아나 프랑스에서 연말 휴가를 보내는 것을 선호하는 경우가 많다. 과거 공산주의 동유럽 국가 가운데 하나였던 라트비아는 여전히 국가적 지위가 낮기 때문에 관광객을 유치하려면 마케팅에 더 힘써야 한다.

국가가 정치문제만 해결할 것이 아니라 국가 브랜드 확립을 위해서도 애써야 한다는 생각을 바탕으로 국가 브랜드화 전략이 등장했다. 각 국가는 나름의 의미를 내포하고 있다. 국가 브랜드를 결정하는 요인은 다양하다. 해당 국가 출신의 유명인과 잘 알려진 관광 명소는 긍정적인 요소이다.[2] 국가를 마케팅하는 방법도 결국 매력적인 이미지와 내러티브를 생산해 대중에게 전달하는 일반적인 광고 방식과 다를 바 없다. 관광객과 투자자, 숙련된 인력을 끌어들이고 무역 상대국을 늘려 기업이 성장하도록 뒷받침하는 것과 마찬가지이다. 즉 새 립스틱이나 운동화를 출시하는 것과 마찬가지로 국가를 시장에 내놓아야 한다.

도시나 특정 지역들도 '도시 브랜딩' '장소 브랜딩'을 주장하며 나서고 있다. 사실 지역을 홍보하고 방문객과 투자자를 유치하려는 노력은 수십 년 전부터 지속되어왔다. 뉴욕 시가 대표적인 예이다.

1970년대 중반에 뉴욕은 평판이 좋지 않은 도시였으며 범죄율 증가와 대기오염 때문에 방문을 꺼리는 사람이 많았다. 1997년에 뉴욕 시 당국은 잃어버린 영광을 되찾기 위해 뉴욕 홍보를 의뢰했고 그 결과 탄생한 '아이 러브 뉴욕' 캠페인은 큰 성공을 거두었다.[3]

스웨덴 수도 스톡홀름도 도시 브랜드 홍보에 힘썼다. 시 당국은 '스칸디나비아의 수도'라는 슬로건을 내세우고 알란다 국제공항 입국장에 '스웨덴 명예의 전당'이라는 제목으로 유명인들 사진을 죽 진열했다. 스웨덴을 처음 만나게 되는 공항에서 사람들이 어떤 인상을 받는지가 중요하다는 사실을 기반으로 전략을 세운 것이다.[4]

국가 브랜딩은 조지프 나이가 말한 '소프트 파워'의 일환으로 보일 수도 있다. 하드 파워가 군사력과 경제력 같은 전통적인 힘을 의미하는 반면, '소프트 파워'는 디자인이나 매력적인 내러티브, 문화 등을 이용해 상대방의 공감과 호감을 얻는 힘을 말한다. 나이는 세계 정치의 흐름을 볼 때 유럽에 대한 미국의 전후 정책에서 잘 알 수 있듯이 소프트 파워와 하드 파워를 생산적인 방식으로 연계하는 것이 중요하다고 설명했다.[5]

그런 관점에서 미국의 대외 원조 계획인 마셜 플랜은 일종의 소프트 파워로 볼 수 있다. 유럽 재건을 돕는 한편 유럽인들이 민주주의와 자본주의 시장경제의 이점을 깨닫게 하기 위한 자금 원조였기 때문이다. 하지만 자금 원조와 함께 미국이 후원한 전시회와 영화를 통해 미국 문화가 유입되었다. 미국은 울름조형대학교Hochschule

für Gestaltung Ulm 외 여러 디자인 학교에 엄청난 자금을 지원했다.
냉전시대에 사회주의와 자본주의 진영은 핵무기와 군비 경쟁,
달 탐사를 두고 경쟁했으며 두 진영 모두 소비지상주의와 문화,
매력적인 일상용품을 중요하게 여겼다.[6]

　스페인은 국가 브랜드를 향상시키기 위해 아낌없는 노력을
쏟은 국가 가운데 하나이다. 1970년대 중반까지만 해도 스페인은
가난한 유럽 변방 국가라는 이미지가 지배적이었다. 사람들은
스페인 하면 파시즘과 프란시스코 프랑코Francisco Franco 총통, 그리고
사회 탄압을 떠올렸는데 스페인은 짧은 기간에 이미지를 완전히
쇄신하는 데 성공했다. 화가 호앙 미로Joan Miró가 그린 타오르는
붉은 태양을 상징으로 사용한 1982년도 여행 캠페인은 이미지
쇄신 과정에서 중요한 역할을 담당했다. 스페인은 군부정권과
독재라는 이미지를 버리고 대중에게 화창한 해변과 예술, 리호아
와인이라는 이미지를 전달하고자 했다.[7]

　영국 신노동당이 주도한 쇄신 전략도 눈에 띈다. 1990년대 중반에
실시한 조사에서 외국인들은 영국 하면 왕족과 버터 스콘, 정원 가꾸기,
집사, 옥스퍼드대학을 떠올렸다. 영국은 고루한 이미지를 털어내는
작업이 필요해 보였다. 보수적이고 전통적인 국가라는 이미지
대신 젊고 창조적이라는 이미지로 변신하고 싶어서였다. 영국은
'새로운 영국'이라는 슬로건을 홍보하기 시작했다. '멋진 브리태니어'
프로젝트는 특정한 디자인과 패션, 예술을 전략적 도구로 활용했다.[8]

하지만 전통적인 제조업과 수출업보다 젊음이 넘치는 최신 유행
산업을 우선 지원하는 정책은 많은 비난을 받았다.[9]

　　국가 브랜딩은 논란과 논쟁을 일으킬 소지가 높으며 일부 학자는
국가 브랜딩 전략에서 마케팅의 역할을 과대평가하지 않도록
주의해야 한다고 지적한다. 스페인의 성공은 마케팅이 아니라
본질적인 정치와 경제 개혁에서 기인했다는 것이다.[10] 회의론자들은
가난하고 전쟁 중인 국가가 나라를 광고하는 일이 가능하다 해도
그것이 상식적인 일인지 의문을 던졌다.[11] 국가 브랜드를 구축하다
보면 우리가 누구인지 우리를 하나의 민족과 국민으로 묶어주는
특성이 무엇인지에 대한 고정관념 때문에 고민하는 경우가 종종
생긴다. 그리고 지난 역사에 비춰볼 때 국가 브랜딩 전략을 정치적
선전 활동이나 부정적인 이미지를 덮어버리려는 시도로도 이해할
수 있다. 오늘날에는 정책이나 종교적 이념을 전파하기 위해 국가를
홍보하지는 않지만 독재정부나 독재자가 자신들의 생각과 정책을
전달하고 홍보하기 위해 마케팅 전략과 시각적 내러티브들을
지속적으로 사용해왔던 것은 사실이다.

　　디자인평론가 스티븐 헬러Steven Heller는『철권통치: 20세기
전체주의 국가의 브랜드화Iron Fists: Branding the 20th Century Totalitarian
State』에서 소비에트연방의 독재자들과 중국 공산당원, 이탈리아의
무솔리니Benito Mussolini, 독일 나치당원이 디자인과 내러티브를 이용해
정책을 펼친 내용을 설명했다. 헬러의 책 제목에는 비즈니스 전략과

정치가 유사하다는 암시가 들어 있지만 두 대상을 비유한 것은
다소 지나치게 느껴지기도 한다. 하지만 헬러 주장의 핵심은, 목적이
정치적 강령을 대중에게 주입시키는 데 있든 판매량을 늘리는 데
있든 간에 시각적 연출이 중요하다는 사실이다. 헬러는 제품 홍보와
이념 홍보 사이에 큰 차이가 없다고 생각했다.[12]

히틀러는 1910년대에 산업 디자이너 페터 베렌스Peter Behrens가
독일 전자제품 기업 아에게AEG를 위해 만든 디자인 시스템에 영향을
받았다. 그래픽 디자인과 제품과 공장을 이용한 베렌스처럼 히틀러도
심사숙고 끝에 폰트와 여러 가지 상징, 깃발에 대한 설명이 담긴
안내책자들을 만들었다. 또한 히틀러는 무솔리니와 마오쩌둥毛澤東,
스탈린Iosif Vissarionovich Stalin처럼 하나의 로고가 되었다. 독재자들이
각자에게 맞는 서로 다른 디자인 요소와 이미지를 사용하긴 했지만
헬러는 브랜딩 과정에 공통분모가 존재했다고 보았다.

도시와 장소 마케팅에도 유사한 비판이 따른다. 1980년대에
데이비드 하비David Harvey는 '도시 거버넌스에서의 기업가 정신
entrepreneurialism in urban governance'이라는 용어를 만들어냈다. 간단히 말해
도시 거버넌스 관계자들은 스스로를 도시가 경쟁력을 갖추도록 만들
의무가 있는 기업가라고 생각한다는 것이다. 1980년대에 하비가
활동했던 볼티모어는 위기에 빠진 제조업 기반 도시에서 생기가
넘치는 관광지로 변모했다. 하지만 변화에 따른 단점도 있었다. 도시가
관광객 수천 명이 찾아오는 지역과 빈곤한 슬럼 지역으로 양분된

것이다. 하비는 기업 중심의 도시 정치인들은 자원을 재배분하고
복지정책을 실시하기보다는 비즈니스 환경을 향상시키고 투자를
유치하는 데 더 관심을 쏟는다고 보았다.[13]

　국가 브랜딩에 대한 비판에도 모든 나라가 국가 마케팅에 관심을
보이고 있다.[14] 국가들이 관성에 따라 브랜딩 작업을 실시한다는
것이 일반적인 견해이다. 하지만 한 국가에 대한 이미지를 결정하는
고정관념은 하룻밤 사이에 바꿀 수 없기 때문에 국가 브랜드딩을 통해
단기간에 부정적인 이미지를 없애기는 쉽지 않다.

스웨덴이라는 브랜드

영국 신노동당과 토니 블레어Tony Blair 총리가 펼친 정책은 스웨덴
정치인들에게 영향을 주었다. 스웨덴 장관 레이프 파그롯스키Leif
Pagrotsky는 선글라스를 끼고 당대에 세계적으로 유명했던 스웨덴
록밴드 카디건스와 어울리고 사무실은 새롭게 등장한 스웨덴 디자인
제품들로 꾸몄다. 파그롯스키는 디자인을 통해 스웨덴의 이미지를
더 매력적으로 만들 수 있다고 주장하며 기업 부문에서 디자인의
중요성을 강조했다.[1]

　2000년대 접어들어 스웨덴대외홍보처 주도 아래 다른
국가기관들이 힘을 합치면서 국가 브랜드 구축 활동이 가속화되었다.[2]

과거부터 국제사회에서 스웨덴에 대한 평판이 좋았고 대중매체도 스웨덴에 우호적이라는 사실이 매우 중요한 역할을 했다. 영국 라이프 스타일 잡지《월페이퍼Wallpaper》는 1998년에 스웨덴을 세계 최고의 디자인 수도로 선정했고 편집자 타일러 브륄레Tyler Brûlé는 스톡홀름에 대해 애정을 드러냈다. 그 홍보 효과는 공식적인 마케팅 전략을 통한 효과보다 더 컸다. 2년 뒤에《뉴스위크Newsweek》표지를 장식한 스톡홀름 사진과, 스웨덴을 정보사회의 선구자로 묘사한 특집기사 역시 굉장한 홍보 효과를 가져왔다.[3]

2005년에 스웨덴은 안홀트국가브랜드지수Anhlot Nation Brands Index에서 1위로 등극했다. 불안정한 세계정세 탓에 사람들이 안전과 질서를 중요하게 생각하는 경향이 반영된 듯했다.[4] 선정 과정에 참여한 사람들이 스웨덴에 대해 얼마나 알고 있었는지는 불분명하지만 그 가운데 스웨덴 정치인 이름이나 스웨덴의 위치를 정확히 아는 사람이 많지는 않았을 것이다. 그런 이유로 스웨덴에 대한 긍정적인 이미지는 국가에 대한 정확한 지식보다 대중에게 뿌리 깊게 박혀 있는 스웨덴이라는 국가에 대한 고정관념에 근거한 것으로 볼 수 있다.[5]

스웨덴 정부는 높은 국가브랜드지수를 유지하기 위해 2007년에 광고대행사, 홍보전문가들과 협력해 혁신, 개방성, 진정성, 배려를 핵심 가치로 내세운 국가 브랜드를 정립했다. 이 가치들은 이후 진보라는 가치로 압축되었다.[6] '개방성'은 "생각의 자유와 민족,

문화, 생활 방식의 다양성"을 의미한다.[7] 누구나 공문서를 열람하고
법원을 방문하거나 정치 토론에 참여할 수 있다는 열린 정치의 원칙은
개방성을 잘 드러내 보여준다. '진정성'은 "자연스럽고 허례허식을
멀리하고 신뢰와 정직, 단순함과 명확함을 추구하는 것"을 의미한다.[8]
이를 보여주듯 스웨덴인이라면 누구나 자연, '북유럽의 마지막
자연보호 구역'과 밀접한 관계를 유지한다.[9]

　'배려'는 "사람은 누구나 친절하려고 노력해야 한다. 안정감과
타인에 대한 수용, 존중은 매우 중요하다. 사람과 자연으로부터
배우고 타인이 필요로 하는 것을 주고 공감하고자 하는 소망이
배려이다."라고 정의된다.[10] '혁신'은 새로운 시각으로 대상을
바라보는 것을 뜻한다. "스웨덴 디자인과 패션, 대중문화는 독특하지만
생활 방식은 현대사회와 조화를 이루고 스웨덴은 유행에 민감하며
연구 분야에서는 세계적으로 뛰어나다."[11]

　'스웨덴으로 이어지는 공식 관문'인 정부 홈페이지 sweden.se에
실린 호수와 숲의 지평선, 행복해 보이는 아이들과 웃음이 가득한
노인들을 담은 수많은 사진은 스웨덴의 이미지를 전달한다. 그리고
스웨덴인들은 자연을 사랑한다는 상투적인 이미지뿐 아니라, 스웨덴은
현대화되고 여행자와 투자자 모두에게 낙원 같은 국가라는 이미지도
전달한다.[12] 스웨덴 브랜딩 프로젝트는 스웨덴 사람 모두가 같은
특질을 지니고 있다는 허구적 이미지를 전달하려는 것처럼 보인다.
스웨덴의 가치와 생활 방식, 사고방식을 상품처럼 마케팅하는 것이다.

앞에서 살펴보았듯이 스웨덴은 국가 브랜드를 구축하는 과정에서 매력적인 이미지를 제공하는 중요한 도구로 디자인을 활용했다. 아무 디자인이나 상관없었던 것은 아니다. "장식적인 기능에 초점을 맞추지 않고 실용적이어야 전형적인 스웨덴식 디자인이라고 부를 수 있다."[13] 2005년에 스웨덴 정부는 산업부와 긴밀히 연계해 그해를 디자인의 해로 선포했고 스웨덴식 디자인이 성공을 거둔 요인으로 "순수함과 오랜 고민 끝에 탄생한 혁신적인 양식"을 꼽았다.[14] 그러면서 특정 디자인 양식은 구시대적이라는 사실을 받아들여야 한다고 설명했다. 하지만 실제로는 허례허식이 없고 실용적이며 금발 민족이라는 속성이 스웨덴을 가장 잘 표현하기 때문에 스웨덴을 브랜딩하는 과정에서 기존 양식을 반영할 수밖에 없었다.

스웨덴이라는 국가 브랜드와 이케아라는 브랜드 사이에는 몇 가지 공통분모가 확실히 눈에 띈다. 두 브랜드 모두 연대감과 안정감, 평등이 중심에 있다. 또한 두 브랜드 모두 단순하고 장식 없는 디자인 스타일을 강조한다. 스웨덴 디자인이 지닌 여러 이미지와 내러티브들은 서로 조화를 이루고 있으며, 따라서 스웨덴 정부부처들이 국가 브랜드를 홍보할 때 이케아를 중요한 존재로 생각하는 이유를 이해하는 일은 어렵지 않다.

스웨덴이 사랑하는 이케아

스웨덴대외홍보처는 이케아가 국가 브랜드에 중요하다고 굳게 믿는다. "이케아를 방문하는 일은 스웨덴을 방문하는 것과 마찬가지이다. 이케아는 스웨덴이라는 국가의 공식적인 브랜드 플랫폼에 딱 맞는 기업이다. 이케아는 사회적 책임을 다하는 대표적인 기업으로 하청업체들의 근무 환경과 지속가능성을 주시한다. 이케아를 설명할 때 쓰는 용어는 스웨덴의 플랫폼을 설명할 때 쓰는 용어와 동일하다."[1] 스웨덴은 국가 브랜드와 유사한 기준을 지니고 있는 이케아를 일종의 아군으로 인식한다. "스웨덴과 이케아는 공생관계이다. 스웨덴은 이케아 마케팅 전략으로 이익을 얻고 이케아는 스웨덴의 국가 이미지 덕분에 가장 많은 이익을 얻는 기업 가운데 하나이다. 스웨덴이라는 배경이 없었으면 이케아는 지금의 이케아가 아닐 것이다."[2]

스웨덴 당국은 기업 부문에서 이케아만큼 국가 브랜드 향상에 기여하는 기업은 없다고 확신한다. 2011년에 발간된 정부보고서는 다음과 같이 결론 내렸다. "이케아나 볼보 같은 주요 기업들은 오래전부터 스웨덴 기업이라는 사실을 마케팅에 활용했다. 스웨덴을 하나의 브랜드로 홍보하기 위해 엄청난 자원을 쏟아부은 결과, 10년 전부터 볼보는 스웨덴 소유 기업이 아닌데도, 스웨덴은 이들 기업과 동일한 브랜드로 인식된다. 이들 기업이 마케팅을 통해 스웨덴 이미지 구축에 기여한 정도를 가치로 환산하기는 어렵다."[3]

위의 문장 역시 광고대행사가 쓴 것일 수도 있다. 정부는 이미지를 확실히 구축한 브랜드들을 교차 브랜딩 혹은 공동 브랜딩이라는 방법으로 국가 이미지 확립에 활용할 방법을 찾아냈다. 2004년에는 여러 브랜드를 통합하는 방법을 권고한 정부보고서도 있었다. "해외에 진출한 유명 스웨덴 기업들과 협력해 공동 브랜딩을 하는 것은 정부 입장에서 브랜드를 구축하고, 마케팅에 큰돈을 쓰지 않고서도 홍보 효과를 크게 누릴 수 있는 효율적인 방법이다. 이케아가 새 매장을 개장하면 스웨덴 홍보 활동을 연계해 펼칠 수 있는 기회가 자연스럽게 생긴다."[4]

스웨덴에 대한 이미지를 형성하는 데 이케아가 어느 정도 영향을 미치는지 측정하기는 쉽지 않다. 세계 곳곳에 수많은 매장이 있는 데다 각 국가의 문화와 사회적, 경제적 상황에 따라 기업에 대한 평판도 다르기 때문이다. 많은 사람들이 이케아에서 판매하는 제품 이름과 음식을 이국적이라고 느낄 것이다. 이케아를 대표적인 저가 할인매장으로 보는 국가도, 디자인 측면에서 혁신적인 기업으로 보는 국가도 있다. 하지만 세계 각국에 주재하고 있는 사절들은 국가 브랜딩 작업에서 이케아가 수행하는 역할의 중요성을 잘 알고 있는 듯하다. 스웨덴 대사관과 영사관은 스웨덴을 하나의 브랜드로 홍보하기 위해 다양한 활동과 프로젝트, 공동 사업을 펼친다.

2010년에 스웨덴 대사관과 영사관은 자국으로부터 국가 브랜드 향상 방안을 제시하라는 요구를 받았다. 각국 보고 내용에는 주재

국가에 대한 개관과 해당 국가에서 스웨덴이 지닌 이미지, 진행
가능한 프로젝트 아이디어, 사업 파트너들과의 협력 요청 등이 담겨
있었다. 여든 개가 넘는 보고서에서 국가가 이케아를 스웨덴의 얼굴로
받아들여야 한다고 주장했고 보고서 내용 가운데 이케아가 차지하는
비중은 놀라울 정도로 높았다. 물론 국가에 따라 스웨덴과 스웨덴인에
대한 인식은 다르지만 대부분 긍정적이었으며 사회복지와 정의,
평등과 관련된 이미지가 우세했다.

　　러시아에서 제출한 보고서 내용은 호의적이었다. "러시아
사람들은 스웨덴을 정직하고 높은 품질을 추구하는 사회이자 제3의
노선third-way 사회(제3의 노선이란 사회주의나 자본주의 사회가
아니라는 의미이다), 현대적이고 중립적인 사회, 어느 정도 친밀감
있는 사회로 인식한다."5 포르투갈 리스본에서도 긍정적인 반응이
나왔다. "스웨덴은 사회정의를 실현하고 경제적으로 발전했으며
환경을 생각하는 부유한 국가라는 이미지를 지니고 있다."6 스웨덴
정부는 스웨덴 유명 기업들을 중요하게 생각했으며 이케아가
스웨덴을 긍정적으로 대표하는 기업이자 도움이 되는 파트너라고
보았다. 주싱가포르 스웨덴 대사관은 "기업 부문에서는 보통 이케아가
스웨덴을 대표하는 역할을 한다."고 밝혔다.7 주아이슬란드 스웨덴
대사관은 이케아를 "스웨덴 이미지가 실체를 갖춘 대상"이라고
표현했으며8 주그리스 대사관은 "이케아는 파란색과 노란색으로
칠해진 매장 네 곳을 운영하고 있으며 스웨덴 홍보대사 역할을 톡톡히

하고 있다."고 설명했다.[9] 주이스라엘 대사관은 "스웨덴 제품(볼보, 이케아, H&M 등)은 품질이 좋다는 인식이 있다."고 전했다.[10] 아직 운영을 시작하진 않았지만 이케아가 진출 계획을 세운 국가 대사관 직원도 보고서를 제출했다. 주태국 대사관에서는 "2011년 11월 3일에 이케아 첫 매장이 문을 열면 스웨덴이라는 브랜드를 좀 더 광범위한 곳에 사용할 기회가 생길 것이다."라고 밝혔다.[11] 주요르단 대사관은 "요르단 국민들은 종종 이케아가 요르단에 진출할 계획이 있는지 묻곤 한다."고 말했다.[12] 세르비아 수도 베오그라드 시민들은 이케아 진출 계획에 대한 관심이 지대하다. 주세르비아 대사관은 40만-50만 크로나를 기부한 이케아와 협업하고 있다.[13]

현재로서는 이케아가 지닌 특성이 스웨덴에 대한 긍정적인 인식과 부합한다는 의견이 지배적이다(사진 20). 스웨덴이 내세우고자 하는 특성을 지니고 있는 이케아는 스웨덴에 대한 대중의 시각을 결정하는 데 중요한 역할을 한다. 국가의 특성을 지닌 브랜드들이 자국의 이미지를 대변하는 것은 자연스러운 일이다. 공식적으로 자국을 대표한다고 볼 수는 없지만 비공식적으로는 국가대표 역할을 수행하고 있는 것이다. 그렇기 때문에 스웨덴을 대표하는 브랜드들은 스웨덴의 모습을 반영하는 데 그치지 않고 자국에 대한 대중의 인식에도 영향을 끼친다.

볼보의 경우 오래전부터 안전을 중시한다는 스웨덴의 이미지를 마케팅에 활용했고 이러한 이미지를 강화했다. 현재 볼보 자동차는

사진 20

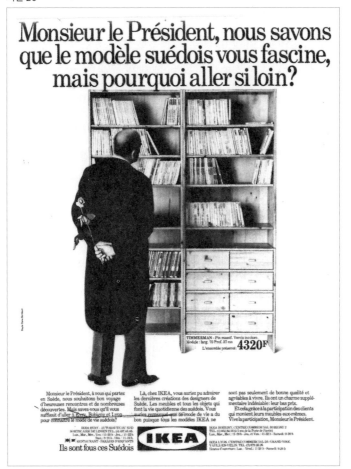

광고, '대통령님, 스웨덴 스타일이 마음에 드시나 봅니다. 멀리까지 가실 필요 없습니다.',
1982년 혹은 1983년, 사회민주당의 상징 빨간 장미를 든 남자는 프랑스 대통령 프랑수아
미테랑(Francois Mitterrand)을 닮았다. 포스터는 스웨덴 스타일 가구를 홍보하고 있다.

스웨덴에서 조립하지 않으며 부품은 세계 각지에서 생산되는 데다 소유주는 중국 기업이다. 이케아 제품도 스웨덴에서 생산하지 않는다. 하지만 볼보와 이케아 모두 스웨덴이라는 국가가 브랜드 이미지에 중요한 역할을 한다. 그리고 두 기업이 전하는 시각적 이미지와 내러티브, 상징들도 국가 브랜드와 스웨덴이라는 국가 이미지에 영향을 준다. 나아가 스웨덴 사회와 스웨덴 디자인에 대한 관념을 형성하는 데도 일조한다. 국가를 대표하는 기업들은 단순히 상품을 제조하는 것이 아니라 국가에 대한 고정관념과 내러티브를 반영하고 재생산하는 조직이다. 이케아가 실제로 얼마나 '스웨덴적'인지와 상관없이 이케아는 다양한 방식으로 스웨덴과 스웨덴스러움에 대한 외국인들의 인식에 영향을 주고 있다. 또한 스웨덴인이 느끼는 자국의 이미지에도 영향을 미친다.

실제로 스웨덴적인 삶에는 긍정적인 측면이 많고 국제사회에 선보여도 전혀 부끄럽지 않을 특성도 많다. 하지만 그렇다고 해서 스웨덴 사회의 이미지를 되돌아보고 점검할 책임이 사라지는 것은 아니다. 이케아와 스웨덴대외홍보처가 만들어낸 이미지와 내러티브들에 대해 심각하게 고민하고 의문을 제기해야 한다. 그들이 어떤 이미지를 강조하는지, 목표 그룹이 누구인지, 누가 이미지를 생산했는지에 대해 논의할 필요가 있다. 브랜드 전략가들은 국가 이미지에 흠집을 낼 수도 있는 이런 의문을 제기하지 않는 경우가 많다. 스웨덴이라는 브랜드와 기업 브랜드들에 대한 인식이 현실과

어느 정도 부합하는지는 중요하지 않기 때문이다. 스웨텐대외홍보처는 이렇게 말했다. "우리는 현실이 어떤지에는 별로 관심이 없다. 대중이 어떻게 인식하는지에만 관심이 있다."[14]

5 반대 내용을 담은 내러티브들

147000

1x

2차 세계대전 이후 스웨덴 정체성을 하나로 통합하는 일은 굉장한 난제였다. 스웨덴이라는 국가 안에 다양한 문화와 언어, 생활 방식과 사회계층이 존재했기 때문이다. 여러 민족과 이질성을 띠는 사회구성원들 사이에서 공통분모를 찾는 일은 쉽지 않았다. 하지만 기업 부문에서는 그나마 어려움이 덜했다. 브랜딩 전략을 세울 때 미묘한 어감의 차이나 겉으로 드러나는 사소한 결점에 크게 신경 쓰지 않고, 가능한 한 매력적이고 일관적인 이미지를 구축하려고 노력하기 때문이다. 이는 곧 이케아가 만들어낸 스웨덴 이미지는 기업의 이미지만 대표하면 되지 대중의 인식과 일치할 필요는 없다는 뜻이다. 실업률과 직원 병가 횟수는 기업 내러티브에 등장하지 않는다. 하지만 스웨덴에는 이케아가 이상화적으로 전달하는 이미지와는 상반되는 부정적인 모습들도 존재한다.

　이 책의 다른 장들에서는 이케아 고유 내러티브의 중요성을 논하고 있다. 이케아 내러티브가 지닌 위력을 강조하려면 다른 내러티브들과 비교해봐야 한다. 비교 목적은 이케아의 내러티브를 더 자세히 연구하고 그 영향력을 더 잘 이해하기 위해서이지 내러티브가 거짓임을 증명하거나 마케팅 전략을 망치기 위해서가 아니다. 이케아는 스웨덴을 세계에 알린 선구자이자 스웨덴에 대한 이미지를 만들어내는 주체로서 복지제도와 스웨덴 디자인에 대한 내러티브들을 생산하고 긍정적으로 전달한다. 이케아가 만들어낸 이미지는 매력적이고 상업적으로는 효과적일지 몰라도 시대와

동떨어진 데다 비판의 목소리도 높기 때문에 논란을 야기한다.

　스스로 주장하는 대로 이케아가 여러 분야에서 혁신의 선봉에
서 있는지도 의문스럽다. 이 장에서는 이케아의 자아상을 조사하고
비판적으로 분석해보겠다. 이케아가 직접적으로 비판에 직면했을 때
어떤 방식으로 대응했는지를 중심으로 알아보도록 하자.

사회적 역할모델에서 브랜드로

대중에게 스웨덴은 평화롭고 안전한 복지국가라고 인식되어
있지만 이와 다른 관점을 가진 사람들도 있다. 미국과 영국에 있는
보수단체들은 스웨덴을 복지 디스토피아이자 정부가 국민을 감시하고
통제하는 반¥ 전체주의적 '과보호' 국가로 묘사하기도 한다. 스웨덴
사회에 대한 이미지가 본격적으로 수정되기 시작한 것은 1980년대에
접어든 뒤였다. 스웨덴에 대한 재평가가 이루어지면서 비판가들은
약점을 찾아내고 스웨덴의 부정적인 측면에 대해 논하기 시작했다.
그에 따라 스웨덴이라는 국가의 성공 신화는 심판대에 올랐다.[1]

　앤드루 브라운Andrew Brown은 『유토피아에서 낚시하기: 스웨덴과
사라진 미래Fishing in Utopia: Sweden and the Future that Disappeared』에서 스웨덴식
복지국가에 대해 의문을 제기했다.[2] 브라운의 책은 스웨덴인들이
읽기에는 다소 암울한 내용이었다. 브라운은 1970년대부터 1980년대

중반까지 스웨덴에 거주했다. 20년이 지난 뒤 다시 스웨덴을 방문한 그는 여러 일을 겪고 나서 자신이 사랑했던 스웨덴은 더 이상 존재하지 않는다고 결론지었다. 그의 눈에 스웨덴은 개성을 잃어버린 나라로 비쳐졌다. 브라운은 1990년대에 경제적, 정치적 위기를 겪고 나서 스웨덴도 사회적 차별과 외국인 혐오 같은 문제를 안고 있는 수많은 유럽 국가 가운데 하나가 되었다고 보았다. 자전적인 내용인 데다 스웨덴을 분석하기 위해서가 아니라 나라를 아끼는 마음에서 쓴 글임에도 이 책은 쇠락하여 더 이상 특별할 것이 없는, 현실에 존재하지 않는 '모범' 국가의 모습을 담고 있다.

　복지국가 건설은 오랫동안 건전하고 안정적인 국가경제를 유지하기 위한 전제 조건으로 인식되었지만 20세기 후반으로 갈수록 문제점을 드러냈다. 복지제도를 마련할 수 있을 정도로 강력한 힘을 지닌 국가의 필요성에 대한 의문이 제기되었으며 대중을 위한 복지국가 개념, 즉 스웨덴식 모델과 계획적으로 만들어진 사회는 비판의 대상이 되었다. 복지정책이 경제적으로 비효율적이고 이념적으로도 오류가 있다는 지적이 뒤따랐고 스웨덴식 모델 사회가 지닌 집단주의적이고 온정주의적인 특성 역시 비판받았다. 국가가 개인을 통제하고 사회 전반에 인간의 나약함을 경멸하는 태도가 깔려 있다는 점 등 사회의 '어두운' 측면들도 드러났다. 석학들은 스웨덴식 복지국가가 국민의 자유를 침해한다고 주장했으며 복지국가가 인간의 사적 영역 깊은 곳까지 영향을 미치고 있다는 사실을 지적했다.[3]

우파뿐 아니라 복지정책을 도입한 주체인 사회민주당 내에서도
스웨덴 복지제도에 대한 비판이 일었다.[4] 옹호자와 비판자 간의
의견 대립은 스웨덴 정체성에 대한 갈등과 역사에 대한 투쟁으로
비쳐지기도 한다. 스웨덴이 겨우 몇십 년 사이에 복지국가로
거듭난 성공 이야기는 실제와 다르게 이상적으로 조작되었다는
주장도 대두되었다. 내러티브를 구성하는 내용 가운데 많은 부분을
잘라냈으며 복지국가를 만들고 유지해온 사람들을 영웅으로 추앙하는
사회민주주의자들의 역사에 맞게 끼워 맞췄다는 것이다.[5]

스웨덴 경제는 1990년대에 근본적인 변화를 겪었다. 1992년 9월,
스웨덴 통화 크로나의 가치가 급락했고 금리는 단기간에 무려 5배나
상승했다. 뒤따라 찾아온 경제 위기는 스웨덴에 엄청난 영향을 미쳤고
스웨덴식 모델을 개혁해야 한다는 사회적 요구가 만연했다. 스웨덴은
2차 세계대전 이후로 자국을 지탱해왔던 복지국가의 핵심 요소들을
버렸고 스웨덴 복지 시스템은 해체되어 힘을 잃었다. 은행과 자본시장,
노동시장에 대한 규제도 철폐되었고 중앙 통제와 규제는 선택의
자유와 개인의 대응으로 대체되었다. 정부의 엄격한 통제 아래 있던
스웨덴 주택 공급 부문은 유럽에서 시장의 영향을 가장 많이 받게
되었다. 주거를 사회권의 일부로 보던 생각이 사라지고 주택은
투자 대상이자 시장성 있는 상품이라는 관념이 자리 잡았다.[6]

지금도 사람들은 스웨덴식 복지모델이 과거와 똑같은 것처럼
말하곤 한다. 하지만 오늘날 복지정책은 몇십 년 전 정책과 비교하면

판이하게 다르다. 이제 국가경제와 관련한 문제들은 시장에 맡기기 때문이다. 또한 현재 집권당은 사회민주당이 아니고(2014년 9월, 사회민주당은 8년 만에 재집권에 성공했다-옮긴이) 과거 스웨덴은 민족 구성이 다양하지 않았지만 현재는 다문화 사회가 되었다. 이런 변화에 따라 사회가 강한 통제력을 발휘했던 정부로부터 벗어나 더 자유로워졌고 자유시장 체제가 활기를 띠게 되었다고 보는 사람이 있는 반면, 사회적 차별이 늘어나고 있다고 보는 사람도 있다.[7]

요즘도 북유럽 국가모델이라는 개념은 빈번하게 등장한다. 관용과 정의, 평등 같은 핵심 가치가 포함되어 있는 북유럽 모델이 스웨덴식 모델이라는 용어를 대체했다고 보아도 틀린 말이 아니다. 여러 정당에서 북유럽 모델이라는 용어를 강조했지만 2011년 이후로 이 용어는 사회민주당 정치 마케팅의 핵심이자 정당의 트레이드마크가 되었다. 이를 보면 북유럽 모델이라는 개념이 상징적으로 얼마나 큰 영향력을 지니고 있는지 알 수 있다.[8]

금발 민족을 넘어

1990년대 후반과 2000년대 초반을 지나면서 스웨덴 디자인에 대한 이미지도 바뀌었다.[1] 스웨덴 디자인이 정말 사람들 말대로 기능주의적이었을까. 가정용품은 단순하고 실용적이기만 했을까.

스웨덴 디자인에 대한 내러티브는 누가 어떤 목적으로 만든 것일까.
특정 스타일과 취향을 타인에게 강요하는 것은 옳은 일일까. 1990년대
중반에 스웨덴 디자인과 스칸디나비아 디자인에 대한 전통적인
관념이 재등장하자 이런 의문들이 제기되었다.

　　1989년에 출시된 디자이너 재스퍼 모리슨Jasper Morrison의 컬렉션
'새로운 가정용 제품'은 평론가들로부터 극찬을 받았다. 색상이
다채로운 1980년대 포스트모더니즘에 대한 반작용으로 탄생한 듯한
단순하고 우아한 모리슨의 네오모더니즘 가구 컬렉션은 스칸디나비아
디자인의 르네상스 시대를 열었다고 평가받는다. 되돌아보면 모리슨
덕분에 스웨덴에서도 모더니즘적 이상이 부흥한 것으로 보인다.[2]

　　그 뒤 10년 동안 스웨덴 디자인 현장은 단순함이 지배했으며
기능적이고 장식이 없다는 스웨덴 디자인의 이미지는 더욱
강화되었다. 1998년에는 〈스웨덴에서 살기Living in Sweden〉라는 주제로
밀라노 가구박람회가 열렸고 박람회에서는 스웨덴 음악과 패션,
디자인, 음식을 만나볼 수 있었다. 같은 해에 잡지 《월페이퍼》에는
스톡홀름을 청정한 전원과 얼마 떨어지지 않은, 디자이너들이
넘쳐나는 디자인 도시로 묘사한 기사들이 실렸다.[3]

　　《월페이퍼》는 모더니즘 전통에 따라 작업하는 디자이너들을 집중
조명했으며 스웨덴 디자인에 대한 기존 관점을 반복해서 제시했다.
스웨덴이나 스칸디나비아 디자인을 다룬 여러 책에서도 같은 관점이
계속해서 등장했다. 북유럽인들의 풍습과 그들의 미적 감각에 영향을

준 요소들을 매력적으로 보여준 제품이 많았으며, 이 제품들은
국가주의적 고정관념에 부합한다는 이유만으로 찬사를 받았다.

『스칸디나비아 디자인』의 저자들은 핀란드 사람들이 스스로를
창조적이라고 설명함으로써 무뚝뚝하다는 이미지를 상쇄했다고
주장했다.[4] 『디자인 디렉토리 스칸디나비아Design Directory
Scandinavia』에서는 북유럽 국가들의 디자인을 "모두를 위한 아름다움:
단순함이 전달하는 메시지와 재료의 문화"라는 문구로 정의했다.[5]
『새로운 스칸디나비아 디자인New Scandinavian Design』은 제목만 보면
차별화된 내용을 담고 있는 것 같지만 결국 이 책도 '민주' '정직'
'서정성' '혁신' '수공'을 스칸디나비아 디자인의 특성으로 꼽는다.[6]

1990년대에 국제사회에서 스웨덴 디자인이 각광받았다는 것은
당시 스웨덴에서 네오모더니즘 양식이 유행했다는 사실을 배경으로
이해할 수 있을 것이다. 하지만 과도할 정도로 단순한 형태를
특징으로 하는 스웨덴 디자인의 인기를 유행의 일환으로 보거나
다른 현상과 관련시켜서는 안 된다. 스웨덴은 한때 국민을
'과보호'하고 정부 개입도가 높다는 사실 때문에 외면당했지만
1990년대 후반으로 갈수록 훌륭한 이념과 미적 감각을 지닌
복지국가라는 개념이 인기를 얻었다. 정치와 대중문화, 영화, 디자인,
건축 분야에서 국가 내러티브의 핵심 요소이자 스웨덴 스타일의
상징이 된 복지국가 스웨덴을 다시 거론하기 시작했다. 이런 현상에서
과거에 대한 향수가 엿보였다. 과거에는 복지국가가 미래에 대한

비전을 상징했지만 1990년대 후반과 2000년대에 가까워지면서는
잃어버린 낙원 같은 존재가 되었기 때문이다.[7]

사실 스웨덴식 네오모더니즘 디자인에는 깊이가 있다고 보기
어렵다. 기능주의 모델은 사회적, 정치적 연민에서 출발했지만
네오모더니즘 디자인은 단순함을 위한 단순함에 초점을 맞췄을
뿐이다. 복지국가의 심미적 요소는 유행에 부합하는 대신 공허해졌다.
이념적인 요소는 사라졌고 심미적 요소는 스웨덴 이미지를 매력적으로
만들기 위해 사용하는 흔한 벽지와 같은 존재로 전락했다. 더 이상
금발의 단일민족이 사는 사회가 아닌 스웨덴에서 장식 없는 단조로운
미에 대한 비판은 점점 커져갔다.

1990년대 후반으로 갈수록 젊은 디자이너들은 스웨덴과
스칸디나비아 디자인에 대한 신화에 흠집을 내기 시작했다. 그들은
이상화된 이미지에 도전했고 전통적인 미의 기준만 따르는 대신
민족성과 사회계층, 성별, 정치에 대한 주제들도 다루었다. 디자이너
세계에서만이 아니라 갤러리와 신문 지면에서도 논의가 활발하게
일어났고 특히 취향과 권력은 단골 주제였다. 비밀스러운 취향의
범위에 대한 질문도 매우 중요하게 다루었다(283쪽).[8]

디자인이 실용성에 기초해야 한다는 관점은 좋은 스웨덴 디자인이
무엇인지 판단하는 데 오랫동안 영향을 주었다. 이상적인 취향과
품질에 대한 논의는 과거부터 이어져왔고 실용성과 유용성을
강조하는 태도는 격찬을 받으며 비공식적인 규범으로 자리 잡았다.[9]

기능적인 디자인은 진실하고 선하다는 이미지로 사용되는 반면
장식과 꾸밈은 피상적이고 불필요하다는 이미지를 표현하는 데
사용되곤 했다. 1980년대에 등장한 기호학에 대한 포스트모더니즘
담론은 의미 없는 지적 경향으로 치부되어 진지하게 논의되지 못했다.
그렇기 때문에 1990년대에 등장한 비판은 포스트모더니즘에 대한
논의가 한발 늦게 진행된 것이라고 볼 수도 있다.[10]

　　스웨덴의 디자인 역사에 대한 내러티브는 다양성이 부족하고
통일성은 과장되었으며 규범을 중시한다.[11] 스웨덴 디자인의
대표적인 특징은 기능성이며 사회에 관여한 비평가들에 의해 형태를
갖추었다는 시각이 일반적이다. 모더니즘 디자인은 심미적이고
계층이 없는 사회라는 비전들을 추구하는 경향이 있다. 스웨덴
디자인 정체성에 맞지 않는 규범과 이상들, 즉 대량생산되고 표준화된
일상용품들은 하찮은 존재로 치부되었다. 디자인사는 미리 결정되어
있는 한 가지 패턴을 따라가는 경향이 있다. 소비와 계층, 성별에 대한
가설은 전부 배제하고 비교적 단순한 유형만 고려하는 것이다. 즉 널리
알려져 있는 현상과 데이터를 반복해 내세우면서 단순함과 실용성을
전형적인 스웨덴 디자인의 특성이라고 주장한다.[12]

　　스웨덴 디자인 분야가 자아도취 성향이 있는 소수 사람들의
집합이었다는 사실을 바탕으로 과거 스웨덴 디자인의 특성을 엿볼 수
있다. 규모가 작은 스웨덴 디자인업계에서는 몇 안 되는 인재들이
여러 가지 역할을 돌아가며 수행했다. 충실하고 힘 있는 소수 집단과

박물관과 디자인사학자 같은 영향력 있는 주체, 스웨덴디자인공예협회
Swedish Society of Crafts and Design (일명 스벤스크 양식Svensk form) 같은
전문가 집단도 디자인 분야에 지속적으로 영향을 끼쳤다.[13] 현재는
디자인이 특정한 목적과 규범norms을 추구한다는 관점을 바탕으로 한
규범적normative 디자인 내러티브를 형성에 스웨덴디자인공예협회가
큰 영향을 미쳤다는 이야기가 정설로 받아들여지고 있다.[14]

스웨덴의 디자인 역사는 국내용으로 쓰인 것이든 해외용으로 쓰인
것이든 상관없이 스웨덴디자인공예협회 역사의 이정표들과 관련된
사회 활동에 초점을 맞추고 있다. 스웨덴디자인공예협회의 역사는
스웨덴 디자인의 역사와 매우 유사하다. 특정 전시회나 성명서, 서적을
비롯해 과거의 '이정표'들은 세계 곳곳에서 등장한 모더니즘 양식을
스웨덴식으로 해석해가는 과정을 보여준다.[15]

최근에는 스웨덴 디자인과 밀접한 관계가 있는 '스칸디나비아
디자인'이라는 개념 역시 의문을 불러일으켰다.[16] 그간 이 용어는
고정관념에 갇혀 있었고, 셰틸 팔란Kjetil Fallan은 『스칸디나비아의
대안적 역사Scandinavian Alternative Histories』에서 이 용어가 신화를
유지하는 데 도움을 주었다고 주장했다.[17] 팔란은 전통적으로 널리
알려진 스칸디나비아 디자인의 특성은 거의 거론하지 않고 기존의
틀을 넘어 넓은 영역에 걸쳐 살펴보았다.[18]

팔란의 책은 1990년대 후반부터 2000년대 초반에 걸쳐
스칸디나비아 디자인이라는 개념을 분석하고 비판한 시대 흐름의

결과물 가운데 하나이다. 엄밀히 말하면 이런 비판은 이케아를 겨냥했다기보다 넓은 범위의 논의를 유발하고 대중에게 깊숙이 스며든 인식을 수정하는 데 목표를 둔 것이다. 이런 맥락에서 볼 때 이케아가 기업의 특성을 강조하기 위해 스웨덴 디자인에 대한 전통적인 관점을 수호하고 비판적 논의를 대부분 무시했다는 점은 상당히 흥미롭다. 이케아가 사용하는 스웨덴식 복지국가에 대한 고정관념이나 디자인에 대한 관점 모두 이미 시대에 뒤떨어졌다. 기존 관념에 대한 비판적인 논의와 질문들이 이케아를 표적으로 삼고 있지는 않지만 그래도 이런 논의들은 이케아의 내러티브를 이해하는 데 도움이 된다.

오래된 와인을 새 병에 담다

이케아의 자아상과 관련해 세 번째로 확인해볼 내용은 이케아가 독창적이고 혁신적이라는 내러티브이다. 이케아는 스스로를 여러 분야에서 선구자적인 존재로 묘사한다. 내러티브 속에 등장하는 이케아는 용감하고 창조적이며 남들과 다른 혁신적인 해결책과 아이디어를 쏟아내는 존재이다. 과연 독창적이고 혁신적이라는 단어가 진정으로 뜻하는 바는 무엇일까. 항상 새로운 아이디어를 내놓아야 한다는 뜻은 아니다. 기존에 있던 콘셉트를 발견하고 개선한다는

의미도 포함되어 있다. 이케아가 지닌 아이디어와 트렌드, 업계 동향을 이해하고 개발하는 능력, 전통과 문화를 연계하는 능력과 관련되어 있다고 볼 수 있다.

'조립식 가구'는 이케아의 가장 대표적인 특징이다. 앞서 언급했다시피 이케아는 1950년대에 직원 한 사람이 갑자기 떠올린 조립식 가구라는 아이디어를 생산공정에 반영했다고 설명했다. 하지만 엄밀히 말하면 이 이야기는 이케아가 '조립식' 가구라는 콘셉트를 도입한 과정에 대한 것이다. 이케아 직원이 차 화물칸에 싣기 위해 다리를 떼어낸 탁자는 이케아에서 처음으로 판매한 조립식 가구가 아니었다. 게다가 조립식 가구는 이미 여러 곳에서 생산되고 있었다.[1]

1930년대에 장 프루베Jean Prouvé는 부품을 손쉽게 뗄 수 있는 가구들을 생산했다. 프루베는 자신이 만든 의자와 탁자들을 학교나 병원 같은 공공기관에 판매했다.[2] 1940년대에도 프루베와 동일한 방식으로 조립식 가구를 생산한 스웨덴 디자이너들이 있었다. 스톡홀름에 있는 NK 백화점에서 판매한 '트리바뷔그Triva-Bygg'는 고객이 설명서를 참고해 드라이버를 들고 직접 가구를 만들도록 하는 시스템이었다.[3] 트리바뷔그를 판매하기 시작했을 때 한 스웨덴 기자는 이렇게 기록했다. "조립식 가구가 스웨덴 가구 산업에 혁명을 일으킬 것이라는 주장은 절대 과장이 아니다."[4]

결국 기자의 말대로 됐다. 하지만 콘셉트를 발전시킨 주역은

이케아였다. 트리바뷔그 프로젝트에 참여했던 에리크 뵈르트스Erik Wørts는 1958년에 이케아에 입사해 조립식 가구 개발을 계속했다.[5] 이케아가 발표한 공식 이야기와 달리 잉바르 캄프라드는 이케아가 조립식 가구 콘셉트를 처음으로 생각해내지 않았으며 어딘가에서 차용했다고 인정했다. "스톡홀름 NK 백화점에서 이미 일명 조립식 가구를 판매하고 있었다. 하지만 NK는 그 콘셉트가 지닌 위력을 전혀 모르고 있었다. 내가 혁신적인 디자이너들과 대화를 나눈 덕분에 이케아가 처음으로 조립식 가구 아이디어를 체계적인 사업 아이디어로 발전시킬 수 있었다."[6]

사실인지는 모르겠지만 캄프라드의 설명은 이케아가 항상 좋은 아이디어를 받아들여 개선할 준비가 되어 있다는 사실을 확인시켜준다. NK 백화점이 통신판매 업체가 아니었다는 사실은 조립식 가구 마케팅이 그다지 성과를 내지 못했던 이유를 설명하는 데 도움이 된다. 조립식 가구는 일반 백화점보다 통신판매 업체에 더 적합한 제품이었기 때문이다.[7] NK의 주요 고객은 원래 어느 정도 부유한 이들이라는 점도 영향을 미쳤다. 고객을 교육하려는 의도로 영감을 줄 수 있는 공간에 가구를 전시하는 이케아의 아이디어도 NK에서 차용한 것이다. 수년 동안 이케아 매장 전시를 담당했던 레나르트 에크마르크는 NK와 같은 방식으로 가구를 전시하면 상업적으로 효과를 거둘 수 있을 뿐 아니라 교육이라는 목표도 달성할 수 있다는 사실을 깨달았다. 매장에서 가구를 전시하는

방식을 통해 고객들에게 실내장식의 길잡이를 제시할 수 있기
때문이다.[8]

 사실 제품 하나하나를 따로 진열하지 않고 온전한 방을 구성하는
방식으로 제품을 전시하는 기법을 사용한 첫 회사는 NK 백화점이
아니었다. 19세기 후반에 새로 들어선 백화점들은 기존에 있던 작은
소매업체들과 차별성을 두기 위해 제품 전시 방식을 바꿨다. 멋진
분위기를 조성해 홍보 효과를 내는 것이 판매 전략이었다. 제품
하나하나는 별로 중요하지 않은 존재처럼 느껴지더라도 전체적으로
근사하고 극적인 느낌이 들게 연출을 하는 것이 중요했다. 그래서
당시에는 화려하게, 때로는 이국적으로 보이도록 제품을 전시했다.[9]

 이케아를 연상시키는 노란색과 파란색으로 된 쇼핑가방들을
매장 입구에 쌓아두는 전략도 타인의 아이디어를 차용해 발전시킨
예이다. 이 아이디어는 체인점 카르푸에서 빌렸다.[10] 이케아에는
부모가 쇼핑을 즐기는 동안 아이들이 놀 수 있는 색색의 플라스틱
공이 가득한 놀이방이 있다(사진 21). 놀이방 아이디어는 덴마크에서
비슷한 놀이방을 보고 영감을 받은 샬로테 루데Charlotte Rude와
히에르디스 올손우네Hjördis Olson-Une가 도입했다.[11]

 이처럼 현재 이케아를 대표하는 여러 아이디어와 판매 전략은
전혀 새로운 것이 아니었다. 하지만 타인의 아이디어를 차용해
발전시키고 더 나아가 이를 내러티브에 반영해 이케아를 혁신적인
조직으로 보이도록 만들어낸 능력은 창조적이고 혁신적이었다고

사진 21

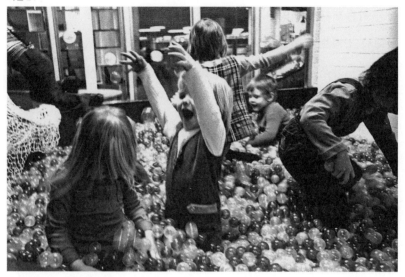

아이 놀이방, 1980년대.

말할 수 있다. 바로 여기에서 이케아의 성공 비결을 찾을 수 있다.
이케아는 타인의 아이디어를 발전시키는 데 능했을 뿐 아니라
과거부터 내려오던 전통을 개선하는 데도 뛰어났다. 2차 세계대전
전후로 수십 년 동안 스웨덴인들의 생활에 큰 영향을 끼친
스웨덴생활협동조합Swedish Cooperative Movement KF와 이케아를
비교하는 작업은 매우 흥미롭다. 라세 브룬스트룀Lasse Brunnström은
주장했다. "1930년부터 1970년대까지 스웨덴 국민은 태어나서 무덤에
갈 때까지 KF와 함께했다고 말해도 틀린 말은 아닐 것이다."[12]
　　KF는 서민을 위해 저렴한 가격에 식료품을 제공하고 소매상에

대한 의존도를 낮추려는 목적으로 1899년에 창립되었다. 순식간에 거대한 조직으로 성장한 KF는 공식적으로는 정치적 중립을 표방하고 있지만 노동운동이 추구하는 이상을 공유하는 모습을 자주 보였다. KF는 미국 체인점에 영향을 받아 규격화한 기능적인 설비들을 도입해 스웨덴에서 처음으로 '셀프서비스 매장'을 만들었다. 1924년에 KF가 세운 건축사무소는 20세기 스웨덴 건축 표현에 지대한 영향을 미쳤다. KF 건축사무소가 선보인 단순하고 합리적이며 실제적인 모더니즘 양식은 스웨덴 곳곳에 퍼졌고 2차 세계대전 전후로 스웨덴에 들어선 건물들에 많은 영향을 주었다. 수천 개에 달하는 식료품가게, 백화점, 극장, 시청사, 학교, 음식점, 주거시설, 공장이 KF의 영향을 받았다.[13]

KF 브랜드의 대표적인 특징은 유사성이었다. KF는 다양한 제품을 생산하고 적절한 건축 기준을 마련하겠다는 포부를 안고 미리 정해둔 이념적 틀 안에서 업무를 수행했다. KF 건축사무소는 욕실과 복도, 침실, 응접실 배치 방식에 대해 숨이 막힐 정도로 빡빡한 규정을 마련했다. KF는 기본적인 의류와 가구, 식료품도 생산했다.[14] 교육 전략과 정보 전달 캠페인도 KF가 초기부터 관심을 보인 분야였다. 페데르 알렉스Peder Aléx가 소비자에게 자기 통제와 절약, 상식, 계획적인 구매를 교육시키는 것을 합리적 소비라고 설명했듯, KF는 합리적 소비의 대명사가 되었다. 하지만 소비자 입장에서는 어떤 소비가 옳고 어떤 소비가 그른지 어떻게 판단할 수 있을까. KF는 표준화되고 기능적이며 일상에서 실용적으로 사용할 수 있는 제품을

174

구매하라고 독려할 뿐이었다.[15]

　　KF를 이케아와 동일선상에 놓고 볼 수는 없지만 KF가 이케아의 기반이 되는 문화와 전통을 닮았다는 사실은 분명하다. 특히 스웨덴에서 저가 상품과 긍정적인 이미지로 시장을 장악한 이케아의 역할을, 스웨덴식 복지국가가 전성기를 누릴 당시 KF가 수행한 역할에 비교하는 것은 합당해 보일 수 있다.[16] 이케아와 KF의 특정 시스템 사이에 유사성이 있다고 보기는 어렵지만 현존하는 문화와 전통을 다른 방향으로 이용하는 이케아의 방식은 KF와 비슷하다. 이케아는 대중교육이라는 전통을 이용해 대중의 취향에 영향을 줬다. 대중교육이라는 전통적인 방식을 이케아가 적재적소에서 활용한 것이다.

　　스웨덴은 2차 세계대전 이후부터 1973-1974년 석유파동이 일어나기 전까지 경제적으로 가장 호황을 누렸다. 경제가 계속해서 성장한 덕에 사회 개혁이 가능했고 국민의 생활수준도 굉장히 높아졌다. 모든 면에서 사회가 발전했다. 1964년에 사회민주당 정부는 향후 10년 동안 100만 호에 달하는 새 주택을 건설하겠다는 계획을 발표했고 다음 해부터 실행에 옮겼다.[17] 새로 만들어진 주택에는 가구와 가정용품이 필요했고 1950년에서 1975년 사이 스웨덴 서민들의 구매력은 두 배로 증가했다. 수입이 늘어나면서 소비 수준이 높아지자 사람들은 상점에서 판매하는 가구를 구입해 원하는 대로 집을 꾸밀 수 있게 되었다.[18]

실내장식에 대한 스웨덴 사람들의 열정이 인테리어 디자인의
중요성에 대한 교육이나 선전에 의한 결과라고만 볼 수는 없다. 주택
100만 호 건설 계획이 빠르게 진행되었고 가구 등에 대한 대중의
구매력이 높아진 것도 계기를 제공했다. 이를 이케아의 성장 배경으로
꼽는 사람도 있다. 이케아가 스웨덴의 경제 발전과 새로 만들어지고
있는 집에 넣을 가구가 필요한 시대적 요구 덕분에 성장했다는 것이다.

주목받는 이케아

지난 몇십 년 동안 평론가들은 날카로운 시선으로 이케아를 주시했다.
특히 기업윤리와 캄프라드의 발자취에 촉각을 곤두세웠다. 1994년,
젊은 시절 캄프라드가 나치 색채를 띠는 그룹들에서 적극적으로
활동했다는 사실이 밝혀졌다. 이 사실을 안 매스컴이 달려들었고
이 일로 캄프라드는 물론 이케아까지 흔들렸다.

주데텐 지역에서 거주하던 독일인의 후손인 캄프라드는 히틀러가
권력을 잡고 전쟁을 치를 때까지 독일과 긴밀한 유대감을 이어왔다.
캄프라드의 정치적, 사상적 이념은 점점 강해져갔다. 1942년에
처음으로 나치즘에 발을 들여놓은 이후 캄프라드는 최소 1950년까지
활발하게 활동했다. 작가 엘리사베트 오스브링크Elisabeth Åsbrink에
따르면 스웨덴 비밀경찰은 1943년에 '나치'라는 표제를 붙여

캄프라드를 별도 파일로 분류했다고 한다. 캄프라드는 2차 세계대전이 끝난 뒤 수년 동안 신스웨덴운동에 참여했고 극우주의자 페르 엥달Per Engdahl과 친밀한 관계를 유지했다. 2010년에 응한 인터뷰에서도 캄프라드는 엥달에 대해 "위대한 사람이며 죽을 때까지 그 생각은 변하지 않을 것"이라고 말했다.[1]

1994년에 캄프라드의 과거가 밝혀진 뒤 이케아가 보여준 위기관리 능력은 널리 회자되고 있다. 캄프라드는 반성하는 태도로 사죄했고 이후로 몇 년 동안 여러 번 사과를 반복했다.[2] 1994년에 과거가 밝혀지자 캄프라드는 이케아 직원들에게 편지를 썼다. "여러분도 젊은 시절이 있었을 것이고 한참 시간이 지나서 생각해볼 때 멍청했다고 생각되는 일을 저지른 적이 있다면 나를 이해하기 쉬울 것이다. 내가 그런 행동을 한 때는 40-50년 전이었다. 초기에 내 다른 잘못들과 함께 밝히는 걸 까먹은 것이 실수였지만 이미 엎질러진 물이다."[3]

1994년 사건 이후 캄프라드는 작가 베르틸 토레쿨에게 자신과 이케아에 대한 책을 써달라고 의뢰했다. 자신의 정치적 과거 때문에 손상된 이케아의 이미지를 회복하려는 의도로 보인다. 토레쿨은 캄프라드가 나치에 가담했던 것은 젊은 시절에 벌인 일탈 행동이었다고 설명했다. 그리고 과거가 보도되었을 당시 캄프라드가 얼마나 힘겨운 나날을 보냈는지 설명하며 그를 매우 용감한 사람으로 묘사했다. 이케아 내러티브를 만들어내는 과정에서 캄프라드는 쉽게 물러서지 않는 약자로 탄생했다. "그는 지난 금요일

휴식 시간에 마시다 남은 커피를 마셨고 말라서 딱딱해진 빵 두 덩이를 먹으며 이틀간 열심히 일했다."[4] 헝그리정신과 끈기는 캄프라드를 긍정적인 태도를 지닌 생존자처럼 보이게 만들었다.

캄프라드의 과거는 스웨덴에서 열띤 논의 주제가 되었고 대중은 이케아의 창업자와 복지국가 스웨덴을 히틀러와 히틀러 치하의 독일과 비교하곤 했다. 캄프라드를 포스트모더니즘 인사나 히틀러보다 더 넓은 제국을 건설하려 한 글로벌 히틀러로 묘사한 기사도 많았다. 이케아를 전통적인 공동체와 현대적인 공동체, 과장된 '스웨덴스러움', 독일 국가사회주의와 결합된 경제적 효율성이 한데 어우러진 조직으로 표현하기도 했다.[5]

나치에 가담한 과거 외에도 다양한 측면에서 캄프라드를 둘러싼 신화의 진실을 밝히려는 시도가 있었다. 캄프라드는 어린 시절 어려운 가정환경 때문에 크게 고생한 적이 없으며 출신이 미천했다고 보기도 어렵다. 캄프라드가 가난한 집안 출신이라는 내러티브를 이케아가 만들어낸 것은 아니지만 대중매체 덕분에 캄프라드에 대한 잘못된 이미지가 대중에게 전달되었다.

약점을 숨기기는커녕 오히려 겉으로 내보이는 캄프라드는 1960년대에 이미 '기자들이 사랑하는 남자'가 되었다. 대중매체는 그를 '농부의 아들'로 소개했으며 출세하는 데 필요한 능력이 뛰어난 사람으로 묘사했다. 또한 캄프라드가 화려하고 커다란 별장이나 말이 가득한 마구간을 소유하는 삶 대신 강둑에서 막대기로 낚시하는

삶을 즐긴다는 사실을 강조하곤 했다. 대중매체가 딱 원하는 이미지였기 때문이다.[6]

캄프라드 가족이 전부 경제적으로 넉넉하지 못했다는 것은 사실이 아니다. 조부인 아힘 캄프라드Achim Kamprad는 독일에 있는 성에서 자랐으며 1차 세계대전 때 독일군을 이끌었다. 그는 아돌프 히틀러를 총통으로 만드는 과정에 참여했고 그 뒤 대통령이 된 파울 폰 힌덴부르크Paul von Hindenburg와 혈연관계였다. 아힘은 1896년에 스웨덴에 정착했으며 그의 가문이 성장한 농장은 그 지역에서 가장 규모가 컸다. 캄프라드의 외가 역시 엘름홀트에 커다란 상점이 있는 부유한 집안이었다.[7]

이케아와 캄프라드가 내세우는 내러티브들은 캄프라드가 기업을 운영해 부를 축적하지 않고 1982년에 해외 재단에 모든 수익을 기부했다는 내용을 중요하게 다룬다. 이케아에 따르면 캄프라드는 기업이 독립적으로 오랫동안 유지될 수 있는 소유 구조를 마련하기 위해 많은 애를 썼다고 한다. "이러한 목적 때문에 1982년부터 이케아 그룹 소유권이 네덜란드에 있는 재단으로 넘어갔다. 재단 이름은 스티크팅잉카재단Stichting INGKA Foundation이다. 이 재단이 하는 일은 네덜란드에 있는 스티크팅이케아재단Stichting IKEA Foundation을 통해 자선기금을 모아 이케아 그룹에 재투자하는 것이다."[8]

2011년에 이케아 소유 구조에 대한 새로운 정보가 공개되었다. 한 방송국에서 집중 취재한 결과 캄프라드가 리히텐슈타인에 있는

비밀 재단 인터로고재단Interogo Foundation을 통해 수십 년 동안 기업에 대한 지배권을 행사해왔다는 사실이 밝혀졌다고 보도한 것이다. 매장에서 발생한 수익 가운데 많은 부분이 인터로고재단으로 흘러들어 갔다. 취재팀은 모든 사업 구조가 엄청난 액수의 세금을 회피하기 위한 방법이었다고 결론지었다.[9]

캄프라드는 이케아의 존속을 보장하기 위해 재단을 만들었으며 문제가 된 자산은 회사 재정 관련 문제가 발생할 때를 대비한 여유 자금이기 때문에 '자선 사업 기금'으로 봐야 한다고 주장했다. "인터로고재단은 우리 가족이 소유하고 있지만 운영은 외부인사들로 구성된 이사회에서 맡는다."[10] 그로부터 2년 뒤에도 기업 소유 전략과 관련한 진실이 추가로 공개되었다.[11]

대기업들이 세금을 회피하기 위해 기업 소유 구조와 운영 구조를 복잡하게 만드는 것이 그리 새로운 일은 아니다. 하지만 이케아에 대한 비판이 유난히 거셌던 이유는 이케아가 오랜 세월 동안 스스로를 가족이 꾸려가는 사업체로 소개하고 캄프라드가 마치 회사를 독립적인 재단에 넘겨주었다는 식으로 설명했기 때문이다. 기업 소유 구조를 둘러싼 비밀스러운 사실들 때문에 대중은 이케아에 의혹의 눈초리를 보내게 되었다.

이케아 제품을 생산하는 하청업체들의 작업환경에 대한 비판도 제기되었다. 이케아 하청업체에 대한 텔레비전 다큐멘터리는 실제로 제품 값을 지불하는 주체(이케아 매장에서 저가 상품을 판매할 수

있도록 만들어주는 주체)가 누구인지에 대한 의문을 불러일으켰다.
이 다큐멘터리는 이케아가 미성년자들의 노동력을 착취하고 있으며
열악한 작업환경을 제공한다고 보도했다.[12]

2009년에는 살아 있는 새에게서 뽑은 깃털들로 베개와 이불 속을
채웠다는 사실이 밝혀졌다. 살아 있는 동물 깃털을 뽑아 만든 제품군은
털을 넣은 제품 가운데 가장 저렴했다. 새가 죽기 전에 여러 번
반복해서 털을 뽑을 수 있기 때문이다.[13] 살아 있는 동물 깃털을
뽑은 중국 하청업체의 행동이 불법은 아니었지만 도덕적으로 용납할
수 없었다. 이케아가 진실을 알고 있었는지 여부는 확실하지 않지만
하청업체들에게 생산 원가를 줄이라고 압력을 가한다는 것은
잘 알려진 사실이다.

3년 뒤에 이케아 자회사 한 곳은 러시아 카렐리아에 있는 대규모
원시림 지대에서 벌목을 했다고 비난받았다. 해당 업체는 희귀 산림을
보호해야 할 임무가 있는 국제 산림 조직인 산림관리협의회Forest
Stewardship Council, FSC로부터 벌목 허가를 받았다. 하지만 사실은
산림관리협의회가 이케아로부터 거액을 받았다는 것이 드러나 뇌물
수수 의혹이 제기되었다.[14] 같은 해에 동독 정치범들이 1960년대부터
1980년대까지 이케아 가구 부품을 제조했다는 사실도 밝혀졌다.[15]
이케아가 직접 하청업자들에게 지시한 내용은 아니었지만 비판자들은
작업환경을 일정 수준 이상으로 유지하고 생산 공장을 철저하게
관리하겠다는 하청업체들의 공허한 약속만 믿었던 이케아를 탓했다.[16]

기업윤리뿐 아니라 제조 관련 문제도 제기되었다. 또한 이케아는 남녀평등을 주장하는 내러티브와 상충되는 정치적, 문화적 태도를 취해 상황에 따라 태도를 바꾼다는 비판도 받았다. 2012년에는 사우디아라비아판 이케아 상품안내서가 수정 작업을 거쳐 여성과 소녀들을 지운 채로 배포된다는 사실이 밝혀졌다(284쪽). 보통 상품안내서에는 제품 디자인을 담당한 디자이너들이 등장하는데 사우디아라비아판에서는 여성 디자이너 사진이 지워져 있다.[17]

이케아는 저렴한 제품을 생산함으로써 사회가 변화하는 데 기여했다고 자신한다. 캄프라드는 "거만하게 들릴지 모르지만 이케아의 경영 철학이 민주화 과정에 기여한 것은 사실이다."라고 주장하기도 했다.[18] 하지만 저렴한 가격이 언제나 좋기만 한 것일까. 원가를 절감하려는 노력에서 어느 정도까지를 윤리적이라고 볼 수 있을까. 이케아는 '더 나은 일상'을 가능하게 하는 것이 목표이자 기업의 신조라고 계속해서 말한다. 이케아가 실제로 모든 사람이 누리는 일상의 수준을 향상시켰는지, 원가를 절감시키려는 노력이 착취로 이어지지는 않았는지 확인해볼 필요가 있다.

사회적으로 책임감 있는 기업

사회 의식과 사회적 책임을 내세우는 이케아의 슬로건 "저렴한 가격, 하지만 싸구려는 아닙니다."를 비판에 대한 방어나 듣기에만 좋은 미사여구로 치부해서는 안 된다. 이케아는 비판을 수용해 하청업체에 대한 규제와 정책을 강화했다. 뿐만 아니라 이케아는 브랜드를 구축하는 데도 비판을 활용했다. 이케아 매장들은 윤리적, 사회적, 환경적 문제와 관련해 옳은 방향을 모색하는 좋은 예로 제시되곤 한다.[1] 다시 말해 이케아가 다른 다국적 기업들보다 떳떳하게 행동한다고 볼 수 있는 가능성이 매우 높다는 뜻이다.

홈페이지를 보면 이케아가 1950년대부터 지금까지 언제 어디에 신규 매장을 개장했는지, 이케아에서 판매하는 특별 컬렉션과 제품에 대한 세부 사항은 어떠한지 설명하는 데 관심을 기울였다는 사실을 알 수 있다. 하지만 지난 10년 사이에 등장한 내러티브들의 중심에는 사회적으로 신뢰도가 높은 세이브더칠드런과 유엔아동기금 유니세프, 세계자연보호기금 같은 단체와 협업한 내용이 있다. 홈페이지도 신규 매장이나 제품에 대한 소식보다는 이케아가 하청업체에서 적절한 수준의 작업환경을 유지하도록 애쓰고 대기오염과 수질오염에 대한 규제를 강화하고 있으며 특히 아동 노동을 막기 위해 노력하고 있다는 내용으로 가득하다.[2]

이케아 CEO였던 안데르스 달비그Anders Dahlvig가 쓴 『이케아

에지: 성장가도를 달리며 공익을 위해 노력하는 회사 만들기The IKEA

Edge: Building Global Growth and Social Good at the World's Most Iconic Home Store』는

이케아를 모범적인 기업으로 제시하면서 환경과 윤리 관련 문제들을

다루고 있다. 이 책은 이윤과 매출이라는 전통적인 사업 목표를

달성하면서 동시에 더 나은 사회를 건설하는 데 공헌하려면 어떻게

해야 하는지를 담고 있다.[3]

　캄프라드와 이케아는 부정적인 비판에 대처하는 고유의 능력을

보여줬다.《뉴스위크》는 2001년에 그 어떤 비판도 무너뜨리지

못하는 기업이라는 의미에서 이케아를 '테프론 다국적 기업The Teflon

Multinational'이라고 표현했고 이케아가 그린피스와 협업한다는 사실도

공개했다.[4] 실제로 이케아가 사회 의식과 윤리 의식으로 무장하고

있다는 점도 이케아가 여러 비판에도 흔들리지 않은 이유 가운데

하나일 것이다. 하지만 테프론 전략 또한 허상에 불과하다는 비판 역시

존재한다. 이케아 직원이었던 요한 스테네보는 이케아가 의도적으로

환경 규제를 어기는 기업은 아니라고 설명했지만 명망 높은 조직들과

협업하는 목적에 대해서는 의문을 제기했다. 스테네보는 이케아가

믿을 만한 조직들과 협력하는 이유는 그들의 신임을 얻어 필요할 때

그들을 알리바이나 볼모로 활용하기 위해서라고 주장했다.

비판론자들은 이케아의 전략을 교묘하고 계산적이라고 보았다.[5]

　구호단체와 협력하거나 구호단체에 기부하는 기업은 많다.

도덕적 자본가로 불리는 아드리아노 올리베티Adriano Olivetti도

캄프라드처럼 독특한 사람이다. 올리베티는 1950년대에 직원들에게
무료로 건강보험 서비스를 제공했고 여직원에게는 몇 개월 동안
출산휴가를 주었다. 당시에 직원 숙소를 마련하는 일이 드문 일은
아니었다. 하지만 올리베티처럼 유명 건축가에게 건축을 의뢰하는
경우는 거의 없었다. 올리베티는 문화 관련 분야에 지원을 아끼지
않았으며 문학과 철학 잡지를 창간했고 점심시간에 예술과 과학 관련
강의를 들을 수 있는 기회도 제공했다.[6]

　21세기 들어 기업들도 사회적 책임이라는 개념을 받아들이고 있다.
사회적 책임은 공적인 의무와 홍보라는 두 가지 영역과 관련된다.
기업이 사회적 책임을 지려 노력하는 이유는 이윤 극대화에만
매진하지 않고 사회를 발전시키는 데 기여하기 위해서이기도
하지만 이미지 향상을 위해서이기도 하다. 기업이 제품의 가격이나
품질만으로 평가받는 시대는 지났다. 사회에 헌신하는 모습을 통해
진실하고 호감 가는 이미지를 구축하면 마케팅에도 도움이 된다.[7]

　이케아는 환경단체들과의 협력을 강조하는 데 만족하지 않고 환경
분야에서 잘 알려진 인물이 이케아를 지지하도록 한다. 환경문제를
해결하기 위해 애쓰고 제품과 도구, 사회기반시설을 디자인할 때
사회와 생태계를 고려해야 한다고 주장한 디자이너 빅터 파파넥Victor
Papanek은 『민주적 디자인Democratic Design』에서 다음과 같이 말했다.
"이케아는 앞으로도 생태적, 사회적, 문화적으로 좋은 영향을 끼치면서
아름답고 저렴한 제품을 만드는 데 앞장설 것이다."[8]

6 민주주의를 팝니다

001983

1x

"오, 진, 저것 좀 봐요." 1883년에 출간된 에밀 졸라Émile Zola의 소설
『여인들의 행복백화점Au Bonheur des Dames』에 등장하는 드니즈 보뒤는
미쇼디에르 거리와 뇌브생오귀스탱 거리가 만나는 곳에 있는
상점 쇼윈도를 보며 들뜬 목소리로 말한다.[1] 드니즈 눈앞에 등장한
상점은 서구사회 구성원들의 물품 구매 습관에 일대 변혁을 가져온
백화점이었다.

졸라의 소설에는 다양한 상품으로 고객을 유혹하고 구매욕을
불러일으키는 파리의 가상 백화점이 등장한다. 이 소설은 19세기
후반에 발전한 소비문화에 대한 연구 결과를 반영하고 있다.
백화점에서 고객은 쇼핑을 하고 제품을 바라보고 동경하면서 망상에
잠기기도 한다. 졸라는 프랑스 상점들을 '현대 상업의 성전'이라고
부르며 대대적인 연구 내용을 바탕으로 백화점이라는 문화가
발달하는 과정과 백화점이 사회에서 수행하는 역할을 설명했다.[2]

순식간에 소비와 향락주의, 꿈의 상징이 된 백화점은 오늘날까지도
같은 이미지를 이어오고 있다. 백화점은 대중의 갈망과 욕구를
기반으로 한 장소이자 그들의 판타지와 바람을 충족시켜주겠다고
약속하는 장소이다. 이케아가 내세운 "그만 꿈꾸고 오늘을 살아라."를
보면 이케아 역시 마찬가지라는 사실을 알 수 있다.[3] 이 슬로건은
이케아 제품이 저렴하기 때문에 소비자가 꿈을 현실로 만들 수 있다고
전달한다. 저렴하다는 것은 "무엇이 꼭 필요한 물건이고 무엇이
필요하지 않아도 살 수 있는 물건인지 정확하게 구분하도록 도와주는

마법 같은 기준"이다.[4]

꿈과 소비는 어느 정도 연계되어 있으며 서로 완전히 얽혀 있는 경우도 있다. 윌리엄 리치William Leach는 장식 전문가의 말을 인용했다. "대중에게 꿈을 팔아라. 제품을 구입하면 따라올 일들에 대한 환상을 팔아야 한다. 소비자가 구입하는 것은 물건이 아니라 희망이다."[5] 이케아는 가정용품이 현실과 맞닿은 제품이라는 사실을 알고 있지만 그래도 대중이 꿈을 꾸도록 계속해서 자극한다. 이케아 매장들이 현대 소비문화의 일부라는 사실은 분명하다. 이번 장에서는 이케아를 소비문화의 일부로 보고 해석하는 틀을 강화하고자 한다. 이케아의 성공 요인이 오늘날 사회를 휩쓸고 있는 소비지상주의와 어떤 관련이 있는지 정리해보자.

최고의 이야기가 이긴다

'기분을 좋게 만드는' 대상에 애정을 느끼는 대중이 이케아의 성공 이야기를 좋아하는 것은 당연하다. 이케아의 성공 신화에는 영웅적인 과거는 물론 반전과 진보의 이야기가 들어 있다. 이케아가 어떤 기업이며 목표가 무엇인가에 대한 내러티브를 보면 이케아에 나름의 철학과 아이디어, 야망이 있다는 사실을 알 수 있다. 이케아는 자신을 남들과 다른 성격의 기업으로 묘사하면서 독특한 정체성을

형성해나갔다. 내러티브의 주제는 이케아와 다른 기업의 차별성이다. 이케아는 남들과 다르게 행동하는 데 주저하지 않았고, 그 결과 독특한 사업 방식과 판매 전략을 비롯한 새로운 콘셉트들을 발전시켰다고 주장한다. 이케아만이 취할 수 있는 이케아 고유의 방식을 추구한 것이다.

스웨덴이 배경임에도 캄프라드의 창업 이야기는 마치 주인공의 사회적, 경제적 배경과 상관없이 누구나 성공할 수 있다는 아메리칸 드림 혹은 자본주의 성공 이야기의 변종처럼 보이기도 한다. 이런 이야기들이 전 세계에 통하는 모습을 보면 이케아 내러티브가 지닌 위력이 얼마나 대단한지 알 수 있다. 단순한 성공 이야기는 전달하기도 쉽다. 이케아 내러티브들은 살아 움직인다. 직원과 고객, 대중매체를 통해 전달되고, 박물관이나 책에 등장하고, 스웨덴 정부의 손을 거쳐 퍼져나간다. 현실과 다르더라도 이케아의 이야기들은 무비판적으로 계속해서 재생산된다.

『이케아 북IKEA. The Book』은 이케아를 찬양하는 내용으로 가득 차 있다. 이 책은 캄프라드를 영웅으로, 이케아를 스웨덴식 복지정책과 사회적 책임을 상징하는 존재로 묘사한다.[1] 디자인사에서도 이케아의 기본 철학이 부유하지 않은 가정도 집을 아름답게 꾸밀 수 있도록 모두에게 동등한 기회를 제공하는 것이라고 설명한다. 이런 내러티브들은 이케아가 스웨덴이 꿈꾸는 이상과 규범, 전망을 추구한다는 내용으로 확장된다.[2] 예테보리에

있는 스웨덴국립디자인박물관Röhsska Museum은 〈엘렌 케이에서
이케아까지From Ellen Key to IKEA〉라는 주제로 오랫동안 상설전시를
개최했다.[3] 이케아 체인점이 엘렌 케이가 주장한 사회적, 민주적
연민이 발전한 모습이라는 생각을 암시하는 제목이다.

　　2009년에 스톡홀름시립미술관Stockholm's Municipal Art Gallery (사진 22)
에서 개최한 〈릴리에발크스의 이케아IKEA at Liljevalchs〉 전시회도
비슷하다. 보통 이 정도 규모로 전시회를 개최하려면 60만 크로나
정도가 필요한데 이케아 전시회 구성에는 예산이 훨씬 많이
투입되었고 예산 초과분은 이케아가 부담했다.[4] 전시회는 관람객에게
이케아의 성공 이야기를 전달했다. 사실 이케아가 직접 전시회를
구성했다고 봐도 무방할 정도로 이케아에 대한 칭찬으로 가득했다.
하지만 이케아는 전시회 구성에 개입하지 않았다고 주장했다.[5]

　　시립미술관은 물주를 배신하거나 전시 내용을 검열할 생각이
전혀 없었던 것으로 보인다. 이케아가 전시회 구성을 전담하지는
않았겠지만 기업이 원하는 이미지로 전시회 내용을 구성하게끔
미술관에 요구했을 것이 분명하다. 시립미술관은 일정한 거리를
두고 이케아에 객관적으로 접근하는 대신 표절을 비롯해 이케아를
향한 비판들을 수박 겉핥기식으로만 다루었다. 캄프라드가 젊은 시절
초민족주의와 나치, 파시즘 운동에 가담했다는 내용은 안내서에
단 두세 줄 정도로 언급했을 뿐이다.[6]

　　2009년에는 독일 뮌헨에 있는 국제현대미술관Pinakothek der

사진 22

〈릴리에발크스의 이케아〉 전시회, 스톡홀름, 릴리에발크스 콘스탈, 2009년.

Moderne에서 〈민주적 디자인Democratic Design〉이라는 제목으로 전시회를
개최했다. 스톡홀름시립미술관 전시회와 마찬가지로 1950년대부터
당시까지 출시된 제품들을 모아 전시했다. 또한 이케아 슬로건에 자주
등장한 '민주적 디자인'을 제목으로 내세워 이케아가 사회를 고려하는
디자인 철학을 가지고 있다는 사실을 암시했다. 전시회에 맞춰
이케아는 작가 하이너 우버Heiner Uber에게 의뢰해『민주적인 디자인:
이케아-인류를 위한 가구Democratic Design: IKEA-Furniture for Mankind』를
출간해 현대미술관과 독일 이케아 매장에서 판매했다.[7]

이케아가 조직의 역사를 설명하고 관련 내러티브들을 이용하는
방식에 수많은 기업이 주목한다. 책과 전시회를 마케팅에 활용하거나
기업의 과거 이미지를 그대로 보존하기 위해 직접 박물관을
만드는 기업도 있다. 이케아도 이런 전략의 잠재적 효과를 깨닫고
엘름홀트에 박물관을 만들고 있다.[8] 기업 외부 사람들이 상업적인 목적
없이 이야기할 때 기업의 역사가 갖는 마케팅 효과가 더 커진다.
역사 내러티브들은 대중매체나 책, 전시회에 등장하면 신뢰도와
타당성, 중요도가 높아진다. 관련 마케팅 전략이 등장한 것은
1952년에 뉴욕현대미술관Museum of Modern Art, MoMA에서 개최한
올리베티 전시회 이후이다.

이케아가 성공한 요인은 무척 다양하다. 하지만 기업 내외에서
내러티브가 중요한 역할을 했다는 사실은 분명하다. 기업이 스스로
만들어낸 내러티브는 마케팅 효과가 그리 크지 않다. 그렇다면 이케아

내러티브가 설득력 있고 마케팅 효과가 높았던 이유는 무엇일까. 물론 내러티브가 전부 성공과 번영에 관한 내용이었다는 사실도 중요하다. 하지만 그런 내러티브를 내세운 기업은 이케아 외에도 많다. 이케아 내러티브만이 지닌 특성은 사회적 책임과 스웨덴스러움이라는 두 가지 주제가 한데 얽혀 반복해서 회자되었다는 점이다.

이케아는 저렴한 가격을 사회적, 이념적 목표와 결부시켰다. 이케아 공식 역사 내러티브는 누구나 집을 아름답게 꾸밀 수 있도록 만들겠다는 창업자의 목표를 중요하게 부각한다. 창업자의 철학은 기업 운영 전 과정에 스며들어 있고 이케아의 사회적 책임은 기업 신화 사이사이에 녹아 있다. 이케아는 저가 정책을 유지하는 이유가 더 많은 사람이 아름다운 집을 소유할 수 있도록 만들어 다수가 지금보다 더 나은 일상을 누리게 한다는 목표를 달성하기 위한 방법이기 때문이라고 주장한다. 스톡홀름에서 열린 전시회 〈릴리에발크스의 이케아〉 안내서 마지막에는 캄프라드가 전하는 메시지가 실려 있다. "우리에게는 중요한 사명이 있다. 대중을 돕는 것이다! 대중은 우리를 필요로 한다."[9]

이케아가 처음부터 저가 제품 판매라는 목표를 추구한 것 같지는 않다. 수익을 우선시하는 여타 기업들과 다르다는 이미지를 구축하기 위해 노력하는 과정에서 저렴한 가격을 추구하게 된 것이다. 사회적 책임과 대중의 기본적 욕구를 충족시키겠다는 마음이 저가 정책을 시행하는 원동력이 되었다. 이케아를 이타적인 조직으로 묘사하려는

의도는 창립 내러티브에서 확실히 드러나고 그 외 여러 내러티브에서
반복해 등장한다. 이케아와 동일시되는 캄프라드도 같은 메시지를
전달한다.

캄프라드의 행동, 태도, 성격과 관련한 믿기 어려운 갖가지
이야기들이 이케아 내외에 널리 퍼져 있다. 캄프라드가 번쩍이는
기지로 기업에 닥친 문제들을 해결했다는 이야기에서부터 뛰어난
경영 능력과 겸손한 인격, 검소한 생활을 고수한다는 등 내용도
다양하다. 이케아는 원가 의식을 매우 중요하게 강조한다.
고객을 위해 창업자와 기업 소유주를 비롯한 전 직원이 절약을
생활화해야 한다는 것이다.

공식적으로는 은퇴했지만 캄프라드는 이케아에서 여전히
중요한 상징적 존재이다. 이케아 기업문화는 캄프라드가 지배한다고
말하는 사람도 있다. 창업 내러티브에서 이케아 매장과 창업자는
동일한 존재로 등장한다. 캄프라드의 특성은 이케아의 특성과
공존하며 캄프라드의 절약 정신은 자원을 허투루 낭비하지 않는
기업을 표상한다. 사회적 책임 의식을 전면에 내세운 뒤로 이케아에서
낭비는 허용되지 않는다.

캄프라드는 보통, 정직하고 매력적이고 인간적이며 겸손하고
고객에게 최선의 이익을 주려 하는 착한 사람으로 묘사된다. 항상
등장하는 상투적인 내용을 바탕으로 똑같은 이미지를 재생산한다.
판에 박힌 것처럼 똑같은 설명과 이미지를 접하다 보면 대중은 이를

무비판적으로 수용하게 된다. 이런 관점에서 보면 캄프라드는 자신의
의도대로 캄프라드라는 인물을 만들어낸 뛰어난 연출가라고 볼 수
있다. 자신이 직접 쓴 연극에서 주인공 역할까지 한 셈이다.

이케아만의 색채가 두드러지는 모더니즘적 모토들에서도
기업의 사회적 책임과 신념이 드러난다. '가정의 아름다움'과 '더 나은
일상' 같은 유명한 슬로건들은 어느새 이케아가 만들어낸 콘셉트라
볼 수 있는 '모두를 위한 아름다움'과 '민주적인 디자인'으로
바뀌었다.[10] 20세기 초반만 해도 주거시설 부족과 열악한 생활
환경을 개선할 방법은 민주주의와 사회 발전에 따른 합리적인
대량생산이라고 주장하는 사람이 많았다.

바우하우스Bauhaus에서 디자인하고 시제품을 만든 뒤에도 오랫동안
생산으로 이어지지 않은 제품도 많았다. 대량생산을 하고자 했던
디자이너들의 의도가 반영되지 않은 것이다.[11] 이케아는 스스로를
정치적, 사회적 급진주의자로 정의한다. 그리고 기업의 전망은 생각을
공유하는 데서 멈추지 않고 그것을 현실로 만들어야 한다고 주장한다.
모더니즘 선구자들은 누구나 주거시설과 가구를 소유하도록 해야
한다는 꿈을 꾸는 데 그쳤지만 이케아는 이를 현실로 만들었다.

지난 10년 동안 이케아는 기업의 윤리 지침, 특히 하청업체 선정
관련 지침을 부각하며 이케아의 사회적 책임을 강조했다. 또한
세계자연보호기금과 적십자사, 유니세프 같은 단체들과 협력한 사실을
대중에게 알리고 다양성이나 민족성과 관련된 문제들을 인식하고

이에 관여하고 있다는 사실도 강조했다. 대중은 이케아를 정치적으로 올바르고 타인에 공감하며 사회적 책임감이 뛰어난 기업으로 여긴다.

스스로를 사회 의식이 투철하고 헌신적인 기업으로 묘사하는 이케아의 마케팅 전략은 스웨덴적 특성을 강조하는 전략과 잘 맞아떨어졌다. 스웨덴은 진보적인 가치와 사회민주적인 복지정책, 모더니즘 디자인에 대한 포용력을 특성으로 한 국가이다. 그래서 이케아는 사회문제에 깊이 관여하는 스웨덴이라는 국가에서 만들어진 현대적 기업이라는 이미지를 지니게 되었다. 이케아는 스스로가 스웨덴 복지정책이 추구하는 목표와 가치, 신념을 공유하고 연대 의식과 정의, 평등에 초점을 맞춘다고 주장한다. 단순화하면 이케아와 스웨덴 복지정책이 동일하게 보이기도 한다.

이케아는 사회 의식을 반영하는 요소들 외에 사회적 책임감과 관련 없는 여러 국가적 상징을 사용해 스웨덴적 특성을 드러낸다. 가장 대표적인 예는 아마도 스웨덴을 상징하는 파란색과 노란색을 이용한 로고와 매장 외관 그리고 미트볼, 북유럽 스타일의 제품명일 것이다. 이케아는 직원에게도 전형적인 스웨덴 사람처럼 겸손하면서도 당당한 태도로 솔직하게 행동하라고 교육한다.

스몰란드 지방에서 시작되었다는 사실도 강조한다. 캄프라드가 스몰란드 출신이라는 사실은 일종의 미덕이 되었고 생계를 이어가기 위해 희소한 자원을 최대한 활용해 열심히 살아간 스몰란드 사람들의 특성은 이케아의 이미지를 형성했다. 이케아가 스웨덴과 스웨덴인,

스몰란드 사람에 대해 내린 정의는 민족이 지닌 다양한 기질과 천성에 대한 민족학자들의 설명을 연상시키곤 한다.

이케아 내러티브에서는 스웨덴을 진보적이고 현대적인 복지국가이자 유럽 변두리에 있는 전원 국가로 묘사하고 있다. 붉은색 시골집들과 눈 덮인 자연, 산속에 있는 이끼가 잔뜩 낀 돌, 아름다운 호수, 가는 자작나무, 목가적인 농장 사진도 자주 등장한다. 고전적이면서 긍정적인 이미지의 상징으로 가득한 사진들은 외국인 눈에는 이국적으로 비친다. 노란색과 파란색으로 구성된 상징들과 낭만적인 자연을 담은 사진들은 이케아가 사회적 책임감을 갖고 정치적 역할을 수행한다는 이미지에서 벗어나게 도왔으며 상업적인 이미지도 한층 누그러뜨렸다.

사회 의식과 스웨덴의 특성을 지닌 기업이라는 이미지는 이케아가 사업적으로 성공을 거두는 데 중요한 역할을 했다. 이케아는 마케팅 목적으로 이념적, 정치적 목표를 반복해 내세웠으며 개성을 살리기 위해 국가적 상징들을 이용했다. 이케아 내러티브들은 사회적 책임과 스웨덴스러움을 강조하는 것처럼 보이지만 이를 이해할 때는 현재 우리가 소비사회에 살고 있다는 사실을 염두에 두어야 한다.

유혹적인 인테리어

에밀 졸라의 소설『여인들의 행복백화점』에 등장하는 백화점 관리자 옥타브 무레는 백화점을 찾는 고객들의 비이성적인 행동을 이용해 돈을 벌고자 애쓴다. 그는 고객이 충동적으로 물건을 구매하고 구매욕에 휩쓸리며 원래 방문할 생각이 없던 매장에도 들르게 만들려 한다. 고객이 이성적으로 행동하기 힘들게 만들어 필요하지 않거나 없어도 불편함을 느낀 적이 없는 물건들을 구입하도록 유도한다. 한마디로 고객을 욕망에 굴복시키려 한다.

20세기에 접어들 무렵 광고업계 종사자들은 대중에게 상식적으로 접근하는 방법은 효과가 없다는 사실을 깨달았다.[1] 홍보 전문가 에드워드 버네이스Edward Bernays는 대중이 광고의 정확한 의미를 따지지 않으며 충동과 습관, 감정에 따라 행동한다고 주장했다.[2] 버네이스가 의미한 대중은 그의 삼촌 지그문트 프로이트Sigmund Freud가 연구한 충동에 따라 행동하는 비이성적인 인간과 같은 존재이다. 비이성적인 대중은 이후 소비문화를 발달시키는 데 중요한 역할을 담당했다.[3]

몇십 년이 지난 뒤 소설가 조르주 페렉Georges Perec은 쇼핑에 중독된 젊은 커플 실비와 제롬을 주인공으로 소설을 썼다. 소설 『사물들Les Choses: Une histoire des années soixante』에서 페렉은 자신들의 수입으로는 감당이 안 될 정도로 가구를 사들이는 주인공의 끝없는

욕구를 다루었다.[4] 실비와 제롬은 집을 완벽하게 꾸미겠다는 욕망에 사로잡히지만 그럴수록 두 사람의 삶은 공허해진다. 페렉의 소설은 물신숭배에 대한 신마르크스주의 이론을 잘 반영했으며, 당시에 소설 내용을 융통성 없이 있는 그대로 해석한 감이 있기는 했지만 어쨌든 이 소설은 좌파 진영의 우상 같은 존재가 되었다.

페렉의 소설을 소비사회에 완전히 거부반응을 보이거나 사회를 풍자하는 내용으로 볼 수는 없다. 소설이 전달하는 메시지는 애매모호하다. 과도한 쇼핑이 실비와 제롬을 불행하게 만들기는 했지만 두 사람이 쇼핑을 통해 허전함을 메우고 위로를 받고 살아가는 의미를 찾은 것도 사실이다. 작가가 객관적인 태도로 두 사람의 욕구와 판타지에서 사회적, 반어적 요소를 제거했고 그 탓에 두 사람은 어리석은 인물처럼 보인다. 하지만 그렇다고 해서 그들이 품은 희망의 진정성이 떨어지는 것은 아니다. 페렉이 묘사한 소비지상주의는 여전히 중요한 의미를 갖는다. 정성 들여 인테리어한 가구점들 탓에 대중은 이상적인 집을 꿈꾸는 데 만족하지 못하고 물건을 더 구입하고픈 충동을 느낀다. 이케아 매장을 방문한 고객 대부분도 같은 감정을 느낀다. 서구 시장경제 체제에서 소비란 단순히 기본적 필요를 만족시키기 위한 것이 아니다. 욕구와 유혹, 갈망에 따라 이루어지며 예술가 바버라 크루거Barbara Kruger 말대로 정체성 형성에 영향을 미치는 행위인 것이다. 철학자 르네 데카르트René Descartes가 남긴 명언을 "나는 쇼핑한다, 고로 존재한다."로 바꾸어 말하기도 한

크루거는 소비자와 소비사회가 정체성 확립에서 중심적인 역할을 맡고 있음을 주장했다.[5]

현대사회가 점점 상업화되고 있다는 사실은 소비의 합리화, 향락주의와도 관련이 있다. 대중이 소비하는 이유와 학계가 소비문화에 점점 관심을 갖는 이유는 여러 가지로 설명할 수 있다.[6] 두 가지로 간단히 정리하면 다음과 같다. 첫째, 대량생산이 가능해지면서 구매층이 역사상 가장 두터워졌으며 그 결과 사치품의 민주화라고 설명할 수 있는 소비문화가 형성되었다. '쇼핑'은 능동적이고 유의미하며 정체성을 확립하는 활동으로 비춰진다. 제품을 선택하고 구입하는 행위는 자아실현과 해방감을 느끼게 만드는 창조적인 행동과 연결된다. 그와 동시에 소비는 속임수와 유혹의 한 형태로 이해되기도 한다.[7]

무언가에 홀려 판단력을 상실하는 경우는 비일비재하다. 자유시장경제는 항상 소비자의 행동을 통제할 방법을 찾는다. 철학자 테오도르 아도르노Theodor Adorno와 막스 호르크하이머Max Horkheimer는 문화산업에 대한 논의를 담은 유명한 산문에서 대량생산은 선택의 자유를 보장한다며 대중을 현혹하지만 실제로는 수동성을 야기한다고 주장하면서 대량생산을 격렬하게 반대했다. 대량생산을 비판하는 사람들은 자본주의 체제가 기존에 없던 새로운 욕구를, 가짜 욕구를 만들어낸다고 주장한다. 대중은 자신이 원하는 것이 무엇인지 안다고 생각하지만 사실은 유혹의 손길에 노출되어 있으며 가장

큰 문제는 대중이 유혹당하기를 바란다는 사실이다. 아도르노와 호르크하이머는 문화 산업이 가짜 희망을 만들어내고 문화가 지닌 진정한 가치를 깎아내린다고 보았다.[8] 우리는 무엇이 진짜이고 무엇이 가짜인지, 문화적·도덕적으로 가치 있는 것이 무엇인지 판단하는 일이 가능한지 질문해보고, 가능하다면 누가 이를 판단할 수 있는지 질문해봐야 한다.

풍족한 서구사회에서 시장은 기존에 충족시키지 못했던 필요를 실제로 채워주지는 않으면서 매력적인 새로운 제품들을 계속해서 출시해야 한다. 현대 소비문화는, 새로운 제품에 대한 욕구가 끊이지 않는 인간의 특성에서 나오는 만족을 모르는 갈망과 비교되곤 한다. 소비자는 제품 자체보다 제품을 구입하면 생기는 만족감과 기쁨이라는 감정을 얻고 싶어 한다. 그런 면에서 보면 소비는 필요를 충족시키는 행위가 아니라 다른 사람이 되고 싶다는 모호한 갈망과 욕구를 채우는 행위이다. 하지만 새 제품이 나오면 계속해서 바꾸고 싶은 마음이 생기기 때문에 소비자는 물건을 아무리 구매해도 만족하지 못한다. 이런 측면에서 보면 소비가 삶의 중심 요소가 되는 것을 넘어 삶의 목표 가운데 하나가 되었다고 할 수 있다.[9]

부유한 국가에서는 물질에 대한 기본적인 필요가 대체로 충족된다. 의류나 가구, 가정용품들은 못 쓰게 되는 경우가 많지 않아서 꼭 필요해서 소비를 지속해야 하는 경우는 많지 않다. 그렇기 때문에 신제품이라는 사실과 제품의 겉모습이 구매를 유도하는 중요한

요소가 된다. 소비자가 제품을 바꾸고 싶다는 욕구를 느껴야
구매로 이어지기 때문이다. 사회학자 볼프강 프리츠 하우크Wolfgang
Fritz Haug의 말대로 주기적으로 소비자가 미관상 멋진 제품을 원하도록
만들어야 한다.[10]

비판적인 소비자는 제품을 끝없이 생산하고 소비하는 행위가
소비자의 실제적인 필요에 부합하지 않으며 자본주의 체제는
대중이 소외감을 느끼게 만든다고 본다. 대중은 자신이 생산하고
소비하는 제품들뿐 아니라 경험과 감정, 욕망에서도 배제된다.
철학자 기 드보르Guy Debord가 말한 '스펙터클 사회The Society of the
Spectacle'에서 인간은 물품을 통해 소통해야 하며 물품의 교환가치가
인간을 지배한다.[11]

전쟁 이후 사회가 생산사회에서 소비사회로 빠르게 전환하는
과정에서 능동적인 시민들이 정체성을 찾는 소비자로 바뀌었다고
주장하는 사람도 있다. 소비사회에서 대중은 소비를 통해 정체성을
형성하는 소비자로 인식된다. 자아와 제품이 동일시되고 어떤
제품을 선택하느냐에 따라 정체성이 확립된다. 사회학자 지그문트
바우만Zygmunt Bauman의 말대로, 과거 그 어느 때보다도 자유롭게
행동할 수 있게 된 대중이 가공된 욕구를 지닌 소비자 역할을
수행하도록 압박받는 역설적인 상황이 펼쳐지고 있다.[12]

결론적으로 대중은 자신들이 생각하는 만큼 자유로운 존재가
아니다. 소비사회는 대중을 세뇌시킬 뿐 아니라 의무나 미덕이

되어버린 소비지상주의적 생활 방식을 우리가 자의로 선택했다고
믿게 만든다. 쇼핑은 순간적인 만족감만을 제공하며 새로운 제품을
찾거나 제품과 새로운 관계를 맺고 새로운 인테리어, 새로운 정체성을
추구하는 행위는 소비에 대한 욕구를 가속화한다.[13]

이케아 비즈니스 전략이 소비지상주의에 바탕을 두고 있다는
사실은 분명하다. 이케아가 대량소비를 상징하는 아이콘으로
보이는 것도 당연하다. 척 팔라닉Chuck Palahniuk이 쓴 소설『파이트
클럽Fight Club』과 1999년에 개봉한 동명의 영화는 대중에게 교훈을
준다. 소비가 쾌락과 정체성, 자아실현과 동일하다는 헛된 믿음에
빠지는 과정을 다룬 이 소설에서 우리는 이케아 쇼핑문화를
엿볼 수 있다.[14] '이케아 보이'라고 불린 소설 속 주인공은 요즘
사람들은 "변기에 앉아 포르노 잡지 대신 이케아 가구 상품안내서를
본다."고 말한다.[15] 소비는 구매자의 정체성 또는 정체성을 형성하는
과정과 동일시된다. 이케아 보이는 상품안내서를 넘기면서
어떤 식기 세트가 자신의 스타일을 잘 드러내줄까 고민한다.[16]
아파트가 폭발하자 주인공은 한탄한다. "나는 집에 있는 가구들을
다 사랑했다. 가구는 내 인생 그 자체였다. 전등, 의자, 깔개가 바로
나였다. 장식장에 든 그릇들도 나였다. 집에 있던 식물들도 나였다.
텔레비전도 나였다. 집이 폭발하면서 나도 함께 폭발해 사라졌다."[17]

예술가들이 이케아 매장과 제품들에 집중하기 시작했다는
점에서도 이케아가 소비지상주의 윤리의 상징이 되었다는 사실을

알 수 있다. 이케아에 긍정적인 사람도 있고 소리 높여 반대 의견을 낸 사람도 있다.[18] 클레이 케터Clay Ketter는 빌리 책장을 비롯해 이케아 제품들만 사용해 만든 작품들을 선보였다. 케터는 작품을 통해 이케아와 기존 모더니즘 기업들 간의 차이를 밝히려 했다. 그는 바우하우스 선구자들은 소재와 디자인 선정에 공을 많이 들인 반면, 이케아는 회계와 마케팅에 집중했다고 보았다.[19]

안데르스 야콥센Anders Jakobsen도 이케아의 대량생산 제품을 분해해서 새롭고 독특한 작품들을 만들었다. 주방에서 사용하는 체와 목욕용 솔, 작은 램프들을 이용해 만든 조명 부품이 대표적이다. 야콥센은 이케아에서 대량생산한 제품들을 이용해 만든 작품으로 이케아를 교묘하게 비판했다. "나는 이케아의 합리성에 도전했다. 내 작품은 소비의 파괴라고도 볼 수 있다."[20]

이케아는 호감형 브랜드이다. 매장에서는 고객이 집을 실용적으로 꾸밀 수 있도록 심사숙고해 만든 다양한 종류의 저렴한 가정용품을 판매한다. 이케아는 소비자가 집을 더 아름답게 꾸미고 정돈할 수 있게 도와준다. 이케아가 갈망과 욕구, 꿈처럼 소비를 유도하는 전통적인 동력들을 이용하는 것은 자연스러운 일이다. 앞서 언급한 대로 상점이 존재하려면 반드시 소비문화가 전제되어야 한다. 상점은 제품을 가능한 한 많이 판매하고 고객이 주기적으로 매장을 방문하고 싶은 마음이 들도록 만드는 것을 목표로 삼는다. 이케아도 매장을 찾은 고객이 꼭 필요한 물건들만 구입하기를 원하지는 않는다.

문제는 이케아가 매장 운영 목적이 다른 기업들과 매우 다르다는 메시지를 전달한다는 데 있다. 이케아는 스스로를 소비문화의 일부가 아니라 사회적 책임을 다하는 것을 목표로 하는 선의의 기업이라는 이미지로 포장한다. 이렇게 만들어진 이미지는 대중에게 이케아가 이윤을 목적으로 운영하는 기업이 아니라는 메시지를 전달한다. 사회적 책임과 사명을 강조한 기업 목표가 전적으로 실용적이었다고 말할 수는 없지만 어느 정도 중요한 역할은 했다고 볼 수 있다. 대중들 눈에 비치는 이케아의 공식적인 이미지와 실상 사이의 괴리감이 줄어들었기 때문이다.

이케아는 대외적으로는 물론 기업 내부적으로도 사회적 책임을 중요하게 생각한다. 하지만 사내에는 일반적인 이윤 추구라는 목표를 다룬 내러티브도 많다. "누구도 빈손으로 매장을 나가게 해서는 안 된다."[21]는 내용과, 매장이 "판매 방법과 인력 활용에서 높은 효율성을 추구해야 한다."는 내용을 담은 내러티브도 있다.[22] 방문객을 짧은 시간에 소비자로 바꾸고 매장에 있는 사이 최대한 많은 제품을 구매하도록 설득해야 한다는 것이다. "고객이 매장에 들어서기 전까지는 인지하지 못했던 욕구들을 불러일으켜 충동구매를 하도록 만들어야 한다."[23]

밖에서 보는 이케아는 기존의 다국적 기업과 다르게 느껴진다. 스웨덴의 특성을 그대로 반영한 친숙한 이미지를 만들기 위해 이케아가 엄청나게 공을 들인 덕이다. 캄프라드는 자신은 이케아를

운영하면서 큰돈을 벌지 않았고 매장들은 독립적인 재단 소유라고 설명하곤 했다. 하지만 이후 이케아가 매우 복잡한 지배관리 구조 체계에 따라 관리되고 있다는 사실이 밝혀졌다. 다국적 기업의 재무 구조가 복잡한 것은 보편적인 일이지만 대중은 그동안 이케아가 다른 기업들과 근본적으로 다르다는 인상을 받았다. 복잡한 재무 구조를 바탕으로 볼 때 이케아가 지닌 이상적이고 친밀한 가족 기업이라는 이미지는 사업 전략의 일환으로 만들어진 것이라고 볼 수 있을 듯하다.

이처럼 이케아가 대중에게 공개한 목표와 실상 사이에는 모순이 있다. 이케아의 사회적 책임 내러티브들은 과거에 만들어진 것으로 볼 수 있다. 현재와는 다른 상황에서 만들어진 모더니즘 슬로건과 모토를 이용하고 있기 때문이다. 사회적 책임 내러티브는 현재보다 생활수준이 훨씬 낮고 주거시설도 부족했던 시대에 만들어진 것으로 이해해야 한다. 20세기 초반에는 아름다움을 민주화해야 한다는 시대적 요구가 있었고 합리적인 대량생산이 주거와 가구 문제를 해결할 방법이라고 믿는 사람이 많았다. 사회적, 민주적인 동기 외에 다른 동기들도 있었다. 이케아 내러티브들을 다른 시대나 맥락과 연관시킬 수는 있지만 현대사회에서 요구하는 사회적 책임과 관련해서 보면 이케아 내러티브에는 시대적으로 맞지 않는 면도 존재한다.

이케아는 적어도 서구사회 소비자 다수의 기준에서 볼 때는

저렴한 가구와 가정용품을 판매한다. 하지만 가격이 저렴하다고
해서 이케아가 사회 의식에서 원동력을 얻고 이념적 신념에 따라
사업을 운영한다고 확신할 수는 없다. 사회적 책임을 담은 이케아의
내러티브들은 상업적으로 이용되는 멋진 이야기로 이해할 수도 있다.
이케아의 중요한 특성인 시선을 사로잡는 문구로 만든 슬로건은
마케팅 전략에 활용되었다. 민주주의 같은 긍정적인 개념들도
마케팅에 동원되었다. 일반적으로 민주주의는 대중이 자유선거를
통해 당선자에게 권력을 부여하며 표현의 자유, 법적 보상 청구권,
특정 정당을 지지할 권리를 비롯한 다양한 자유와 권리를 보장하는
제도를 의미한다.

한편 이케아 사전에서 민주주의란 저렴한 가격과 소비의 기회
증대를 의미한다. 그런데 저렴한 가격을 늘 선한 것이라고
볼 수 있을까. 지나치게 낮은 가격은 소비자가 과소비를 하도록
유도할 수 있다. 이케아 같은 기업의 가구와 가정용품 판매량은
엄청나게 증가했고 소비자가 기존 가구를 버리고 새로운 제품을
구입하기까지의 주기는 짧아졌다. 가구가 필요하지 않아도 자주
새 가구로 바꾸기 때문이다. 제품 수명 주기가 짧아지면 지속가능성과
환경 관련 문제가 제기된다. 사실 저렴한 가격도 신기루에 불과한
것일 수 있다. 저렴한 제품을 다른 저렴한 제품으로 자주 대체하면
총 투입 금액은 생각만큼 싸지 않을 수도 있기 때문이다.[24]

이케아가 내세우는 민주주의적 열망과 사회적 사명은 스웨덴

정체성이라는 뿌리와 연결된다. 캄프라드는 주장했다. "이케아가 스웨덴이라는 뿌리를 강조하고자 하는 이유가 무엇일까. 스웨덴스러움이 민주적 디자인을 강조하도록 도와주기 때문이다. 19세기 후반부터 스웨덴에서 발전한 민주주의적 이상은 이케아에 매우 중요한 의미를 지닌다. 이케아는 다수를 위한 기업이기 때문이다."[25] 스타판 벵트손Staffan Bengtsson은 〈릴리에발크스의 이케아〉에서 몇 발짝 더 나아가 이렇게 주장했다. "이케아는 국가 정치제도와 발맞추어 민주적 디자인으로 많은 사람을 이롭게 한다는 창립자의 프로젝트를 실현시키기 위해 애썼다. 이데올로기가 무너지면서 사회주의와 민주주의 진영 사이에서 혼란이 생겼을 때도 잉바르와 이케아만은 공동체를 키워나갔다."[26]

벵트손은 사회복지의 선구자라는 스웨덴의 역할을 이어받아 이케아가 공동체 관련 문제들을 해결해야 한다는 책임을 떠안았다고 주장한다. 여기서 저가 제품을 판매하는 기업이 사회복지 서비스를 대체할 수 있는지, 소비를 복지사회 건설과 비교할 수 있는지에 대한 의문이 생긴다. 이케아가 공식적으로 내세우는 자아상에는 스웨덴의 특징이 반영되어 있다. 그런데 실제로 이케아는 스웨덴의 특성을 얼마나 지니고 있을까. 스웨덴의 이미지 가운데 거짓은 어느 정도이며 어디까지가 사업적인 목적에서 꾸며낸 미사여구일까. 정부 지원 복지정책을 지원하는 이케아의 방식은 뛰어난 마케팅 전략으로 칭송받았는데 과연 이케아의 수익이 이 정책에 정확히

어떻게 기여하는 것일까.

오래전부터 이케아는 민주적이고 평등한 복지국가라는 스웨덴의 이미지와 긍정적인 스웨덴 생활 방식을 회사와 결부시키기 위해 노력해왔다. 사회적 책임이라는 목표는 역풍을 만났을 때, 더 자세히 말하자면 아동 노동이나 나치 조직 가담과 관련한 비판이 일었을 때 시련을 극복하는 수단으로 이용되었다. 스웨덴이 성장하던 시기에 이케아는 스웨덴으로부터, 특히 스웨덴의 경제 성장으로부터 이득을 취했다. 건설 경기가 활황이었고 소비자의 구매력이 빠르게 증가했기 때문이다. 하지만 오늘날 스웨덴과 이케아의 관계는 어때 보이는가.

스웨덴으로부터 직접 도움을 받을 일은 거의 없지만 이케아에 스웨덴이라는 이미지는 여전히 필요하다. 사회적 안정성과 연대감, 평등, 멋진 자연이 있는 나라라는 스웨덴의 이미지가 지니는 가치가 크기 때문이다. 이케아가 제시하는 스웨덴의 이미지가 사실인지 여부는 이케아로서는 별로 중요하지 않아 보인다.

이케아 기업문화에는 스웨덴과 관련된 수많은 가치들이 깊숙이 배어 있다. 이케아는 직원들을 존중하고 본사와 하청업체의 작업환경을 적절한 수준으로 관리하며 평등한 환경을 만들기 위해 노력한다. 이케아는 작업환경에 있어서는 진보적이라는 이미지를 갖고 있다.[27] 하지만 이케아가 다른 기업들보다 더 진보적이라고 해도 스웨덴과 스웨덴 디자인에 대한 내러티브들은 시대에 뒤떨어졌으며 향수에 젖어 전원을 낭만적으로 묘사한다는 비판을 받고 있다.

다양성과 민족성에 관련된 정책들은 스웨덴스러움을 다룬 내러티브의 최신 버전으로 평가받고 있지만 그 외 다른 내러티브들은 시대에 뒤처진 데다 논란을 야기하고 있다.

국가와 관련한 상징과 이미지, 내러티브들은 국가 정체성을 결정하는 중요한 요소들이다. 가까운 지역에 거주하고 유전자가 유사하다 해서 사람들이 단결하는 것은 아니다. 연대감은 공통의 역사를 반영한 내러티브들과 의식에서 나온다. 국가 내러티브는 한때 강대국이었다는 영광스러운 과거에 대한 추억을 담고 있는 경우가 많다. 스웨덴의 경우 복지국가라는 사실과 스웨덴만의 특성을 전면에 내세운다. 프랑스가 공화국이라는 사실을 자랑스러워하듯 스웨덴은 국가 내러티브와 신화 내러티브에서 복지국가라는 사실을 뽐낸다.[28] 하지만 스웨덴식 복지국가를 둘러싼 갈등은 늘 존재해왔고 번영을 누리는 진정한 근대국가라는 이미지는 시험대에 올랐다.

이케아 내러티브는 현대 스웨덴 탄생 신화로도 볼 수 있다. 1990년대에 스웨덴은 모두가 닮고 싶어 하는 모델 국가에서 위기에 빠진 복지국가로 전락했다. 당시를 되돌아보면 스웨덴이 점점 약화되는 사이 해외로 쭉쭉 뻗어나가던 이케아는 스웨덴식 복지국가라는 개념을 더욱 강조했다. 다국적 기업보다 스웨덴 기업이라는 이미지를 일부러 강조한 이유는 여타 기업들과 다르다는 것을 보여주기 위한 차별화 전략이었다고 볼 수 있다. 이케아는 스웨덴이라는 국가 내러티브를 통해 기업 이미지를 만들어냈다.

스웨덴이라는 국가 정체성을 이용해 경제적 이익을 창출한 것이다.

스웨덴 정부는 국가 정체성에 새 생명을 불어넣기 위해 이케아와 이케아의 내러티브를 이용했다. 스웨덴도 이케아처럼 국제 무대에서 정체성을 확립하려는 하나의 브랜드로 볼 수 있다. 스웨덴 정부가 이케아를 홍보하는 데 열을 올리는 모습은 이케아의 성공이 스웨덴의 성공으로 이어지리라 믿고 있다는 사실을 보여준다. 이케아가 스웨덴의 이미지를 이용해 마케팅을 하듯이 스웨덴은 이케아를 이용한다. 쌍방의 이익을 추구하는 공생관계가 된 것이다. 이케아와 스웨덴은 공통되는 특징을 지니고 있기 때문에 두 브랜드의 내러티브들은 스웨덴과 스웨덴 디자인에 대한 고정관념을 형성하고 강화한다. 서로 부족한 점을 보완해가며 이 과정을 수행해나간다.

스웨덴스러움에 대한 의문이 제기된 것처럼 이케아 내러티브에 등장하는 혁신적이고 선구적이라는 이미지 역시 의혹을 불러일으킬 수 있다. 이케아는 제품 가격을 낮추려는 지속적인 노력의 결과로 탄생한 이케아만의 독특한 운영 방식을 내세워 의혹을 불식시키려 했다. 이케아가 혁신적이라는 사실은 인정할 수밖에 없지만 혁신에 대한 이케아의 주장이 옳은지에 대해서는 생각해봐야 한다. 내러티브 안에서 현실은 실제와 다르게 다듬어진다. 이케아가 주장한 창의적이고 선구자적인 행동들은 실제로는 전통에 기반을 두고 새로운 시도를 하거나 기존에 존재하던 콘셉트를 발전시킨 행동으로 볼 수 있다.

이케아는 조립식 가구와 가구 전시 방식, 상품안내서 등 다양한 콘셉트를 상업적으로 발전시키는 능력이 있었다. 하지만 이케아의 성공 요인을 제품과 판매 전략으로만 한정할 수는 없다. 스웨덴스러움과 사회적 책임을 중심으로 하는 내러티브들에 기반을 둔 기업문화와 마케팅 역시 큰 역할을 했다. 하지만 이 요소들이 과거부터 존재했던 것은 아니다. 1950년대와 1960년대에는 이케아 내에서 사회 의식이나 스웨덴 스타일에 대한 논의가 거의 없었다. 당시에는 제품명도 스웨덴식 이름이 아니었고 기업명도 프랑스 철자를 이용해 Ikéa로 표기했으며 색깔도 지금과는 달랐다.

1970년대부터 1980년대까지 이케아는 굉장한 변화를 겪었다. 스웨덴 스타일 상징들과 사회적 목표에 대한 논의들이 차츰 등장했고 「가구 판매상의 유언」과 「가능성으로 가득한 미래」를 비롯한 이케아 창업 내러티브들이 만들어졌다. 이케아가 경제적으로 성공을 거두고 해외시장에 진출함에 따라 스웨덴스러움과 사회적 책임감에 대한 내용들이 새롭게 정립되었다. 1980년대에 이케아는 부유층의 재산을 훔쳐 가난한 자들에게 나눠주는 가구업계의 로빈 후드 같은 존재로 묘사되었다. 그리고 1990년대에는 사회적 안정을 도모하는 데 집중하는 스웨덴식 복지정책과 이케아를 비교하려는 시도가 늘었다.

현재 이케아 매장은 세계 곳곳에 퍼져 있다. 기업 운영의 기본 원칙과 마케팅 지침은 모든 매장에서 동일하지만 광고 내용은

국가에 따라 다르다. 서로 문화가 다른 나라마다 이케아에 대한 인식도 제각각이지만 스웨덴 이미지와 이케아의 사회적 목표는 전 세계에서 통용된다. 이케아 내러티브 가운데 어디까지가 사실인지는 완전히 별개의 이야기이다.

주

1 이케아의 구성

1 2012년 바르셀로나에서 개최된 제7회 문화정책연구국제회의 문화정치와 문화정책 분야에서 사라 크리스토페르손이
 맡은 강연 〈이케아가 디자인한 스웨덴〉을 들은 청중이 한 말이다.

2 조지프 나이, 홍수원 옮김, 『소프트 파워(Soft Power: The Means to Success in World Politics)』,
 세종연구원, 2004.

3 스톡홀름 소재 스웨덴문화회관이 2001년에 개최한 〈오픈 미(Open Me)〉 전시회가 대표적인 예이다. 이케아
 상품안내서 발간에 맞춰 개최한 이 전시회는 2001년에 이케아가 주력한 제품군인 수납용품을 주제로 삼았다.

 Staffan Kihlström, 'IKEA, Rörstrand och IT-företag har ställt ut,' Dagens Nyheter, January 1, 2007.

 2009년에 이케아는 스톡홀름시립미술관에서 개최한 〈릴리에발크스의 이케아〉 전시회에도 자금을 지원했다.
 관련 내용은 6장에 있다.

이케아의 역사와 정통성

1 기업 정보는 http://www.IKEA.com/ms/sv_SE/about-the-IKEA-group/companyinformation/
 index.html에 나와 있다(2013년 10월 29일 접속).

2 다수의 경제경영 분야 연구에서 이케아는 성공적인 기업 사례로 인용되었다. 다음은 이케아를 인용한
 초기 논문 가운데 일부이다.

 Michael E. Porter, 'What is Strategy?,' Harvard Business Review, Nov-Dec, 1996.

 Richard Normann and Rafael Ramirez, 'Designing In teractive Strategy: From Value Chain to Value
 Constellation,' Harvard Business Review, July, 1993, pp. 107-117.

 Sumantra Ghoshal and Christopher A. Bartlett, *The Individualized Corporation. A Fundamentally
 New Approach to Management. Great Companies are Defined by Purpose, Process, and People*
 (New York: HarperBusiness, 1997).

3 Christopher A. Bartlett and Ashish Nanda, *Ingvar Kamprad and IKEA* (Harvard Business School Case
 390-132, 1990).

4 'Med uppdrag att berätta,' in Anders Dahlvig, *Med uppdrag att växa. Om ansvarfullt företagande* (Lund:
 Studentlitteratur, 2011),18쪽에서 라르스 스트란네고르드(Lars Strannegård)도 같은 의견을 밝혔다.

5 샐저는 민족학과 인류학 분야에서 영감을 받아 연구를 진행했다. 샐저는 참여관찰 기법을 이용해 스웨덴과 프랑스,
 캐나다에 있는 이케아 매장들을 연구해 국가에 따라 이케아 직원들이 기업 정체성을 어떻게 구축하는지 분석했다.

 Miriam Salzer, *Identity Across Borders: A Study in the 'IKEA-World'*, Diss. (Linköping: 1994),
 pp. 7-14, 16.

Miriam Salzer-Mörling, *Företag som kulturella uttryck*(Bjärred: Academia adacta, 1998)도 참고하기 바란다.

6 베네딕트 앤더슨은 합작 국가라는 개념에 관심이 깊었으며 민족은 집단적 소속감과 관련한 상상의 관념이라고 설명했다.

베네딕트 앤더슨, 윤형숙 옮김, 『상상의 공동체: 민족주의의 기원과 전파에 대한 성찰』, 나남, 2004.

7 관련 분야에서는 '비즈니스 내러티브'라는 용어를 사용하기도 하지만 '기업 스토리텔링'이라는 용어를 더 자주 쓴다. 데이비드 M. 보제(David M. Boje)와 이아니스 가브리엘(Yiannis Gabriel), 바바라 차르니아브스카(Barbara Czarniawska)는 경영 분야 스토리텔링 연구의 선구자이다.

David M. Boje, 'Stories of the Storytelling Organization: A Postmodern Analysis of Disney as "Tamara-Land"', Academy of Management Journal, Vol. 38, No. 4 (1995).

Yiannis Gabriel, *Storytelling in Organizations: Facts, Fictions, and Fantasies* (Oxford: Oxford University Press, 2000).

Barbara Czarniawska, *Narrating the Organization: Dramas on Institutional Identity* (Chicago: University of Chicago Press, 1997).

Hilary McLellan, 'Corporate Storytelling Perspectives,' Journal for Quality & Participation, Vol. 29, No. 1 (2006).

8 레온 노르딘이 1984년에 쓴 내러티브는 수정을 거쳐 여러 번 개정판이 출간되었고 여러 언어로 번역되었다. 본문에는 2008년에 출시된 영어판 내러티브를 이용했다.

The Future is Filled With Opportunities. The Story Behind the Evolution of the IKEA Concept, Inter IKEA Systems B.V. (2008) [1984](IHA).

9 최근 수십 년 동안 디자인사라는 주제의 특성에 대한 여러 질문이 이어져왔다. 디자인사를 하나의 학문 분야로 볼 수 있을까. 어디까지를 디자인사의 범위로 볼 수 있을까. 디자인사 고유의 방법론이 존재하는가. 초기에는 디자인사라고 하면 스타일과 취향에 대한 내용이 대부분이었는데 지금은 여러 학문 분야에서 관련 주제로 취급한다. 디자인사는 특정 디자이너가 디자인에 어떤 공헌을 했는지를 다루기보다 일상의 환경과 물질문화에 대한 모든 내용을 다룬다. 디자인사 분야는 1970년대-1980년대에 걸쳐, 특히 1977년에 디자인사협회(Design History Society)가 창립되면서 발전했다. 디자인사의 발전과 이론, 방법론에 대한 연구와 논의가 궁금하면 다음을 참고하기 바란다.

Kjetil Fallan, *Design History. Understanding Theory and Method* (Oxford: Berg, 2010).

1980년대와 1990년대 이루어진 토론 내용이 궁금하면 다음을 참고하라.

Grace Lees-Maffei and Rebecka Houze (eds.), *The Design History Reader* (Oxford: Berg, 2010).

Hazel Clark and David Brody (eds.), *Design Studies. A Reader* (Oxford: Berg, 2009).

10 오랜 기간 동안 패션 관련 연구는 개별 패션 아이템과 의복의 역사에 초점을 맞춰왔다. 하지만 패션은 의복만을 의미하지 않으며 패션업계에서는 패션 디자이너 외에도 스타일리스트, 기자, 의류매장 관계자, 홍보 에이전시 관계자, 소비자까지 수많은 사람이 활발하게 활동한다. 다음을 참고하기 바란다.

Elisabeth Wilson, *Adorned in Dreams. Fashion and Modernity* (London: Virago, 1985).

Yuniya Kawamura: *Fashion-ology. An Introduction to Fashion Studies* (Oxford: Berg, 2005).

1 Jeff Werner, *Medelvägens estetik. Sverigebilder i USA Del 1* (Hedemora/Möklinga: Gidlunds förlag, 2008), p. 289.

Helena Kåberg, 'Swedish Modern. Selling Modern Sweden,' Art Bulletin of Nationalmuseum, 18 (2011), pp. 150-157.

2 브랜드에 대한 연구는 방대하다. 브랜드가 단순히 로고로 구성된 것이 아니라는 사실을 강조한 로고의 역사적 기원에 대한 선구적인 연구는 Per Mollerup, Marks of Excellence. The Function and Variety of Trademarks (London: Phaidon,1997)이다. 사회적, 문화적 측면에 중점을 둔 연구 내용이 궁금하다면 Jonathan E. Schroeder and Miriam Slazer-Mörling (eds.), *Brand Culture* (London: Routledge, 2006)를 참고하기 바란다.

3 Paul Corrigan, *Shakespeare on Management. Leadership Lessons for Today's Managers* (London: Kogan Page Business Books, 1999).

John K. Clemens and Douglas F. Mayer, *The Classic Touch: Lessons in Leadership from Homer to Hemingway* (New York: McGraw-Hill, 1999).

4 Rolf Jensen, *The Dream Society. How the Coming Shift from Information to Imagination will Transform your Business* (New York: McGraw-Hill), 1999, p. 90.

5 Bronwyn Fryer, 'Storytelling That Moves People,' Harvard Business Review, June (2003).

로버트 매키(Robert McKee)는 유명한 시나리오 작가로 다수 기업으로부터 스토리텔링과 관련된 강연 요청을 받았다. 영화 〈어댑테이션(Adaptation)〉(스파이크 존즈(Spike Jonze) 감독, 2002)에서는 작품이 떠오르지 않아 고통스러워하는 각본가 역할을 맡은 니컬러스 케이지(Nicolas Cage)가 매키가 진행하는 세미나를 찾아가 도움을 청하기도 한다.

6 Miriam Salzer-Mörling, 'Storytelling och varumärken' in Lars Christensen and Peter Kempinsky (eds.), *Att Mobilisera för Regional Tillväxt* (Lund: Studentlitteratur, 2004), p. 119.

7 Lena Mossberg and Erik Nissen Johansen, *Storytelling* (Lund: Studentlitteratur, 2006), pp. 159-165.

8 Christian Salmon, *Storytelling. Bewitching the Modern Mind* (London: Verso Books, 2010) [2007].

9 월리 올린스(Wally Olins)는 일찍부터 브랜딩 작업을 지지했고 기업과 국가는 서로를 연상시킨다는 사실을 지적했다.

Wally Olins, *Trading Identities: Why Countries and Companies are Taking on Each Others' Roles* (London: Foreign Policy Centre, 1999).

10 19세기 후반에 프리드리히 니체(Friedrich Nietzsche)는 역사적 사실이 활용되는 항목을 셋으로 분류했다. 역사가 교사 역할을 할 때는 기념비로서의 역사, 역사가 가치와 문명의 산물을 보존하는 역할을 할 때는 골동품으로서의 역사, 과거를 평가하는 것을 도울 때는 비판적 대상으로서의 역사라고 보았다.

Friedrich Nietzsche, *The Use and Abuse of History* (New York: Cosimo, 2005) [1874].

11 Klas-Göran Karlsson and Ulf Zander (eds.), *Historien är nu: En introduktion till historiedidaktiken* (Lund: Studentlitteratur, 2004), pp. 55-66.

Historia som vapen: *Historiebruk och Sovjetunionens upplösning 1985-1999* (Stockholm: Natur & Kultur, 1999)에 등장한 내용을 발전시킨 것이다.

12 Karlsson and Zander 2004, p. 68.

13 Wolfgang Hartwig and Alexander Schug, *History Sells!: Angewandte Geschichte ALS Wissenschaft Und Markt* (Stuttgart: Franz Steiner Verlag, 2009).

14 http://www.historyfactory.com/how-we-do-it/storytelling/ (2003년 8월 9일 접속).

소책자에 드러난 자아상

1 베르틸 토레쿨이 쓴 『이케아의 역사(Historien om IKEA)』 (Stockholm: Wahlström & Widstrand, 2008) [1998] 153쪽에 등장한 캄프라드의 말을 인용했다. 영문판 제목은 『디자인으로 리드하라 (Leading by Design)』 (New York: Harper Collins, 1999)이다. 영문판에는 생략된 내용이 있기 때문에 스웨덴에서 출판된 책을 참고했다.

2 Irina Sandomirskaja, 'IKEA's pererstrojka,' *Moderna Tider*, November (2000), pp. 54–57. Lennart Dahlgren, *IKEA älskar Ryssland. En berättelse om ledarskap, passion och envishet* (Stockholm: Natur & Kultur, 2009)도 참고하면 좋다. 이케아 직원이었던 달그렌은 당시 러시아 진출 관련 업무를 맡았다.

3 Anthony Giddens, *Modernity and Self-Identity: Self and Society in the Late Modern Age* (Cambridge: Polity Press, 1991).

4 Berthold Franke, 'Tyskarna har hittat sin Bullerbü,' *Svenska Dagbladet*, December 9, 2007.

5 Jennie Mazur, *Die 'schwedische' Lösung: Eine kultursemiotisch orientierte Untersuchung der audiovisuellen Werbespots von IKEA in Deutschland*, Diss. (Uppsala: Department of Modern Languages, Uppsala University, 2012).

6 2011년 1월 4일 리스마리 마르크그렌(Lismari Markgren)과의 인터뷰, Inter IKEA Systems, Waterloo, January 4, 2011.

7 다소 도발적이라고 인식되는 이케아의 마케팅 방식을 광고 관련 내용을 다룬 부분에서 설명하고 있다. Elen Lewis, *Great IKEA! A Brand for All the People* (London: Marshall Cavendish, 2008), 118–132쪽도 참고하기 바란다.

8 Stellan Björk, *IKEA. Entreprenören. Affärsidén. Kulturen* (Stockholm: Svenska Förlaget, 1998), p. 266.

9 이케아 직원 간의 지식 전달은 이케아가 진출한 다양한 국가, 특히 러시아와 중국, 일본을 대상으로 연구했다. Anna Jonsson, *Knowledge Sharing Across Borders–A Study in the IKEA World*, Diss. (Lund: Lund Business Press, 2007).

10 미국 이케아에 대한 내용이 궁금하면 Jeff Werner, *Medelvägens estetik. Sverigebilder i USA Del 2*, (Hedemora: Gidlunds, 2008), 249–269쪽을 참고하기 바란다. 프랑스 이케아에 대한 내용은 다음을 참고하라. Tod Hartman, 'On the IKEAization of France,' *Public Culture*, Vol. 19, No. 3 (Duke University Press, 2007), pp. 483–498.

Anders Björkvall, 'Practical Function and Meaning. A Case study of IKEA Tables' in Carey Jewitt (ed.), *The Routledge Handbook of Multimodal Analysis* (London: Routledge, 2009), 242-252쪽에는 호주 가정에서 이케아 탁자를 어떻게 사용하고 있는지에 대한 내용이 담겨 있다.

11 연구 결과 영국 소비자들은 이케아를 인식하는 데 있어 쇼핑 경험을 중시하는 것으로 드러났다. Frida Andersson, *Performing Co-Production. On the Logic and Practice of Shopping at IKEA*, Diss. (Uppsala: Department of Social and Economic Geography, 2009).

12 Pauline Garvey: 'Consuming IKEA. Inspiration as Material Form' in Alison J. Clarke (ed.), *Design Anthropology* (Wien, New York: Springer Verlag, 2010), pp. 142-153.

13 Hanna Lindberg, *Vastakohtien IKEA. IKEAn arvot ja mentaliteetti muuttuvassa ajassa ja ympäristössä*, Diss. (Jyväskylä: Jyväskylän yliopisto, 2006).

14 Eva Atle Bjarnestam, *IKEA. Design och identitet* (Malmö: Arena, 2009).

Björk 1998.

Dahlgren 2009.

Lewis 2008은 디자인사에 대한 내용을 담고 있지만 저자가 기업 내부 자료를 조사하거나 직원을 인터뷰한 적은 없다.

15 Torekull 2008.

16 Thomas Sjöberg, *Ingvar Kamprad och hans IKEA. En svensk saga* (Stockholm: Gedin, 1998).

17 Johan Stenebo, *Sanningen om IKEA* (Västerås: ICA Bokförlag, 2009).

2 이케아의 시작

1 The Future is Filled With Opportunities, 2008, p. 6(IHA).

2 이케아에 따르면 「가구 판매상의 유언」은 1976년에 작성되었다고 한다. 이 글 역시 「가능성으로 가득한 미래」처럼 여러 번 개정판이 나왔고 여러 언어로 번역되었다. 캄프라드가 쓴 유언은 여러 책자에 등장한다. 이 책에서는 2011년도 개정판을 사용했다. The IKEA Concept, The Testament of a Furniture Dealer, A Little IKEA Dictionary, (Inter IKEA Systems B.V., 2011)[1976-2011](IHA).

3 IKEA Concept Description (Inter IKEA Systems B.V., 2000).

4 IKEA Tillsammans (Inter IKEA Systems B.V., 2011)(IHA).

5 The Stone Wall-A Symbol of the IKEA Culture (Inter IKEA Systems B.V., 2012)(IHA). 돌벽은 1980년대 초반부터 상징물로 이용되었다. 안내책자에서 돌벽이 의미하는 바 또는 이케아와의 유사점을 자세히 설명하고 있지는 않으며 돌벽은 일종의 비유로 이용된다. "영원히 무너지지 않도록 만든" 돌벽을 "잉바르 캄프라드가 이케아 기업 구조를 영원히 무너지지 않도록 만들었다"는 사실에 비유한다고 한다. 쪽수 없는 책자.

6 *Democratic Design. The Story About the Three Dimensional World of IKEA—Form, Function and Low Prices* (Inter IKEA Systems B.V., 1996), 쪽수 없는 상품안내서(IHA).

7 '피카(FIKA)'는 달달한 간식과 함께 '커피/차/주스를 마시다'라는 의미를 지닌 스웨덴어 동사이자 명사다. 문화센터 중앙에 있는 인터랙티브 디스플레이 '익스플로어(Explore)'는 직원을 대상으로 하고 있으며 '이케아의 역사(IKEA Through the Age)'는 모든 사람이 볼 수 있다.

 IKEA Tillsammans (Inter IKEA Systems B.V., 2011)(IHA).

 '이케아 브랜드 프로그램 2012(The IKEA Brand Programme 2012)'에도 참여했다.

8 체험할 수 있는 활동이 50여 개에 이른다. IKEA Tillsammans, 2011(IHA).

9 2012년 6월 26일, 이케아 문화 가치 부문 주임 페르 한(Per Hahn)과의 인터뷰. 직원 외에도 캄프라드의 글을 신성하다고 보는 사람들이 있다. 다음을 참고하기 바란다.

 Torekull 2008, p. 138, The IKEA Concept 2011, p. 22(IHA).

 "많은 사람에게 더 나은 일상을 제공"한다는 비전은 이케아 사내 안내책자에 마치 기도문처럼 반복해서 등장한다.

10 The IKEA Concept 2011, p. 28(IHA).

11 The IKEA Concept 2011, p. 26.

12 The IKEA Concept 2011, p. 27.

13 The IKEA Concept 2011, p. 28.

14 The IKEA Concept 2011, p. 29.

15 The IKEA Concept 2011, p. 31.

16 The IKEA Concept 2011, p. 32.

17 The IKEA Concept 2011, p. 32.

18 The IKEA Concept 2011, p. 37.

19 Björk 1998, pp. 47, 60-61.

20 Torekull 2008, pp. 138, 151, 156.

21 The IKEA Concept 2011, p. 6(IHA).

22 The IKEA Concept 2011, pp. 39-58.

23 The IKEA Concept 2011, p. 51.

24 직원 교육 과정은 맛스 아그멘(Mats Agmén)이 구성했다.

 2012년 9월 21일, 맛스 아그멘과의 인터뷰. Managing IKEA Concept Monitoring, Inter IKEA Systems B.V., Helsingborg, September 21, 2012.

 영화 〈IKEAs rötter. Ingvar Kamprad berättar om tiden 1926-1986〉(Inter IKEA Systems B.V., 2007)(IHA)에서도 교육 과정에 대해 아그멘과의 인터뷰 내용이 등장한다.

25 The Future is Filled with Opportunities, 2008(IHA).

1 샐저는 현장조사 과정에서 이케아 직원들이 길이가 서로 다른 다양한 버전의 이야기를 주고받는 것을 들었다고 설명했다. 샐저의 저서에서 「이케아에 대한 전설(The Saga About IKEA)」 부분을 눈여겨보기 바란다.

Salzer, 1994, pp. 57-69.

2 The Future is Filled With Opportunities, 2008, p. 40(IHA).

3 The Future is Filled With Opportunities, 2008, p. 65.

4 The Future is Filled With Opportunities, 2008, p. 73.

5 The Future is Filled With Opportunities, 2008, p. 79.

6 Salzer, 1994, p. 16.

7 아리스토텔레스(Aristoteles)가 기원전 4세기에 쓴 『시학(Poetics)』은 내러티브를 어떻게 구성해야 가장 큰 효과를 낼 수 있는지 설명한다. 그는 이야기를 처음과 중간, 끝으로 나눈다. 기업 스토리텔링에 있어 이야기의 각 부분에 대한 자세한 내용이 궁금하면 다음을 참고하기 바란다.

Klaus Fog, Christian Budtz, Philip Munch and Baris Yakaboylu, *Storytelling. Branding in Practice* (Berlin: Springer, 2010)[2003], pp. 32-46.

8 Lena Katarina Swanberg, 'Ingvar Kamprad. Patriarken som älskar att kramas,' Family Magazine, Nr. 2(1998), 20쪽에 실린 캄프라드의 인터뷰. 캄프라드는 다른 인터뷰에서도 스웨덴의 사회민주주의와 복지에 대해 비슷한 주장을 펼친 적이 있다.

Staffan Bengtsson, *IKEA The Book. Designers, Products and Other Stuff* (Stockholm: Arvinius, 2010), p. 232.

9 Fog et al. 2010, p. 34.

10 http://nikeinc.com/pages/history-heritage (2013년 10월 8일 접속).

역사가 궁금하면 Fog et al. 2010, 55-56, 63, 82쪽을 참고하기 바란다.

11 Steven Van Belleghen, *The Conversation Company. Boost Your Business Through Culture, People & Social Media* (London: Kogan Page, 2012), p. 69

12 애플 관련 내용은 Fog et al. 2010, 168-169쪽을 참고하면 된다.

13 'Mission Statement'를 확인하기 바란다.

http://www.benjerry/activism

http://www.benjerry.se/vara-varderingar (2013년 6월 5일 접속).

14 http://www.benjerry.com/flavors/our-flavors/ (2013년 6월 5일 접속).

15 Joseph Heath and Andrew Potter, *The Rebel Sell: How the Counterculture Became Consumer Culture* (Chichester: Capstone, 2005).

1 Salzer 1994, p. 63.

2 엘름홀트 이케아문화센터에서 판매하는 사진 엽서. 이케아에서 발생한 문제와 해결 방식을 소개한
엽서 종류가 40개 정도 있다.

3 이케아의 근무 복장에 대한 정보는 다음을 참고하기 바란다.

Torekull 2008, p. 163.

Salzer 1994, p. 125.

Stenebo 2009, p. 126.

4 Salzer 1994, pp. 144-156.

5 IKEA Toolbox (intranet), Helsingborg, December 3, 2010.

6 샐저는 1994년에 출간한 책에서 캐나다와 프랑스의 기업문화를 비교했다. 안나 존슨(Anna Jonsson)이
1997년에 출간한 책은 러시아 내 지식 전달과 중국, 일본의 기업문화에 대한 연구 내용을 담고 있다. 일명 스웨덴식
경영모델이 타국에서는 어떤 효과를 내는지에 대해 중국 이케아를 중심으로 연구하기도 했다.

Anders Wigerfeldt, Mångfald och svenskhet: en paradox inom IKEA (Malmö: Malmö Institute
for Studies of Migration, Diversity and Welfare, Malmö University, 2012).

7 2012년 한과의 인터뷰. 결국 소송은 합의로 마무리되었고 재정 문제에 시달리던 STØR은 1992년에
이케아에 인수되었다.

Björk 1998, p. 262.

Bengtsson 2010, pp. 66-67.

8 IKEA Concept Description 2000, pp. 7, 13(IHA).

9 휴고 사린(Hugo Sahlin)이 제공한 정보, 2013년 6월 26일(IHA).

10 여러 안내책자에서 관련 내용을 찾을 수 있다.

IKEA Concept Description, 2000.

The IKEA Concept 2011(IHA).

11 Atle Bjarnestam 2009, p. 199.

Björk 1998, p. 158.

12 IKEA symbolerna. Att leda med exempel, Inter IKEA Systems B.V., 2001, p. 28.

13 Salzer 1994, pp. 86-87.

14 Björk 1998, p. 158.

15 IKEA Match 1, August 31, 1979(IHA). 프로젝트에 참여한 열두 개 그룹은 사내 정보와 제품 공급을
비롯해 기업의 다양한 측면을 살펴보았다.

Björk 1998, p. 158.

16 IKEA Match(IHA) 모음.

17 Björk 1998.

18 'Kulturåret' 'Sparåret' (1990), 'Nytt läge' (1994) 등 다양한 사내 활동을 펼쳤다.

 Björk 1998, pp. 159-160.

19 2012년 한과의 인터뷰.

 Our Way. The Brand Values Behind the IKEA Concept (Inter IKEA Systems B.V., 2008)[1999](IHA).

20 IKEA Concept Description 2000, p. 7(IHA).

21 The Origins of the IKEA Culture and Values, Inter IKEA Systems B.V., 2012, p. 25(IHA).

22 2012년 한과의 인터뷰.

 IKEA Concept Description 2000.

 IKEA Values. An essence of the IKEA Concept (Inter IKEA Systems B.V., 2007)(IHA).

23 IKEA Concept Description 2000(IHA).

24 http://www.IKEA.com/ms/sv_SE/about_IKEA/the_IKEA_way/faq/ (2013년 6월 13일 접속).

25 Sanna Björling, 'IKEA-Alla tiders katalog,' Dagens Nyheter, August 10, 2010.

26 Helene von Reis, IKEA Communications, Björling 2010에서 인용.

27 IKEA Concept Description 2000, p. 47(IHA).

 셀저도 직원들이 매장을 '판매 기계'라는 용어로 부른다는 사실을 언급했다. pp. 98, 102-104.

28 「우리의 방식」 개정판은 초판과 기본 구조는 동일하지만 그래픽 면에서는 한층 발전했다.

 Our Way. The Brand Values Behind the IKEA Concept (Inter IKEA Systems B.V., 1999, 2008)(IHA).

29 Our Way. The Brand Values Behind the IKEA Concept, 2008(IHA).

30 Our Way Forward. The Brand Values Behind the IKEA Concept (Inter IKEA Systems B.V.: 2011)(IHA).

31 사내 과정인 이케아 프로그램 2012(The IKEA Programme 2012)에 참여했다. 2011년 11월 9일, 스톡홀름 매장 마케팅 주임 올라 린델(Ola Lindell)과의 인터뷰. 2013년 9월 11일, 올라 린델과의 이메일 교환.

32 Torekull 2008, p.160.

 Atle Bjarnestam 2009, p.197.

33 Ingvar Kamprad, Framtidens IKEA-varuhus, October 10, 1989. 문서는 이케아에 근무했던 직원이 제공했다.

34 Range Presentation (Inter IKEA Systems B.V.: 2002)(NLC).

35 Kamprad 1989.

36 Range Presentation (Inter IKEA Systems B. V., 2000, 2001)(NLC).

37 Range Presentation, 2002(NLC).

38 Range Presentation, 2000, 2001(NLC).

39 IKEA Symbolerna. Att leda med exempel 2001, p. 13(IHA).

40 Range Presentation 2002(NLC).

 셀저는 판매량 경쟁을 통해 이케아가 매출 증대를 독려했다는 내용도 설명했다(Salzer 1994, pp. 96-99).

서민의 친구

1 사례는 다음 책에 나와 있다.

 Torekull 2008.

 Lewis 2008, pp. 35.

 Atle Bjarnestam 2009, pp. 14-15.

 Swanberg 1998.

 Björk 1998, p.42.

 Stenebo 2009, pp.43-44.

 Bertil Torekull (foreword), *Kamprads lilla gulblå. De bästa citaten från ett 85-årigt entreprenörskap* (Stockholm: Ekerlid, 2011)에서는 캄프라드의 말을 인용했다.

2 Salzer 1994.

 Miriam Salzer-Mörling, 'Storytelling och varumärken' in Lars Christensen and Peter Kempinsky (eds.), *Att mobilisera för regional tillväxt* (Lund: Studentlitteratur, 2004).

3 1997년 이후로는 메디에아카데민(MedieAkademin), 고텐부르그(Gothenburg)가 주도해 공공기관과 기업, 언론에 대한 신뢰도를 조사하고 있다. 데이터 수집과 분석은 예테보리 대학의 쇠렌 홀름베르그(Sören Holmberg)와 렌나르트 베이불(Lennart Weibull)이 담당한다.

4 Torekull 2008, p. 312.

5 캄프라드의 말 인용, Torekull 2011, p. 26.

6 Torekull 2011, p. 27.

7 캄프라드의 말 인용. Dagens Industri, December 17, 1981.

8 이 일화는 Matts Heijbel, Storytelling befolkar varumärket (Stockholm: Blue Publishing, 2010), 99쪽에도 등장한다.

9 IKEA Stories 1 (Inter IKEA Systems B.V.: 2005), p. 17(IHA).

10 Torekull 2011, p. 77.

11 Torekull 2011, pp. 89-90.

12 Torekull 2011, p. 51.

 Salzer 1994, pp. 132-143.

13 The IKEA Concept , 2011, p. 50(IHA).

14 The IKEA Concept 2011, p. 34.

15 캄프라드의 말 인용, Torekull 2011, p. 36.

16 Torekull 2011, pp. 209-210.

17 캄프라드의 말 인용. Torekull 2008, p. 209. 스웨덴 사회민주당원이자 선구적인 사상가였던 비그포르스는 재무부 장관 시절 스웨덴 복지정책을 설계하는 데 중요한 역할을 수행했다. 그는 시장경제에서도 매우 중요한 존재였다.

18 캄프라드의 말 인용, Bengtsson 2010, p. 232.

19 Bengtsson 2010, p. 192.

20 Geoffrey Jones, *Beauty Imagined. A History of the Global Beauty Industry* (Oxford: Oxford University Press, 2010), pp. 163-164.

21 Sjöberg 1998, p. 220. 사진은 쪽수 없음.

이케아를 설명하는 다양한 방식

1 Salzer 1994.

2 IKEA Toolbox (intranet), June 26, 2013.

3 IKEA Stories 1, 2005.

IKEA Stories 3 (Inter IKEA Systems B.V.: 2006), IKEA Stories 1 [DVD] (Inter IKEA Systems B.V., 2005, 2008).

10 Years of Stories From IKEA People (Inter IKEA Systems B.V.: 2008)(IHA).

4 10 Years of Stories From IKEA People, 2008, p. 26(IHA).

5 IKEA Stories 1, 2005, p. 7(IHA).

6 Eron Witzel, Belgium, IKEA Stories 1, 2005, pp. 7-8(IHA).

7 Laurie Hung, Canada, IKEA Stories 1, 2005, p. 23(IHA).

8 Gerwin Reinders, the Netherlands, IKEA Stories 1, 2005, p. 32(IHA).

9 http://www.IKEA.com/ms/en_GB/about_IKEA/the_IKEA_way/history/1940_1950.html (2013년 6월 13일 접속). Seäven IKEA Stories 1, 2005, p. 30.

10 Roland Norberg, Sweden, IKEA Stories 1, 2005, p. 24(IHA).

11 BILLY-30 år med BILLY (IMP Books AB for IKEA FAMILY, 2009).

12 BILLY-30 år med BILLY 2009, p. 41.

13 BILLY-30 år med BILLY 2009, p. 53.

14 이 일화는 Linda Rampell, Designdarwinismen#ot (Stockholm: Gábor Palotai Publisher, 2007), 95쪽에 등장한다.

15 회사 홈페이지 유산(Heritage) 카테고리에서 확인할 수 있다. http://www.cremedelamer.com/heritage (2013년 6월 22일 접속).

16 Dwayne D. Gremler, Kevin P. Gwinner and Stephen W. Brown (2001), 'Generating Positive Word-of-Mouth Communication Through Customer-Employee Relationships,' International Journal of Service Industry Management, 12/1 (2001), pp. 44-59.

17 회사 홈페이지에서 확인할 수 있다. http://www.coca-colacompany.com/stories/coca-cola-stories (2013년 6월 1일 접속).

18 Svenska folkets möbelminnen (Inter IKEA Systems B.V., 2008).

"부자가 아닌 현명한 소비자를 위하여"

1 광고회사 브린드포르스는 이케아의 입장을 설명할 목적으로 스웨덴 외부 업체들과 협업했다.
 2012년 1월 20일, 한스 브린드포르스와의 인터뷰.
 2011년 울라 린델과의 인터뷰. 1980년대에 브린드포르스에서 근무했던 린델은 이후 이케아에 입사했다.

2 Marketing Communication. The IKEA Way (Inter IKEA Systems B.V., 2010)(IHA).

3 2011년 리스마리 마르크그렌과의 인터뷰.

4 집필 과정에서 인터뷰한 사람들 대부분이 브린드포르스의 중요성을 강조했다. 이케아와 브린드포르스의
 협업 내용이 궁금하면 다음을 참고하기 바란다.
 Lars A. Boisen, *Reklam. Den goda kraften* (Stockholm: Ekerlids förlag, 2003), pp. 120-133.

5 창조적 혁신에 대한 내용은 다음을 참고하라.
 Andrew Cracknell, *The Real Mad Men. The Remarkable True Story of Madison Avenue's
 Golden Age, When a Handful of Renegades Changed Advertising for Ever* (London: Quercus, 2011).

6 그래픽 디자인은 헬무트 크론(Helmut Krone).
 Cracknell 2011, pp. 83-100을 참고하라.

7 Cracknell 2011, pp. 83-100.

8 창조적 혁신에 영향을 받은 업체는 브린드포르스 이전에도, 이후에도 존재했다. 1950년대에 활동한
 스티그 아르브만 에이비(Stig Arbman AB)는 미국 선구자들에게 큰 영향을 받은 대표적인 업체이다.
 Boisen, 2003, pp. 25-26.

9 폴 랜드는 1981년에 IBM 포스터를 통해 고객에게 수수께끼를 냈다.
 Steven Heller, *Paul Rand* (London: Phaidon, 2007), p. 157을 참고하라.

10 미국-독일 합작 광고회사는 미국 시장에서 이케아라는 브랜드를 차별화하고 포지셔닝하기 위한 캠페인의
 일환으로 이 광고를 제작했다. 캠페인을 진행하기에 앞서 일주일 동안 스톡홀름에 있는 브린드포르스에서
 교육을 받았다. 2012년 8월 20일 울라 린델과의 이메일 교환.

가구업계의 로빈 후드, 고급 상점가에서 서민 곁으로

1 Boisen 2003, p. 120.

2 2012년 브린드포르스와의 인터뷰.
 Boisen 2003.

3 2012년 브린드포르스와의 인터뷰. 한스 브린드포르스 개인 수집 광고/카피, 저자 소장품. 광고는 1980년대 초반
 작품이지만 정확한 날짜는 알려지지 않았다. 브린드포르스 광고 다수는 란스크로나박물관(Landskrona Museum)
 자료실이 소장하고 있다.

4 한스 브린드포르스 개인 수집 광고/카피, 저자 소장품.

5 침대 비교 광고에서 이케아 침대와 비교한 제품은 스웨덴 기업 둑스(Dux) 제품이다.

6 한스 브린드포르스 개인 수집 광고/카피, 저자 소장품.

7 비난으로 끝난 적도 있고 법정 소송까지 이어진 적도 있다. 스웨덴 기업 베이비뵨(Baby-Björn)과
 미국 기업 맥라이트(Maglite)는 이케아를 고소했다.

 Atle Bjarnestam 2009, p. 215.

8 Monica Boman, 'Den kluvna marknaden' in Monica Boman (ed.), Svenska möbler 1890-1990
 (Lund: Signum, 1991), p. 427.

9 Atle Bjarnestam 2009, pp. 215-217.

10 Bengtsson 2010, pp. 64-65.

11 이케아는 업체가 만든 탁자를 구입했을 뿐 탁자 디자인에 관여하지 않았다. 휴고 사린이 제공한 정보, IKEA Historical
 Archives, 2013년 6월 26일. 미국 잡지《하우스 뷰티풀(House Beautiful)》은 위르칼라가 디자인한 접시를 '1951년
 가장 아름다운 제품'으로 선정했으며 이 접시는 스칸디나비아 디자인의 대표작으로 알려졌다. 접시 사진은 〈디자인 인
 스칸디나비아〉 전시회 포스터와 상품안내서 표지에서 볼 수 있다. Widar Halén and Kerstin Wickman (eds.),
 Scandinavian Design Beyond the Myth. Fifty Years of Design From the Nordic Countries (Stockholm:
 Arvinius, 2003), p. 59.

12 2011년 12월 16일 레나르트 에크마르크와의 인터뷰. 에크마르크는 1960년대부터 1990년대까지 이케아에서
 핵심적인 인물이었다. 에크마르크와의 인터뷰는 다음을 참고하기 바란다.

 Bengtsson 2010, pp. 149-157, Bengtsson (ed.), IKEA at Liljevalchs (Stockholm: Liljevalchs
 Konsthall, 2009). 쪽수 없는 상품안내서.

 Olle Anderby, 'Intervju med Lennart Ekmark. Om reklam i allmänhet-om IKEA:s i synnerhet,'
 Den svenska marknaden , 4/5 (1983), pp. 20-23.

 Uuve Snidare, 'Han möblerar världens rum,' VI, 32/33 (1993), pp. 12-15.

13 2011년 12월 22일 스톡홀름 울라 크리스티안손(Ulla Christiansson)과의 인터뷰. 광고에 등장한 인테리어 디자인은
 크리스티안손과 러브 아르벵(Love Arbén)이 만들었다.

14 2013년 6월 25일, 헬싱보리, 이케아 그룹 기업 커뮤니케이션 사장 헬렌 둡호른(Helen Duphorn)과 이케아 리테일
 서비스 글로벌 커뮤니케이션 사장 레나 시몬손베르에(Lena Simonsson-Berge)와의 인터뷰.

3 스웨덴의 이야기와 디자인

1 휴고 사린이 제공한 정보, 2013년 6월 26일(IHA).

2 이케아 상품안내서, 1955(IHA).

3 휴고 사린이 제공한 정보, 2013년 6월 26일(IHA).

4 이 광고는 스웨덴 광고에서 '황금달걀(Guldägget)' 상을 수상했고 많은 사람이 이 광고의 중요성을 인지했다.

Salzer 1994, pp. 2–3.

Atle Bjarnestam 2009, p. 104.

Boisen 2003, p.126.

5 이 광고는 란드스크로나박물관 자료실에 소장되어 있다.

6 이케아는 기업에 특성을 부여하기 위해 스웨덴스러움을 자주 이용했다고 강조하곤 한다. Marketing Communication. The IKEA Way 2010, p. 46(IHA)에서 예를 찾아볼 수 있다.

7 2011년, 리스마리 마르크그렌과의 인터뷰.

8 스웨덴 정신에 대한 수많은 연구 가운데 대부분은 스웨덴어로 기록되어 있다. 영어로 된 연구 결과가 궁금하면 다음을 참고하기 바란다.

Tom O'Dell, 'Junctures of Swedishness. Reconsidering representations of the National,' *Ethnologia Scandinavica*, 28 (Lund: Folklivsarkivet, 1998), pp. 20–27.

Jonas Frykman, 'Swedish Mentality. Between Modernity and Cultural Nationalism' in Kurt Almqvist and Kay Glans, *The Swedish Success Story* (Stockholm: Axel and Margaret Ax:son Johnson Foundation, 2004), pp. 121–132.

9 Anderson 1983, p. 15. 국가 정체성과 관련된 개념에 대한 연구는 방대하다. 광범위한 조사 결과가 궁금하면 다음을 참고하라.

Gerard Delanty and Krishan Kumar (eds.), *The SAGE Handbook of Nations and Nationalism* (London: SAGE, 2006).

스웨덴을 집중적으로 연구한 내용은 다음을 참고하기 바란다.

Urban Lundberg and Mattias Tydén (eds.), *Sverigebilder. Det nationellas betydelser i politik och vardag* (Stockholm: Institutet för Framtidsstudier, 2008).

다음 자료도 참고해볼 만하다.

Patrik Hall, *The Social Construction of Nationalism. Sweden as an Example*, Diss. (Lund: University Press, 1998).

Kurt Almqvist and Alexander Linklater (eds.), *Images of Sweden* (Stockholm: Axel and Margaret Ax:son Johnson Foundation, 2011).

10 자동차업계 사례는 다음에서 확인할 수 있다.

Penny Sparke, *An Introduction to Design and Culture. 1900 to the Present* (London: Routledge, 2004), p. 206.

11 Åke Daun, *Svensk mentalitet. Ett jämförande perspektiv* (Stockholm: Rabén & Sjögren, 1989), p. 223.

Jan C.H. Karlsson, 'Finns svenskheten? En granskning av teorier om svenskt folklynne, svensk folkkaraktär och svensk mentalitet' i Sociologisk Forskning, Nr. 1, 1994, pp. 41–57.

파란색과 노란색의 언어학

1 글레이저의 금언은 여러 문맥에서 자주 등장한다. 다음 사이트에서 사례를 확인할 수 있다. http://www.how-to-branding.com/Logo-Design-Theory.htlm (2013년 11월 25일 접속).

2 Angus Hyland & Steven Bateman, Symbol (London: Laurence King Publishing, 2011)에서 다양한 인지도의 로고 1,300여 개와 그에 대한 설명과 분류를 확인할 수 있다.

3 빨간색과 흰색으로 된 로고는 1997년까지 스칸디나비아 반도에서 사용되었다. 휴고 사린이 제공한 정보, 2013년 6월 26일(IHA).

4 제품명이 전부 스칸디나비아와 관련되어야 한다는 기본 원칙은 이케아가 세계시장에 진출하면서 훨씬 중요해졌다. Atle Bjarnestam 2009, p. 209.

5 Atle Bjarnestam 2009, p. 209. 제품명에 대한 예시는 엘름홀트 이케아문화센터에 있는 이케아 익스플로어에서도 확인할 수 있다.

6 2011년 2월 21일에 진행한 위바 망누손(Ylva Magnusson)과의 인터뷰. Thomas Pettersson, 'Så spred IKEA den svenska köttbullen över världen,' Expressen. 1970년부터 이케아에서 미트볼을 판매했다는 주장도 있다. Björk 1998, p. 40.

7 Jonathan Metzger, I köttbullslandet : konstruktionen av svenskt och utländskt på det kulinariska fältet, Diss. (Stockholm: Acta Universitatis Stockholmiensis, 2005), p 30. 롤랑 바르트가 말한 '신화'는 어떤 개념이나 현상에 맞지 않는 의미가 덧씌워진 것을 의미한다. 어떤 단어나 현상이 사실일 수도 있지만 그렇지 않을 수도 있는 메시지를 전달하는 것을 의미한다. Roland Barthes, Mythologies (New York: Hill and Wang, 2012)[1957], pp. 215-274.

8 제품 대부분은 스웨덴 식료품업계에서 대기업이 된 이케아푸드서비스(IKEA Food Service)라는 브랜드로 판매된다. 2010년 브랜드 총 매출액은 11억 유로였다. Pettersson 2011.

자연을 사랑하는 스웨덴인과 검소한 스몰란드 사람들

1 Billy Ehn, Jonas Frykman and Orvar Löfgren: Försvenskningen av Sverige. Det nationellas förvandlingar, Stockholm: Natur & Kultur, 1993, p. 52, p. 95

2 Alun Howkins, 'The Discovery of Rural England' in Robert Colls and Philip Dodd (eds), Englishness. Politics and Culture 1880-1920 (London: Croom Helm, 1986), pp. 62-88.

3 당시 스웨덴에서는 사람의 성격이 국가나 지리적 특성에 따라 결정된다고 보았다. 엄청난 부수가 판매된 『스웨덴 사람들의 기질(Det svenska folklynnet)』은 스웨덴인은 자연을 사랑하는 마음을 가지고 태어났다는 주장을 뒷받침하는 데 중요한 역할을 했다. Gustav Sundbärg, Det svenska folklynnet (Stockholm: Norstedts, 1911).

4 Marketing Communication 2010, p. 46(IHA).

5 Christer Nordlund, 'Att lära känna sitt land och sig själv. Aspekter på konstitueringen av det svenska nationallandskapet' in Per Eliasson and Ebba Lisberg Jensen (eds), Naturens nytta (Lund: Historiska Media, 2000), pp. 20-59

6 이케아 웹사이트 '스웨덴의 유산(Swedish Heritage)'에 설명되어 있다. http://www.ikea.com/ms/en_GB/
 about_ikea/the_ikea_way/swedish_heritage/index.html (2013년 10월 10일 접속). 자연에 대한 거의
 동일한 설명도 조직 내에 널리 퍼져 있다. Our Way 2008, Our Way Forward 2011(IHA).

7 Olle Larsson, Lennart Johansson and Lars-Olof Larsson, *Smålands historia*
 (Lund: Historia Media, 2006).

8 Our Way Forward 2011, p. 45(IHA).

9 이케아 전직 CEO였던 안데르스 달비그와의 인터뷰 내용을 인용. Wigerfelt 2012, p. 31.

복지와 복지국가

1 이케아 웹사이트 'Swedish Heritage/Swedish Society'에 설명되어 있다. http://www.ikea.com/ms/en_GB/
 about_ikea/the_ikea_way/swedish_heritage/index.html (2013년 10월 10일 접속).

2 Yvonne Hirdman, *Vi bygger landet. Den svenska arbetarrörelsens historia från Per Götrek till Olof
 Palme*, Stockholm: Tidens förlag, Stockholm, 1990 (2nd edition), pp. 282-284.

3 Marquis W. Childs, Sweden. *The Middle Way* (New Haven: Yale, 1936).

4 페르 알빈 한손이 1928년에 스웨덴 상원에서 연설을 했다. 1920년부터 1965년까지 스웨덴의 역사와 스웨덴식
 복지제도에 대한 정리가 궁금하면 다음을 참고하기 바란다.

 Yvonne Hirdman, Jenny Björkman and Urban Lundberg (eds.), *Sveriges Historia 1920-1965*
 (Stockholm: Nordstedts, 2012).

5 Hirdman, Björkman and Lundberg 2012.

 Jenny Andersson, *När framtiden redan hänt. Socialdemokratin och folkhemsnostalgin*
 (Stockholm: Ordfront, 2009).

6 Democratic Design. A Book About Form, Function and Price-Three Dimensions at IKEA,
 (Inter IKEA Systems B.V., 1995), p. 9(IHA).

7 Maria Göransdotter, 'Smakfostran och heminredning. Om estetiska diskurser och bildning till bättre
 boende i Sverige 1930-1955' in Johan Söderberg and Lars Magnusson (eds.), *Kultur och konsumtion
 i Norden 1750-1950* (Helsingfors: FHS, 1997).

모두를 위한 아름다움

1 Ellen Key, 'Beauty in the Home' [1899] in Lucy Creagh, Helena Kåberg and Barbara Miller Lane
 (eds.), *Modern Swedish Design. Three Founding Texts* (New York: Museum of Modern Art,
 2008). pp. 33-55.

2 Key 2008, p. 35.

3 Key 2008, pp. 43-44.

4 이케아 웹사이트 '스웨덴의 유산'에 설명되어 있다. http://www.ikea.com/ms/en_GB/about_ikea/
 the_ikea_way/swedish_heritage/index.html (2013년 10월 10일 접속). 이케아는 런던
 빅토리아앤드앨버트(Victoria & Albert) 박물관에서 1997년에 개최된 라르손 전시회 〈칼과 카린 라르손.스웨덴식
 스타일의 창조자들(Carl and Karin Larsson. Creators of the Swedish Style)〉을 후원하기도 했다.

 Werner 2008: 2, p. 374.

5 Ellen Key, 'The Education of the Child' [1900, 1909], 영문 공식판 'The Century of the Child'의 재판본.
 Edward Bok (New York: G.P. Putnamn's Sons, 1912) 도입 부분. 스웨덴은 1930년대와 1940년대에
 가족정책과 무료 양육이라는 개념을 받아들였다. 다음도 참고하기 바란다.

 Kerstin Vinterhed, Gustav Jonsson på Skå. En epok i svensk barnavård, Diss. (Stockholm: Tiden,
 1977), p. 209.

6 그레고르 파울손과 1915년부터 1925년까지 그가 한 활동은 다음에 잘 나와 있다.

 Gunnela Ivanov, Vackrare vardagsvara-design för alla?: Gregor Paulsson och Svenska slöjdföreningen
 1915-1925, Diss. (Umeå: Umeå university, Department of Historical Studies, 2004).

 기능주의자들의 아이디어는 〈1930 스톡홀름 전시회〉에 전시된 새로운 주택들에 잘 드러나 있다. 하지만
 새로운 아이디어와 미적 감각을 마음에 들어 하지 않는 사람도 있었다. 파울손과 칼 말름스텐은 전시회와 관련해
 격렬한 논쟁을 펼치기도 했다.

 Eva Rudberg, Stockholmsutställningen 1930. Modernismens genombrott i svensk arkitektur
 (Stockholm: Stockholmania, 1999).

 Eva Eriksson, Den moderna staden tar form. Arkitektur och debatt 1919-1935 (Stockholm:
 Ordfront, 2001).

7 Gunnar Asplund, Wolter Gahn, Sven Markelius, Eskil Sundahl and Uno Åhrén, 'acceptera' [1931]
 in Creagh, Kåberg and Barbara Miller Lane 2008. 이 책은 사민주의 출판사 티덴(Tiden)이 출판했으며
 사회민주당 대표 페르 알빈 한손은 파울 헤드크비스트(Paul Hedqvist)가 디자인한 기능주의 테라스 하우스로
 집을 옮겼다. 스웨덴 모더니스트 건축과 주거정책에 대한 연구는 굉장히 많이 진행되었다.

 Eriksson 2001.

 Rudberg 1999.

 스웨덴식 모더니즘은 부드러운 중도 모더니즘 스타일로 묘사된다. 하지만 최근에 들어서는 스웨덴식 모더니즘이
 노동계층과 자본계층의 상호이해를 바탕으로 한 융통성 없고 완고한 이념적 초석이었다는 주장이 대두되고 있다.

 Helena Mattsson and Sven-Olof Wallenstein, 1930/1931. Den svenska modernismen vid vägskälet
 = Swedish Modernism at the Crossroads = Der Schwedische Modernismus am Scheideweg
 (Stockholm: Axl Books, 2009).

8 Creagh, Kåberg and Miller Lane 2008에 영어 번역본과 해설이 실려 있다.

9 Gotthard Johansson (ed.), Bostadsvanor och bostadsnormer [Bostadsvanor i Stockholm under
 1940-talet]/Svenska Arkitekters Riksförbund och Svenska Slöjdföreningens Bostadsutredning
 (Stockholm: Kooperativa Förbundets förlag, 1964) [1955].

10 Göransdotter 1997.

Lasse Brunnström, *Svensk designhistoria* (Stockholm: Raster, 2010).

11 이케아 웹사이트 '스웨덴의 유산'에 설명되어 있다. http://www.ikea.com/ms/en_GB/about_ikea/
the_ikea_way/swedish_heritage/index.html (2013년 10월 10일 접속).

12 이케아는 1960년대 후반에 전시실을 꾸밀 때 NK의 인테리어 디자인과 전시 방식에서 많은 영감을 얻었다.
NK-bo 아트디렉터였던 레나 라르손은 이후 이케아에서 수여하는 상을 받았다. 2011년 에크마르크와의 인터뷰.
레나 라르손과 NK-bo 운영에 대한 내용은 다음을 참고하기 바란다.

Lena Larsson, *Varje människa är ett skåp* (Stockholm: Trevi, 1991).

스웨덴식 모던과 스칸디나비아 디자인

1 Werner 2008:2, p. 345.

2 전시회와 그 중요성에 대한 내용은 여러 글에 등장한다.

Halén and Wickman 2003.

Claire Selkurt, 'Design for a Democracy,' pp. 59-65.

Harri Kalha, 'Just One of Those Things,' pp. 67-75.

3 Kalha, 'Just One of Those Things' in Halén and Wickman 2003, p. 70.

4 Selkurt, 'Design for a Democracy' in Halén and Wickman 2003, p. 63.

5 Harri Kalha, 'The Other Modernism: Finnish Design and National Identity' in Marianne Aav and Nina
Stritzler-Levine (eds.), *Finnish Modern Design. Utopian Ideals and Everyday realities, 1930–1997*
(New Haven: Yale University Press, 1998), pp. 29-51.

6 Ulf Hård af Segerstad, *Scandinavian Design* (Stockholm: Nord, 1962), p. 7.

7 Denise Hagströmer, 'An Experiment's Indian Summer. The Formes Scandinaves Exhibition'
in Halén and Wickman 2003, p. 93.

주거 형태와 스웨덴 컬렉션

1 Brunnström 2010, p. 14.

Werner 2008:2, pp. 343-346.

2 이케아에서 에크마르크의 지위가 어땠는지 궁금하면 2장 '가구업계의 로빈 후드, 고급 상점가에서 서민 곁으로'의
12번 주석을 확인하기 바란다.

3 '주거환경'이라는 용어가 만들어지기 전에는 '가정생활(Livet Hemma)'이라는 용어를 사용했다.
2009년 6월 12일 레나르트 에크마르크, 제품전략가 레아 쿰풀라이넨(Lea Kumpulainen)과의 인터뷰.
'Livet Hemma' 레나르트 에크마르크가 제공한 문서, 날짜 미상.

4 레아 쿰풀라이넨, 레나르트 에크마르크와의 인터뷰, 2009.

5 '글로벌' 지침이 있긴 하지만 지역별로 조금씩 차이가 있다. 미국에서는 침대 규격을 센티미터 단위가 아닌 킹과 퀸 사이즈로 표시하고, 옷장의 경우 미국 사람들은 옷을 개 보관하는 반면, 이탈리아 사람들은 행거를 사용하기 때문에 크기가 다르다.

레아 쿰폴라이넨, 레나르트 에크마르크와의 인터뷰, 2009.

Atle Bjarnestam 2009, pp. 205-209.

Dahlvig 2011, pp. 94-97.

6 Atle Bjarnestam 2009, p. 205-209.

Dahlvig 2011, pp. 94-97.

7 The IKEA Concept, 2011, p. 24. 이 내용은 여러 안내책자에 등장한다.

Dahlvig 2011, 94-97쪽도 참고하기 바란다.

8 레아 쿰폴라이넨, 레나르트 에크마르크와의 인터뷰, 2009.

Atle Bjarnestam 2009, pp. 205-209.

Dahlvig 2011, pp. 94-97.

9 Brunnström 2010, p. 352.

이케아 익스플로어에도 팔레트 규격화의 중요성에 대한 설명이 등장한다(IKCC).

10 레아 쿰폴라이넨, 레나르트 에크마르크와의 인터뷰, 2009.

Atle Bjarnestam 2009, pp. 205-209.

11 이 시스템은 레나르트 에크마르크가 개발했다.

레아 쿰폴라이넨, 레나르트 에크마르크와의 인터뷰, 2009.

Atle Bjarnestam 2009, pp. 205-209.

Bengtsson 2009. 쪽수 없는 상품안내서.

12 레아 쿰폴라이넨, 레나르트 에크마르크와의 인터뷰, 2009.

Atle Bjarnestam 2009, pp. 205-209.

Bengtsson 2009. 쪽수 없는 상품안내서.

13 이케아 안내책자를 조사한 결과 시간의 흐름에 따라 스타일명도 바뀌었다는 사실을 알아냈다. 주요 스타일은 네 가지로 볼 수 있다. Atle Bjarnestam 2009, pp. 205-209를 참고하기 바란다. 2012년에는 '스칸디나비아 트래디셔널' '스칸디나비아 모던' '파퓰러 모던' '파퓰러 트래디셔널'로 불렸다. 각 그룹에는 하위 그룹이 존재한다. Insight, IKEA IDEAS, March 2012, Issue 87 (Inter IKEA Systems B.V., 2012)(IHA).

14 레아 쿰폴라이넨, 레나르트 에크마르크와의 인터뷰, 2009.

Atle Bjarnestam 2009, pp. 205-209.

Stenebo 2009, pp. 107-108.

15 Stenebo 2009.

16 타피오 위르칼라, 비코 마지스트레티(Vico Magistretti), 베르너 팬톤(Verner Panton)이 디자인한 제품도 있었다.
Kerstin Wickman, 'A Furniture Store for Everyone' in Bengtsson 2009. 쪽수 없는 상품안내서.

17 이케아는 헬라 용에리위스(Hella Jongerius)와도 작업을 했다. 디자이너에 대한 높아진 관심에 대한 내용은 다음에서
찾아볼 수 있다. Wickman, 'A Furniture Store for Everyone' in Bengtsson 2009. 쪽수 없는 상품안내서.

18 Scandinavian Collections 1996-1997, DVD (Inter IKEA Systems B.V., 1997).

Stockholm (Inter IKEA Systems B.V., 1996).

1700-tal (Inter IKEA Systems B.V., 1996).

PS (Inter IKEA Systems B.V., 1996)(IHA).

19 레나르트 에크마르크와의 인터뷰, Scandinavian Collections 1997(IHA).

20 Vackrare vardag (Inter IKEA Systems, B.V., Produced by Brindfors, 1990)(IHA).

21 Vackrare vardag (Inter IKEA Systems, B.V., Produced by Brindfors, 1990)(IHA).

22 이케아는 18세기 양식 전문가이자 스톡홀름국립미술관 책임자인 라르스 세베리(Lars Sjöberg)와 협업했다.
Svenskt 1700-tal på IKEA i samarbete med Riksantikvarieämbetet (Älmhult: Inter IKEA Systems/
Riksantikvarieämbetet, 1993).

23 현대 제작 환경에 맞게 제조 공정을 수정한 경우도 있었다. 엄격한 환경 규제 때문에 가구를 칠할 때
시너를 섞어야 하는 아마인유 페인트를 사용할 수 없어 대신 수성 페인트를 사용했다.
Elisabet Stavenow-Hidemark, 'IKEA satsar på svenskt 1700-tal,' Hemslöjden,
Nr. 5 (1993), pp. 31-33.

24 1700-tal 1996, p. 3(IHA).

25 PS 컬렉션은 대중매체에 자주 등장했으며 전 세계인의 관심을 받았다. 이 컬렉션에 대한 분석은
다음을 참고하기 바란다.
Susan Howe, 'Untangling the Scandinavian Blonde. Modernity and the IKEA PS Range Catalog
1995,' Scandinavian Journal of Design, No. 9 (1999), pp. 94-105.

26 프로젝트 책임자는 레나르트 에크마르크였으며 스테판 이테르보른(Stefan Ytterborn)에게 자문을 구했다.
에크마르크는 「스칸디나비안 컬렉션 1997」에서 컬렉션에 대해 설명했다. 이테르보른이 설명한 에크마르크와의
협업 과정은 다음을 참고하기 바란다.
Raul Cabra and Katherine E. Nelson (eds.), New Scandinavian Design (San Francisco: Chronicle
Books, 2004), pp. 48-52.
1995년부터 '아이들의 PS(Barnens PS)'라는 테마로 새로운 PS 컬렉션이 시장에 등장했다.

27 Howe 1999, p. 94.

28 IKEA PS. Forum för design (text by Kerstin Wickman) (Älmhult, IKEA of Sweden, 1995).

29 Lis Hogdal, 'Demokratisk design och andra möbler,' Arkitektur, No. 4 (1995), pp. 64-67.

30 Ulf Beckman, 'Dags för design,' Form, Nr. 2 (1995), 44-49쪽에서 사례를 찾아볼 수 있다.

31 Howe 1999, p. 104.

1 슬로건(1956) 인용, Werner 2008: 2, p. 185.

2 1960년대에는 스웨덴을 언급하기보다는 북유럽 국가를 전체적으로 암시하는 경향이 높았다. 하지만 국가적
 표지를 전면에 내세우지 않았다고 해서 볼보가 스웨덴 이미지와 연결시켜서 혜택을 보지 못하게 되었다는 뜻은
 아니다. 스웨덴 제품이라는 사실을 강조해 홍보할 필요가 없어졌을 때쯤 대중들에게 볼보는 스웨덴 회사라는
 사실이 자리 잡고 있었다. Werner 2008: 2, pp. 187-190.

 Christina Zetterlund, *Design i informationsåldern. Om strategisk design, historia och praktik*, Diss.
 (Stockholm: Raster, 2002), pp. 72-73.

3 익명의 디자이너 말 인용, Werner 2008: 2, p. 192.

 인용문 출처: Toni-Matti Karjalainen, *Semantic Transformation in Design. Communication
 Strategic Brand Idenitity Through Product Design References*, Diss. (Helsinki: University of Art
 and Design, 2004).

 Zetterlund 2002, p. 73.

4 1991년에 영국 출신 피터 호버리(Peter Horbury)가 볼보 수석 디자이너로 임명되었다. 호버리와 멕시코 출신인
 호세 데 라 베가(Jose de la Vega)는 볼보의 스칸디나비아 이미지를 강화하는 데 큰 역할을 했다.

 Werner 2008: 2, pp. 194-196.

5 스칸디나비아항공은 이전에도 스칸디나비아 표지를 이용했다. 대표적으로 로고는 스웨덴과 노르웨이,
 덴마크 국기 색상을 연상시켰다.

 Eva Hemmungs Wirtén, Susanna Skarrie Wirtén, *Föregångarna. Design management i åtta svenska
 företag* (Stockholm: Informationsförlaget, 1989), pp. 64-65.

 1990년대 스칸디나비아항공의 디자인 프로그램에 대해서는 다음을 참고하기 바란다.

 Tyler Brûlé, 'Blondes do it Better,' Wallpaper, No. 14 (1998), pp. 101-104.

 Marie-Louise Bowallius and Michael Toivio, 'Mäktiga märken' in Lena Holger and Ingalill Holmberg
 (eds.), *Identitet. Om varumärken, tecken och symboler* (Stockholm: Raster, 2002), pp. 18-19.

6 Denise Hagströmer, *Swedish Design* (Stockholm: Swedish Institute, 2001), p. 116.

 Jelena Zetterström, 'Hjärnorna bakom SAS nya ansikte,' Dagens industri, May 21, 2001.

7 디자인 프로그램 관련 글에 실린 수화물 트레일러 사진, Ola Andersson, 'Saker som får oss att vilja röka crack:
 SAS nya designprofil,' Bibel, Nr. 5 (1999).

8 Magdalena Petersson, *Identitetsföreställningar. Performance, normativitet och makt ombord på SAS
 och AirHoliday*, Diss. (Göteborg: Mara, 2003).

9 Carl Hamilton, *Historien om flaskan* (Stockholm: Norstedts, 1994).

 Richard W. Lewis, *Absolut Book. The Absolut Vodka Advertising Story* (Boston, Mass: Journey
 Editions, 1996).

1 Wickman, 'A Furniture Store for Everyone' in Bengtsson 2009. 쪽수 없는 상품안내서.
Atle Bjarnestam 2009, pp. 73–82.

2 Designed for People. Swedish Home Furnishing 1700–2000 (Inter IKEA Systems B.V., 1999), p. 17.

3 Eva Londos, *Uppåt väggarna. En etnologisk studie av bildbruk*, Diss. (Stockholm: Carlsson/ Jönköping Läns Museum, 1993), pp. 179–181.

4 이미지 구매를 책임지고 있는 제품 개발자와의 인터뷰, in Oivvio Polite, 'Global hissmusik på var mans vägg,' Dagens Nyheter, October 23, 2004.

5 프로젝트에 대한 설명은 Wigerfelt 2012에 나와 있다. 캠페인 관련 내용은 Dahlvig 2011, 59–62쪽에도 등장한다.

6 광고 문구 인용, Wigerfelt 2012, pp. 23–24.

4 이케아가 디자인한 스웨덴

1 스웨덴대외홍보처와 NSU(외무부가 이끄는 스웨덴 이미지 홍보위원회)가 의뢰하고 브리톤브리톤이 제작한 영화. 2004년부터 브리톤브리톤은 스웨덴대외홍보처와 협력해 스웨덴 공식 홍보를 목적으로 터놓고 의견을 교환할 수 있는 새로운 플랫폼을 전략적, 창의적으로 개발하는 일을 진행해왔다. 브리톤브리톤은 비주얼 콘셉트를 만드는 업무도 맡아 2004년에 새 홈페이지를 개설했고 이미지뱅크스웨덴(Image Bank Sweden)을 개발하고 「스웨덴과 스웨덴인(Sweden & Swedes)」 책자를 제작했으며 관련 웹사이트를 만드는 업무도 수행했다. 브리톤브리톤이 관련 프로젝트에서 수행한 업무 가운데는 대사관과 영사관을 비롯해 세계 곳곳을 돌아다니며 개최한 Sweden.se 전시회도 있다. http://www.sweden.se/eng/Home/ Lifestyle/Visuals/Open-skies-open-minds/ (2013년 6월 13일 접속).

2 1945년에 창립한 스웨덴대외홍보처는 홍보 활동과 문화 교류를 비롯한 다양한 방법으로 다른 국가와 스웨덴의 문화적, 사회적, 경제적 연관성을 홍보하는 업무를 맡고 있다.
Nikolas Glover, *National Relations. Public Diplomacy, National Identity and the Swedish Institute 1945–1970*, Diss. (Lund: Nordic Academic Press, 2011).

3 Olle Wästberg, 'The Lagging Brand of Sweden' in Kurt Almqvist and Alexander Linklater (eds.), *Images of Sweden* (Stockholm: Axel and Margaret Ax: son Johnson Foundation, 2011), p. 141.
Olle Wästberg, 'The Symbiosis of Sweden & IKEA,' Public Diplomacy Magazine, University of Southern California, Issue 2 (2009).

국가 브랜드

1 Peter van Ham, 'The Rise of the Brand State,' Foreign Affairs, Council of Foreign Relations, September/October (2001).

2 국가 브랜딩 작업에 대해 다룬 간행물은 다양하다. 전문가들을 대상으로 한 학술지 「공공외교(Public Diplomacy)」와
 「공공외교잡지(Public Diplomacy Magazine)」, 사이몬 안홀트(Simon Anholt)가 쓴 『브랜드 아메리카.
 모든 브랜드의 어머니(Brand America. The Mother of All Brands)』 (London: Cyan, 2004)가 대표적이다.

 Simon Anholt, *Competitive Identity. The Brand Management for Nations, Cities and
 Regions* (New York: Palgrave Macmillan, 2007).

 분석적 사회 연구 결과가 궁금하면 다음을 참고하기 바란다.

 Melissa Aronczyk, *Branding the Nation: The Global Business of National Identity*
 (New York: Oxford University Press, 2013).

3 밀튼 글레이저가 만든 로고는 오늘날 뉴욕의 상징이 되었다.

 Milton Glaser, *Art is Work. Graphic Design, Objects and Illustration* (London:
 Thames & Hudson, 2000), p. 206.

4 스톡홀름 알란다국제공항과 스톡홀름기업청이 협력해 스칸디나비아의 수도라는 주제로 펼친 전시이다.
 1930년대부터 지금까지 스톡홀름 자아상의 역사가 궁금하면 다음을 참고하기 바란다.

 Anna Kåring Wagman, *Stadens melodi. Information och reklam i Stockholms kommun
 1930–1980*, Diss. (Stockholm: Stockholmia, 2006).

5 Nye 2004.

6 David Crowley and Jane Pavitt (eds.), *Cold War Modern. Design 1945–1970* (London: V&A
 Publishing, 2008).

7 1990년대에 형성된 스페인의 이미지는 1992년 세비야 세계박람회와 1997년 구겐하임 빌바오 미술관 전시회를
 통해 강화되었다. 디자인에 신경을 많이 쓴 바르셀로나 올림픽도 국가 이미지 형성에 중요한 역할을 했다.

 Teemu Moilanen and Seppo Rainisto, *How to Brand Nations, Cities and Destinations. A Planning
 Book for Place Branding* (Basingstoke: Palgrave Macmillan, 2009), pp.5–6, 29, 72–73.

 Guy Julier, *The Culture of Design* (London: SAGE Publications, 2000), pp.125–128.

8 Charlotte Werther, 'Cool Britannia, the Millennium Dome and the 2012 Olympics,' Moderna
 Språk, No. 11 (2011), pp.1–14.

9 Ying Fan, 'Branding the nation: What is being branded?,' Journal of Vacation Marketing,
 Vol. 12, No. 1 (2006), pp. 5–14.

10 Fan 2006, p. 11.

11 Fan 2006, p. 13.

12 Steven Heller, *Iron Fists. Branding the 20th Century Totalitarian State* (London: Phaidon, 2008).

13 David Harvey, 'From Managerialism to Entrepreneurialism: The Transformation in Urban
 Governance in Late Capitalism,' Geografiska Annaler. Series B, Human Geography , Vol. 71,
 No. 1 (1989), pp. 3–17.

14 Ying Fan, 'Branding the nation. Towards a better understanding,' Place Branding and Public
 Diplomacy, Vol. 6 (2010), pp. 97–103.

스웨덴이라는 브랜드

1 레이프 파그롯스쉬 장관의 연설은 다음을 참고하라.

Anförande näringsminister Leif Pagrotsky vid rådslaget för design i Stockholm den 15 Oktober 2003.

스웨덴 정부, http://www.regeringen.se/sb/d/1213/a/7499 (2013년 6월 1일 접속).

파그롯스쉬는 2002년부터 2004년까지 통상사업부 장관을, 2004년부터 2006년까지 문화부 장관을 지냈다.

2 NSU는 스웨덴의 이미지를 더 명확하고 모던하며 매력적으로 만들겠다는 목표를 안고 1995년에 만들어졌다. 스웨덴대외홍보처는 스위덴투자청, 무역위원회, 스웨덴관광청과도 협업한다. http://www.regeringen.se/sb/d/3028 (2012년 12월 13일 접속).

3 Stryker McGuire, 'Shining Stockholm,' Newsweek, February 7, 2000.

4 연구 결과 해석을 바탕으로 한 안홀트의 의견이다. 안홀트국가브랜드지수 Q1 2005.

http://www.simonanholt.com/Publications/publications-other-articles.aspx (2013년 6월 1일 접속).

5 Anholt Nation Brands Index Q1 2005. http://www.simonanholt.com/Publications/publications-other-articles.aspx (2013년 6월 1일 접속).

6 핵심 가치는 다음에 설명되어 있다.

http://www.visitsweden.com/sweden/brandguide/The-brand/ThePlatform/Platform-Core-values/Open (2013년 5월 2일 접속).

7 http://www.visitsweden.com

8 http://www.visitsweden.com

9 http://www.visitsweden.com

10 http://www.visitsweden.com

11 http://www.visitsweden.com

12 홈페이지에는 '브리톤브리톤이 제작한 스웨덴 이미지 뱅크' 아카이브가 있다. 4장 '이케아가 디자인한 스웨덴' 1번 주석을 참고하기 바란다.

13 Wästberg 2009.

14 http://www.designaret.se/svensk-design/ (2013년 6월 1일 접속).

스웨덴이 사랑하는 이케아

1 Wästberg, 'Images of Sweden,' in Almqvist and Linklater 2011, p. 141.

2 Wästberg 2009.

3 Översyn av myndighetsstrukturen för Sverige-, handels- och investeringsfrämjande, Departementserie 2011: 29, Utrikesdepartementet, Government Offices of Sweden, p. 123.

4 Turistfrämjande för ökad tillväxt, Statens offentliga utredningar, SOU 2004:17, Näringsdepartementet, Government Offices of Sweden p. 107.

5 Främjandeplan Ryssland 2011-2013, Sveriges Ambassad Moskva, Utrikesdepartementet Dnr. UF2010/69681/FIM, Kat: 4.5(LMFA).

6 Främjandeplan Lissabon 2011-2013, Sveriges Ambassad Lissabon, Utrikesdepartementet, Dnr. UF2010/71903/FIM, Kat: 4.5(LMFA).

7 Främjandeplan Singapore 2011-2013, Sveriges Ambassad Singapore, Utrikesdepartementet, Dnr. UF 2010/66401/FIM, Kat: 4.5(LMFA).

8 Främjandeplan for Island 2011-2013, Sveriges Ambassad Reykjavik, Utrikesdepartementet, Dnr. UF 2010/66980/FIM: Kat, 4.5(LMFA).

9 Främjandeplan Grekland 2011-2013, Sveriges Ambassad Athen, Utrikesdepartementet, Dnr. UF 2010/68981/FIM, Kat: 4.5(LMFA).

10 Främjandeplan Tel Aviv 2011-2013, Sveriges Ambassad Tel Aviv, Utrikesdepartementet, Dnr. UF 2010/69971/FIM, Kat: 4.5(LMFA).

11 Främjandeplan Bangkok 2011-2013 , Sveriges Ambassad Bangkok, Utrikesdepartementet, Dnr. UF 2010/66885/FIM, Kat: 4.5(LMFA).

12 Främjandeplan 2011-2013, Sveriges Ambassad Amman , Utrikesdepartementet, Dnr. UF 2010/68979/FIM, Kat: 4.5(LMFA).

13 Främjandeplan Belgrad 2011-2013 , Sveriges Ambassad Belgrad, Utrikesdepartementet, Dnr. UF 2010/68999/FIM, Kat: 4.5(LMFA).

14 세미나에서 인용, Sverigebilden 2009-Varumärket Sverige och svenska företag i finanskrisen, June 1, 2009. Sara Kristoffersson, 'Reklamavbrott i må gott-fabriken,' Svenska Dagbladet June 10, 2009에서 인용.

 Raoul Galli, *Varumärkenas fält. Produktion av erkännande i Stockholms reklamvärld*, Diss. (Stockholm: Acta Universitatis Stockholmiensis, 2012), p. 248.

5 반대 내용을 담은 내러티브들

사회적 역할모델에서 브랜드로

1 Jenny Andersson and Kjell Östberg, *Sveriges historia 1965-2012* (Stockholm: Norstedts, 2013), pp. 14-21.

 Urban Lundberg and Mattias Tydén, 'In Search of the Swedish Model. Contested Historiography,' in Helena Mattsson and Sven-Olof Wallenstein (eds.), *Swedish Modernism. Architecture, Consumption and the Welfare State* (London: Black Dog, 2010), pp. 36-49.

 Jenny Andersson and Mary Hilson, 'Images of Sweden and the Nordic Countries,' Scandinavian Journal of History, Vol. 34, No. 3 (2009), pp. 219-228.

2 Andrew Brown, *Fishing in Utopia, 2008* (London: Granta, 2008).

3 스웨덴식 모델의 역사를 재평가하기 시작한 기준점에 대해서는 다음을 참고하기 바란다.

Yvonne Hirdman, *Att lägga livet tillrätta. Studier i svensk folkhemspolitik* (Stockholm: Carlsson, 1989).

스웨덴 복지정책에 대한 역사 기술의 조사 내용은 다음을 참고하라.

Urban Lundberg and Mattias Tydén, 'Stat och individ i svensk välfärdspolitisk historieskrivning,' Arbejderhistoria, No. 2 (2008).

Lundberg and Tydén, 'In Search of the Swedish Model. Contested Historiography' in Mattsson and Wallenstein 2010.

4 1985년에 부총리 잉바르 카를손(Ingvar Carlsson)이 지시해 스웨덴의 정권을 주제로 한 정부 조사와 사회과학 연구 프로젝트가 실시되었다. 최종 보고서는 1990년에 발간되었다. Demokrati och makt i Sverige, Stockholm: Allmänna förlaget, Statens offentliga utredningar, SOU, 1990: 44.

5 Andersson and Östberg 2013, p.379. 스웨덴 사회민주당이 스스로를 어떻게 묘사했으며 역사 기술적 관점에서 스웨덴 역사를 어떻게 설명했는지에 대한 연구는 다음에 나와 있다. Åsa Lindeborg, *Socialdemokraterna skriver historia. Historieskrivning som ideologisk maktresurs 1892–2000*, Diss. (Stockholm: Atlas, 2001).

6 Andersson and Östberg 2013, pp. 358, 366, 408–412.

7 Andersson and Östberg 2013, pp. 16–20.

8 용어를 둘러싼 정치적 투쟁은 다음을 참고하라.

Per Svensson, 'Striden om historien. Historieätarna,' Magasinet Arena, No. 1 (2013), pp. 40–48.

금발 민족을 넘어

1 1960년대부터 스웨덴 디자인의 표준 취향과 우세한 접근법에 대한 논의가 있었고 1990년대에 논의가 재조명되었다. 1960년대 논의 내용이 궁금하면 다음을 참고하기 바란다.

Cilla Robach, Formens frigörelse. *Konsthantverk och design under debatt i 1960–talets Sverige*, Diss. (Stockholm: Arvinius, 2010).

2 1990년대 초기 스웨덴 모더니즘의 대표적인 예는 비에른 쿠소프쉬(Björn Kussofsky)와 토마스 샌델(Thomas Sandell), 피아 발렌(Pia Wallén), 톰 헤드크비스트(Tom Hedqvist) 등 여러 디자이너가 만든 작품들로 구성된 엘리먼트(Element, 1991) 컬렉션이다. 이 컬렉션은 1940년대와 1950년대에 등장한 소박한 디자인에 대한 경의를 표한다. 당시 참여했던 디자이너 가운데 몇몇은 이후 이케아 PS 컬렉션 작업에서 중요한 역할을 담당했다.

Hedvig Hedqvist, *1900–2002. Svensk form. Internationell design* (Stockholm: Bokförlaget DN, 2002), pp. 206–207.

3 Wallpaper, Design guide Stockholm, No. 11 (1998).

4 또한 저자들은 핀란드인들이 선천적으로 제품의 재료를 존중하고 신비할 정도로 자연에 친밀감을 느낀다고 주장했다.

Charlotte and Peter Fiell, *Scandinavian Design* (Köln: Taschen,2002), pp. 34, 36.

5 Bernd Polster (ed.), *Design Directory Scandinavia* (London: Pavilion, 1999), p. 9.

6 Katherine E. Nelson, *New Scandinavian Design* (San Francisco: Chronicle Books, 2004).

7 Jenny Andersson, 'Nordic Nostalgia and Nordic Light. The Swedish model as Utopia 1930-2007,'
 Scandinavian Journal of History, Vol. 34, No. 3 (2009), pp. 229-245.

8 취향과 성별, 계급 같은 주제에 초점을 맞춘 전시회도 많았다. 〈Stiligt, fiffigt, blont〉 (Galleri Y1 1997),
 〈Formbart〉 (Liljevachs konsthall 2005), 〈Invisible Wealth〉 (Färgfabriken 2003), 〈Konceptdesign〉
 (Nationalmuseum 2005)과 아가타 갤러리에서 열린 일련의 전시회가 대표적이다. 이 주제는 다음 책들에서도
 논의하고 있다.

 Love Jönsson(ed.), Craft in Dialogue. *Six Views On a Practice in Change*
 (Stockholm: IASPIS, 2005).

 Zandra Ahl and Emma Olsson, *Svensk smak. Myter om den moderna formen*
 (Stockholm: Ordfront, 2001).

 Sara Kristoffersson, *Memphis och den italienska antidesignrörelsen*, Diss.
 (Göteborg: Acta Universitatis Gothoburgensis, 2003).

 Cilla Robach(ed.), *Konceptdesign* (Stockholm: Nationalmuseum, 2005).

 Brunnström 2010.

 스웨덴 네오모더니즘과 젊은 안티모더니스트 세대 사이의 갈등에 대한 외국의 예는 레슬리 잭슨(Lesley
 Jackson)이 구성한 전시회 〈미녀와 야수(Beauty and the Beast)〉 (Crafts Council Gallery, London
 2004)에서 찾아볼 수 있다.

9 Brunnström 2010, pp. 366-367.

10 Sara Kristoffersson, 'Svensk form och IKEA' in Andersson and Östberg 2013, pp. 108-113.

 Sara Kristoffersson, 'Swedish Design History,' Journal of Design History, Vol. 24,
 Issue 2 (2011), pp. 197-199.

11 Brunnström 2010, pp. 16-17.

12 Brunnström 2010, pp. 16-17.

 Sara Kristoffersson, 'Designlandet Sverige fattigt på forskning,' Svenska Dagbladet,
 November 3, 2010.

13 Sara Kristoffersson and Christina Zetterlund, 'A Historiography of Scandinavian Design' in
 Kjetil Fallan (ed.), *Scandinavian Design. Alternative Histories* (Oxford: Berg, 2012).

14 Sara Kristoffersson and Christina Zetterlund, 'A Historiography of Scandinavian Design' in
 Kjetil Fallan (ed.), *Scandinavian Design. Alternative Histories* (Oxford: Berg, 2012).

 Brunnström 2010, p. 16.

15 모호하고 의심을 불러일으키는 제목의 책 *Formens rörelse. Svensk form genom 150 år* (1995)에서
 실례를 확인할 수 있다. 이 책은 스웨덴디자인공예협회의 역사를 설명하는 데서 더 나아가 스웨덴 디자인이 어떤 식으로
 표현되었으며 어떻게, 왜 변화했는지에 대한 연구 결과를 전달하려는 목적으로 쓰였다. 이 책에서는 스웨덴 디자인의
 역사가 스웨덴디자인공예협회의 역사와 똑같다고 설명한다. Kristoffersson and Zetterlund in Fallan 2012도

참고하기 바란다. 역사에 대한 협회의 설명을 자세하게 연구한 책도 많으며 Susanne Helgesson and Kent Nyberg, *Svenska former* (Stockholm: Prisma, 2000)가 대표적이다.

16 스칸디나비아 디자인이라는 개념에 대한 비판과 질문은 예전부터 존재했다. 스칸디나비아 디자인이 세계적으로 인기를 끌던 1950년대와 1960년대에도 스웨덴에서 비판적 논의가 있었다. 스칸디나비아 디자인에 대한 평가에 대해 사람들은 의문을 제기했고 규범은 깨졌다. 잘 알려지지 않은 당시 논의에 대한 내용은 Robach 2010을 참고하라.

17 K. Fallan (ed.), *Scandinavian Design. Alternative Histories* (Oxford: Berg, 2012), p. 1.

18 팔란은 자신의 저서를 할렌과 위크맨(Halén and Wickman)의 저서와 차별화했다. 할렌과 위크맨의 『신화를 넘어선 스칸디나비아 디자인(Scandinavian Design Beyond the Myth)』은 제목은 그럴싸하지만 스칸디나비아 디자인을 둘러싼 신화들에 영향을 미친 현대 디자인과 작품들에 대해서는 거의 다루지 않았기 때문이다. 현대 스칸디나비아 디자인을 다룬 장에서 그들이 소개한 디자인은 거의 전통적인 이미지를 반영한 것이었다.

오래된 와인을 새 병에 담다

1 이케아 최초의 조립식 가구는 1953년 상품안내서에 등장했다. 그 가운데 '맥스(Max)' 탁자도 있었다.

2 장 프루베 공방은 1931년에 문을 열었고 1930년대에 프루베는 현장에서 조립할 수 있는 건물 벽면과 문 같은 금속 제품들을 생산했다. 프루베의 가구에 대해서는 다음을 참고하기 바란다.

Catherine Coley, 'Furniture: Design, Manufacture, Marketing' in Alexander von Vegesack (ed.), Jean Prouvé. *The Poetics of the Technical Object* (Weil am Rhein: Vitra Design Stiftung, 2006), pp. 314-329.

3 이 시리즈는 1943년에 개최된 가구 공모전에 출품하기 위해 제작되었다. 당시 공모전에서는 에리크 뵈르트스와 레나 라르손의 도움을 받아 엘리아스 스베드베리(Elias Svedberg)가 디자인한 '타 이 트라(Ta I tra)'가 일등상을 수상했다. 제품으로 탄생한 그의 디자인은 스웨덴 가구 역사의 전환점이 되었다. '타이 트 라'는 '트리바뷔그' 시리즈라는 이름으로 NK 백화점에서 출시되었다. 시간이 갈수록 제품 종류가 늘어나 찬장과 식탁, 의자도 등장했다. Monica Boman, 'Vardagens decennium' in Boman 1991, pp. 244-248.

4 Gotthard Johansson, 'Den verkliga standardmöbeln,' Svenska Dagbladet, July 14, 1944.

5 Atle Bjarnestam 2009, p. 41.

Wickman 1995, p. 163.

6 Torekull 2008, p. 79.

7 Wickman, 'A Furniture Store for Everyone' in Bengtsson 2009. 쪽수 없는 상품안내서.

8 2009년 레나르트 에크마르크와의 인터뷰. 교육적 의도에 대한 내용은 다음에도 등장한다.

Atle Bjarnestam 2009, p. 208.

Wickman in Bengtsson 2009.

9 Orsi Husz, Drömmars värde. Varuhus och lotteri i svensk konsumtionskultur 1897-1939, Diss. (Hedemora: Gidlund, 2004), p. 69.

10 2011년 레나르트 에크마르크와의 인터뷰. 엘름홀트 이케아문화센터에 있는 이케아 익스플로어에서는 다른 내용을 전하고 있다. 앞서 언급했듯이 문화센터에서는 다양한 도전 과제와 문제를 이케아 방식으로 해결한 내용을 담은 다양한 엽서가 있다. 26번 엽서에는 이케아 쇼핑가방의 기원에 대한 설명이 담겨 있다. 엽서에는 고객이 구입하려는 제품들을 담을 가방 공간이 부족하다는 문제기 발생하자 이를 해결하기 위해 뒤따른 노력에 대한 일화가 등장한다. "타이완에 있는 제품 공급업체를 찾아가 다양한 유형의 쇼핑가방을 살펴보았다. 시제품의 내구성을 확인하기 위해 가방에 여성을 태워보기도 했다! 여러 확인 과정을 거친 뒤에 노란 이케아 쇼핑가방이 탄생했다. 쇼핑가방은 이케아 제품 판매에 일대 혁명을 가져왔다." 과제/해결책, 엽서, 인터이케아시스템스, B.V., 2010(IHA).

11 Wickman, 'A Furniture Store for Everyone' in Bengtsson 2009. 같은 글에서 벵트손은 놀이방 아이디어가 덴마크가 아닌 영국에서 왔다고 주장했다. 쪽수 없는 상품안내서.

12 Brunnström 2010, p. 143.

13 Lisa Brunnström, *Det svenska folkhemsbygget. Om Kooperativa förbundets arkitektkontor* (Stockholm: Arkitektur, 2004).

14 1970년대에 KF는 일련의 기본 가구를 생산했다. 디자이너가 누군지 모르는 제품을 상업화된 가구 시장에 대한 대안으로 저렴한 가격에 공급하겠다는 의도였다. 1972년에는 여성 기본 의류 컬렉션을 출시했고 1979년에는 무(無)브랜드 생활필수품을 출시했다. KF가 출시한 필수 제품군은 다음에 잘 설명되어 있다.

Monica Boman, 'Den kluvna marknaden' in Boman 1991, pp. 429-431.

Hedqvist 2002, pp. 141-164.

Sven Thiberg, 'Dags att undvara. 1970-talet: Insikt om de ändliga resurserna' in Wickman 1995, pp. 268, 271, 278.

15 Peder Aléx, *Den rationella konsumenten. KF som folkuppfostrare 1899–1939* (Stockholm: B. Östlings bokförlag. Symposion, 1994).

Helena Mattsson, 'Designing the 'Consumer in Infinity': The Swedish Cooperative Union's New Consumer Policy, c.1970' in Fallan 2012, pp. 65-82.

16 Ola Andersson, 'Folkhemsbygget i KF: s regi,' Svenska Dagbladet, June 11, 2004에서도 언급하고 있다.

17 대규모 공공주택 프로그램 밀리온프로그람멧(Miljonprogrammet)과 프로그램의 긍정적, 부정적 측면을 다룬 책이 여러 권 있다. Karl Olov Arnstberg, Miljonprogrammet (Stockholm: Carlsson Bokförlag, 2000).

18 Ehn, Frykgren and Löfgren 1993, pp. 61-62.

주목받는 이케아

1 캄프라드 인터뷰 인용. Elisabet Åsbrink, *Och i Wienerwald står träden kvar* (Stockholm: Natur & Kultur, 2012), p. 316.

오스브링크 인터뷰 인용. Gustav Sjöholm, 'Fördjupar bilden av Kamprads engagemang,' Svenska Dagbladet, August 24, 2011.

2 2008년 10월 28일에 스웨덴 텔레비전에서 방영된 캄프라드와 K-G 베리스트룀 기자의 인터뷰 영상도 그 가운데 하나이다.

3 캄프라드가 직원들에게 쓴 편지 '내 인생 최대의 실수(Mitt största fiasko)'(IHA). 편지 내용과
그에 대한 설명은 Torekull 2008, 197쪽을 참고하기 바란다.

4 Torekull 2008, p. 195.

5 《Dagens Nyheter》신문은 기사 네 꼭지를 실었다.

Henrik Berggren, 'Ideologin som gick hem.'

Ingela Lind, 'Kamprad formar en ny världsmedelklass.'

Daniel Birnbaum, 'Läran lyder: Billy.'

Mikael Löfgren, 'IKEA über alles,' Dagens Nyheter, 30 August 1998.

6 Sjöberg 1998, pp. 220-230.

7 Sjöberg 1998.

Torekull 2008, pp. 19-23.

8 http://www.IKEA.com/ms/en_GB/about_IKEA/facts_and_figures/about_IKEA_group/index.html
(2013년 5월 28일 접속).

9 Uppdrag granskning. Made in Sweden-IKEA, 프로듀서 닐스 한손(Nils Hansson), SVT 제작. 2011년.

10 캄프라드는 재단의 존재에 대한 내용을 담은 이메일을 스웨덴 TT 통신으로 보냈다. 스웨덴 신문사들은 이메일 내용을
인용해 "캄프라드가 해외 재단의 존재를 알고 있었다."며 기사를 내보냈다. Svenska Dagbladet, January 26, 2011.

11 Stellan Björk, Lennart Dahlgren and Carl von Schulzenheim, *IKEA mot framtiden*, Stockholm:
Norstedts, 2013.

12 Två världsföretag. Tomtens verkstad-KEAs bakgård. Producent Andreas Franzén, sänt på Sveriges
Television, December 22, 1997.

13 'IKEA lovade för mycket om dunet,' Aftonbladet, February 8, 2009.

Stenebo 2009, pp. 189-190.

14 Uppdrag granskning, Sveriges Television.

15 2011년에 독일에서 관련 내용을 방영한 뒤 스웨덴 방송국에서 해당 프로그램을 방영했다. 이케아는 회계법인
언스트앤드영(Ernst & Young)에 조사를 의뢰해 보고서를 작성했다. 언스트앤드영은 이케아 내부 자료 2만여 쪽과
독일 자료 8만여 쪽을 검토했고 구십여 명과 면담을 했다. 2012년 가을, 스웨덴과 독일 신문사 위주로 여러 신문사에서
조사 결과를 보도했다. Jan Lewenhagen, 'IKEA bekräftar: Politiska fångar användes i produktionen,'
Dagens Nyheter, November 16, 2012.

16 Fredrik Persson, 'IKEAs platta försvar av straffarbete,' Aftonbladet, November 21, 2012.

17 2012년 가을에 해당 주제에 대한 논의가 벌어졌다. 다음을 참고하라.

Ossi Carp, 'Inga kvinnor i saudisk IKEAkatalog,' Dagens Nyheter, October 1, 2012.

Nesrine Malik, 'No women please, we're Saudi Arabian IKEA,' Guardian, October 2, 2012.

18 캄프라드 말 인용. Torekull 2008, p. 2010. 스타판 벤트손도 캄프라드의 말을 인용하면서 이케아가 "정치인보다
민주화 과정에 더 많은 영향력을 행사했다."고 주장했다. (Bengtsson 2009). 쪽수 없는 상품안내서. 관련 전시회와
상품안내서는 이케아에서 금전적 지원을 받았으며 해당 내용은 6장에서 자세히 다룬다.

사회적으로 책임감 있는 기업

1 A. Dahlvig, *Med uppdrag att växa. Om ansvarsfullt företagande* (Lund: Studentlitteratur, 2011).

 Karen Lowry Miller, Adam Piore and Stefan Theil, 'The Teflon Shield,' Newsweek, Vol. 137, Issue, 11,
 March 12, 2001.

2 http://www.IKEA.com/ms/en_GB/about_IKEA/our_responsibility/partnerships/
 (2013년 10월 15일 접속).

3 Dahlvig 2011.

4 Lowry Miller, Piore, Theil 2001.

5 Stenebo 2009, pp. 186–191.

6 토레쿨이 2008년에 쓴 책에는 '도덕적 자본가(Den goda kapitalisten)'라는 제목의 장이 있다. 209–217쪽.
 2011년 책에서는 캄프라드를 도덕적 자본가로 묘사했다. 35–52쪽.

 올리베티의 인사정책은 다음을 참고하기 바란다.

 Sibylle Kicherer, *Olivetti. A Study of the Management of Corporate Design* (London: Trefoil, 1989),
 pp. 14–15.

7 기업의 사회적 책임이라는 개념은 *Harvard Business Review on Corporate Responsibility* (Boston:
 Harvard Business School, 2003)을 참고하기 바란다.

8 Victor Papanek, 'IKEA and the Future: A Personal View' in Democratic Design (Inter IKEA Systems B.V.,
 1995), p. 261.

6 민주주의를 팝니다

1 Emile Zola, *The Ladies' Paradise* (Oxford: Oxford University Press, 2012) [1883], p. 3.

2 Emile Zola, *The Ladies' Paradise* (Oxford: Oxford University Press, 2012) [1883], p. 234.

3 이 슬로건은 이케아 홍보 작업을 여럿 담당한 브린드포르스가 1989년에 만들었다. 브린드포르스 광고 다수는
 란드스크로나박물관 자료실에 소장되어 있다.

4 Democratic Design 1995, p. 11.

5 William Leach, 'Strategist of Display and the Production of Desire' in Simon J. Bronner (ed.),
 Consuming Visions. Accumulation and Display of Goods in America 1880–1920 (New York: W.W.
 Norton, cop. 1989), p. 118.

최고의 이야기가 이긴다

1 벤트손은 릴리에발크스에서도 이케아 전시회를 구성했다. 여러 서평에 비판적인 시각이 부족한 책이라는 평가가
 실렸다. Lotta Jonsson, 'Lasse Brunnström: 'Svensk designhistoria, Staffan Bengtsson: IKEA the book.
 Formgivare, produkter & annat,' Dagens Nyheter, December 16, 2010.

2 Fiell 2002, p. 280.

 Helgesson and Nyberg 2000, p. 35.

3 From *Ellen Key to IKEA. A Brief Journey Through the History of Everyday Articles in the 20th Century*
 (Gothenburg: Röhsska Museum of Art & Crafts, 1991).

4 Erika Josefsson/TT Spektra, 'IKEA ställs ut på Liljevalchs,' Expressen, May 28, 2009.

5 미술관 관장 모르텐 카스텐포르스(Mårten Castenfors)의 말 인용, Erika Josefsson/TT Spektra 2009.

6 이케아 관련 표절 문제를 주로 다룬 공간도 있었다. 안내서 저자는 미국 기업 STØR가 이케아 콘셉트를 표절했다고
 기록했다. 몇몇 평론가는 전시회에 비판적인 태도가 너무 부족하다고 지적했다.

 Peter Cornell, 'IKEA på Liljevalchs,' Expressen, June 16, 2009.

 Ulrika Stahre, 'Drömkonst för alla,' Aftonbladet, June 18, 2009.

 Ingrid Sommar, 'Reklam eller konst?,' Sydsvenskan, June 16, 2009.

7 Heiner Uber, Democratic Design: IKEA-Möbel für die menscheit (Exhibition Catalog: Neue
 Sammlung, Pinakothek der Moderne, IKEA Deutschland GmbH & Company KG, 2009).

8 대표적인 기업 박물관은 미국 애틀랜타 주에 있는 월드 오브 코카콜라와 독일 슈투트가르트에 있는
 메르세데스박물관이다. 이케아는 미국 기업인 랄프 아펜바움 어소시에이츠(Ralph Appenbaum Associates)에
 박물관 전시를 의뢰했다.

9 Ingvar Kamprad, 'New Friends' in Bengtsson 2009. 쪽수 없는 상품안내서.

10 이케아는 1995년에 PS 컬렉션과 『민주적 디자인』이라는 책을 시장에 선보이면서 '민주적 디자인'이라는 용어를
 사용했다. 그 뒤로 이 용어는 사내에서 사용되었을 뿐 아니라 마케팅에도 활용되었다. 다음을 참고하기 바란다.

 Democratic Design 2013 (Älmhult: IKEA, 2012).

11 Paul Greenhalgh (ed.), *Modernism in Design* (London: Reaktion Books, 1990), p. 10.

유혹적인 인테리어

1 『분석적 광고(Analytical Advertising)』(1912)에서 윌리엄 A. 쉬리어(William A. Shryer)는 이렇게 말했다.
 "약간 뛰어난 기능을 대중에게 광고해봐야 별로 효과가 없다." 쉬리어 말 인용, T. J. Jackson Lears, 'From
 Salvation to Self-Realization. Advertising and the Therapeutic Roots of the Consumer Culture'
 in Richard Wightman Fox and T. J. Jackson Lears (eds.), *The Culture of Consumption: Critical Essays
 in American History 1880-1980* (New York: Pantheon Books, 1983), p. 19.

2 Edward Bernays (with introduction by Mark Crispin Miller), *Propaganda*, Brooklyn, N.Y.:
 Ig Publishing, cop. 2005 [1928]. 소비와 관련한 내용은 다음을 참고하라.

 Jackson Lears, 'From Salvation to Self-Realization. Advertising and the Therapeutic Roots of
 the Consumer Culture' in Wightman Fox and Jackson Lears 1983, p. 20

3 레이첼 바울비(Rachel Bowlby)는 심리학이 마케팅과 소비에 상당한 영향을 미친다는 사실을 지적하며
 20세기 초반에 프로이트의 이론을 전략적으로 활용한 방법을 소개했다. Rachel Bowlby, *Shopping with
 Freud* (London: Routledge, 1993).

4 Georges Perec, *Les Choses. Une histoire des années soixante* (Paris: Julliard, 1990) [1965].

5 소비와 경제에 대한 바버라 크루거의 명쾌한 설명은 다음을 참고하기 바란다.

 Kate Linker, *Love for Sale. The Words and Pictures of Barbara Kruger* (New York:
 Abrams, 1990), pp. 65, 73-80.

6 여러 분야에서 진행한 소비에 대한 비판적인 조사 내용은 다음에서 잘 다루고 있다.

 Daniel Miller (ed.), *Acknowledging consumption. A Review of New Studies* (London:
 Routledge, 1995).

7 소비를 해방감을 주는 창의적인 힘으로 보는 의견은 Miller 1995, 28ff를 참고하라. 소비를 퇴행적이고 멍청한
 행위로 보는 의견은 다음에 잘 나와 있다. Rosalind Williams, *Dream Worlds. Mass Consumption in Late
 Nineteenth-Century France* (Berkeley: University of California Press, 1991) [1982]. 소비 관련 연구에
 대한 이론적인 관점은 다음을 참고하기 바란다. Orsi Husz and Amanda Lagerqvist, 'Konsumtionens
 motsägelser. Eninledning' in Peder Aléx and Johan Söderberg (eds.), *Förbjudna njutningar*
 (Stockholm: Stockholms Universitet 2001).

8 Theodor W. Adorno and Max Horkheimer, *Dialectic of Enlightenment* (translated by John Cunmming)
 (London: Verso, 1997)[1947].

9 Colin Campbell, 'I Shop Therefore I Know That I Am: The Metaphysical Basis of Modern
 Consumerism' in Karin M. Ekström and Helene Brembeck (eds.), *Elusive Consumption* (Oxford:
 Berg, 2004), 27ff.

10 Wolfgang Fritz Haug, *Critique of Commodity Aesthetics: Appearance, Sexuality and Advertising in
 Capitalist Society* (Cambridge: Polity, cop. 1986) [1971].

11 Guy Debord, *The Society of the Spectacle* (translated by Donald Nicholson-Smith) (New York: Zone
 Books, 1994) [1967].

12 Zygmunt Bauman, *Consuming Life* (Cambridge: Polity, 2007).

13 Zygmunt Bauman, *Consuming Life* (Cambridge: Polity, 2007).

14 Chuck Palahniuk, *Fight Club* (London: Vintage Books, 2006) [1997]. 영화 〈파이트 클럽〉(1999)은
 데이비드 핀처(David Fincher) 감독 작품이다. 〈파이트 클럽〉에 대한 분석은 다음을 참고하기 바란다.

 Henry A. Giroux, 'Brutalised Bodies and Emasculated Politics: Fight Club, Consumerism and
 Masculine Violence,' Third Text, 14: 53 (London: Kala Press, 2000), pp. 31-41.

15 Palahniuk 2006, p. 43.

16 〈파이트 클럽〉에서 인용. 원작 소설에는 없는 대사이다.

17 Palahniuk 2006, pp. 110-111.

18 Daniel Birnbaum, 'IKEA at the End of Metaphysics,' Frieze, Issue 31, Nov-Dec (1996)는 이 현상에 대해
 논의하고 있다. 예술가 제이슨 로즈(Jason Rhoades)는 이케아 이념을 암시하거나 직접적으로 언급한 작품들을
 만들었다. 그는 전시회 〈Wanås, Sweden〉(1996)을 위해 캄프라드가 제품을 판매할 때 사용했던 작은 녹색 창고를
 본떠 창고 네 개를 만들었고 이케아 제품을 대거 수집했다. 전시 기간 도중에 그는 창고를 두 동강 내고 전기톱으로
 가구들을 잘랐다. 로즈가 〈스웨덴적인 에로티카(Swedish Erotica)〉(1994)와 〈가능성으로 가득한 미래(The Future
 is Filled with Possibilities)〉(1996)라고 이름 붙인 작품에서도 이케아는 중요한 역할을 한다.

19 클레이 케터 인용, Åsa Nacking, 'Made Ready-Mades,' Nu. The Nordic Art Review, Vol II, No 2 (2000).
 시드니 비엔날레에서 케터는 '빌리' 책장만 사용해서 만든 구조물을 전시했다. 존 프레이어(John Freyer)도 빌리를
 비롯한 이케아 제품들을 이용해 작품을 만들었고 학자들과 함께 'Opening the Flatpack: Ethnography, Art, and
 the Billy Bookcase' 프로젝트를 진행했다. http://www.temporama.com

20 안데르스 야콥센과의 인터뷰, Sara Kristoffersson, 'Anders Jakobsen till skogs,' Konstnären, No. 2 (2006).
 이케아 제품을 이용해 만든 작품 가운데 비판적인 의도가 없는 작품도 있다. http://www.IKEAhackers.net/

21 IKEA Concept Description 2000, p. 48(IHA).

22 IKEA Concept Description 2000, p. 48.

23 IKEA Concept Description 2000, pp. 47-48.

24 Ellen Ruppel Shell, Cheap. The High Cost of Discount Culture (New York: Penguin Press, 2009).

25 Ingvar Kamprad, 'New Friends' in Bengtsson 2009. 쪽수 없음.

26 Bengtsson 2009. 쪽수 없는 상품안내서.

27 헬렌 둡호른, 레나 시몬손베르에와의 인터뷰, 2013년 6월 25일.

28 Andersson 2009: 1.
 Andersson 2009: 2.

참고 자료

기록물

- 이케아 역사 기록실(IHA)

 10 Years of Stories From IKEA People, Inter IKEA Systems B.V., 2008.

 1700-tal, Inter IKEA Systems B.V., 1996.

 Challenge/Solution, Postcard, Inter IKEA Systems, B.V., 2010.

 Democratic design. The Story About the Three Dimensional World of IKEA-Form, Function and Low Prices, Inter IKEA Systems B.V., 1996.

 Designed for People. Swedish Home Furnishing 1700-2000, Inter IKEA Systems B.V., 1999.

 IKEA Catalogue, 1955.

 IKEA Concept Description, Inter IKEA Systems B.V., 2000.

 IKEA Match.

 IKEA Stories 1 (DVD), Inter IKEA Systems B.V., 2005, 2008.

 IKEA Stories 1, Inter IKEA Systems B.V., 2005.

 IKEA Stories 3, Inter IKEA Systems B.V., 2006.

 IKEA Tillsammans, Inter IKEA Systems B.V., 2011.

 IKEA Toolbox (intranet).

 IKEA Values. An Essence of the IKEA Concept, Inter IKEA Systems B.V., 2007.

 IKEAs rötter. Ingvar Kamprad berättar om tiden 1926-1986 (DVD), Inter IKEA Systems B.V., 2007.

 Ingvar Kamprad: Mitt största fiasko, Letter to co-workers.

 Insight, IKEA IDEAS, March 2012, Issue 87, Inter IKEA Systems B.V., 2012.

 Marketing Communication. The IKEA Way, Inter IKEA Systems B.V., 2010.

 Our Way Forward. The Brand Values Behind the IKEA Concept, Inter IKEA Systems B.V., 2011.

 Our Way. The Brand Values Behind the IKEA Concept, Inter IKEA Systems B.V., 2008 (2nd edition) [1999].

 PS, Inter IKEA Systems B.V., 1996.

 Scandinavian Collections 1996-1997 (DVD), Inter IKEA Systems B.V., 1997.

 Stockholm, Inter IKEA Systems B.V., 1996.

 The Future is Filled With Opportunities. The Story Behind the Evolution of the IKEA Concept, Inter IKEA Systems B.V., 2008 [1984].

The IKEA Concept, The Testament of A Furniture Dealer, A Little IKEA Dictionary, Inter IKEA
Systems B.V., 2011 [1976-011].

The Origins of the IKEA Culture and Values, Inter IKEA Systems B.V., 2012

The Stone Wall-Symbol of the IKEA Culture, Inter IKEA Systems B.V., 2012.

Vackrare vardag, Inter IKEA Systems, B.V., Produced by Brindfors, 1990.

구술 정보, 휴고 사린.

- 스웨덴 국립도서관, 스톡홀름(NLC)

IKEA symbolerna. Att leda med exempel, Inter IKEA Systems B.V., 2001.

Range Presentation, Inter IKEA Systems B. V., 2000, 2001.

Range Presentation, Inter IKEA Systems B.V., 2002.

- 스웨덴 외무부 도서관, 스톡홀름(LMFA)

Främjandeplan Bangkok 2011-2013, Sveriges Ambassad Bangkok, Utrikesdepartementet, Dnr.
UF 2010/66885/FIM, Kat: 4.5.

Främjandeplan Belgrad 2011-2013, Sveriges Ambassad Belgrad, Utrikesdepartementet, Dnr.
UF 2010/68999/FIM, Kat: 4.5.

Främjandeplan Grekland 2011-2013, Sveriges Ambassad Athen, Utrikesdepartementet, Dnr.
UF 2010/68981/FIM, Kat: 4.5.

Främjandeplan for Island 2011-2013, Sveriges Ambassad Reykjavik, Utrikesdepartementet, Dnr.
UF 2010/66980/FIM: Kat, 4.5.

Främjandeplan Jordanien 2011-2013, Sveriges Ambassad Amman, Utrikesdepartementet, Dnr.
UF 2010/68979/FIM, Kat: 4.5.

Främjandeplan Lissabon 2011-2013, Sveriges Ambassad Lissabon, Utrikesdepartementet, Dnr.
UF2010/71903/FIM, Kat: 4.5.

Främjandeplan Ryssland 2011-2013, Sveriges Ambassad Moskva, Utrikesdepartementet Dnr.
UF2010/69681/FIM, Kat: 4.5.

Främjandeplan Singapore 2011-2013, Sveriges Ambassad Singapore, Utrikesdepartementet, Dnr.
UF 2010/66401/FIM, Kat: 4.5.

Främjandeplan Tel Aviv 2011-2013, Sveriges Ambassad Tel Aviv, Utrikesdepartementet, Dnr.
UF 2010/69971/FIM, Kat: 4.5.

- 레클라마르시벳(Reklamarkivet), 란드스크로나 박물관, 란드스크로나(LM).

1980년대와 1990년대 광고.

 – 한스 브린드포르스, 개인 자료실.

1980년대와 1990년대 광고.

인터뷰

레나르트 에크마르크, 제품 전략가 레아 쿰풀라이넨과의 인터뷰, 스톡홀름, 2009년 6월 12일.

레나르트 에크마르크와의 인터뷰, 스톡홀름, 2011년 12월 16일.

리스마리 마르크그렌과의 인터뷰, 인터이케아시스템즈 B.V. 워터루, 2011년 1월 4일.

맛스 아그멩과의 인터뷰. Managing IKEA Concept Monitoring, Inter IKEA Systems B.V.,
　　　헬싱보리, 2012년 9월 21일.

스톡홀름 매장 마케팅 주임 올라 린델과의 인터뷰. 스톡홀름, 2011년 11월 9일.

울라 크리스티안손과의 인터뷰, 스톡홀름, 2011년 12월 22일.

이케아 그룹 기업 커뮤니케이션 사장 헬렌 둡호른과 이케아 리테일 서비스 글로벌 커뮤니케이션 사장
　　　레나 시몬손베르에와의 인터뷰, 헬싱보리, 2013년 6월 25일.

이케아 문화가치 부문 주임 페르 한과의 인터뷰, 엘름홀트, 2012년 6월 26일.

한스 브린드포르스와의 인터뷰, 2012년 1월 20일.

영화와 텔레비전 프로그램

Rakt på sak med K-G Bergström, Sveriges Television, 2008.

Uppdrag granskning. Made in Sweden-IKEA, Producer Nils Hansson, Sveriges Television, 2011.

Två världsföretag. Tomtens verkstad-IKEAs bakgård, Producer Andreas Franzén, Sveriges
　　　Television, 1997.

〈어댑테이션〉, 스파이크 존즈 감독, 2002.

〈파이트 클럽〉, 데이비드 핀처 감독, 1999.

편지

올라 린델, 2013년 8월 20일.

올라 린델, 2013년 11월 9일.

기타

Ingvar Kamprad: Framtidens IKEA-varuhus daterat, 1989년 10월 10일. 이케아 과거 직원이 제공한 문서.

Livet hemma, 레나르트 에크마르크 제공.

Participation in intern course, The IKEA Brand Programme 2012, 이케아문화센터, 엘름홀트.

인터넷

접속 날짜와 상세 주소는 주석에 기록했다.

http://www.benjerry.com

http://www.coca-colacompany.com

http://www.cremedelamer.com

http://www.designaret.se

http://www.historyfactory.com

http://www.how-to-branding.com

http://www.ikea.com

http://www.ikeahackers.net

http://www.regeringen.se

http://www.simonanholt.com

http://www.sweden.se

http://www.temporama.com

http://www.visitsweden.com

참고 문헌

Ahl, Z. and Olsson, E., *Svensk smak. Myter om den moderna formen*, Stockholm : Ordfront, 2001.

Alex, P., 「Den rationella konsumenten. KF som folkuppfostrare 1899.1939」, Diss., Stockholm: B. Östlings bokförlag. Symposion, 1994.

Almqvist, K. and Linklater, A. (eds.), *Images of Sweden*, Stockholm : Axel and Margaret Axel son Johnson Foundation, 2011.

Anderby, O., 「Intervju med Lennart Ekmark. Om reklam i allmänhet-om IKEA:s i synnerhet」, 4/5, Den svenska marknaden (1983).

Andersson, F., 「Performing Co-Production. On the Logic and Practice of Shopping at IKEA」, Diss., Uppsala : Department of Social and Economic Geography, Uppsala University, 2009.

Andersson, J., *När framtiden redan hänt. Socialdemokratin och folkhemsnostalgin*, Stockholm : Ordfront, 2009 (1).

Andersson, J., 「Nordic Nostalgia and Nordic Light. The Swedish Model as Utopia 1930-2007」, Scandinavian Journal of History, 34 (3) (2009) (2).

Andersson, J. and Hilson, M., 「Images of Sweden and the Nordic Countries」, Scandinavian Journal of History, 34, (3) (2009).

Andersson, J. and Östberg, K., *Sveriges historia 1965-2012*, Stockholm : Norstedts, 2013.

Andersson, O., 「Saker som får oss att vilja röka crack: SAS nya designprofi l」, Bibel 5 (1999).

Andersson, O., 「Folkhemsbygget i KF:s regi」, 《Svenska Dagbladet》, June 11, 2004.

Anholt, S., *Brand America. The Mother of All brands*, London: Cyan, 2004.

Anholt, S., *Competitive Identity. The Brand Management for Nations, Cities and Regions*, New York: Palgrave Macmillan, 2007.

Arnstberg, K. O., *Miljonprogrammet*, Stockholm: Carlssons Bokförlag, 2000.

Aronczyk, M., *Branding the Nation: The Global Business of National Identity*, Oxford University Press, 2013.

Åsbrink, E., *Och i Wienerwald står träden kvar*, Stockholm: Natur & Kultur, 2012

Asplund, G., Gahn, W., Markelius, S., Sundahl, E. and Åhrén, U., 「acceptera」 [1931] in L. Creagh, H. Kåberg and B. Miller Lane (eds.), *Modern Swedish Design. Three Founding Texts*, New York: Museum of Modern Art, 2008.

Atle Bjarnestam, E., *IKEA. Design och identitet*, Malmö: Arena, 2009.

Bartlett C. A. and Nanda A., *Ingvar Kamprad and IKEA*, Harvard Business Publishing, Premier Case, 1990.

Bauman, Z., *Consuming Life*, Cambridge: Polity, 2007.

Beckman, U., ⌈Dags för design⌋, Form 2 (1995).

Bengtsson, S. (ed.), *IKEA at Liljevalchs*, Stockholm: Liljevalchs konsthall, 2009

Bengtsson, S., *IKEA The Book. Designers, Products and Other Stuff*, Stockholm: Arvinius, 2010.

Berggren, H., ⌈Ideologin som gick hem⌋, 《Dagens Nyheter》, August 30, 1998.

⌈BILLY-30 år med BILLY⌋, Produced by IMP Books AB for IKEA FAMILY, 2009.

Birnbaum, D., ⌈IKEA at the End of Metaphysics⌋, Frieze, Issue 31, Nov-Dec (1996).

Birnbaum, D., ⌈Läran lyder: Billy⌋, 《Dagens Nyheter》, August 30, 1998.

Björk, S., *IKEA. Entreprenören. Affärsidén. Kulturen*, Stockholm: Svenska Förlaget, 1998.

Björk, S., Dahlgren, L. and von Schulzenheim, C., *IKEA mot framtiden*, Stockholm: Norstedts, 2013.

Björkva, A., ⌈Practical Function and Meaning. A case study of IKEA tables⌋, in C. Jewitt (ed.),
 The Routledge Handbook of Multimodal Analysis, London: Routledge, 2009.

Björling, S., ⌈IKEA.Alla tiders katalog⌋, 《Dagens Nyheter》, August 10, 2010.

Boisen, L. A., *Reklam. Den goda kraften*, Stockholm: Ekerlids forlag, 2003.

Boje, D. M., ⌈Stories of the Storytelling Organization: A Postmodern Analysis of Disney as
 "Tamara-Land"⌋,
 《Academy of Management Journal》, 38, (4) (1995).

Boman, M. (ed.), *Svenska möbler 1890-1990*, Lund : Signum, 1991.

Boman, M., ⌈Den kluvna marknaden⌋ in M. Boman (ed.), *Svenska möbler 1890-1990*, Lund:
 Signum, 1991.

Boman, M., ⌈Vardagens decennium⌋ in M. Boman (ed.), *Svenska möbler 1890-1990*, Lund:
 Signum, 1991.

Bowallius, M-L, and Toivio, M., ⌈Mäktiga märken⌋ in Holger, L. and Ingalill Holmberg, I. (eds.),
 Identitet. Om varumärken, tecken och symboler, Stockholm: Raster, 2002.

Bowlby, R., *Shopping with Freud*, London: Routledge, 1993.

Brown, A., *Fishing in Utopia*, 2008, London: Granta, 2008.

Brule, T., ⌈Blondes do it Better⌋, 《Wallpaper》, 14 (1998).

Brunnström, L., *Det svenska folkhemsbygget. Om Kooperativa förbundets arkitektkontor*,
 Stockholm: Arkitektur, 2004.

Brunnström, L., *Svensk designhistoria*, Stockholm: Raster, 2010.

Cabra, R. and Nelson, K. E. (eds.), *New Scandinavian Design*, San Francisco: Chronicle
 Books, 2004.

Campbell, C., ⌈I Shop Therefore I Know That I Am: The Metaphysical Basis of Modern Consumerism⌋
 in Ekström, K. M. and Brembeck, H. (eds.), *Elusive Consumption*, Oxford: Berg, 2004.

Carp, O., ⌜Inga kvinnor i saudisk Ikeakatalog⌟, 《Dagens Nyheter》, October 1, 2012.

Childs, M. W., *Sweden. The Middle Way*, New Haven: Yale, 1936.

Clark, H. and Brody, D. (eds.), *Design Studies. A Reader*, Oxford: Berg Publishers, 2009.

Coley, C., ⌜Furniture: Design, Manufacture, Marketing⌟ in Alexander von Vegesack (ed.), *Jean Prouvé. The Poetics of the Technical Object*, Weil am Rhein: Vitra Design Stiftung, 2006.

Cornell, P., ⌜IKEA på Liljevalchs⌟, 《Expressen》, June 16, 2009.

Cracknell, A., *The Real Mad Men. The Remarkable True Story of Madison Avenue's Golden Age, When a Handful of Renegades Changed Advertising for Ever*, London: Quercus, 2011.

Crowley, D. and Pavitt, J. (eds.), *Cold War Modern. Design 1945–1970*, London: V&A Publishing, 2008.

Czarniawska, B., *Narrating the Organization: Dramas on Institutional Identity*, Chicago: University of Chicago Press, 1997.

《Dagens Industri》, December 17, 1981.

Dahlgren, L., *IKEA älskar Ryssland. En berättelse om ledarskap, passion och envishet*, Stockholm: Natur & Kultur, 2009.

Dahlvig, A., *Med uppdrag att växa. Om ansvarsfullt företagande*, Lund: Studentlitteratur, 2011.

Daun, A., *Svensk mentalitet. Ett jämförande perspektiv*, Stockholm: Raben & Sjögren, 1989.

Delanty, G. and Kumar, K. (eds.), *The SAGE Handbook of Nations and Nationalism*, London: SAGE, 2006.

Democratic Design. A Book About Form, Function and Price–Three Dimensions at IKEA, Älmhult: IKEA, 1995.

Democratic design 2013, Älmhult: IKEA, 2012.

Demokrati och makt i Sverige, Stockholm: Allmänna förlaget, Statens offentliga utredningar, SOU, 1990:44.

Ehn, B., Frykman, J. and Löfgren, O., *Försvenskningen av Sverige. Det nationellas förvandlingar*, Stockholm: Natur & Kultur, 1993.

Eriksson, E., *Den moderna staden tar form. Arkitektur och debatt 1919–1935*, Stockholm: Ordfront, 2001.

Fallan, K., *Design History. Understanding Theory and Method*, Oxford: Berg Publishers, 2010.

Fallan, K. (ed.), *Scandinavian Design. Alternative Histories*, Oxford: Berg, 2012.

Fan, Y., ⌜Branding the nation: What is being branded?⌟, 《Journal of Vacation Marketing》, 12 (1) (2006).

Fan, Y., ⌜Branding the nation. Towards a Better Understanding⌟, 《Place Branding and Public Diplomacy》, 6 (2010).

Fiell, C. and Fiell, P., *Scandinavian Design*, Köln: Taschen, 2002.

255

Franke, B., 「Tyskarna har hittat sin Bullerbü」, 《Svenska Dagbladet》, December 9, 2007.

From Ellen Key to IKEA. A Brief Journey Through the History of Everyday Articles in the 20th Century, Göteborg: Röhsska Museum of Art & Crafts, 1991.

Fryer, B., 「Storytelling That Moves People」, 《Harvard Business Review》, June (2003).

Frykman, J., 「Swedish Mentality. Between Modernity and Cultural Nationalism」 in Almqvist, K. and Glans, K., (eds.), *The Swedish Success Story*, Stockholm: Axel and Margaret Ax:son Johnson Foundation, 2004.

Gabriel, Y., *Storytelling in Organizations: Facts, Fictions, and Fantasies*, Oxford: Oxford University Press, 2000.

Galli, R., 「Varumärkenas fält. Produktion av erkännande i Stockholms reklamvärld」, Diss., Stockholm: Acta Universitatis Stockholmiensis, 2012.

Garvey, P., 「Consuming IKEA. Inspiration as Material Form」, in Clarke, A. J. (ed.), *Design Anthropology*, Wien, New York: Springer Verlag, 2010.

Giroux, H. A., 「Brutalised Bodies and Emasculated Politics: Fight Club, Consumerism and Masculine Violence」, Third Text, 14:53, London: Kala Press (2000).

Glaser, M., *Art is Work. Graphic Design, Objects and Illustration*, London: Thames & Hudson, 2000.

Glover, N., 「National Relations. Public Diplomacy, National Identity and the Swedish Institute 1945–1970」, Diss., Lund: Nordic Academic Press, 2011.

Greenhalgh, P. (ed.), *Modernism in Design*, London: Reaktion Books, 1990.

Gremler, Dwayne D., Gwinner, K. P. and Stephen W. Brown, S. W. (2001), 「Generating Positive Word-of-Mouth Communication Through Customer–Employee Relationships」, 《International Journal of Service Industry Management》, 12 (1) (2001).

Göransdotter, M., 「Smakfostran och heminredning. Om estetiska diskurser och bildning till battre boende i Sverige 1930–1955」 in Söderberg, J. and Magnusson, L. (eds.), *Kultur och konsumtion i Norden 1750–1950*, Helsingfors: FHS, 1997.

Hagströmer, D., *Swedish Design*, Stockholm: Swedish Institute, 2001.

Hagströmer, D., 「An Experiment's Indian Summer. The Formes Scandinaves Exhibition」 in W. Halén and K. Wickman (eds.), *Scandinavian Design Beyond the Myth. Fifty years of Design From the Nordic Countries*, Stockholm: Arvinius, 2003.

Halén, W. and Wickman K. (eds.), *Scandinavian Design Beyond the Myth. Fifty years of Design From the Nordic Countries*, Stockholm: Arvinius, 2003.

Hall, P., 「The Social Construction of Nationalism. Sweden as an Example」, Diss., Lund: University Press, 1998.

Hamilton, C., *Historien om flaskan*, Stockholm: Norstedts, 1994.

Hård af Segerstad, U., *Scandinavian Design*, Stockholm: Nord, 1962.

Hartman, T., ⌜On the IKEAization of France⌟, 《Public Culture》, 19 (3), Duke University Press (2007).

Hartwig, W. & Schug, A., *History Sells!: Angewandte Geschichte ALS Wissenschaft Und Markt*, Stuttgart: Franz Steiner Verlag, 2009.

Harvard Business Review on Corporate Responsibility, Boston: Harvard Business School, 2003.

Harvey, D., ⌜From Managerialism to Entrepreneurialism: The Transformation in Urban Governance in Late Capitalism⌟, 《Geografiska Annaler. Series B, Human Geography》, 71 (1) (1989).

Haug, W. F., *Critique of Commodity Aesthetics: Appearance, Sexuality and Advertising in Capitalist Society*, Cambridge: Polity, cop. 1986 [1971].

Hedqvist, H., *1900-2002. Svensk form. Internationell design*, Stockholm: Bokförlaget DN, 2002.

Heijbel, M., *Storytelling befolkar varumärket*, Stockholm: Blue Publishing, 2010.

Helgesson, S. and Nyberg, K., *Svenska former*, Stockholm: Prisma, 2000.

Heller, S., *Paul Rand*, London: Phaidon, 2007.

Heller, S., *Iron fists. Branding the 20th-Century Totalitarian State*, London: Phaidon, 2008.

Hemmungs Wirtén, E. and Skarrie Wirtén, S., *Föregångarna. Design management i åtta svenska företag*, Stockholm: Informationsförlaget, 1989.

Hirdman, Y., *Att lägga livet tillrätta. Studier i svensk folkhemspolitik*, Stockholm: Carlsson, 1989.

Hirdman, Y., *Vi bygger landet. Den svenska arbetarrörelsens historia från Per Götrek till Olof Palme*, Stockholm: Tidens förlag, 1990 [1979].

Hirdman, Y., Björkman, J. and Lundberg U. (eds.), *Sveriges Historia 1920-1965*, Stockholm: Nordstedts, 2012.

Hogdal, L., ⌜Demokratisk design och andra möbler⌟, 《Arkitektur》, 4 (1995).

Howe, S., ⌜Untangling the Scandinavian Blonde. Modernity and the IKEA PS Range Catalogue 1995⌟, 《Scandinavian Journal of Design》, 9 (1999).

Howkins, A., ⌜The Discovery of Rural England⌟ in Colls, R. and Dodd, P. (eds), *Englishness, Politics and Culture 1880-1920*, London: Croom Helm, 1986.

Husz, O., ⌜Drömmars värde. Varuhus och lotteri i svensk konsumtionskultur 1897-1939⌟, Diss., Hedemora: Gidlund, 2004.

Husz, O. and Lagerqvist, A., ⌜Konsumtionens motsägelser. En inledning⌟ in Aléx, P. and Söderberg, J. (eds.), *Förbjudna njutningar*, Stockholm: Stockholms Universitet, 2001.

⌜Ikea lovade för mycket om dunet⌟, 《Aftonbladet》, 2009년 2월 8일.

Ivanov, G., ⌜Vackrare vardagsvara.design för alla?: Gregor Paulsson och Svenska slöjdföreningen 1915-1925⌟, Diss., Umeå: Institutionen för Historiska Studier, 2004.

Jackson Lears, T. J., ⌜From Salvation to Self-Realization. Advertising and the Therapeutic Roots of the Consumer Culture⌟ in Wightman Fox, R. and Jackson Lears, T. J., (eds.), *The Culture of Consumption: Critical Essays in American History 1880–1980*, New York: Pantheon Books, 1983.

Johansson, G., ⌜Den verkliga standardmöbeln⌟' 《Svenska Dagbladet》, July 14, 1944.

Johansson, G. (ed.), *Bostadsvanor och bostadsnormer* [Bostadsvanor i Stockholm under 1940-talet], Svenska Arkitekters Riksförbund och Svenska Slöjdföreningens Bostadsutredning, Stockholm: Kooperativa Förbundets förlag, 1964 [1955].

Jones, G., *Beauty Imagined. A History of the Global Beauty Industry*, Oxford: Oxford University Press, 2010.

Jonsson, A., ⌜Knowledge Sharing Across Borders–A Study in the IKEA World⌟, Diss., Lund: Lund University School of Economics and Management, Lund Business Press, 2007.

Jonsson, L., ⌜Lasse Brunnstrom. Svensk designhistoria. Staffan Bengtsson: Ikea the book. Formgivare, produkter & annat⌟, 《Dagens Nyheter》, December 16, 2010.

Jönsson, L. (ed.), *Craft in Dialogue. Six Views On a Practice in Change*, Stockholm: IASPIS, 2005.

Josefsson, E./TT Spektra, ⌜Ikea ställs ut på Liljevalchs⌟, 《Expressen》, May 28, 2009.

Julier, G., *The Culture of Design*, London: SAGE Publications, 2000.

Kåberg, H., ⌜Swedish Modern. Selling Modern Sweden⌟, 《Art Bulletin of Nationalmuseum》, 18 (2011).

Kalha, H., ⌜The Other Modernism: Finnish Design and National Identity⌟, in Aav, M. and Stritzler-Levine, N. (eds.), *Finnish Modern Design. Utopian Ideals and Everyday Realities, 1930–1997*, New Haven: Yale University Press, 1998.

Kalha, H., ⌜Just one of Those Things'.The Design in Scandinavia Exhibition 1954–57⌟ in W. Halén and K. Wickman (eds.), *Scandinavian Design Beyond the Myth. Fifty years of Design From the Nordic Countries*, Stockholm: Arvinius, 2003.

Kamprad, K., ⌜New Friends⌟ in S. Bengtsson (ed.), *IKEA at Liljevalchs*, Stockholm: Liljevalchs konsthall, 2009.

Kåring Wagman, A., ⌜Stadens melodi. Information och reklam i Stockholms kommun 1930–1980⌟, Diss., Stockholms universitet, Stockholm: Stockholmia, 2006.

Karlsson, J. C. H., ⌜Finns svenskheten? En granskning av teorier om svenskt folklynne, svensk folkkaraktär och svensk mentalitet⌟, 《Sociologisk Forskningm》, 1 (1994).

Karlsson, K–G, *Historia som vapen: Historiebruk och Sovjetunionens upplösning 1985–1999*, Stockholm: Natur & Kultur, 1999.

Karlsson, K–G. and Zander, U. (eds.), *Historien är nu: En introduktion till historiedidaktiken*, Lund: Studentlitteratur, 2004.

Kawamura, Y., *Fashion-ology. An Introduction to Fashion Studies*, Oxford: Berg, 2005.

Key, E., *The Education of the Child* (공식 영문판 *The Century of the Child; with introductory note by Edward Bok*) 재판, New York: G.P. Putnam's Sons, 1912 [1909, 1900].

Key, E., 「Beauty in the Home」[1899] in L. Creagh, H. Kåberg and B. Miller Lane (eds.), *Modern Swedish Design. Three Founding Texts*, New York: Museum of Modern Art, 2008.

Kicherer, S., *Olivetti. A Study of the Management of Corporate Design*, London: Trefoil, 1989.

Kihlström, S., 「Ikea, Rörstrand och IT-företag har ställt ut」, 《Dagens Nyheter》, January 24, 2007.

Kristoffersson, S., 「Memphis och den italienska antidesignrörelsen」, Diss., Göteborg: Acta Universitatis Gothoburgensis, 2003.

Kristoffersson, S., 「Anders Jakobsen till skogs」, 《Konstnären》, No. 2 (2006).

Kristoffersson, S., 「Reklamavbrott i må gott-fabriken」, 《Svenska Dagbladet》, June 10, 2009.

Kristoffersson, S., 「Swedish Design History」, 《Journal of Design History》, 24 (2), (2011).

Kristoffersson, S., 「Under strecket. Designlandet Sverige fattigt på forskning」, 《Svenska Dagbladet》, November 3, 2010.

Kristoffersson, S., 「Svensk form och IKEA」 in J. Andersson and K. Östberg, *Sveriges historia 1965-2012*, Stockholm: Norstedts, 2013.

Kristoffersson, S. and Zetterlund, C., 「A Historiography of Scandinavian Design」 in Kjetil Fallan (ed.), *Scandinavian Design. Alternative Histories*, Oxford: Berg, 2012.

Larsson, L., *Varje människa är ett skåp*, Stockholm: Trevi, 1991.

Larsson, O., Johansson, L. and Larsson, L-O, *Smålands historia*, Lund: Historia Media, 2006.

Leach, W., 「Strategist of Display and the Production of Desire」 in Bronner, S. J. (ed.), *Consuming Visions. Accumulation and Display of Goods in America 1880-1920*, New York: W.W. Norton, cop. 1989.

Lees-Maffei, G. and Houze, R. (eds.), *The Design History Reader*, Oxford: Berg Publishers, 2010.

Lewenhagen, J., 「Ikea bekräftar: Politiska fångar användes i produktionen」, 《Dagens Nyheter》, November 16, 2012.

Lewis, R. W., *Absolut Book. The Absolut Vodka Advertising Story*, Boston, Mass: Journey Editions, 1996.

Lind, I., 「Kamprad formar en ny varldsmedelklass」, 《Dagens Nyheter》, August 30, 1998.

Lindberg, H., 「Vastakohtien IKEA. IKEAn arvot ja mentaliteetti muuttuvassa ajassa ja ympäristössä」, Diss., Jyväskylä: 2006: Jyväskylän yliopisto, 2006.

Lindeborg, Å., 「Socialdemokraterna skriver historia. Historieskrivning som ideologisk maktresurs 1892. 2000」, Diss., Stockholm: Atlas, 2001.

Linker, K., *Love for Sale. The Words and Pictures of Barbara Kruger*, New York: Abrams, 1990.

259

Löfgren, M., ⌐IKEA über alles⌐, 〈Dagens Nyheter〉, August 30, 1998.

Londos, E., ⌐Uppåt väggarna. En etnologisk studie av bildbruk⌐, Diss., Stockholm: Carlsson/ Jönköping läns museum, 1993.

Lowry Miller, K., Piore, A. and Theil, S., ⌐The Tefl on Shield⌐, 〈Newsweek〉, March 12, 137 (11) (2001).

Lundberg, U. and Tydén, M. (eds.), *Sverigebilder. Det nationellas betydelser i politik och vardag*, Stockholm: Institutet för Framtidsstudier, 2008.

Lundberg, U, and Tydén, M., ⌐Stat och individ i svensk valfardspolitisk historieskrivning⌐, 〈Arbejderhistoria〉, 2 (2008).

Lundberg, U. and Tydén, M., ⌐In Search of the Swedish Model. Contested Historiography⌐ in Mattsson, H. and Wallenstein, S-O. (eds.), *Swedish Modernism. Architecture, Consumption and the Welfare State*, London: Black Dog, 2010.

Malik, N., ⌐No women please, we're Saudi Arabian Ikea⌐, 〈Guardian〉, October 2, 2012.

Mattsson, H. and Wallenstein, S-O., *1930/1931. Den svenska modernismen vid vägskälet = Swedish Modernism at the Crossroads = Der Schwedische Modernismus am Scheideweg*, Stockholm: Axl Books, 2009.

Mattsson, H., ⌐Designing the "Consumer in Infi nity": The Swedish Cooperative Union's New Consumer Policy, c.1970⌐ in Kjetil Fallan (ed.), *Scandinavian Design. Alternative Histories*, Oxford: Berg, 2012.

Mazur, J., ⌐Die 'schwedische' Lösung: Eine kultursemiotisch orientierte Untersuchung der audiovisuellen Werbespots von IKEA in Deutschland⌐, Diss., Uppsala: Department of Modern Languages, Uppsala University, 2012.

McGuire, S., ⌐Shining Stockholm⌐, 〈Newsweek〉, February 7, 2000.

McLellan, H., ⌐Corporate Storytelling Perspectives⌐, 〈Journal for Quality & Participation〉 29 (1), (2006).

Metzger, J., ⌐I köttbullslandet: konstruktionen av svenskt och utländskt på det kulinariska fältet⌐, Diss., Stockholm: Acta Universitatis Stockholmiensis, 2005.

Miller, D. (ed.), *Acknowledging consumption. A Review of New Studies*, London: Routledge, 1995.

Moilanen, T. and Rainisto, S., *How to Brand Nations, Cities and Destinations. A Planning Book for Place Branding*, Basingstoke: Palgrave Macmillan, 2009.

Mollerup, P., *Marks of Excellence. The Function and Variety of Trademarks*, London: Phaidon, 1997.

Mossberg, L. and Nissen Johansen, E., *Storytelling*, Lund: Studentlitteratur, 2006.

Nacking, Å., ⌐Made Ready-Mades⌐, 〈Nu. The Nordic Art Review〉 2 (2) (2000).

Nelson, K. E., *New Scandinavian Design*, San Francisco: Chronicle Books, 2004.

Nietzsche, F., *The Use and Abuse of History*, New York: Cosimo, 2005 [1874].

Nordlund, C., ⌜Att lära känna sitt land och sig själv. Aspekter på konstitueringen av det svenska nationallandskapet⌟ in Eliasson, P. and Lisberg Jensen, E. (eds), *Naturens nytta*, Lund: Historiska Media, 2000.

Normann, R. and Ramirez, R., ⌜Designing Interactive strategy. From Value Chain to Value Constallation⌟, ⟨Harvard Business Review⟩, July (1993).

O'Dell, T., ⌜Junctures of Swedishness. Reconsidering representations of the National⌟, *Ethnologia Scandinavica*, Lund: Folklivsarkivet, 1998.

Olins, W., *Trading Identities: Why Countries and Companies are Taking on Each Others' Roles*, London: Foreign Policy Centre, 1999.

Översyn av myndighetsstrukturen för Sverige-, handels- och investeringsfrämjande, Departementserie 2011: 29, Utrikesdepartementet, Government Offices of Sweden.

Papanek, V., ⌜IKEA and the Future: A Personal View⌟ in *Democratic Design*, 1995.

Persson, F., ⌜Ikeas platta försvar av straffarbete⌟, ⟨Aftonbladet⟩, November 12, 2012.

Petersson, M., ⌜Identitetsföreställningar. Performance, normativitet och makt ombord på SAS och AirHoliday⌟, Diss., Göteborgs universitet, Göteborg: Mara, 2003.

Pettersson, T., ⌜Så spred IKEA den svenska köttbullen över världen⌟, ⟨Expressen⟩, February 21, 2011.

Polite, O., ⌜Global hissmusik på var mans vägg⌟, ⟨Dagens Nyheter⟩, October 23, 2004.

Polster, B. (ed.), *Designdirectory Scandinavia*, London: Pavilion, 1999.

Porter, M. E., ⌜What is Strategy?⌟, ⟨Harvard Business Review⟩, Boston: Harvard Business School, Nov–Dec (1996).

Rampell, L., *Designdarwinismen™*, Stockholm: Gábor Palotai Publisher, 2007.

Robach, C. (ed.), *Konceptdesign*, Stockholm: Nationalmuseum, 2005.

Robach, C., ⌜Formens frigörelse. Konsthantverk och design under debatt i 1960-talets Sverige⌟, Diss., Stockholm: Arvinius, 2010.

Rudberg, E., *Stockholmsutstallningen 1930. Modernismens genombrott i svensk arkitektur*, Stockholm: Stockholmania, 1999.

Salmon, C., *Storytelling. Bewitching the Modern Mind*, London: Verso Books, 2010 [2007].

Salzer, M., ⌜Identity Across Borders: A Study in the 'IKEA-World'⌟, Diss., Linköping: Univ., 1994.

Salzer-Mörling, M., *Företag som kulturella uttryck*, Bjärred: Academia adacta, 1998.

Salzer-Mörling, M., ⌜Storytelling och varumärken⌟ in Christensen L. and Kempinsky P. (eds), *Att mobilisera för regional tillväxt*, Lund: Studentlitteratur, 2004.

Sandomirskaja, I., ⌜IKEA's pererstrojka⌟, ⟨Moderna Tider⟩, November (2000).

Schroeder, J. E. and Salzer–Mörling, M. (eds), *Brand Culture*, London: Routledge, 2006.

Selkurt, C., ⌜Design for a Democracy⌟ in W. Halén and K. Wickman (eds.), *Scandinavian Design Beyond the Myth. Fifty years of Design From the Nordic Countries*, Stockholm: Arvinius, 2003.

Sjöberg, T., *Ingvar Kamprad och hans IKEA. En svensk saga*, Stockholm: Gedin, 1998.

Sjöholm, G., ⌜Fördjupar bilden av Kamprads engagemang⌟, 《Svenska Dagbladet》, August 24, 2011.

Snidare, U., ⌜Han möblerar världens rum⌟, 23/33, VI, (1993).

Sommar, I., ⌜Reklam eller konst?⌟, 《Sydsvenskan》, June 16, 2009.

Stahre, U., ⌜Drömkonst för alla⌟, 《Aftonbladet》, June 18, 2009.

Stavenow–Hidemark, E., ⌜IKEA satsar på svenskt 1700–tal⌟, Hemslöjden 5 (1993).

Stenebo, J., *Sanningen om IKEA*, Västerås: ICA Bokförlag, 2009.

Strannegård, L., ⌜Med uppdrag att berätta⌟ in Dahlvig A., ⌜Med uppdrag att växa. Om ansvarsfullt företagande⌟, Lund: Studentlitteratur, 2011.

Sundbärg, G., *Det svenska folklynnet*, Stockholm: Norstedts, 1911.

《Svenska Dagbladet》, ⌜Kamprad medger stiftelse utomlands⌟, January 26, 2011.

Svenska folkets möbelminnen, Ödåkra: IKEA, Inter IKEA Systems B.V. 2008.

Svenskt 1700-tal på IKEA i samarbete med Riksantikvarieämbetet, Älmhult: Inter IKEA Systems/ Riksantikvarieämbetet, 1993.

Svensson, P., ⌜Striden om historien. Historieätarna⌟, 《Magasinet Arena》, 1 (2013).

Swanberg, L. K., ⌜Ingvar Kamprad. Patriarken som älskar att kramas⌟, 《Family Magazine》, 2 (1998).

Thiberg, S., ⌜Dags att undvara. 1970–talet: Insikt om de andliga resurserna⌟ in K. Wickman, IKEA PS. Forum för design, Älmhult, IKEA of Sweden, 1995.

Torekull, B., *Historien om IKEA*, Stockholm: Wahlström & Widstrand, 2008 [1998].

Torekull, B. (foreword), *Kamprads lilla gulblå. De bästa citaten från ett 85–årigt entreprenörskap*, Stockholm: Ekerlid, 2011.

Turistfrämjande för ökad tillväxt, Statens offentliga utredningar, SOU 2004: 17, Näringsdepartementet, Government Offices of Sweden.

Uber, H., *Democratic Design: IKEA–Möbel für die menscheit*, 2009, Exhibition Catalogue: Neue Sammlung, Pinakothek der Moderne, IKEA Deutschland GmbH & Company KG, 2009.

van Belleghen, S., *The Conversation Company. Boost Your Business Through Culture, People & Social Media*, London: Kogan Page, 2012.

van Ham, P., ⌜The Rise of the Brand State⌟, Council of Foreign Relations, 《Foreign Affairs》, September/October (2001).

Vinterhed, K., ⌜Gustav Jonsson på Skå. En epok i svensk barnavård⌟, Diss., Stockholm: Tiden, 1977.

《Wallpaper》, 「Design guide Stockholm」, No. 11 (1998).

Wästberg, O., 「The Symbiosis of Sweden & IKEA」, 《Public Diplomacy Magazine》, University of Southern California, Issue 2 (2009).

Wästberg, O., 「The Lagging Brand of Sweden」 in Almqvist, K. and Linklater, A., (eds.), *Images of Sweden*, Stockholm: Axel and Margaret Ax:son Johnson Foundation, 2011.

Werner, J., *Medelvägens estetik. Sverigebilder i USA Del 1*, Hedemora/Möklinta: Gidlunds, 2008. (1)

Werner, J., *Medelvägens estetik. Sverigebilder i USA Del 2*, Hedemora/Möklinta: Gidlunds, 2008. (2)

Werther, C., 「Cool Britannia, the Millennium Dome and the 2012 Olympics」, 《Moderna Språk》 11 (2011).

Wickman, K., *IKEA PS. Forum för design*, Älmhult, IKEA of Sweden, 1995.

Wickman, K., 「A Furniture Store for Everyone」 in S. Bengtsson (ed.), *IKEA at Liljevalchs*, Stockholm: Liljevalchs konsthall, 2009.

Wigerfeldt, A., *Mångfald och svenskhet: en paradox inom IKEA*. Malmö Institute for Studies of Migration, Diversity and Welfare (MIM), Malmö University, 2012.

Williams, R., *Dream Worlds. Mass Consumption in Late Nineteenth-Century France*, Berkeley: University of California Press, 1991 [1982].

Wilson, E., *Adorned in Dreams. Fashion and Modernity*, London: Virago, 1985.

Zetterlund, C., 「Design i informationsåldern. Om strategisk design, historia och praktik」, Diss., [2003]. Stockholm: Raster, 2002.

Zetterström, J., 「Hjarnorna bakom SAS nya ansikte」, 《Dagens industri》, May 21, 2001.

Zola, E., *The Ladies' Paradise*, Oxford: Oxford University Press, 2012.

기 드보르(G.Debord), 이경숙 옮김, 『스펙타클의 사회』, 현실문화연구, 1996.

롤랑 바르트(R.Barthes), 이화여자대학교 기호학연구소 옮김, 『현대의 신화』, 동문선, 1997.

롤프 옌센(R.Jensen), 서정환 옮김, 『드림 소사이어티: 꿈과 감성을 파는 사회』, 리드리드출판, 2014.

베네딕트 앤더슨(B.Anderson), 윤형숙 옮김, 『상상의 공동체: 민족주의의 기원과 전파에 대한 성찰』, 나남, 2004.

수만트라 고샬(S.Ghoshal), 장동현 옮김, 『개인화 기업』, 세종연구원, 2000.

앤서니 기든스(A.Giddens), 권기돈 옮김, 『현대성과 자아정체성: 후기 현대의 자아와 사회』, 새물결, 2010.

앵거스 하일랜드(A.Hyland), 스티븐 베이트먼(Steven Bateman), 김가온 옮김, 『심볼』, 시드페이퍼, 2011.

에드웨드 버네이스(E.Bernays), 강미경 옮김, 『프로파간다, 대중 심리를 조종하는 선전 전략』, 공존, 2009.

엘렌 러펠 셸(E.Ruppel Shell), 정준희 옮김, 『완벽한 가격 - 뇌를 충동질하는 최저가격의 불편한 진실』, 랜덤하우스코리아, 2010.

엘렌 루이스(E.Lewis), 이기홍 옮김, 『이케아 그 신화와 진실』, 이마고, 2012.

조르주 페렉(G.Perec), 김명숙 옮김, 『사물들』, 펭귄클래식코리아(웅진), 2015.

조지프 나이(J.Nye), 홍수원 옮김, 『소프트 파워』, 세종연구원, 2004.

조지프 히스(J.Heath), 윤미경 옮김, 『혁명을 팝니다』, 마티, 2006.

존 K. 클레멘스(J.K.Clemens), 이은정 옮김, 『서양고전에서 배우는 리더십 - 호머에서 헤밍웨이까지』, 매일경제신문사, 1996.

척 팔라닉(C.Palahniuk), 최필원 옮김, 『파이트 클럽』, 랜덤하우스코리아, 2008.

클라우드 포그(K.Fog), 크리스티안 부츠(Christian Budtz), 바리스 야카보루(Baris Yakaboylu), 황신웅 옮김, 『스토리텔링의 기술: 어떻게 만들고 적용할 것인가』, 멘토르, 2008.

테오도르 아도르노(T.W.Adornod), M. 호르크하이머(M.Horkheimer), 김유동 옮김, 『계몽의 변증법』, 문학과지성사, 2001.

페니 스파크(P.Sparke), 최범 옮김, 『20세기 디자인과 문화』, 시지락, 2003.

폴 커리건(P.Corrigan), 유혜경 옮김, 『셰익스피어 매니지먼트』, 지원미디어, 2000.

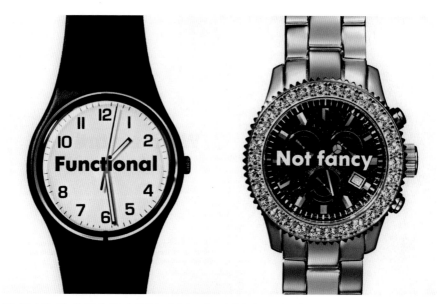

'화려하지 않지만 기능적인', 「우리의 방식: 이케아 콘셉트 이면에 있는 브랜드 가치」 중에서.

동료들과 함께 있는 잉바르 캄프라드, 오른쪽에서 세 번째, 1999년.

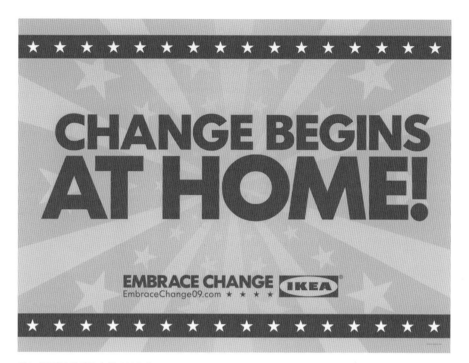

광고, '변화를 받아들이다', 2009년.

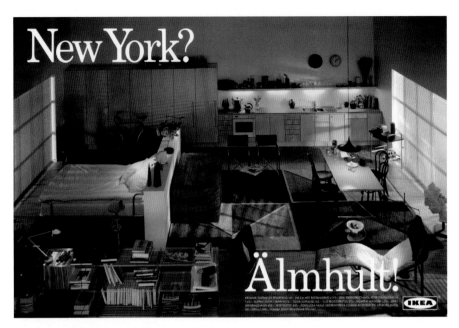

광고, '뉴욕? 엘름훌트!', 1980년대 중반.

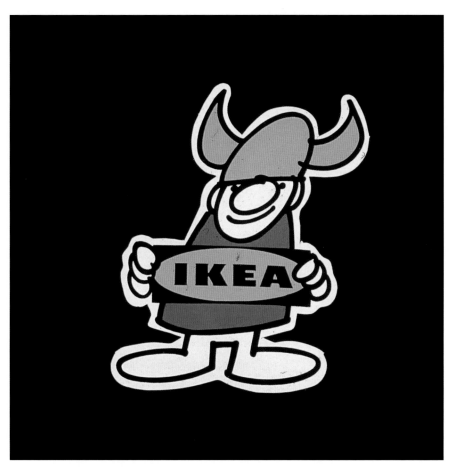

바이킹을 내세운 광고, 이케아는 1970년대에 독일, 캐나다, 호주 시장에서
무스와 바이킹 같은 국가적 상징을 사용했다.

광고, '이케아의 정신', 1981년.

빨간색과 흰색으로 디자인한 기존의 이케아 로고.

이케아 식료품점에서 볼 수 있는 다양한 스웨덴 식품 포장들.

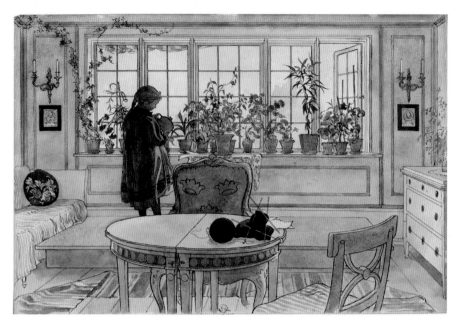

칼 라르손, 〈창턱 위의 꽃들(Blomsterfönstret)〉, 『가정』 중에서.

스톡홀름 컬렉션 인테리어.

'IKEA 1700-tal' 컬렉션 중 스카트만쇠(Skattmansö) 침대.

PS 이케아 캐비닛, 토마스 샌델(Thomas Sandell), 1995년.

광고, '뉴욕, 조립되다', 이케아 뉴욕 1호점, 2008년.

280

광고, '다양성이여 영원하라', 2008년.

스웨덴식, 「우리의 방식: 이케아 콘셉트 이면에 있는 브랜드 가치」 중에서.

램프, 안데르스 야콥센, 2005년.

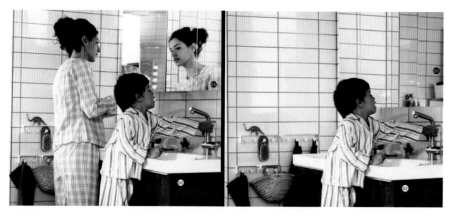

2013년 이케아 상품안내서에 실린 제품의 광고 비교, 영국판(왼쪽)과 사우디아라비아판.